U0141651

臺灣美術史辭典

DICTIONARY OF TAIWANESE ART HISTORY

1.0

國立歷史博物館
National Museum of History

臺灣美術史辭典

DICTIONARY OF TAIWANESE ART HISTORY

1.0

鳴謝 | 本書圖像，承蒙以下人士及機構無私協助 由衷感謝

授權之人士與機構（依筆畫排序）

王大智　王壯為先生長子
朱光宇　朱為白先生長子
吳晉傑　吳昊先生次子
吳棕房　朱玖瑩先生學生及孫女朱海蘭之代理人
呂　玟　呂基正先生長女
李季眉　李澤藩先生幼女
李秉圭　李松林先生四子
李秉業　李松林先生三子
李景文　李梅樹先生三子
李景光　李梅樹先生次子
李道真　李鳴鵰先生三子
李遠哲　李澤藩先生次子
林芙美　陳其寬先生之妻
林柏亭　林玉山先生三子
施慧明　施翠峰先生次女
洪鈞雄　洪瑞麟先生長子
郎毓文　郎靜山先生幼女
張偉三　張萬傳先生三子
莊　靈　莊嚴先生四子
陳子智　陳植棋先生三孫
陳政雄　陳耿彬先生次子
陳郁秀　陳慧坤先生次女
陳繼平　陳慧坤先生長子
傅冬生　傅狷夫先生次子
黃張妙英　張李德和女士六女
黃湘詅　黃君璧先生幼女
楊何惠珍　楊基炘先生之妻
楊星朗　楊三郎先生長子
臺大劍　臺靜農先生三孫
潘岳雄　潘春源先生長孫及潘麗水先生長子
蔡世英　蔡蔭棠先生次子

6

蔡國偉 蔡草如先生長子
鄧世光 鄧南光先生長子
鄭郭春英 鄭桑溪先生之妻
盧佳慧 陳慧坤先生外孫女
蕭成家 陳進女士長子
簡永彬 張才先生次女張姈姈之代理人

夏綠原國際有限公司、財團法人白鷺鷥文教基金會、財團法人
李梅樹文教基金會—李梅樹紀念館、財團法人李澤藩紀念藝術
教育基金會、財團法人席德進基金會、高雄市立美術館、國立
故宮博物院、國立臺灣美術館、雄獅圖書股份有限公司、楊三
郎美術有限公司、楊英風藝術教育基金會、嘉義縣表演藝術中
心—梅嶺美術館、臺北市立美術館

協助聯繫作業之人士與機構（依筆畫排序）

王麗心、王騰雲、吳美珠、李宗哲、林秀貞、
林保堯、林素幸、侯雪華、胡嘉宴、張碧寅、
黃岳彬、黃秋菊、黃瀞誼、楊淑勳、楊智雄、
楊馥菱、蔡登山、鄭天全、蕭瓊瑞、賴明珠、
賴淑惠、鍾昇瑋、簡永彬

中國文化大學史學系、古基咖啡館、秀威資訊科技股份有限公
司、其美文創事業有限公司、松林藝術雕刻中心—松下齋、幽
篁館藝術中心、國立臺北科技大學文化事業發展系、國立臺灣
大學中國文學系、國立臺灣師範大學音樂學系、國立臺灣師範
大學師大美術館籌備處、黃君璧文化藝術協會、臺南市政府文
化局新營文化中心、臺南市政府文化局臺南文化中心、興台彩
色印刷股份有限公司

編輯凡例 |

壹. 編輯目標

本書編輯目標為提供普遍且經審查的知識內容，作為一本學習、研究臺灣美術史的入門工具書，也提供一般對臺灣文化、歷史、美術有興趣的大眾檢閱參考。

貳. 辭典內容

一. 辭目收錄原則

（一）收錄年代以臺灣明清時期迄西元 2019 年為原則。

（二）收錄類別為臺灣美術史中重要歷史人物、團體、事件、機構、概念。

　　1. 人物類辭目以收錄對臺灣美術發展具意義與影響、已有歷史定論之故世者為原則。

　　2. 團體類辭目以本辭典收錄之美術人物為基礎，挑選活動時期較長，具較多文獻與研究足供參考者。

　　3. 事件類辭目選錄臺灣美術史上意識形態交鋒之重要事件。

　　4. 機構類辭目介紹典藏臺灣美術文物，或對臺灣美術發展有歷史源流意義之主要公私立博物館、美術館，並列明其首任籌備處負責人與首任館長。

　　5. 概念類辭目以介紹臺灣美術史之基礎概念，及藝術類型發展為主。

二. 辭目形式說明

（一）每一辭目包含辭目名稱、辭目名稱英譯、辭目正文內容、撰寫者。

（二）辭目正文中畫底線者，為本書已收錄之辭目，供讀者交叉參照。

（三）每辭目正文字數以 850 字以內為原則。

（四）每一辭目後附註其撰寫者使用之主要參考書目；參考書目僅供參酌，非唯一或權威參考來源。

（五）為求閱讀順暢，所有直接引用皆不以楷體示之。

（六）上下單引號「」，使用於強調語氣、引文、展覽名稱、畫會團體名稱。如該專有名稱為本書辭目之一，則不使用引號，以藍灰色標註呈現。

（七）撰寫格式依辭目類別性質，有如下安排：

　　1. 人物姓名均以本名記之，但若別稱、字號較為人所熟知，則以通行者為辭目名稱。人物之其他稱號、字號別另載錄於辭目正文內容。例如：林玉山本名林英貴，「林玉山」普遍見於研究與作品署名，因此以其作為辭目名稱。曹秋圃本名容，學界慣以字號稱之，故以「曹秋圃」為辭目名稱。

　　2. 人物姓名之英文，除若干藝術家本人另有個人特殊譯名使用於創作與文書之中，例如張義雄，慣以 Chang Y. 署名於作品，即優先採用此譯名。其餘未有慣用拼音或英文姓名者，考量臺灣 1996 年之前一般政府機構與民間皆慣用威妥瑪拼音，本書人物譯名統一採用此拼音系統。團體名稱則以英文意譯表示，依其原名收錄為 Art Group 與 Art Association。本書附錄附有其他音譯對照表，可供讀者對照查詢。

　　3. 辭目正文內容提及之外國人物，優先使用其慣用之英譯名，並將其全名與生卒年標示於其後括號內。例如：夏卡爾（Marc Chagall, 1887-1985）。

（八）主要美術人物之生卒年，如有生年或卒年任一不詳者，以「？」標示；

若生卒年皆待考者，以「生卒年待考」標示。若該人名為本書辭目之一，則不加註生卒年，並在文中第一次出現時，以藍灰色標註呈現之。

（九）機構名稱以當時之歷史全名記之，並於括號中標註其現行名稱。例如：臺灣總督府國語學校（今臺北市立大學、國立臺北教育大學前身）。

（十）機構名稱一律採用其官方正式名稱，如：國立臺灣藝術大學、臺灣省立師範大學、中國文化大學。正式名稱未書明國立、私立者，不另行加註。

（十一）全書「台」與「臺」之使用，統一使用「臺」。人名或正式機構團體名稱除外。

（十二）正文中之地名，因歷經不同歷史時期，行政區域劃迭有異動，原則統一採用現行地名，唯部分以當時原名稱之者，則以括號加註今地名，例如：嘉義打貓（今民雄）。

（十三）日期紀年一律統一採用西元。

三．圖片收錄

本書收錄之作品圖片，以圖說註明該作品尺寸、創作媒材、創作年代、典藏機構或圖片授權提供者。圖片若為典藏機構提供者，則另標明該作品之典藏登錄號（依各機構之不同典藏名稱，以登錄號、典藏號或分類號等名號表示）。

四．檢索方式

本辭典提供兩種檢索方式。一為中文筆畫目次，另一為中文索引。

《臺灣美術史辭典 1.0》作為「想像的文化共同體」與「傳統的發明」

國立歷史博物館館長

「想像的共同體」（imagined community）一詞是美國學者班尼迪克特・安德森（Benedict Anderson, 1936-2015）於 1983 年出版的書名，且成為全球探索認同形構（identity formation）的重要觀念與理論。這本名著揭露「國家」這個觀念藉由印刷資本主義之推波助瀾而促成。用最簡明的方式理解這本書的微言大義——群體認同是建構出來的，藉由各種表徵系統實現那個「想像的共同體」，想像如何被賦予實體並被如實感知才是關鍵過程。他另外提示：人口調查、地圖與博物館三者也是促成群體想像的載體與再現。由此推論，「想像的共同體」其實可以是「想像的文化共同體」。這樣的觀點也遙相呼應英國歷史學家霍布斯邦（Eric John Ernest Hobsbawm, 1917-2012）同年的書名《傳統的發明》（*The Invention of Tradition*），強調傳統並非僅回到過去，而是現代社會藉由過去來構織當下的真實與未來藍圖。這也暗示著，群體概念不是自然生成，一分耕耘才有一分收穫，要怎麼收穫就要怎麼栽種。所謂「有夢最美希望相隨」。任何一個集體文化的概念，必須透過論述、再現等等作為來達成與強化。如果將「臺灣藝（美）術史 / 臺灣藝術」視為「想像的文化共同體」或「傳統的發明」，真的會有許多可能的美麗「想像」與讓人驚豔的「創發」。

「臺灣美術 / 臺灣美術史」從何而來？如何定義？並非唾手可得。是許多藝術家投入創作、評論者或美術史者振筆疾書、行政者打造政策與平臺、美術場館的建設以及時間的淬鍊、觀眾的支持回應……才能成就臺灣美術與歷程發展（也就是史的基礎）。相對於中國藝術史與西洋藝術史起步較晚的臺灣藝術史，資源與系統也相對匱乏。甚至，長期寄人籬下情況，被一種無形的天花板所籠罩，稱之為「意識形態」（ideology）也不為過。什麼是臺灣藝術史？有沒有藝術史這個學門？似乎必須嚴肅思考。但是，

吾人就不會質疑西洋、中國藝術史的存在了[1]。這透露臺灣藝術史在臺灣
社會永續發展的危機是存在的。經過數十年有識者與前輩的努力之下，臺
灣藝術與史的研究即使已卓然成形，綠葉成蔭，不過，還是有個遺憾未了：
沒有一本專門的臺灣美術史辭書。現在，這個憾缺將因國立歷史博物館的
《臺灣美術史辭典 1.0》的出版而稍有所彌補。

　　當今在地化及民主化發展已然成熟的臺灣社會，藝術論述在質量上均
有可觀的情形下，一部稍微完整、能顯示全貌的臺灣藝術史辭庫是迫切需
要的，可作為知識學習、教學、研究、文創、國際交流之基礎與用途。這
是一個頗有意義而重大的文化扎根工程，藉由此計畫可反映臺灣藝術在各
方面的質量呈現。

　　《西洋美術辭典》總策畫李賢文發行人於 1982 年出版序中強調辭典的
出版反映著社會文化質感：「沒有一本出版品比辭書、百科全書、辭典這
一類的文化、知識工具書籍，更能表現那個國家、那個社會的現有文化和
知識水平。這一類巨型書籍，有它一定的生產條件：經濟要有一定的發展
水平，各種學術、文化、知識有一定的發展成績。」石守謙教授在 1989 年
《中國美術辭典》序文認為藝術辭典是「另一個全新的累積過程的開始」。
不但如此，《臺灣美術史辭典 1.0》更宣示臺灣文化發展下藝術的主體性
與學術區域的肯認，是重建臺灣美術史的重要實踐。戰後臺灣至今，首部
臺灣藝術辭典的問世是向世界藝術社群分享「臺灣藝術學」（the study of
Taiwanese arts）的美好訊息。如今，在臺灣，有臺灣美術史、中國藝術史
與西洋藝術史分立而交流，誰也不隸屬誰；在臺灣，臺灣美術史是一項不
可或缺的學科，一如中國藝術史與西洋藝術史也是獨立學門一般。

　　文化與藝術乃國力的展現，社會活力與文明水準緊繫於此，而其基礎

和史觀有著密切關係。任何以文化立國為宗旨的先進國家，知識建構與體系化是基礎工程。2017 年文化部全國文化會議六項文化力之中，文化創造力有「重建臺灣藝術史」及「建置藝術檔案中心」，文化超越力有「國家記憶庫建構」以及大數據概念運用，都將成為未來施政主要重點，著重的是文化軟實力的經營。《臺灣美術史辭典 1.0》知識庫建置計畫之提出乃上述政策方向之實踐。進一步的，美術辭典的構思，象徵臺灣藝術史知識將走向更為體系化，而建構臺灣藝術史不僅是藝術編年與檔案收集的工作，而是史觀、美感與藝術主體性三合一的理念實踐。

　　《臺灣美術史辭典 1.0》是一項集體的智慧工程。感謝辭條撰寫群、諮詢顧問、編輯出版、圖版提供等。非常感謝黃光男前館長、蕭瓊瑞教授及李賢文發行人賜序，特別感恩廖仁義所長在住院期間仍擔任總審訂的工作。除修正辭條之外，他提出公私立美術館辭條的篩選原則、並建議增訂其他辭條，這些都成為未來《臺灣美術史辭典 2.0》的方向與內容。

　　千里之行始於足下，九層之臺起於累土，跨出第一步是重要的、需要勇氣的。雖然困難與挑戰重重，史博館團隊勇於承擔這項艱鉅的文化工程且與有榮焉，誠請大家持續指正與支持。

　　最後，謹以此書祝賀史博館六十五週年館慶。

註1

有《美術大辭典》，1981 年出版，藝術家雜誌社。約 3000 條詞條，675 頁，含中西美術，但不含臺灣藝術。《西洋美術辭典》，1982 年出版，雄獅圖書公司。分上下二冊，共 1111 頁，1800 多條詞條，耗時五年，主要依據西洋藝術辭典翻譯編纂而成。《中國美術辭典》，1989 年出版，雄獅圖書公司。共 797 頁，5818 條詞條，主要依據上海辭書出版社《中國美術辭典》編纂而成。臺灣美術詞條亦出現於其他文化類辭典，如《臺灣文化辭典》，2004 年，臺師大人文教育研究中心。1399 條詞條，1205 頁，含年表，美術類詞條有 69 條。《臺灣大百科全書》（專業版），2008 年，文建會，智慧藏（巨流子公司）執行，約有 130 多條相關臺灣藝術詞條，文化部文化資料庫有部分連結，但目前查詢功能不具便利性。同年，《臺灣大百科全書網路精選版》由藝術家雜誌社出版，美術辭條有 23 條。

為臺灣文化造境

黃光男

臺南市美術館董事長

　　國立歷史博物館重典史實論述，即行臺灣美術發展研究，且歷有輝煌成效。

　　為達成時代使命，茲撰述《臺灣美術史辭典 1.0》，除廣集史料文獻匯成典章，實亦是臺灣文化造境之旨，可為前人存真，後人仔貴，亦為大家求知得意之明燈者。本人忝為藝文愛好者，亦是創導者，常缺知行並濟之力，而今見此宏典、實感佩萬分。雖知社會發展過程變易多方，理應戮力參與，卻遲遲不前，因此喜見此書完稿，工作團隊排除萬難，將此書文中錦華呈堂入室，實令人感動不已。

　　於二百條例中，記載臺灣數百年藝壇美術家、美術團體，或美術運動事件之始末，一則明確美術環境所衍生藝術工作者之貢獻；二則記實因社會變易所影響之創作品特色，二者之間構成美學理論，文化傳承價值，以促發人文精神之意涵，對於本土文化之發展有明朗之詮釋，可助長大眾對於美感認知與體驗，進而達到藝術即創意、創意即價值的正向發展。這項修容氣度，出言有章的撰述，雖然翰撰春元、鄉會不一，但仍在時空真理掄元，仰望之切實屬不易。而立言求實，或有未及之處，可待賢士補上，以求完善問世。

　　在此除向廖新田館長、全體同仁如此艱辛工作致敬外，對於受邀學者、專家之熱忱與貢獻，亦得仰之北斗，恭喜大家。

臺灣美術史研究里程碑

蕭瓊瑞

國立成功大學歷史學系名譽教授

　　百科全書式的「辭典」編纂，是西方近代知識革命重要的手段；同時，也推動了知識普及與交流的巨大成效。其作用，一如今天網路訊息的搜尋，讓人們得以在最短的時間內，獲致知識的取得與理解，促成社會整體文化的建構與提升。

　　「百科全書」（Encyclopedia），顧名思義，其搜羅的範圍極廣，涉及科學、藝術、社會，乃至一切的人文知識；十九世紀後，則開始有各專科的辭典，成為學習入門最便捷的管道。

　　臺灣在藝術方面的辭典編纂，大約始於 1980 年代。1981 年先有藝術家出版社《美術大辭典》的推出；隔年（1982）則有雄獅美術社《西洋美術辭典》的緊接出版；但基本上，均未涉及本地的美術歷史與知識。

　　有關臺灣第一本以本地文化為內容的百科全書，應推 1998 年由國立臺灣師範大學人文教育研究中心莊萬壽主任初倡，歷經六年編纂，在 2004 年年底出版的《臺灣文化事典》；其中，也包括了「美術」的類項。

　　時隔十六年，國立歷史博物館《臺灣美術史辭典 1.0》的出版，是在文化部「重建臺灣藝術史」政策下的一項壯舉，所謂「1.0」，即代表之後尚有持續的補充。

　　這是第一本由國立博物館出面主編的臺灣美術辭典，相較於之前的辭書或事典，《臺灣美術史辭典 1.0》除在撰述上更具周全與細緻外，各條目均註明「參考書目」及附有相關圖版，這是對後續延伸研究及美術圖像理解上，都是重要的手段與突破。

　　基於研究者的立場，欣見此書的出版，這將是臺灣美術史研究進程上的重要里程碑，也期待後續 2.0、3.0……的陸續問世，共同構建臺灣文化的主體性。

重建到重見
——寫在《臺灣美術史辭典 1.0》前

雄獅美術發行人

顧名思義，國立歷史博物館，它兼具「歷史」與「博物」，又為國家所有，為全體國民而設立，既有歷史的縱深，又有收藏之廣度。在六十五年的館史中，承載了無數美術文化界的風流人物，而由清迄今的美術品典藏，成為《臺灣美術史辭典 1.0》的重要依據與圖像來源。

作為文化公器的博物館，出版利益眾人的美術辭典，看似順埋成章，實則費心費力，尤其由公部門出資委由民間編印出版品的模式，早已行之有年，史博館能自主策劃編印辭典，實屬罕見。仔細深看，辭典中每一則條目，均註上撰寫者名字及參考書目，展現學術負責的態度。雖其中歷史人物僅 133 條，然館方亦高舉收錄名單為對臺灣美術發展卓有貢獻者，並直指此書為 1.0，可見後續的延伸及更臻完備，深可期待。

1982 年，雄獅美術出版《西洋美術辭典》，當時史博館何浩天館長特別在「國家畫廊」為此書策展，他以為《西辭》猶如一位深諳西方美術的老師，將老師請到博物館，是很有意義的事。字典辭書是工具書，更是美術研究的基礎工程，工程浩大，曠日費時，投入的心力、財力更是難以估計。一旦完成，又只能默然靜候使用者的翻閱參考，尤其在網際網路崛起的時代，一指鍵入，搜尋範圍可以上窮碧落下黃泉，無遠弗屆，穿梭古今，紙本的辭典，表面看似缺乏競爭力，實則提供更深刻而嚴選的資料。

記得當年我的心中大願，就是編輯一本臺灣美術辭典，可惜三十多年前的臺灣，尚未累積出足夠的研究資料，遂在出版《西辭》之後，雄獅美術陸續以《臺灣美術年鑑》、《臺灣近代美術大事年表》、《風景心境——臺灣近代美術文獻導讀》、【美術家傳記叢書】及「雄獅美術知識庫」，探索臺灣美術工具書的各種可能性。

工具辭書的完備，提供臺灣美術「重建」的根基礎石，然而，對作品的深刻閱讀與理解，才是「重見」臺灣美術的關鍵契機。駕馭資料，解讀作品，由粗而精，由淺而深，臺灣美術研究將因《臺灣美術史辭典 1.0》之出版，而更豐厚與便捷。

臺灣美術發展概論

文｜廖新田（國立歷史博物館館長）

　　臺灣美術的發展和歷史、政治、社會與文化的遷衍有非常密切的關係，並且深深受到外部國際局勢的牽動，在時空交織上是相當立體而複雜的。

　　豐富多樣的史前文物始於五萬年前舊石器時代的長濱文化和網形文化，以及七千年前新石器時代的大坌坑文化。若以狹義界定，則與清代書畫有關。篳路藍縷時期，文墨活動僅限少數士紳家族及文人圈，此乃連橫《臺灣通史》〈藝文志〉所評「非不能以文鳴，且不忍以文鳴、無暇以文鳴」。然若以廣義視之，持生活與文化乃一體兩面者，則郁永河《裨海紀遊》、六十七《番社采風圖》以及康熙《臺灣府志》中的臺灣八景等都是再現臺灣的方式。

　　美術史其實是文化 DNA 之凝練，也是一部觀看與再現的歷史；臺灣美術各階段發展如實地反映著臺灣社會與歷史的美的沉思與美的呈現。其中辭彙的生成是這種美學機制的成果，將成為觀念的載具，也是建構臺灣美術學的基礎。

清代書畫

　　清朝治臺最後二十年轉向積極，交流日趨頻繁，也及於文化教育方面的影響。明清時期書畫傳統也頗活躍，日人尾崎秀真論臺灣流寓書畫家已有定見：「文推周凱，詩推楊雪滄，書推呂西村，畫推謝琯樵。」此外，一些名號也顯示當時蔚然成風的文藝盛況，例如：周凱兩大弟子呂世宜、葉化成稱「東西雙璧」，洪以南、洪雍平稱「艋舺雙璧」，呂世宜被譽為「臺灣金石學之父」，朱少敬、林覺、葉王為「臺灣三異」，鄭鴻猷、施梅樵為「鹿港兩大書家」，葉東谷、陳南金、林樞北和呂世宜四位有「東西南北」之稱號。

　　前述呂世宜、謝琯樵，連同葉化成等曾在板橋林家客席，林熊光、魏清德與尾崎秀真於 1926 年在今天的國立臺灣博物館發起三人遺墨展，編成《呂世宜、謝琯

樵、葉化成三先生遺墨》，因此世稱「林家三先生」。由於謝琯樵乃漳州詔安畫派
的畫家，影響所及，故清代臺灣書畫有雅淡的文人風格。另一方面，浙派中晚期詭
異而變化多端的水墨線條也影響極大，一般評論此風格較為豪邁粗獷，筆墨更見灑
脫。有謂「閩習」者，其特色為「好奇騁怪，筆霸墨悍」，但有「失之重俗」之評，
林朝英的人物、林覺的花鳥、甘國寶的虎繪可為代表。

日本殖民時期美術發展

日本殖民時期引進現代化教育體制，是故臺灣美術步入西方現代美術與日本繪
畫的新頁，間接和世界接軌。日治時期臺灣美術之發展因素歸納有如下幾點：新式
教育系統的啟動、西式美術教育的引進、美術家搖籃臺北師範學校養成、日本美術
教師來臺教學、日本官辦展覽（臺展與府展）與民間展覽的舉辦、留學風興起、繪
畫團體組成、社會資源贊助、藝術批評等。

中日戰爭之前，臺灣與中國大陸仍有書畫交流，總督府提倡「揚文會」以示對
舊式詩人的尊重。臺日書畫交流中，艋舺（今萬華）人魏清德（1887-1964）是最
典型的人物。他自 1910 年擔任《臺灣日日新報》記者，與臺日文藝人士交往甚密，
對文化藝術評論卓有貢獻。傳統書畫仍然有活絡的地區性聯盟，如臺南善化書畫
會、嘉義鴉社書畫會、臺中文雅會，新竹書畫益精會更舉辦全島書畫展，並出版畫
冊《現代臺灣書畫大觀》。1932 年南瀛新報社於臺北的教育會館舉辦全島書畫展覽
會，出版了《東寧墨蹟》，並記載當時與會文士的資料。

此時期美術的發展大致上可分為兩個階段，以 1927 年官方沙龍美展為分野。
前期為消長階段，包括傳統書畫活動的式微、現代美術教育的引進、西洋畫與東洋
畫的學習；後期為發展階段，因著「臺灣美術展覽會」（簡稱「臺展」）的「開催」
與各式繪畫團體組織的成立，美術活動日益熱絡，因此藝術人才輩出。合計 16 屆

的「臺展」（1927-1936）與「府展」（1938-1943）被稱為「臺灣新美術運動史之奠基與先鋒」。仿效日本帝國展覽會的模式，臺、府展開始之際，透過《臺灣日日新報》報導及相關活動，例如新「臺灣八景」選拔之推波助瀾，形成風氣。首次於臺展初試啼聲即一鳴驚人的「臺展三少年」林玉山、陳進、郭雪湖，預言了臺灣美術新舞臺的劇本，其中更隱含了傳統與現代的衝突與世代交替。

新式教育要求跳脫傳統窠臼，強調寫生觀念與銜接日本美術，傳統書畫逐漸沒落。例如，李學樵在第一次臺展落選後調整創作路線而進入官展系統。官展確立了「地方色彩」的目標，然而，這個創作共識有逐漸窄化之疑慮，也曾被「灣生」立石鐵臣所反省。日籍美術教師來臺，以英式水彩畫見長的石川欽一郎，門生藍蔭鼎、李澤藩、葉火城等接棒描繪臺灣地方景色，形成一股風潮。另一位和石川風格完全相反，素以野獸派畫風見長的鹽月桃甫，也影響臺灣西洋畫發展甚深，許武勇是少數此風格繼承者。

新式美術教育與繪畫團體

此時期許多臺籍藝術青年曾就讀臺北師範學校，受到石川的啟蒙後再到東京美術學校或日本其他美術學校深造。這種學習軌跡使得近現代臺灣美術和日本近代美術發展有著不可分割的關係。

日治時期臺灣美術人才輩出。才華洋溢但英年早逝的是臺灣雕塑先驅黃土水。他於 1920 年以《蕃童》入選帝展，轟動一時，蒲添生、陳夏雨及弟陳英傑則延續臺灣雕塑的命脈直到戰後。西洋畫方面更是人才倍出，許多畢業於臺北師範學校後再赴日本各式藝術學校深造，如陳澄波、廖繼春、李梅樹、李石樵、陳植棋、郭柏川、何德來、廖德政、洪瑞麟、劉錦堂、黃清埕、金潤作、賴傳鑑、楊啟東、范洪甲、張啟華、鄭世璠等人，成為臺灣第一代近現代藝術家群。臺灣東洋畫由鄉原古統、木下靜涯所啟導，後者有「臺灣日本畫的總帥」之美譽。東洋畫是此時期引進的新畫種，學習者眾，遍布全臺。除臺展「三少年」，有許多優秀的東洋畫家如蔡雪溪、蔡草如、蔡雲巖、陳慧坤、陳敬輝、吳梅嶺、薛萬棟、呂鐵州及門生許深州等人。

臺灣青年到日本美術學校學習專業是主流，但也有一些不同軌跡者。留日但沒有進入美術學校的蔡蔭棠也有傑出的表現。另有留日後再赴法國者四人：顏水龍、劉啟祥、楊三郎、陳清汾，和第一代畫家同期但之後於 70 年代留法者還有張義雄。同樣都是望族之後的林克恭、林壽宇則在英國求藝，打開獨特的藝術學習之路。

在繪畫組織方面，東、西洋畫會蓬勃發展。由日本人組成的臺灣日本畫協會和黑壺會，石川欽一郎弟子倪蔣懷推動與贊助畫會不遺餘力，於 1924 年籌組臺灣水彩畫會，頗具代表性。1926 年七位石川學生組七星畫壇，1927 年有赤島社，1932 年為紀念石川欽一郎成立一廬會。東洋畫方面，1928 年南部東洋畫會春萌畫會，北部栴檀社於 1930 年成立。

獲得社會賢達蔡培火、楊肇嘉之支持，1934 年 11 月 10 日臺陽美術協會展覽會，於臺北鐵路飯店成立，是跨越第二次世界大戰、規模最大的臺灣畫會團體。從臺陽分裂出來、帶有前衛氣息的非主流團體 MOUVE 美術集團（ムーヴ洋畫集團）三年後成立，1940 年底因戰爭禁用洋文，乃改名臺灣造型美術協會，主要成員有：張萬傳、陳德旺、洪瑞麟、陳春德、許聲基（呂基正）五人。以上種種的歷史發展由王白淵整理成〈臺灣美術運動史〉，臺灣現代美術的開展乃有初步的史觀架構。

戰後的美術重新洗牌

由於自中國大陸渡海大陸畫家的加入以及政治環境、世界局勢的改變，戰後臺灣美術的發展因素重新洗牌，更為複雜，可謂百家爭鳴。屬於傳統繪畫的渡海名家中有張大千、溥心畬、黃君璧、姚夢谷、呂佛庭、胡克敏、金勤伯等；推動現代藝術理念及創作實踐的則有何鐵華、李仲生、李德等人，尤其是李仲生引進抽象畫的貢獻最大，被譽為「臺灣抽象繪畫導師」。

二次大戰後，臺灣藝術發展糾纏著政治。陳澄波不幸往生於二二八事件中，也影響其門生詹德發改名為詹浮雲，日後他也步老師後塵留日，連同版畫家黃榮燦被槍決，是戰後政治直接影響藝術的案例。1950 年代「正統國畫論爭」開啟了東洋畫與傳統水墨在文化認同上的衝突，論辯終以林之助於 1983 年之提議將東洋畫在省

展改名為膠彩畫收場。參與此論戰的劉國松隨後於 1961 年到 1962 年，捲入徐復觀的現代藝術論戰，為現代水墨創作的合法地位辯護。臺灣美術此時期處於掙扎與調適階段。

1957 年五月畫會與東方畫會的成立並代表臺灣參加巴西聖保羅雙年展，正式宣告臺灣美術接納現代藝術，劉國松、李錫奇、吳昊、秦松等新生代藝術家均成為臺灣藝壇健將。呼應這股現代中國畫運動的還有海外華人畫家朱德群、趙無極、姚慶章等名家。另外，強調現代藝術精神，反對水墨抽象的畫外畫會等團體，首次引進非純粹平面的裝置藝術展覽。

戰後臺灣水墨的發展加入了地方的因素，因而呈現出不同於中國大陸的水墨表現，非常珍貴而值得一提。如傅狷夫的山水畫在筆法上融入臺灣地理特色，曾向傅狷夫習畫的夏一夫展現另類的臺灣山水細密描繪，江兆申延續文人雅逸精神，而陳其寬更結合現代視角與構成，楚戈將書法圖像化、余承堯的奇異山水、吳學讓的抽象水墨、沈耀初的吳昌碩風格花鳥、李奇茂的人物畫等等，是另一種臺灣水墨現代變革的路徑。不過，繪畫團體或派別亦有一定聲勢，如七友畫會、嶺南畫派等等。

書法篆刻方面的成就不下於水墨，于右任標準草書及其承繼者李普同，盛名於日本書界的曹秋圃、傅狷夫的連綿草、王壯為的金石書印、臺靜農的行書、朱玖瑩的顏楷、張光賓的草書、曾紹杰的治印、莊嚴的褚體、本土書家陳丁奇等均推陳出新，展現各具一格之態。

歷經臺灣第一代畫家在地傳承，戰後開枝散葉、蔚然成林，畫會及創作者均大有可觀，如接受郭柏川指導、組成臺南美術研究會的沈哲哉等。在水彩畫方面，馬白水融合傳統水墨表現，獨樹一幟；張炳堂則延續鹽月桃甫、廖繼春的野獸派風格，色彩豔麗、筆觸粗獷；新竹在地的蕭如松風格獨特，將水彩深化為具哲思韻味的媒介。

1970 年代的美術生態

時序在 1970 年代的臺灣，因為退出聯合國以及第一次石油危機而面臨嚴峻挑戰。文學界進行著激烈的西化與現代化的論辯，美術在文藝界的引介與媒體的推波助瀾之下，洪通之樸素藝術（素人藝術）與朱銘的鄉土題材木雕是為「美術鄉土運動」的主角。朱銘受到楊英風的現代藝術啟迪，創作出鄉土系列、人間系列與太極系列等雕塑藝術。

席德進是鄉土主義的另一典範，他來自中國大陸，從現代藝術到臺灣民藝，吸融現代與鄉土元素，發展出幾何普普式的民間人物油畫與水氣氤氳的水彩表現，開創臺灣鄉土的新視野。另外，此時期藝術雜誌引介魏斯（Andrew Nowell Wyeth）以照相寫實手法描繪美國鄉間景物，引起年輕創作者以水墨、水彩表現臺灣鄉間角落，為美術鄉土主義再添一筆。

除此之外，一些雖無參與運動，但長期投入而風格特殊的藝術家如劉其偉、王攀元等，均值得一提，因為他們展現了藝術家獨特的創造力與臺灣藝術的生命力。在藝術評論方面，《雄獅美術》與《藝術家》兩份專業雜誌在 1970 年代的創刊帶動臺灣美術史的論述風潮。

陶藝發展方面，首位留日者為林葆家，被譽為「臺灣陶藝界的播種者」，創作後浪推前浪，加上 1986 年陶藝雙年展及 2004 年的臺灣陶藝雙年展，培養不少後起之秀。民俗是臺灣民間的文化能量所在，工藝方面的成果斐然，自成一格。民族藝師李松林的廟宇雕刻、潘春源及潘麗水等的廟宇彩繪可為代表。

版畫發展在臺灣有悠久歷史。戰後國民政府遷臺之際，戰鬥木刻創作亦在臺灣落戶，黃榮燦、朱鳴岡、方向、陳其茂等以黑白木刻描繪政治、社會的殘酷現實，陳庭詩、朱為白、江漢東、周瑛等人的現代版畫，展現對現代造形與構成的跨文化探索。接著，版畫團體如現代版畫會的成立，及由臺灣現代版畫推手廖修平所推動的中華民國國際版畫雙年展，促成臺灣版畫足以和主流創作如油畫、水墨分

庭抗禮的地位。

解嚴後的美術現象

1987 年 7 月 15 日解除「戒嚴法」，標誌著臺灣民主、開放的時代來臨。丕變的社會氛圍衝擊著新生代藝術家採用更激進的視覺語彙積極介入，藉由批判諷喻手法衝撞傳統威權價值。意識形態與道德成規的不適應症，引發「紅色雕塑」事件、「三美圖」事件、「禮品」事件即是其中的例子。

解嚴後的臺灣進入了另一新頁，異質、多元、批判的表達是其共同的特色，美術方面顯示出以下的取向：透過藝術表現對社會與政治的強烈關心、對臺灣歷史定位的再詮釋、對通俗文化的興趣和對性別議題的探討。臺灣當代藝術在如此複雜的背景下產生，因而議題也相對的多采多貌，如女性藝術、臺灣原住民藝術、裝置藝術、新媒體藝術、臺灣藝術主體性論戰、在地美術史研究風潮以及公共藝術政策，分別對應性別、族群、媒材、科技、認同、臺灣美術史觀與評論、公共空間等議題與面向。

臺灣攝影為表現臺灣的藝術形式之一支。日本時代留日攝影家彭瑞麟在 1930 年代已嶄露頭角。郎靜山的集錦攝影結合中國繪畫氣韻的概念，駱香林則於地方紀實外加入詩文。另外，紀實攝影也人才輩出，張才、李鳴鵰、鄧南光被稱為「攝影三劍客」，鄭桑溪的臺灣人文風景、楊基炘的農村風光等等都是珍貴的影像紀錄。隨著攝影科技的進步、大眾傳播的變遷與藝術理念的引用，攝影藝術更發展出多種面貌。攝影刊物的出版、攝影團體的成立、攝影教育的推動、攝影史的整理等，讓臺灣攝影的影像紀錄成為兼具檔案與表現的可能。

藝術機構對臺灣美術之推動扮演舉足輕重的角色。1950 年代起，臺灣美術教育機構紛紛建立，師範學校、文化大學、國立藝專、師範大學及全臺師範學校，均承擔起美術教育體系化的人才培育工程。博物館方面，收藏眾多珍貴中華文物的國立故宮博物院，象徵著中華文化在臺灣的延續；國立歷史博物館更負有藝術發展、文物保存與文化教育的重責大任；國立傳統藝術中心肩負傳統文化保存與發揚；臺

北市立美術館、國立臺灣美術館、高雄市立美術館,則專責現當代藝術與臺灣美術史的整理、收藏與展示;新北市立鶯歌陶瓷博物館則肩負陶瓷藝術重任。

當代藝術變化快速、實驗性質強烈,更重視國際交流與全球對話,臺北當代藝術館與臺北國際藝術村扮演此功能。考古與人類學博物館則呈現史前文化樣態,如國立臺灣史前文化博物館、新北市立十三行博物館,私人企業成立的順益臺灣原住民博物館近年來受到國際的重視。其他私人博物館如國泰美術館、朱銘美術館、奇美博物館、華岡博物館等則以民間及學院的角色提供服務。

因著展覽管道與形式逐漸多元,具官方身分或機構代表的全國美展、全省美展,以及規模龐大、歷史悠久的民間藝展,如臺陽美展、南部美術展覽會等,仍然具有藝術史與文藝政策的研究價值。

臺北市立美術館於 1998 年創立臺北雙年展,臺灣當代藝術於焉進入全球雙年展時代。

結語

臺灣複雜的歷史結構中,至今累積了幾股勢力牽動著臺灣現代美術的形貌:南島原民文化、中原傳統文化、日本殖民文化、臺灣本土文化、美國與歐洲文化、資訊時代帶動下的全球化與現代化以及新近的新移民文化。千百年來時代的轉換與臺灣社會的變遷並不會消解原有文化的影響力,而是不斷地重疊、相互激盪。小小的島嶼承載巨大的文化能量,這是臺灣的優勢,各種可能與潛能隨時都會發生,可以預見的,臺灣美術將在這種多元而開放的環境中持續成長。

臺灣美術發展有其獨特的成因,本辭典所收錄的辭條反映了臺灣美術地景的特殊肌理與構成,在本土 / 全球、傳統 / 現代、東方 / 西方之間走出獨有的風格。這是一個勇於承擔的初步嘗試,期待未來有更多的研究者投入,讓更多的史料出土與檔案的整理、詮釋,逐步建構出更完整的樣貌。「臺灣美術學」將朝向新的可能。

The Development of Taiwanese Fine Art : An Outline

LIAO Hsin-Tien

The development of Taiwanese fine art is closely related to the changes and progressions in its history, politics, society, and culture. Deeply influenced by international affairs and intertwined with context, it is extremely complicated and multi-faceted.

Taiwan's richly diverse prehistoric relics date back to the Chang-pin and Wang-hsing cultures of the Paleolithic era 50,000 years ago and the Da-pen-keng culture of the Neolithic Age 7,000 years ago. These aside, it can be said if looked at narrowly, that Taiwanese art history begins with calligraphy and ink painting in the Qing era. When settlers began development in Taiwan, their early hardships meant that artistic pursuits were limited to a few gentry families and literati circles. Lian Heng, in the "Art and Literature" section of his *General History of Taiwan*, commented that "it was not for lack of ability, but because there were other more pressing matters and no free time with which to pursue art."Regarding art history broadly, however, with the perspective that life and culture are inseparable, then Yu Yong-He's *The Small Sea Travelogue*, Liu-shih-chi's *Images of Aboriginal Tribal Villages*, and the "Eight Vistas of Taiwan" in the *Taiwan Prefecture Gazetteer* from the Kang-Xi period can all be seen as representations of Taiwan.

Art history is in fact a condensation of cultural DNA—it is the history of seeing and representation. The development of Taiwanese fine art at all its stages is actually a reflection of how beauty has been pondered and presented in Taiwanese society and history. The formation of a lexicon for Taiwanese fine art is a product of these aesthetic mechanisms and is also the foundation of the study of Taiwanese fine art.

Calligraphy and Ink Painting in the Qing Era

In the last two decades of Qing rule over Taiwan, the dynasty government took

a more active role. Information exchange became more frequent, which influenced Taiwanese culture and education. The legacies of calligraphy and ink painting from the Ming and Qing dynasties were quite vibrant. Osaki Hotsuma opined of Taiwan's Sojourn Literati Artists in Ming-Qing Taiwan: "In terms of literature, I recommend Chou Kai's works, Yang Xue-Cang for poetry, Lu Xi-Cun for calligraphy, and Hsieh Kuan-Chiao for painting." In addition, the flourishing calligraphy and painting environment of the time is evident in the special "terms" that many artists were known by. For example, Chou Kai's pupils, Lu Shih-I and Yeh Hua-Cheng, were known as the "Two Jades of the East and the West." Hung Yi-Nan and Hung Yung-Ping were known as the "Two Jades of Monga." Lu Shih-I was known as the "Father of Taiwanese Epigraphy." Chu Sao-Ging, Lin Chueh, and Ye Wang were the "Three Taiwanese Eccentrics." Cheng Hung-Yu and Shih Mei-Chiao were known as the "Two Calligraphy Masters of Lugang." Yeh Hua-Cheng (Yeh Tung-Gu), Chen Nan-Jin, Lin Shu-Bei, and Lu Shih-I were also known as "East, West, South and North," in reference to the respective Chinese characters in their names.

The aforementioned Lu Shih-I, Hsieh Kuan-Chiao, Yeh Hua-Cheng and others, had all been guest teachers at the Lin family estate in Banqiao. In 1926, Lin Hsiung-Kuang, Wei Ching-Te, and Osaki Hotsuma held an exhibition in memory of Lu, Hsieh, and Yeh at what is today the National Taiwan Museum. They compiled the album *The Legacy of Lu Shih-I, Hsieh Kuan-Chiao, Yeh Hua-Cheng*, and this trio came to be known as the "Three Fellows of the Lin Family." Because Hsieh Kuan-Chiao was a painter of the Shao-an School, he had a tremendous impact on the elegant literati style of Taiwanese calligraphy and ink painting during the Qing Dynasty era. On the other hand, the unusual and varied ink brushstrokes of the middle and late periods of the Zhe School of painters also greatly influenced Taiwan. Generally speaking, this style was bold and uninhibited, with natural and wild brushstrokes. This so-called "Fujian"

style, which was characterized as "eclectic and bold" but was also criticized as "way too vulgar." Examples can be seen in Lin Chao-Ying's figure painting, Lin Chueh's flowers and birds, and Gan Kuo-Pao's tiger painting.

Fine Art Development during Japanese Colonization

The Japanese colonial period saw the introduction of a modern education system to Taiwan. This allowed Taiwan to be current with Western modern art and Japanese painting, indirectly connecting it with the world. The factors that influenced the development of Taiwanese fine art during the period of Japanese rule are summarized as follows: the launch of a new education system, the introduction of Western-style art education, the development of the Taipei Teacher's School (a cradle for budding artists), Japanese art teachers coming to Taiwan to teach, Japanese government-sponsored exhibitions (Taiten and Futen) and other private exhibitions, the rising popularity of studying abroad, the formation of painting groups, sponsorship from community resources, art criticism, and so on.

The development of Taiwanese fine art during this period can roughly be divided into two stages, with the initiation of the official art salon in 1927 as the transition between the two. The first stage is the "period of vicissitudes," which included the decline of traditional calligraphy and ink painting activities, the rise of modern art education, and the study of both Western (Yoga) and Eastern painting (Toyoga). The latter stage of this era is known as the "development period." With the beginning of Taiten (the Taiwan Fine Arts Exhibition) and the formation of various art groups, art activities became progressively more active, and artistic talents came to the fore. The 16 total Taiten (1927-1936) and Futen (1938-1943) exhibitions would be known as the "foundation and frontier of the New Taiwanese Art Movement." Taiten and Futen follo wed the model of the Japan Imperial Art Exhibition. Reports in the *Taiwan Nichinichi Simpo* and related activities, such as a painting competition with the theme of a new

"Eight Vistas of Taiwan", helped popularize these exhibitions, which soon developed into a trend. After their first attempt at the Taiten, Lin Yu-Shan, Chen Chin, and Kuo Hsueh-Hu, known as the "Three Youths of Taiwan Fine Arts Exhibition", became celebrities in Taiwan. They foretold the next stage of the Taiwanese art scene, with the implication of a coming generational conflict between tradition and modernity.

The new education system requested its students to break free from traditional set patterns, emphasizing sketching from life and connecting to Japanese art. Traditional painting and calligraphy gradually declined. For instance, after Lee Hsueh-Chiao failed to be chosen for the first Taiten, he had to adjust his creative path in order to enter the official exhibition system. "Local Color" was the goal established for the exhibitions. A Japanese art teacher in Taiwan, Ishikawa Kinichirō was an expert at English watercolor painting. His students Lan Yin-Ting, Lee Tze-Fan, and Yeh Huo-Cheng, among others, took the lead in depicting the scenery of Taiwan, forming a new trend in the Taiwanese art world. With a style completely opposite to Ishikawa's, Shiotsuki Tōho, known for his Fauvist style, also had a strong impact on the development of Western-style painting in Taiwan. Hsu Wu-Yung is one of the few heirs of this style.

New Art Education and Painting Groups

During this time, many artistic Taiwanese youths attended Taipei Teacher's School. After learning from Ishikawa, they went on to study at art schools in Tokyo or around Japan. This trajectory traveled by many Taiwanese art students meant that the development of modern Taiwanese and Japanese art was to become inherently connected.

Taiwanese art talent emerged in large numbers during the Japanese colonial

period. Taiwanese sculpture pioneer Huang Tu-Shui was a talented artist who unfortunately died young. He entered the Teiten with Fantung (A "Barbarian" Boy), and created a sensation in Taiwan. Pu Tien-Sheng, Chen Hsia-Yu, and his brother Chen Ying-Chieh carried on the legacy of Taiwanese sculpture until after the Second World War. In terms of Western painting, even more talented artists emerged. Many graduates of the Taipei Teacher's School went on to study at various art schools in Japan, including: Chen Cheng-Po, Liao Chi-Chun, Li Mei-Shu, Kuo Po-Chuan, He Te-Lai, Liao Te-Cheng, etc. They become Taiwan's first generation of modern artists. Toyoga (Eastern painting) painters in Taiwan found their mentors in Gobara Koto and Kinoshita Seigai. The latter has the reputation of being the "General of Japanese painting in Taiwan." Toyoga was a new type of painting introduced in this period that would come to be studied all over Taiwan. Other than the aforementioned "Three Youths of Taiwan Fine Arts Exhibition", there were many excellent Toyoga painters, such as: Tsai Hsueh-Hsi, Tsai Tsao-Ju, Tsai Yun-Yen, Chen Hui-Kun, among others.

Studying at Japanese art schools was the mainstream tendency, but there were some trajectories that were different. Tsai Yin-Tang, for instance, resided in Japan but never attended art school there, yet he went on to produce outstanding artwork. Four artists additionally went on to France after graduating from art schools: Yen Hsuei-Long, Liu Qi-Xiang, Yang San-Lang, and Chen Ching-Fen.

In terms of painting organizations, Toyoga and Western-painting associations flourished, such as the Taiwan Japanese Painting Group and Black Pot Art Group, which originally were composed of Japanese members. Ni Chiang-Huai, a pupil of Ishikawa Kinichiro, did his utmost to promote and support painting societies. He also set up the iconic Taiwan Watercolor Association in 1924. Seven of Ishikawa's students formed the Seven-Stars Art Group in 1926, the Red-Island Association in 1927, and the Ichiro Art Group in honor of their mentor. As for Toyoga painting, two associations

were established in 1928 and 1930 respectively, the Spring Bud Art Group in the south and the Chinaberry Art Group in the north.

With the support of prominent society members Cai Pei-Huo and Yang Chau-Chia, the Tai-Yang Art Group's Exhibition was first established on November 10th, 1934 at the Railway Hotel in Taipei. It would be the largest Taiwanese painting group to survive over the period of the Second World War. Branching out of Tai Yang, the avant-garde, non-mainstream MOUVE Art Group was established three years later. Due to the war, foreign languages were banned. MOUVE was changed to the Taiwan Plastic Art Group in 1940. Its main members were Chang Wan-Chuan, Chen Te-Wang, Hung J. L., Chen Chun-Te and Lu Chi-Cheng. The aforementioned historical developments were compiled by Wang Pai-Yuan in *The History of Taiwan's Art Movements*, with which the development of modern Taiwanese fine art gained a preliminary historiography.

Reshuffle of the Art Scene after World War II

Factors affecting Taiwan's art development reshuffled after World War II, due to changes in the political and international sphere, and mainland Chinese painters immigrating to Taiwan. There were many competing art styles at the time, and discourse was rife with contention. Of the mainland painters who could be considered traditionalists were Chang Dai-Chien, Pu Hsin-Yu, Huang Jun-Bi, among others, came to Taiwan and promoted modern art concepts and creative practices. In particular, Li Chung-Shen made the greatest contributions to Taiwanese abstract art and would go on to be known as its "Guiding Teacher".

After World War II, the development of Taiwanese art became entangled with politics. Chen Cheng-Po was tragically killed during the 228 Incident. This influenced his student Jan De-Fa to change his name to Jan Fu-Yun. He followed his teacher's footsteps and studied in Japan. Chen's death and printmaker Huang Jung-Tsan's execution

by shooting are two cases in which post-war politics directly affected the art world. The 1950 "Controversy Orthodox over Chinese/ National Painting" incited a conflict between Toyoga and traditional ink painting concerning Taiwanese cultural identity. Liu Kuo-Sung, one of the participants in this debate, also became embroiled in debate with sinologist Hsu Fu-Kuan in modern Chinese art discussions from 1961 to 1962.

The establishment of the Fifth Moon Art Group and Eastern Art Group in 1957 signaled that the Taiwanese art society had formally accepted modern art. Liu Kuo-Sung, Lee Shi-Chi, Wu Hao, and Chin Sung became prominent stars in the Taiwanese fine art scene. Also working in concert with this modern Chinese painting movement were famous overseas Chinese painters such as Chu Teh-Chun, Zao Wou-Ki, and Yao Ching-Jang.

The development of ink-wash painting in Taiwan was also influenced by local factors in the period following World War II — it differed from the ink painting of mainland China, a crucial point worth mentioning. For instance, Fu Chuan-Fu's mountain-water painting incorporated Taiwanese geographical features in his brushwork. Meanwhile, Chiang Chao-Shen continued the spirit of literati elegance while Chen Chi-Kwan incorporated modern architecture in his compositions. These artists and others are examples of how ink-wash painting was transformed in Taiwan.

As the first generation of artists imparted their knowledge and experience, the post-war era saw a proliferation of maturing artistic talent. Painting societies and artists were making considerable progress.

Art Ecology in the 1970s

In the 1970s, Taiwan faced severe challenges regarding its international status. Its literary circles engaged in fierce debates about westernization and modernization. Fine arts started to be discussed by literary and artistic circles and were promoted

heavily by the media. Hung Tung's "simple" or "naïve" art style and Ju Ming's nativist woodwork were the stars of the nativist movement in Taiwanese art. However, influenced by Yang Yuyu's modern art, Ju Ming began working on his Kungfu Series. This led to critical disapproval of his works, thus forcing Ju to choose between nativist realism and other art styles.

Shiy De-Jinn was another important nativist artist. Originally from mainland China, he studied a range of styles from modern art to Taiwanese folk art. As he absorbed local and modern elements, he expressed these influences in his geometric-pop folk oil-portraits and misty dense watercolor paintings, thereby pioneering a new style in Taiwanese nativism.

In the development of ceramic art, the first figure of note was Lin Pao-Chia. Lin studied in Japan and is known as the "sower of Taiwanese ceramics." He created extensively, and in addition to participating in the 1986 Ceramics Biennale and the 2004 Taiwan Ceramics Biennale, cultivated a number of rising stars in the ceramics field. Folk customs were the source of the vital energy of Taiwanese folk culture; their accomplishments in arts and crafts were remarkable. Folk artist Li Sung-Lin's temple carvings, and Pan Chun-Yuan's and Pan Li-Shui's local temple paintings are examples of such.

Printmaking has also had a long history in Taiwan. When the Nationalist Government came to Taiwan, the genre of "battle woodcuts" was brought with it. Huang Jung-Tsan, Chhu Ming-Kang, Fang Hsiang, Chen Chi-Mao, and others used these black-and-white woodcuts to depict the cruel realities of politics and society. Chen Ting-Shih, Chu Wei-Bor, Chiang Han-Tung, Chou Ying, and other artists' prints demonstrated the cross-cultural aesthetic exploration of modernist forms and composition. The establishment of printmaking groups, such as the Modern Printmaking Association and the International Biennial Print Exhibit of the ROC, were

promoted by the Taiwanese printmaking endorser Liao Shiou-Pin, allowing Taiwanese printmaking to enjoy a position in mainstream art similar to that of oil painting and ink-wash painting.

Art in the Post-Martial Law Era

On July 15th, 1987, martial law was lifted, marking the advent of a democratic and liberal Taiwan. A new generation of artists influenced by this phenomenon were actively engaged with Taiwanese society, creating more radical visual vocabularies. Using critical allegories to confront traditional authoritarian values, they triggered a clash between ideology and moral conventions. The controversies of "Red Sculpture," "Three Graces," and "Gift" are examples.

After the lifting of martial law, Taiwan entered a new era characterized by heterogeneity, pluralism and critical expression. Artists showed a strong concern for society and politics via artistic expression, reinterpreted Taiwan's position in history, took interest in popular culture, and discussed issues pertaining to gender. Taiwanese modern and contemporary art was thus born upon this complex historical background. This background is made up of issues as diverse as feminist art, indigenous art, installation art, new media art, and questions and debates around subjectivity of Taiwanese art. Taiwanese art history research and even public art policies have involved themselves in issues such as gender, ethnicity, media, technology, identity, Taiwanese art history and criticism, and public space.

Photography has become one of the mediums through which artists depict Taiwan. Peng Jui-Lin, a photographer who studied in Japan during the Japanese colonial era, began to display his talent in the 1930s. Long Chin-San infused a spirit of Chinese painting into his composite photography and Lou Hsiang-Lin integrated local documentary photography with poetry. There were many other talented artists

involved in documentary photography. Chang Tsai, Li Ming-Tiao, and Deng Nan-Guang were known as the "Three Photographers." Cheng Sang-Hsi's liberated Taiwanese landscapes and Yang Chih-Hsin's rural scenes, amongst others, are all precious photographic records. As photographic technology advanced, changes in mass communication and the use of artistic concepts allowed photography to develop along various avenues. The publication of photography periodicals, the establishment of photography groups, the promotion of photography education, the organization of photography's history, and so on, all contributed to making the Taiwanese photographic imaginary full of both documentary significance and expressive potential.

Art institutions have played a pivotal role in the promotion of Taiwanese art. From the 1950s, institutions of art education in Taiwan were established one after another. Chinese Culture University, National Taiwan University of Arts, National Taiwan Normal University, and Taiwan Normal School all took on the tasks of systemizing art education and cultivating talent. As for museums, the National Palace Museum became a symbol of the Chinese cultural heritage, housing many precious Chinese cultural artifacts. The National Museum of History took on the main role of developing art in Taiwan, the preservation of artifacts, and cultural education. The National Center for Traditional Arts was entrusted with the preservation and development of traditional culture. The Taipei Fine Arts Museum, National Taiwan Museum of Fine Arts, and Kaohsiung Museum of Fine Arts have specialized in the research, collection, and display of modern art, contemporary art and Taiwanese art history. The New Taipei City Yingge Ceramics Museum has become responsible for the field of ceramic arts.

Contemporary art has changed at a rapid pace and has a strong experimental nature. It places an emphasis on international exchange and global dialogue, with the

Museum of Contemporary Art Taipei and Taipei Artist Village helping accomplish these goals. Archaeological and anthropological museums put prehistoric culture on display. Examples of such museums include the National Museum of Prehistory and the New Taipei City Shihsanhang Museum of Archeology. Established by private enterprises, the Shung Ye Museum of Formosan Aborigines has attracted international attention in recent years. Other private museums, such as the Cathay Art Museum, Juming Museum, Chimei Museum, Hwa Kang Museum, and others provide services via non-governmental or institutional roles.

As art exhibitions gradually diversify, they continue to be of value for art history as well as literature and art policy research. Governmental or institutional exhibitions include the National Art Exhibition and the Provincial Art Exhibition. Large-scale, folk art exhibitions with long histories include the Tai-Yang Art Exhibition and the Southern Taiwan Fine Arts Association.

With the establishment of the Taipei Biennial by the Taipei Fine Arts Museum in 1998, Taiwanese contemporary art has entered the "global biennale era."

Conclusion

Upon Taiwan's complex historical structures, there have been several forces that have influenced Taiwanese modern art so far: aboriginal Austronesian culture, traditional Zhongyuan culture, Japanese colonial culture, Taiwanese native culture, American and European culture, globalization and modernization driven by the information age, and the cultures of Taiwan's "new immigrants." Transformations and changes in Taiwanese society over thousands of years will never erase its original cultural aspects, but rather all these factors will continue to layer and diverge. This small island carries immense cultural energy, and this is the Taiwanese advantage—anything can happen at any time. It is anticipated that Taiwanese art will grow

unceasingly in this diverse and liberal environment.

The development of Taiwanese art has been influenced by unique variables. The lexicons in Keywords of Taiwanese Art History highlight the special textures and structures of the Taiwanese art landscape. Its unique style comes out of the intersection of the local and global, the traditional and modern, and the Eastern vs. the Western. This is a brave preliminary attempt, and it is expected in the future that more researchers will be involved in the unearthing, organization, and interpretation of historical documents to continually form more complete depictions, and new possibilities, in the study of Taiwanese fine art.

辭目目錄

一廬會 Ichiro Art Group

1932 創立

石川欽一郎的臺籍學生組成的畫會。石川欽一郎身兼臺灣總督府臺北第一師範學校、第二師範學校（今臺北市立大學、國立臺北教育大學）兩校美術老師，以及臺灣美術展覽會（臺展）審查員，擔任臺灣水彩畫會 1927 年成立以來的指導者。

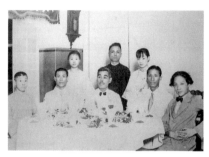

1927 年一廬會石川欽一郎與臺籍學生聚會照片。前排左起：洪瑞麟、倪蔣懷、石川欽一郎、陳植棋、藍蔭鼎；後排中立者陳英聲。（圖版提供：藝術家出版社）

1932 年返日時，水彩畫會的臺籍學生為感念他而組成「一廬會」，並於總督府舊廳舍（今已拆遷，現址為臺北市中山堂）舉行送別展覽。

一廬，乃石川欽一郎之別號。一郎與一廬日語同音，其作品的落款若是漢字，僅題「欽」字，裝訂成冊的水彩畫帖偶爾會簽上「欽一廬」。

1933 年，一廬會與日本來臺的美術團體舉行聯合畫展。這一年基隆傳統書畫界人士組織「東壁書畫會」，公推倪蔣懷為會長。倪蔣懷長期支持臺灣西洋畫活動，業已看出成果，遂逐漸淡出臺北風起雲湧的美術運動。倪蔣懷為創始人之一的「臺灣水彩畫會」，仍與初期的一廬會同時並存，成員重疊，1933 年之後就不再有大型水彩畫聯展的紀錄。（李欽賢）

參考書目

白雪蘭，《礦城・麗島・倪蔣懷》，臺北市：雄獅美術，2003。

七友畫會 The Seven Friends Art Group

1955 創立

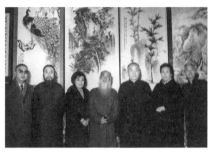

張大千夫婦（右4、5）與「七友畫會」四友高逸鴻（左1）、劉延濤（左2）、馬壽華（右3）、張穀年（右1）合影於「七友畫展」。（圖版提供：藝術家出版社）

文人雅集式的畫會，成員有馬壽華（1893-1977）、陳方（1897-1962）、陶芸樓（1898-1964）、鄭曼青（1902-1975）、張穀年（1906-1987）、劉延濤（1908-1998）和高逸鴻（1908-1982）等七人。他們於 1940 年代以後陸續從中國來到臺灣，1955 年在臺北悅賓樓籌組，並約定每年人日（正月初一）舉行畫展，然首屆畫展直到 1958 年才舉辦。此畫會的交遊及活動，可視為是當時復興中華傳統文化政策的縮影。七友畫會多數成員並非以書畫維生，卻與執政階層有著亦師亦友的關係，且在當時的藝文圈具有相當的影響。如鄭曼青是蔣宋美齡（1897-2003）的花鳥畫老師，高逸鴻是蔣經國（1910-1988）的書法老師，馬壽華則是張大千妻子徐雯波（1931-）的老師。

七位書畫家的創作，雖以傳承文人畫的價值為訴求，而可見竹、石、山水等題材的作品，但也可見以傳統皴法描繪臺灣實景及反映時局困境的畫作，如馬壽華以竹石象徵人品的高潔、並創作指畫、陳方醉後寫竹的灑脫、陶芸樓寄情於山水之間、張穀年以傳統皴法寫臺灣橫貫公路、劉延濤以破筆粗墨壯寫山水，表達困頓的心緒等。

隨著其中五位畫會成員陸續辭世，1985 年，張穀年與劉延濤以自己名字中的一個字為題，舉辦「七友畫會延年畫展」，此屆畫展也是在世的畫

會成員最後一次的活動。（邱琳婷）

參考書目
邱琳婷，《臺灣美術史》，臺北市：五南出版社，2015。
國立歷史博物館編，〈七友畫會重要活動展覽年表〉，《蘭譜清華：七友畫會五十週年紀念展》，臺北市：國立歷史博物館，2009。

七星畫壇 Seven Stars Art Group

1926 創立

臺灣日治時期最早成立的美術團體之一。該會因臺灣總督府臺北師範學校（今臺北市立大學、國立臺北教育大學前身）美術老師石川欽一郎之鼓勵，以倪蔣懷為首，聯合陳澄波、陳英聲（1898-？）、陳承藩（生卒年待考）、藍蔭鼎、陳植棋和陳銀用（生卒年待考）七人籌劃組成，因自比臺北市郊之七星山，故取名「七星」。1926 年成立後，每年在臺北博物館（今國立臺灣博物館）舉辦一次會員作品聯展，推動滿三屆，因陳澄波、陳承藩、陳植棋仍在東京美術學校（今東京藝術大學）就讀，其他會員則因工作繁忙，無法兼顧畫會運作，1929 年在陳植棋建議下宣告解散。該會成立於 1926 年 8 月，並於臺北博物館舉行第一屆洋畫展覽會。指導老師石川欽一郎對該會抱以正面評價，認為首次展覽作品面貌一新，而且是「最早的本島人畫家展覽」，「成為臺灣斯界的一個新紀元，未來充滿希望之光」，正符合對「出生於臺灣，養育於臺灣，結成豐厚果實般地努力根植美術秧苗」的期待。1927 年 9 月是七星畫壇第二屆展覽，同樣在臺北博物館舉行，參展者除東京美術學校在學中的陳植棋、陳承藩外，另有倪蔣懷、藍蔭鼎、陳英聲、陳銀用等六人，展出包含水彩及油畫總計六十幅。1928 年 9 月 8 日至

9 日舉辦第三屆展，會員總計出品四十幅以上。此次參展者人數明顯增加，包含黃土水、廖繼春、倪蔣懷、藍蔭鼎、陳植棋、陳承藩、何德來、陳英聲及其他數人。

七星畫壇作為本島人最早組成的繪畫團體，與隔年於臺南成立的本土團體「赤陽陽畫會」南北呼應。第三屆展覽中的參展者如廖繼春、何德來亦為赤陽陽畫會會員，顯見兩會之交流。1929 年據說由陳植棋倡議合併，兩會同意組織全島大團體稱美島社或赤島社，分別計畫於臺北及臺南兩地舉辦展覽。合併之後的赤島社，可謂臺籍青年畫家之大規模集結。（盛鎧）

參考書目
白適銘，《臺灣美術團體發展史料彙編1：日治時期美術團體（1895～1945）》，臺中市：國立臺灣美術館，2019。

三美圖事件 The *Three Graces* Event

1977

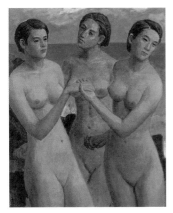

李石樵，《三美圖》，油彩、畫布，100×80cm，1975。（圖版提供：藝術家出版社）

1977 年引發臺灣藝壇爭議的裸女畫火柴盒風波事件。華南銀行為經營企業形象，在 1977 年選用一系列臺灣藝術家的作品，製作宣傳火柴盒，將李石樵、廖繼春、楊三郎、陳慧坤與藍蔭鼎的畫作，印製於其上。其中李石樵選印的作品為《三美圖》（1975），圖像下方並配上一段李石樵語錄：「繪畫絕不允許捉摸不到的作品存在，畫維納斯就必須能抱住她！」發行不久即遭人檢舉，並遭治安單位調查後，停止發行。

李石樵的《三美圖》畫中為三名站立的裸女，其圖像主題明顯源自希臘羅馬神話的「三美神」或「美惠三女神」（The Three Graces），為西方古典藝術傳統中常見的題材。李石樵此作帶有新古典主義的風格，且嘗試以東方女性的體型表現西方神話的女神。但當時卻因社會風氣保守，以及戒嚴體制下藝術創作與言論表達之自由常遭政治干涉，《三美圖》火柴盒因而遭禁。「三美圖事件」有時亦被稱為「裸女風波」。（盛鎧）

參考書目
李欽賢，《高彩・智性・李石樵》，臺北市：雄獅美術，1998。

于右任 Yu, Yu-Jen

1879-1964

書法家，生於陝西，本名伯循。清光緒年間舉人出身，見滿清腐敗，以詩集諷喻時政，遭清廷通緝，逃亡上海後改名「右任」。1906年加入同盟會，創辦《神州》、《民呼》、《民吁》、《民立》等報以鼓吹革命思想。民國初年於中國曾任中華民國交通部次長，也曾創辦渭北師範、三原中學、上海大學、並曾任上海大學校長，以及參加討伐袁世凱（1859-1916）、北伐等戰役，1930年任監察

于右任，《國立歷史博物館建館記草書八聯屏》，墨、紙本，180 × 96.7 cm，1962，國立歷史博物館登錄號：26955。

院院長。1949 年隨國民政府遷臺，1964 年病逝於任內。

雖然其政治地位崇高，但其書法成就更為卓越。早年學習書法以帖學為主；四十歲以後於六朝碑版用功極深，五十歲以後集中於「標準草書」之創作和推廣。用〈千字文〉為藍本，研創字字獨立而實用通行的「標準草書」，集歷代章草、今草、狂草及《流沙墜簡》之大成。其書風沉雄簡靜、風格超逸，將碑、帖成功調和，相輔相濟，極具辨識度。1932 年在劉延濤（1908-1998）等人之協助下，於上海創立「標準草書社」，四年後第一本《標準草書》印行問世後再版不斷。1963 年劉延濤、李普同等人成立「標準草書研究會」於臺北，積極研究、推廣標準草書，1990 年前後，日本甚至還有兩個分會。

于右任為人樸實真誠、平易近人，因其書藝成就被譽為「草聖」。（黃冬富）

參考書目

林銓居，《草書‧美髯‧于右任》，臺北市：雄獅美術，1996。
杜忠誥、盧廷清，《書法藝術卷 1：渡臺碩彥‧書海揚波》，臺北市：中華文化總會，2006。

中華民國全國美術展覽會（全國美展）
National Art Exhibition of the Republic of China
1929-2005

「中華民國全國美術展覽會」簡稱「全國美展」，1929 年以來共舉辦過十七屆，2005 年辦理最後一屆，2007 年正式停辦。首屆全國美展於上海揭幕，第二屆則於八年後在南京舉行，第三屆則於 1942 年在重慶舉辦。其後直至 1957 年方於臺灣復辦

第四屆，1965 年舉行第五屆。1971 年第六屆起，除第十五屆延後一年至 1999 年舉行外，固定每三年舉辦。全國美展於國民政府遷臺之後仍由教育部指導。除第五屆由國立歷史博物館承辦以外，其他皆由國立臺灣藝術館（今國立臺灣藝術教育館）負責。全國美展為加強社會藝術教育功能，乃從 1980 年的第九屆開始，以巡迴展形式展出，除舉辦競賽，亦邀請國內知名藝術家提供作品共展。2005 年第十七屆為最後一屆，徵件項目共分為國畫、油畫、水彩、版畫、書法、篆刻、雕塑、攝影、工藝、設計十類，初選收件共一千六百餘件，入圍四百餘件。戰後臺灣重要的公辦美術展覽活動，主要有每年一度的臺灣省全省美術展覽會（全省美展、省展）與三年一度全國美展兩種。一般而言，由於省展的傳統以及評審在藝術界之地位，因而參選者較多，亦較具影響力。但隨著民間美術活動的蓬勃發展，以及藝術表現之多元化，不論省展或全國美展，此種來自歐洲沙龍傳統的官方展覽和評選活動，近年來在美術界或一般文化界所得到的重視及影響力，已不如以往。2007 年 6 月 29 日，教育部正式廢止《全國美術展覽會舉行辦法》。2011 年起，另有由文化部指導、國立臺灣美術館主辦之「全國美術展」，此展有時亦被簡稱為全國美展，但兩者正式全稱並不相同，主辦機構亦為不同單位，不過或可視為性質相近展覽活動。（盛鎧）

參考書目

王玉路、陳慧娟編，《中華民國全國美術展覽會概覽 1929–2005》（上、下冊），臺北市：國立臺灣藝術教育館，2006。

中華民國國際版畫雙年展
The International Biennial Print Exhibit, R.O.C.
1983-

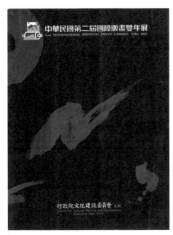

《中華民國第二屆國際版畫雙年展》封面書影，1985 年出版。
（圖版提供：藝術家出版社）

臺灣第一個以雙年展形式創設的開放型競賽展覽，亦為國內歷史最長久的國際版畫展。辦理之宗旨在於促進國際文化交流，加強東西方藝術價值相互了解，藉以提升我國版畫藝術之創作風氣與水準，廖修平（1936-）為重要推手。1983年，引進多項國際展覽，並舉辦雙年展之臺北市立美術館甫開幕，因此在同年由行政院文化建設委員會辦理之「中華民國國際版畫展」，於臺灣美術史之展覽發展歷程，頗有其代表意義。1985 年起，「中華民國國際版畫展」改名為「中華民國國際版畫雙年展」。該展每兩年舉辦一次，自 1983 年至 2018 年，已舉辦十八屆。第一屆至第五屆分別以「中國傳統版畫藝術特展」、「臺灣傳統版畫源流特展」、「蘇州傳統版畫臺灣收藏展」、「明代版畫藝術圖書特展」、「中國傳統年畫藝術特展」，配合當屆「徵件得獎暨入選作品展」及「國際版畫名家邀請展」一起展出。第五屆並於公開徵件部分加入單刷版畫項目，以納入各式開放性技法之版畫作品。第六屆更於公開徵件展部分列入素描類作品，名稱則相應更改為「中華民國國際版畫及素描雙年展」，而至第十五屆起又改回「中華民國國際版畫雙年展」至今。第一屆至第四屆雙年展由文建會分別以公開徵件、邀請國外名家版畫作品展出的方式辦理。

第五至十屆由臺北市立美術館承辦。第十一屆起由國立臺灣美術館承接辦理。自舉辦以來，吸引世界數十個國家參與，為亞洲較大且水準頗高之國際版畫展。（盛鎧）

參考書目
陳樹升，《中華民國國際版畫雙年展沿革與發展之研究（1983–2006）》，臺中市：國立臺灣美術館，2008。

五月畫會 Fifth Moon Art Group

1957 創立

現代藝術的美術團體。受擔任臺灣省立師範大學藝術系（今國立臺灣師範大學美術系）教授廖繼春與孫多慈（1913-1975）的鼓勵，該系系友劉國松（1932-）與郭東榮（1927-）、李芳枝（1934-）、郭豫倫（1930-2001）等人共同籌組、成立。1957 年 5 月 10 日第一屆

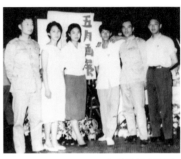

1957 年首屆「五月畫展」於臺北市中山堂舉行成員合影照片。左起：劉國松、鄭瓊娟、李芳枝、陳景容、郭東榮、郭豫倫。（圖版提供：藝術家出版社）

「五月畫展」於臺北市中山堂舉行，參展者有劉國松、郭東榮、李芳枝、郭豫倫、陳景容（1934-）、鄭瓊娟（1933-）。首展之後加入的藝術家有顧福生（1935-2017）、黃顯輝（生卒年待考）、莊喆（1934-）、馬浩（1935-）、李元亨（1936-2020）、謝里法（1938-）、韓湘寧（1939-）、彭萬墀（1939-）、胡奇中（1927-2012）、馮鍾睿（1933-）、陳景容、鄭瓊娟、廖繼春、孫多慈、楊英風、陳庭詩等藝術家。該會之所以取名「五月」，是因法國的「五月沙龍」展覽會，故將畫會名稱以法文定名為 Salon de Mai，其展覽活動亦有以 Fifth Moon Group 為名者。該會固定

於每年五月舉辦畫展，直至 1972 年舉辦最後一屆
畫會聯展。五月畫會成立之時並未發表宣言，亦
未特別標舉路線或風格，但成員以不同於學院之
寫實傳統和非印象派之畫風，嘗試非具象風格之
創作，對於 1960 年代臺灣畫壇確實起到相當之
刺激作用，成為引領當時抽象繪畫運動的重要美
術團體，儘管並非每位成員都偏好創作抽象畫。
1960 年代後，五月畫會的成員大多出國留學或旅
居海外，原先團體展出的方式亦逐漸變為成員的
個展。1974 年後，五月畫會活動漸少，但其推動
現代藝術之作用仍有重要的歷史意義與影響力。
1980 年代後，五月畫會由早期成員郭東榮主持，
重新開始活動，但已與 1950 年代到 1970 年代的
推動現代藝術之走向較為不同。（盛鎧）

參考書目

蕭瓊瑞，《五月與東方：中國美術現代化運動在戰後臺灣之發展
（1945–1970）》，臺北市：東大圖書，1991。

黃冬富，《臺灣美術團體發展史料彙編 2：戰後初期美術團體（1946 ～
1969）》，臺中市：國立臺灣美術館，2019。

方向 Fang, Hsiang

1920-2003

方向，《軍民合作》，版畫，
25.8 × 24.3 cm，1950，
國立臺灣美術館登錄號：
09500240。

版畫家，生於江西。畢業於江西省
私立立風藝專繪畫科，1949 年隨
國民政府渡臺，1970 年代進入政
治作戰學校（今國防大學政治作戰
學院）任教，且先後在中國文化學
院（今中國文化大學）、國立臺灣
藝術專科學校（今國立臺灣藝術大
學）教授版畫。曾多次參加聖保羅、
東京與橫濱、義大利、西班牙、祕魯、首爾、香

港、新加坡等地的國際展覽。曾擔任中華民國全國美術展覽會（全國美展）與臺灣省全省美術展覽會（全省美展、省展）審查委員，以及國立臺灣美術館典藏委員與臺北市立美術館評議委員。2003 年逝世後，家屬將其一百餘件作品，包括版畫、油畫及版模等，捐贈給國立臺灣美術館。

第二次世界大戰後，部分中國木刻版畫家渡臺並引入社會寫實主義風格，如黃榮燦以 1947 年發生的二二八事件為題材進行創作。1949 年後另一批版畫家隨國民政府遷臺，則因時局之故，改以政策宣傳木刻版畫為主，刊登作品於《青年戰士報》。當時包括方向在內的大多數版畫家，都把作品寄到香港，發表在《中外畫報》、《祖國周刊》、《四海畫報》、《大學生活》等刊物。1970 年，方向與友人楊英風、周瑛、朱嘯秋（1923-2014）、韓明哲（1931-）等人，向內政部申請成立「中華民國版畫學會」，擔任會長多年。繼早期宣傳性作品後，中期則多以石膏浮凸版的拓印版畫為主，風格轉趨抒情且近似抽象，晚期更以簡潔化的表現手法套色水印，由具象進入半抽象，近似水墨韻味之作，具沉穩與內斂的特質。除版畫作品之外，亦有出色的油彩作品。

（盛鎧）

參考書目
黃鈺琴，《版畫創作五十年：方向作品回顧》，臺中市：國立臺灣美術館，2001。

木下靜涯 Kinoshita, Seigai

1887-1988

木下靜涯，《淡水港的驟雨》，膠彩、絹本，110.2 × 36.5cm，1930，國立臺灣美術館藏。（圖版提供：藝術家出版社）

畫家，生於日本長野，本名源重郎，後以靜涯之名活躍於畫界。在故鄉接受小學高等科教育，因成績優異，畢業後曾被聘為代理教員。1901 年隨同村畫家田中亭山（1838-1913）學習南畫和狩野派基本畫法。1903 年辭職前往東京，進郁文館中學，並入中倉玉翠（1874-1950）門下學畫；翌年中學畢業，並轉入四條派名家村瀨玉田（1852-1917）畫塾學習，畫藝益進。1907 年入選東京勸業博覽會，同時也進入日本美術學校接受為期三年的專業美術訓練。1908 年拜圓山四條派革新宗師竹內栖鳳（1864-1942）為師，並加入其所創的「竹杖會」，畫藝更為精進而成熟。

1918 年，木下靜涯原本計畫與友人同往印度考察阿姜塔石窟（Ajanta Caves）佛教藝術，途經臺灣，因同行友人罹病而留臺照顧，殊料旅費用盡，只好滯留臺灣。為維持生計，經友人協助，於臺北、高雄等地舉辦多次畫展打開知名度，定居於淡水，齋名「世外莊」。1927 年臺灣美術展覽會（臺展）開辦以後，他應聘全程擔任十屆臺展和六屆臺灣總督府美術展覽會（府展）的審查委員，發揮對在臺之日籍及臺籍東洋畫家的觀念引導和提攜之功效，頗具長者風範，宛如導師角色。其畫風深受長期居住的淡水環境氛圍之感染，長於以定點取景的水墨寫生手法，表現清雅煙潤的幽寂畫境。戰後，1946 年 4 月，木下靜涯全家被遣返回日本

故鄉，最後定居九州的小倉，重建「世外莊」，
仍持續創作，1988 年高齡逝世。（黃冬富）

參考書目
白適銘，《日盛・雨後・木下靜涯》，臺中市：國立臺灣美術館，
2017。
白適銘，《世外遺音：木下靜涯舊藏畫稿作品資料研究》，臺北市：
藝術家出版社，2017。

王白淵 Wang, Pai-Yuan

1902-1965

美術評論家，生於彰化。活躍於日治時期和第二
次世界大戰後，擅長時政評論與藝術批評。1917
年入臺灣總督府臺北師範學校（今臺北市立大
學、國立臺北教育大學前身）。1921 年任教於
溪湖、二水公學校（今彰化縣溪湖國小與二水國
小）。1923 年由臺灣總督府推薦入東京美術學校
（今東京藝術大學）師範科。1926 年畢業後，任
教於岩手縣女子師範學校（今岩手大學），並開
始在報章雜誌上發表文章。1931 年在東京組「臺
灣文化同好會」，出版日文詩文集《荊棘之道》。
1932 年與巫永福（1913-2008）、張文環（1909-
1978）、吳坤煌（1909-1989）等人於東京成立「臺
灣藝術研究會」。1933 年發行《福爾摩莎》文藝
雜誌。1933 年，應友人謝春木（1902-1969）之
邀，赴上海華聯通訊社任職。1935 年任教於上海
美術專科學校圖案實習科。1943 年任《臺灣日日
新報》編輯。1945 年《臺灣日日新報》改名《臺
灣新生報》，續任編輯主任，經常發表文學創作、
時事評論與藝術批評；1946 年任「臺灣文化協進
會」理事期間，發表反奴化文章，反對國民政府
統治階級對臺灣人的汙名化。1947 年因倡議成立

臺灣民主黨，受二二八事件牽連入獄。1955 年發
表於《臺北文物》第三卷第四期的〈臺灣美術運
動史〉，是第一篇整理日治時期臺灣美術發展歷
程的重要文章，當中詳實評述臺灣美術界人物、
運動及團體、展覽會的發展。1959 年發表〈對「國
畫」派系之爭有感〉，代表本省東洋畫家立場，
呼籲總結紛擾已久的正統國畫論爭。（廖新田）

參考書目
羅秀芝，《臺灣美術評論全集：王白淵卷》，臺北市：藝術家出版社，
1999。

王壯為 Wang, Chuang-Wei

1909-1998

王壯為，《集陳太初文行書
對聯》，墨、紙本，133 ×
32.5 cm，1959，國立歷史博
物館登錄號：26946。

書法、篆刻家，生於河北，本名沅禮，
後因不滿西漢末揚雄（BC. 53-18）「雕
蟲篆刻，壯夫不為」之語而自號「壯
為」，晚號漸翁，以「玉照山房」為其
齋名。幼承家學，隨父親王義彬（？-
1924）啟蒙學習書法、篆刻，1928 年
入私立京華美術專科學校西畫科求學，
並隨劉錦堂學日文。1935 年赴北平任
北平市政府社會局科員。1937 年抗戰軍
興，投筆從戎，曾先後隸宋哲元（1885-
1940）、張自忠（1891-1940）、羅卓英
（1896-1961）等名將麾下，由少校秘書
至日軍投降前晉升至上校文書科科長，
曾隨軍遠至印度、緬甸等地。戰後，國
民政府遷臺，曾於省立博物館、教育廳、
行政院、總統府、國立故宮博物院任職，同時於
臺灣省立師範學院（今國立臺灣師範大學）藝術

系、中國文化學院（今中國文化大學）藝術研究所等校任教。

王壯為的書法以氣骨見長，基本上以帖學為主，但以篆刻刀法融通運用，時見有頓挫殺峰以取勁折之用筆特色。其篆刻涉獵廣、取材富。書法之論述亦頗具份量，其以《書法叢談》、《書法研究》最具代表性。（黃冬富）

參考書目

鄭芳和，《雄健・醇美・王壯為》，臺中市：國立臺灣美術館，2014。
王壯為等，《跌宕文史・筆鐵交輝：王壯為書篆展及其傳承》，臺北市：中華文化總會，2015。

王攀元 Wang, Pan-Yuan

1912-2017

畫家，生於江蘇。於 1933 年入「上海美術專科學校」西畫系就讀，先後與張弦（1901-1936）、劉海粟（1896-1994）、陳人浩（1908-1976）、王濟遠（1893-1975）、潘天壽（1898-1971）、潘玉良（1895-1977）等人習畫。1949 年在國共內戰變局下，一家三口從中國隨部隊搭船至臺灣的高雄，並落腳於鳳山。1952 年王攀元隨全家遷徙宜蘭，並任教於宜蘭縣立羅東中學（今國立羅東高級中學）。

王攀元，《倦鳥》，油彩、畫布，117 × 91 cm，1981，國立歷史博物館登錄號：90-00255。

1959 年於羅東農會舉辦第一次個展，展出水墨、水彩共三十幅。1966 年在摯友李德的促成下，於臺北「亞洲國際畫廊」舉辦畫展，三十二幅水彩悉數為赴臺拍片的美國人買走，因而聲名大噪。1973 年退休後，他全心投入創作，之後陸續在臺

北春之藝廊、雄獅畫廊、皇冠藝文中心、亞洲藝術中心、誠品畫廊和形而上畫廊，以及國立歷史博物館、臺灣省立美術館（今國立臺灣美術館）等舉行個展。2001 年再度於國立歷史博物館國家畫廊舉行個展，並獲頒第五屆「國家文藝獎」美術類獎項。2003 年獲得文化建設委員會第六屆「文馨獎」銀獎。2015 年宜蘭美術館開幕，首檔畫展即推出「象徵與指涉：王攀元繪畫的『苦澀美感』」，以示對這位長期奉獻於地方畫壇耆老的尊崇。2018 年國立歷史博物館為其舉辦「過盡千帆：王攀元繪畫藝術」遺作展。

王攀元被譽為「畫布上的詩人」，他曾說：「一個畫家要有自己的體系與風格，那就是孤獨」。他擅長運用如雨絲般密實的筆觸，鋪陳出蒼茫浩瀚的大地、草原或海洋。畫面一角，往往畫著仰天長嘯的瘦犬、低頭的沉思者、停憩的小鳥，或漂浮的孤舟，醞釀出生命無常與永恆的孤寂感。其畫作雖然是簡化精練的具象畫，但卻蘊含著個人獨特的內在情思與哲理。（賴明珠）

參考書目
高玉珍主編，《過盡千帆：王攀元繪畫藝術》，臺北市：國立歷史博物館，2018。
陳惠黛，〈情深孤獨．英雄淚：王攀元的畫語人生〉，《羅芙奧季刊》第 24 期，臺北市，羅芙奧藝術集團，2018，頁 14–21。

丘雲 Chiu, Yun

1912-2009

雕塑家，美術教育家，生於廣東，1931 年入國立杭州術藝專科學校（今中國美術學院）繪畫系，二下轉入雕塑系，師事校內留法俄籍教師及劉開渠（1904-1993）；學習西方羅丹式寫實風格的雕

塑。1936 年畢業後，至南京中山文化教育館任職；隔年投身軍旅，1954 年由日本抵臺，任職國防部情報局。1959 年和國立杭州藝術專科學校第一屆畢業生鄭月波（1907-1991）等人合塑國父像；1961 年應省立博物館（今國立臺灣博物館）之邀，塑造臺灣原住民等身石膏像群像二十尊（1962 年完成，國立臺灣博物館藏）。1962 年應國立藝術專科學校（簡稱國立藝專，今國立臺灣藝術大學）美術科鄭月波主任之邀，兼任美術科雕塑組，1968 年自軍中退休後始專任國立藝專。1983 年退休後仍兼任藝專雕塑科至 1993 年，亦曾至中華陶瓷公司擔任顧問。1991 年因心肌梗塞住院，之後辭去藝專兼任職。2005 年應臺北縣政府文化局之邀於藝文中心舉辦首度個展「丘雲教授雕塑回顧展」；2006 年於國立臺灣博物館展出「丘雲教授臺灣原住民雕塑修護及鑄銅成果展」。2009 年 5 月 9 日病逝。

丘雲的作品以具象寫實見長，代表作為臺灣原住民群像 20 尊（1961），作品人物栩栩如生，描寫細膩優雅，功力扎實、寫實能力強。此外，作品《小狗》（1982）、《仙樂風飄》（1984）、《裸女（晨妝）》（1988）亦獲國立臺灣美術館典藏。

1972 年丘雲受聘擔任省展第二十七屆雕塑部評審時，並不堅持於古典寫實主義的作品，反而鼓勵具有現代思維的雕塑作品，樹立了新典範。在國立藝專任執教長達三十年之久的丘雲，作育英才無數，著重以傳統雕塑的訓練方式來教導學生。現今不少出身自藝專的中生代雕塑家皆師承丘雲，他為臺灣近代雕塑藝術教育的深植與傳承貢獻良多。（施慧美）

參考書目
丘雲，〈雕塑藝術觀〉，《丘雲教授雕塑作品集》，臺北縣：臺北縣政府文化局，2005，頁4。
黃光男，〈雕塑藝術教育推動者—丘雲〉，《雕塑藝術教育的推動者—丘雲》，臺北市：勤宣文教基金會，2011，頁4。
林明賢，〈戰後臺灣雕塑教育的奠基者—丘雲〉，《向大師致敬：臺灣前輩雕塑11家大展》，臺北市：藝術家出版社，2015，頁72。

正統國畫論爭

Controversy over Orthodox Chinese / National Painting

1946-1983

1946年起在臺灣省全省美術展覽會（全省美展、省展）引發的一連串何謂「真正國畫」的辯論，又稱「國畫正名之爭」、「國畫論爭」，王白淵於〈臺灣美術運動史〉稱之為「正宗國畫之爭」、「派系之爭」。論爭涉及真正、純粹國畫的主張與詮釋，以及國家與文化的認同問題。1946年10月22日，首屆省展舉行，分為國畫、西畫、雕塑三部。國畫部由林玉山、郭雪湖、陳進、林之助、陳敬輝五位東洋畫家擔任評審，因參展的東洋畫被批評為是日本畫，而非純粹國畫，遂引發一連串的辯論，而在評審意見中也開始出現東洋畫是國畫、非日本畫的辯論。

1951年1月28日，《新藝術》雜誌舉辦「1950年臺灣藝壇的回顧與展望」座談會，劉獅（1910-1997）於會中抨擊「許多人以日本畫誤認為國畫」、「拿人家的祖宗自己來供」。同年4月22日，「廿世紀社」舉辦「中國畫與日本畫問題」座談會，會中的臺籍東洋畫家稱「本省國畫」屬於融合新意的中國畫。

1954 年 12 月 15 日，臺北市文獻委員會召開「美術運動座談會」，與會臺籍東洋畫家分別從民族、繪畫源流、時代等因素說明本省國畫保有中國畫的精神；持反對看法者如劉國松（1932- ），認為東洋畫缺乏國畫中的氣韻生動與骨法用筆，也反對以北宗畫派將東洋畫歸納為國畫之一脈，主張省展應另設日本畫部或東洋畫部，以解決疑義。

1960 年，第十五屆省展將國畫分為一、二部，第一部為直式卷軸，第二部為裝框（實為東洋畫）。1974 年第二十八屆省展以參展作品逐漸減少為由，取消第二部。1980 年第三十四屆省展恢復國畫第二部，一、二部合併審查。在畫家林之助倡議下，1983 年第三十七屆省展，將國畫第二部定名為膠彩畫。（廖新田）

參考書目
廖新田，〈水墨技巧與文化召喚：正統國畫論爭中的「氣韻」之用〉，《臺灣美術》第 97 期，臺中市：國立臺灣美術館，2014，4–15 頁。

甘國寶 Kan, Kuo-Pao

約 1709-1776

書畫家，生於福建，字繼趙，號和庵。1723 年中武進士，乾隆初任右翼鎮標中營游擊，署廣東春江協副將。後升貴州威寧鎮總兵，遷山東兗州鎮總兵，歷署江南蘇松鎮總兵、浙江溫州鎮總兵，1758 年調福建南澳鎮總兵。於 1759 年任福建省臺灣鎮總兵，兩年後升任福建水師提督，其後官至福建陸路提督，允文允武，雅好翰墨，尤善畫虎，或云亦擅山水。臺灣民間說唱歌冊有《甘國寶過臺灣》一齣，其歌詞主要是以甘國寶的生平事蹟加以發揮而成。目前

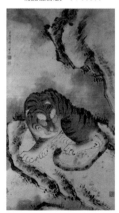

甘國寶，《虎》，彩墨、紙本，146 × 81 cm，約 1750-70 年代，國立歷史博物館登錄號：94-00569。

國立歷史博物館以及學者施翠峰各有收藏一件甘國寶所畫的《虎》，老虎同樣轉頭斜睨右下方的姿態，構圖和造形都非常接近，惟背景略有不同。筆畫相較一般常見之書畫作品更顯拙澀，似乎並非一般毛筆所畫。老虎頗富造形趣味，基本上也可納入明清時期「閩習」的狂野氣質之脈絡。該兩件《虎》作，均於名下署「指頭生活」，或這類虎畫即出於指頭所作的「指畫」。（黃冬富）

參考書目

《虎》，國立歷史博物館典藏資源檢索。檢索日期：2019 年 10 月 5 日。<https://www.nmh.gov.tw/zh/creative_6_41_3_61.htm>
許雪姬總策畫，《臺灣歷史辭典》，臺北市：遠流，2004。

石川欽一郎 Ishikawa, Kin-Ichirō

1871-1945

石川欽一郎，《廟宇》，水彩、紙本，26 × 36 cm，19 世紀末 -20 世紀初，國立歷史博物館登錄號：100-00025。

畫家，生於日本靜岡，被稱為臺灣西洋美術播種者。畢業於遞信省東京電信學校，因擅長英文又喜愛水彩，在 1889 年英國水彩畫家伊斯特（Sir Alfred East, 1844-1913）訪問日本時向他請教，從此魚雁往返不斷，但僅止於私淑，無直接師承關係。

由於石川欽一郎具英文能力，1900 年出任日本陸軍參謀本部翻譯官，隨軍前往北京參加八國聯軍之役。四年後日俄戰爭又起，此期間隸屬滿州軍司令部，駐紮於營口軍政署，1905 年戰爭結束回國。石川欽一郎信仰基督教，深受英國經驗主義的感召，自學水彩寫生，畫下日常所見的眼前經驗。1907 年 10 月，他的水彩作品入選第一回文

部省美術展覽會（文展）。其後他接到臺灣總督府陸軍部的徵召令，從基隆上岸抵達臺灣。1909年在臺灣總督府中學校（今臺北市立建國高級中學）教美術，之後發起美術社交活動，舉辦「紫瀾會水彩展」、「臺北中學寫生展」等。1910年起任教於臺灣總督府國語學校（今臺北市立大學、國立臺北教育大學前身），主授圖畫科，臺灣第一位西畫家倪蔣懷，就是他最早的弟子，直至1916年石川欽一郎辭職返日。1924年其受臺灣總督府臺北師範學校（今臺北市立大學、國立臺北教育大學前身）之聘再度赴臺，1927年指導成立臺灣水彩畫會，臺籍藝術家泰半出自該校，實歸功於石川欽一郎的啟蒙，1932年卸下教職，離臺歸國。

石川欽一郎重新審度異域風物，發現臺灣常綠的山野、田園和紅磚屋之美。他教導學生觀察自己生長的土地與天空，並將之入畫，其對臺灣風景的詮釋，成為後來日治時期臺灣地方色彩之最早雛型。（李欽賢）

參考書目
顏娟英，《水彩・紫瀾・石川欽一郎》，臺北市：雄獅美術，2005。

立石鐵臣 Tateishi, Tetsuomi

1905-1980

畫家，生於臺北。出生時由於父親於臺灣總督府財務局任職，因而幼年時期生活於臺北市，1913年隨父親之調職而舉家遷回東京，1921年進入川端畫學校（已停辦）日本畫科學畫。1926年以後轉學油畫，曾先後追隨岸田劉生（1891-1929）、

立石鐵臣，《蓮池日輪》，油彩、畫布，60.9 × 72.5 cm，1942，國立臺灣美術館登錄號：08900044。

梅原龍三郎（1888-1986）學習，並多次入選日本「國畫創作會」西畫部，進而受邀成為會員。

1930 至 1940 年代，多次往返臺日，1933 年赴臺停留三個月寫生並舉辦畫展。1934 年則停留將近兩年，期間參與臺陽美術協會之創會發起後於翌年退會。1935 年與西川滿（1908-1999）等人成立「版畫創作會」，蒐集、創作和推廣與臺灣鄉土有關的版畫作品，此後陸續以版畫作品發表於《臺灣日日新報》和《媽祖》雜誌等。其畫作連續獲臺灣美術展覽會（臺展）西畫部第八回臺日賞，以及第九、十屆臺展賞特選。

1939 至 1948 年間第三次回臺，曾任職於臺北帝國大學理農學部（今國立臺灣大學昆蟲學系），從事細密的標本描繪工作。這段時期，他為不少雜誌繪製封面、插畫，並發表具民俗趣味的版畫作品。尤其 1941 年 7 月創刊至 1945 年元月為止共四十三期的《民俗臺灣》雜誌，立石鐵臣曾為之繪製三十七期的封面以及四十五幅的「臺灣民俗圖繪」專欄版畫作品，可謂是《民俗臺灣》雜誌的靈魂人物。此外，他仍持續創作油畫，並發表美術評論。

戰後初期，立石鐵臣曾短暫任教於臺灣總督府臺北師範學校（今臺北市立大學、國立臺北教育大學前身），也曾任國立臺灣大學史學系南洋史研究室講師，並管理史地圖錄室，1948 年 12 月方始返回日本。

身為一個臺灣出生的日籍畫家，雖然西畫畫歷相當可觀，但其臺灣民俗版畫的形象似乎更為鮮明，甚至在日治時期的美術設計和插畫方面，他也都佔有一席之地。（黃冬富）

參考書目
國立臺灣師範大學人文教育研究中心主編，《臺灣文化事典》，臺北市：國立臺灣師範大學人文教育研究中心，2004。
邱函妮，《灣生‧風土‧立石鐵臣》，臺北市：雄獅美術，2004。

地方色彩 Local Color

1920 年代始

指具有地方特色的風格。1927 年首屆臺灣美術展覽會（臺展）開幕時，日本已越過大正時代（1912-1926）的民主化洗禮，和都市化發達之經驗，在日本國內，都市相對於地方的知覺共識已相當成熟。但是臺灣美術發展才剛開始萌芽，美術主辦單位或赴臺的日籍審查員，都呼籲臺灣畫家要畫出自己的在地性或地方色彩（Local Color）。臺展成立之初，總督府文教局局長石黑英彥（1884- ？）發表〈關於臺灣美術展覽會〉一文中提到「居亞熱帶的本島，在藝術上有諸多特色得以發揮」，並期許臺展納入臺灣的特徵。這是提及臺灣在地特色最早的暗示，至於「地方色彩」或「灣製畫」之詞，都是後來才出現的評論用語。

黃土水，《山童吹笛》（蕃童），泥塑，尺寸未詳，1919，入選 1920 年 第 2 屆帝國美術展覽會，此為資料照片，原作已佚失。（圖版提供：藝術家出版社）

十九世紀照相機發明以後，歐洲畫家已不再時興自然的忠實再現，趨向探索畫中的秩序與造形變化。可是同年代的日本第一代洋畫家，才正要進入西洋畫的摸索，然而，遊歐的青年畫家在充分了解海外美術資訊後，卻也陷入了如何表現東方風格的苦惱。1920 年代末梅原龍三郎（1888-1986）的《裸女結髮》，大膽走出西方裸女八頭身的標準版，重新打造日本裸婦五短身材和日本色系的東方美學。在臺灣，地方色彩的展現，先有黃土水雕塑的原住民少年，陳澄波、陳植棋的臺灣街景，以及廖繼春的芭蕉樹等，他們的畫作相繼入選帝國美術展覽會（帝展），從而影響往後畫家選取題材之趨向。（李欽賢）

參考書目

顏娟英譯著，《風景心境：臺灣近代美術文獻導讀》（下冊），臺北市：雄獅美術，2001。

朱玖瑩 Chu, Jiu-Ying

1898-1996

書法家，生於湖南。父親朱樹楷（1857-1947）為村塾師，雖非書法名家，但自幼督促他學習書法甚為嚴格。1921 年初識譚延闓（1880-1930）於衡陽，被任命為湘軍總司令部政務委員，在追隨譚氏約六、七年間，深受譚氏顏體書風之啟發。1928 年國民政府北伐，任內政部土地司司長，其後又於蔣中正（1887-1975）剿匪抗戰時任軍政要職。

國民政府遷臺以後，1951 年初任中國石油公司董

事，翌年任財政部鹽務總局局長兼製鹽總廠總經理。雖然公務繁忙，但常撥空練字。

1958 年 6 月卸任製鹽總廠總經理而專任鹽務總局局長，自此自訂書法日課，勤勉書寫。1968 年退休後，寓居臺南，愈專注於書法之鑽研。翌年於臺南舉行首次書法個展。1976 年他召集友人成立「臺南詩書畫友粥會」，1980 年於國立歷史博物館舉行書法回顧展，1988 年獲「國家文藝獎」書法類教育特殊貢獻獎，著有多本書法選集和論述。

朱玖瑩早年書風受譚延闓影響，以顏體楷書為主；1959 年後兼及篆、隸和行草，廣臨先秦、漢、魏晉以迄唐朝之碑帖，其後又於《泰山金剛經》以及《石門銘》格外下苦功，晚年下筆直起直落，藏巧於拙，更趨方圓靈活而自成一格。（黃冬富）

朱玖瑩，《行書對聯》，墨、紙本，135 × 30.5 cm，1980，國立歷史博物館登錄號：37506。

參考書目

蕭瓊瑞計劃主持，《臺南市藝術人才暨團體基本史料彙編：造型藝術》，臺南市：財團法人臺南市文化基金會，1996。

黃宗義，《朱玖瑩：且拚餘力作書癡》，臺南市：臺南市政府文化局，2014。

朱為白 Chu, Wei-Bor

1929-2018

畫家，生於南京，本名武順。祖父、父親與兄長三代，均以裁縫為業，耳濡目染下，他對布料、針線、剪刀等工具與工法都相當熟悉。1940 年代在中國動盪不安的環境中，他棄商從軍，並於

1949 年隨著軍隊來到臺灣。1953 年喜愛繪畫的他，進入廖繼春「雲和畫室」習畫。1955 年服務的部隊駐紮於景美國小校內，因此認識在該校任教的霍剛（1932-），並一起參與臺北師範學校（今國立臺北教育大學）藝術科前後期同學在該校的聚會。1958 年他開始參加第二屆東方畫會展覽（「東方畫展」），並接受臺灣現代繪畫先驅李仲生新觀念的啟蒙。1960 年蕭勤（1935-）策劃義大利藝術家封塔那（Lucio Fontana, 1899-1968）作品來臺，與「東方畫展」一起展出，封塔那以刀將畫布挖洞或割開的創作技法，啟發朱為白以刀剪營造空間的概念，促使他從 1960 年代開始，從木刻版畫跳脫至綜合媒材的創作新領域。

朱氏從抽象藝術風格，發展到「東方空間主義」及表現禪意的境界。其創作脈絡，除了繼承前衛的抽象藝術與東方哲學的人文觀之外，以布塊、線繩、紙張、棉花棒等為媒材，結合裁剪、黏合、拼貼、切割、堆疊等手法，營造出獨特的空間感與表現語彙，有別於同時代其他抽象表現藝術家的風格。他以裁剪拼貼技法，構築多重層次、對比結構的個人語彙，並採黑、白、紅的主色調，在簡約、虛實交錯的風格中，將個人的生命經驗與集體的東方文化底蘊，轉化為豐富多樣的視覺符號。（賴明珠）

朱為白，《清心閣茶樓》，版畫，57.4 × 40.5 cm，1974，國立歷史博物館登錄號：74-01143。

參考書目

廖仁義，《天地・虛實・朱為白》，臺中市：國立臺灣美術館，2015。

楊椀茹，〈穿越平面之境：朱為白的破與立〉，《典藏今藝術》第 307 期，臺北市：典藏藝術家庭，2018，頁 142–145。

朱銘美術館 Juming Museum

1999-

為一間以雕塑為主要收藏的私人博物館，創辦人朱銘（1938-）因其雕塑創作的收藏問題，而萌生建立美術館與文教基金會的想法。自 1987 年起，投入十二年的時間打造，於 1999 年完建並對外開放，隸屬於 1996 年立案的財團法人朱銘文教基金會，坐落於新北市金山區。

朱銘美術館園區一景，朱銘作品《手持國旗的士兵》。（攝影：王庭玫，圖版提供：藝術家出版社）

開館之初，除美術館本館園區，尚設有天鵝池、藝術表演區、太極廣場、戲水區、慈母碑、會議廳、人間廣場、朱雋館等區。在博物館典藏展示功能外，亦兼具民眾旅遊之功能；隨後又增加兒童藝術中心、石雕修復保存教育區，並發行全臺第一本以雕塑為主題之專業學術期刊《雕塑研究》，並施行「藝術到校」等教育推廣計畫，以落實「推廣雕塑藝術」、「推動兒童藝術教育」之建館宗旨。

館藏以創辦人朱銘與其師李金川（1912-1960）、楊英風、長子朱雋（1962-）的雕塑作品為核心，亦收藏其他臺灣藝術家之創作。展覽空間除了常設朱銘雕塑作品的戶外園區外，尚有藝術長廊，以及室內的美術館本館與第一、二展覽室。藝術長廊主要提供新銳藝術家與學生創作壁畫創作，美術館本館展示朱銘作品與相關研究，而第一、二展覽室則為館內典藏與館外邀展作品的主題交流特展。（編輯部）

參考書目
林滿秋，《朱銘美術館》，臺北市：貓頭鷹，2003。
朱銘美術館典藏研究部編，《朱銘美術館導覽手冊》，臺北縣：財團
法人朱銘文教基金會，2002。

朱鳴岡 Chu, Ming-Kang

1915-2013

朱鳴岡，《準備過年》（臺灣生活組畫），版畫，17×20.5cm，1947，國立臺灣美術館藏。（圖版提供：藝術家出版社）

版畫家，生於安徽。朱鳴岡於 1934 年進入蘇州美專國畫系，1938 年和家人逃難到武漢，考取教育部巡迴戲劇教育二隊，成為隊中美術幹事。1939 年起專研木刻版畫，並參加「中華全國木刻界抗敵協會」，1940 年至福建省改進出版社任《戰時木刻畫報》編輯，1943 年 9 月經人介紹到福建省永安師範學堂擔任美術教員。戰後接收臺灣的行政長官陳儀（1883-1950）原任福建省主席，故指派永安師範學堂培訓臺灣省新成立的行政幹部訓練團，朱鳴岡因而前往臺灣。抵臺後曾於《明潭週報》擔任美術編輯，1947 年 8 月又到臺灣省立臺北師範學校（今國立臺北教育大學）藝術師範科任教。朱鳴岡曾創作一套木刻版畫「臺灣生活」組畫，記錄臺灣風土人情，為其重要的代表作。其中的《食攤》、《小販》、《編籬笆》與《三代》等，描寫市井小民生活，人物生動，富有鄉土氣息，刀法剛勁有力，為社會寫實版畫中的佳作。此外，朱鳴岡亦曾創作版畫《迫害》影射魯迅（1881-1936）好友許壽裳（1882-1948）之遇害。1948 年朱鳴岡曾與黃榮燦在臺北市中山堂舉辦木刻講座，亦參加過臺灣省全省美術展覽會，且在《臺南日報》與《新生報》發表

過文章。1948 年至香港擔任「人間畫會」研究部
長，並於 1949 年出席中國第一屆全國文化代表大
會。1953 年任教於瀋陽東北美術專科學校（今魯
迅美術學院），並創立版畫系，至 1985 年退休後
定居廈門，為榮譽終身教授。（盛鎧）

參考書目
陳樹升，〈魯迅‧中國新興版畫‧臺灣四〇年代左翼版畫（下）〉，《臺
灣美術》第 46 期，臺中市：國立臺灣美術館，1999，頁 85–96。

朱德群 Chu, Teh-Chun

1920-2014

畫家，生於安徽。1935 年考入國立杭州
藝術專科學校（今中國美術學院），師
從方幹民（1906-1984）和吳大羽（1903-
1988），畢業後在南京中央大學任教，
1949 年隨國民政府渡臺。1950 年任教
臺灣省立臺北工業專科學校（今國立臺
北科技大學）土木工程科，1951 年起任
教於臺灣省立師範學院（今國立臺灣師
範大學）藝術系至 1955 年。1954 年在
臺北市中山堂首次個展，翌年赴法國於
1958 年首度在巴黎舉行個展，1980 年入
籍法國，1997 年當選法蘭西藝術院院士，為第一
位華裔院士，為著名海外華人藝術家之一。

朱德群，《抽象油畫》，
複合媒材、紙本，55 ×
37 cm，約 1955-1986，國
立歷史博物館登錄號：75-
03707。

朱德群遷居法國後，創作由寫實轉為抽象。其抽
象作品具有獨特的個人風格，不同於第二次世界
大戰後興盛之抽象表現主義，較重視筆觸與肌理
的細節處理，用色並不強調明豔或強烈之對比，
但在沉穩中又不致凝滯或黯淡，而有細緻的明暗

與色彩表現。其畫作雖是抽象，但常讓人感覺若有微光透出之效果，亦為其一大特色。朱德群作品中的線條與筆觸流暢自如，部份論者將之視為具有書法狂草的表現，而認為其藝術風格成功融合了東方與西方的文化傳統。因其創作之特色與國際知名度，朱德群常與吳冠中（1919-2010）、趙無極（1921-2013）並稱為華人藝術家的「留法三劍客」。（盛鎧）

參考書目
潘襎，《渾厚‧燦爛‧朱德群》，臺北市：行政院文化建設委員會，2011。

江兆申 Chiang, Chao-Shen

1925-1996

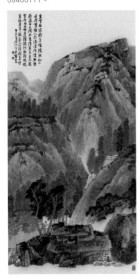

江兆申，《山水》，彩墨、紙本，137.7 × 68.9 cm，1991，國立臺灣美術館登錄號：08400111。

書畫篆刻家、藝術史學者，生於安徽，字（椒）原。祖父、父親、外祖父、母親以至長姊皆擅長書畫、篆刻。七歲入小學就讀，因學習成效不佳，乃在家隨著母親學識字，兼習書法。其後家裡請鄉裡的名宿吳仲清（生卒年待考）教讀。1932 年冬，家鄉鬧匪，赴上海投親，父親親自安排學習，指導書法，見他喜歡塗鴉，也為他示範山水基本畫法。1934 年從上海返回家鄉，偶為人製印，受篆刻名家鄧散木（1898-1963）之稱賞，翌年開始鬻印、刻碑、抄書以貼補家用。1939 年考入「江南糧食購運委員會」，抗戰勝利之翌年任職「浙江監察使署」，1949 年春天轉任「上海浙閩監察使」，於五月渡臺。

1950 年任基隆中學國文老師，冬天投書溥心

畬希望追隨學畫，獲得覆函，拜見溥氏於臺北。
其後轉任宜蘭頭城中學和臺北市成功中學教師，
並加入「七修金石書畫會」以及「海嶠印集」。
1962 年冬，開始向溥心畬請教繪畫。三年後首次
個展於臺北市中山堂，深獲藝界矚目；。其著作
《關於唐寅的研究》獲「嘉新優良獎」，畫作獲
「中山文藝獎」。歷任國立故宮博物院書畫處處
長、副院長兼書畫處處長，1991 年自國立故宮博
物院退休，移居南投埔里「揭涉園」。

其詩、書、畫、印以至於中國畫史論述，各獨具
造詣而能相輔相成，觸類融通。（黃冬富）

參考書目
李蕭錕，《文人‧四絕‧江兆申》，臺北市：雄獅美術，2002。
巴東，《江兆申書法藝術之研究》，臺北市：國立歷史博物館，
2004。

江漢東 Chiang, Han-Tung

1926-2009

版畫家，生於福建。週歲喪母，
由祖母撫養長大，1948 年赴臺
參加臺灣省國民學校教員試驗檢
定合格，1949 年派任臺北縣大
坪國民學校（今新北市大坪國民
小學）任教。1950 年辭去教職，
考入臺灣省立臺北師範學校藝術
師範科就讀，畢業後分配至臺北

江漢東，《雙姝》，版畫，
39.7 × 56 cm，1979，
國立臺灣美術館登錄號：
09300183。

市東園國民學校擔任美術老師。1955 年入李仲生
畫室研究現代繪畫，開啟他對現代版畫的觀念與
視野。1958 年與秦松、陳庭詩、吳昊、李錫奇、
楊英風、施驊（生卒年待考）等人創立現代版畫

會，持續參與該會之活動，並積極投入版畫的創作與研究，曾二度參加位於巴西之聖保羅雙年展（The Bienal de São Paulo），可謂臺灣版畫界國際化的開路先鋒。1968 年前後江漢東被診斷罹患青光眼疾，以致視力大為受損，一度影響創作，在持續治療後重拾刻刀，並繼續其版畫創作。

江漢東的創作吸收民間傳統藝術，但加以主觀變形或幾何化的造型元素，其色彩運用亦強調對比性而富鮮明的視覺效果，作品帶有民俗風味，但加以轉化且用色鮮明為其代表性特色。（盛鎧）

參考書目
林明賢撰文、蔡昭儀主編，《聚合·綻放：臺灣美術團體與美術發展》，臺中市：國立臺灣美術館，2017。
鄭芳和，《返璞·歸真·江漢東》，臺中市：國立臺灣美術館，2015。

何德來 He, Te-Lai

1904-1986

何德來，《五十五首歌》，油彩、畫布，130 × 194 cm，1964，臺北市立美術館分類號：O0326。

畫家，生於苗栗。幼年過繼給新竹大地主當養子，九歲被送往日本接受小學教育，再返臺就讀臺中州立臺中第一中等學校（今臺中市立臺中第一高級中等學校）。畢業後考取東京美術學校（今東京藝術大學）西洋畫科，師事和田英作（1874-1959），同班同學石川滋彥（1909-1994）是石川欽一郎長子。1932 年東京美術學校畢業，偕日籍妻子回新竹，1933 年成立「新竹美術研究會」，翌年再攜眷渡日。

在日本親歷第二次世界大戰空襲東京，加上胃疾

與病魔纏鬥的身心折磨，戰後作品傾向宗教情懷的宇宙觀。畫中人物祥和，油彩薄塗，色調淡雅，筆下的小天使宛如和平使者降臨。何德來有意以現代式寓言，祈盼走出戰爭陰霾，迎向光明世界。戰前，何德來參加日本「新構造社」的活動，並於 1958 年被推舉為營運委員兼審查員。

1956 年於臺北市中山堂舉行戰後首次返鄉個展，由新竹畫家鄭世璠全程協助。1950 年代群像組合的百號巨作，都是象徵意義極濃的哲思型創作。1960 年代的文字畫《五十五首歌》，以濃淡墨色的日文書法，勾出一幅宛如夜月山河的畫面，闡述自己的心路歷程。1973 年喪偶，翌年出版詩集《吾之道》紀念亡妻。1994 年，其姪兒捐出大部分遺作予臺北市立美術館。（李欽賢）

參考書目
臺北市立美術館展覽組編，《何德來九十紀念展》，臺北市：臺北市立美術館，1994。

何鐵華 He, Tieh-Hua
1910-1982

美術評論家、畫家、雜誌創辦人，生於廣東，戰後初期積極推動現代藝術。

1926 年赴香港學習水墨畫，1927年入上海中華藝術大學西畫系，隨陳抱一（1893-1945）學習現代藝術，1930 年畢業後赴日本考察美術。1932 年於上海舉行首次個展。1935 年擔任上海《美術雜誌》主編，推動

何鐵華，《靜物》，彩墨、紙本，49.5 x 66 cm，1956。（圖版提供：藝術家出版社）

世界藝術思潮。1938 年於香港創「廿世紀社」，與陳抱一組「中國藝術協會」。1942 年香港在珍珠港偷襲事件中遭轟炸，何鐵華喪子，以《大公報》戰地特派員身分赴重慶工作。1947 年赴臺後，任職軍中政戰文宣工作。1949 年主編《公論報》、《新生報》與《中華日報》藝術版。1950 年籌組「自由中國美術家協進會」，並將「廿世紀社」遷至臺北，創辦《新藝術》雜誌，於報章上大量發表藝術評論。1951 年，「廿世紀社」舉行「一九五〇年臺灣藝壇的回顧與展望」座談會，此後主辦五屆「自由中國美展」及其他展覽，陸續出版《自由中國美術選集》、《自由中國的新興藝術運動》、《論國畫創作的新路》等書。

1952 年 10 月，何鐵華於臺北創設「新藝術研究所」，是臺灣早期推動現代藝術理論的教學機構。1953 年辭軍職，成立「中國藝術學會」。因政治因素與藝術社群的鬥爭，1961 年輾轉至美國定居。1965 年在紐約設「中華藝苑」，於《華美日報》撰寫專欄。逝世於夏威夷自己成立的「鐵花禪室」。（廖新田）

參考書目

梅丁衍，《臺灣美術評論全集—何鐵華》，臺北市：藝術家出版社，1999。

莊世和，〈何鐵華與臺灣現代畫運動〉，《現代美術》第 65 期，臺北市：臺北市立美術館，1996，頁 54–61。

余承堯 Yu, Cheng-Yao

1898-1993

書畫家，生於福建。家中務農，父母早逝。十一歲時，入木器店當學徒，初學圖案畫粉本，初次

接觸到傳統繪畫。1920 年赴日就讀早稻田大學政治經濟學系，隔年改念東京陸軍士官學校。1923 年畢業歸國後，出任「黃埔軍校」戰術軍官，並從中校一路晉升至陸軍中將。抗戰勝利後，於 1946 年卸甲還鄉，因經營藥材生意，經常往來於廈門、臺灣與新加坡之間。1949 年獨自一人赴臺，仍從事藥材買賣。1954 年時，首次提筆作畫自娛，並於 1966 年與莊喆（1934-）、劉國松（1932-）、馮鍾睿（1933-）等人，獲李鑄晉（1920-2014）與羅覃（Thomas Lawton, 1931-）之邀請，參加「中國山水畫的新傳統」聯展，在美國巡迴展出二年。1967 年退休後，全神貫注於山水畫創作與南管音樂的研究與教學。

雖然沒有受過學院教育的薰陶，但其繪畫創作主要是從閱讀文學作品中獲得啟發，並強調時代感與個性的表現。1969 年《山水四連屏》、1972 年《山水八連屏》，以及 1973 年《長江萬里圖》等畫作，尺幅巨大，氣勢磅礴，以綿密點描筆觸，堆疊動態結構。以漸層有致的墨色，大膽鮮亮的用色，形塑出與傳統文人畫形式主義有所區隔的個人風貌。1987 年後，其水墨畫趨向舒淡，捨反覆堆疊的筆觸，改用較為鬆散的墨點和線條；彩墨畫則運用斑斕色彩，表現反璞歸真的拙趣。（賴明珠）

余承堯，《山高多險峭》，水墨、紙本，137 × 55.5 cm，1987，臺北市立美術館分類號：I0148。

參考書目

林銓居，《隱士·才情·余承堯》，臺北市：雄獅美術，1998。

國立歷史博物館編輯委員會編，《回山望有情：余承堯書畫》，臺北市：國立歷史博物館，2015。

吳昊 Wu, Hao

1932-2019

版畫家，生於南京，本名吳世祿。隨親戚渡海來臺，在軍中服役至 1971 年退伍。軍旅生活期間與同樣喜好繪畫的夏陽（1932-）結為好友。1952 年，和夏陽結伴至「美術研究班」學畫，1954 年跟隨在臺北安東街開立畫室的李仲生習畫數年。1957 年與夏陽、李元佳（1929-1994）、歐陽文苑（1928-2007）、霍剛（1932-）、陳道明（1931-2017）、蕭勤（1935-）、蕭明賢（1936-）等人共同成立東方畫會並舉辦聯展。1959 年與秦松、陳庭詩、江漢東、李錫奇、楊英風、施驊（生卒年待考）等人組織現代版畫會，而後開始創作版畫。1964 年吳昊為《新生副刊》、《木刻文藝》、《文藝日報》等刊物製作木刻版畫插畫，其後亦有油畫與雕塑創作，但以版畫較多。吳昊曾自云其版畫特色源於自小對民間藝術的喜愛與思鄉之情，因而嘗試吸納民間藝術的單純與樸實的造型，以及強烈對比的色彩，並將師從李仲生所學之現代藝術知識，融入於創作之中，因而呈顯出自然而然的鄉土氣息。吳昊除創作色彩豔麗、具有鄉土民間樸稚拙韻的版畫，1975 年起亦再重新拾起畫筆從事油畫創作。

吳昊，《黃花地》，版畫，45.5 × 102.8 cm，1974，國立歷史博物館登錄號：74-01164。

晚年的油畫作品，亦同樣具有其版畫用色斑斕華美之風格，創作出具有鮮明個人特色之繪畫。（盛鎧）

參考書目
曾長生，《原彩‧東方‧吳昊》，臺中市：國立臺灣美術館，2017。

吳梅嶺 Wu, Mei-Ling

1897-2003

畫家，生於嘉義，本名吳天敏，又名添敏，別署雲谷、白秋、南秋、雲谷、梅峰，晚年則以「梅嶺」行於世。1930 年加入嘉義春萌畫會，與林玉山等畫友切磋畫技，並以《新岩路》參加第四回臺灣美術展覽會（臺展）獲入選，此後再以《靜秋》與《秋》入選第六、七回臺展。祖居金門，家族四代經商，因生意往來之便，舉家遷居嘉義朴子。父親與長兄皆擅畫，故兼營地方節慶寫燈（在燈籠上寫應景吉祥話）與廟宇屋梁彩繪等副業。1904 年吳梅嶺的父親病逝，由兄長負起照顧之責。吳梅嶺漸長，除了協助經營家中洋行事業，餘暇時則在廟裡寫燈或製作壁畫與民間慶典工藝品。十一歲時，吳梅嶺入嘉義廳學事講習會就讀。1916 年赴臺北洽談洋行生意，順道參觀「臺灣勸業共進會」展覽，此行給他極大的衝擊。1919 年，考上嘉義樸仔腳公學校（今嘉義縣朴子市朴子國小）教員，次年四月正式執教，並開始學習東洋畫。1922 年臺灣總督府臺北師範學校（今臺北市立大學、國立臺北教育大學前身）

吳梅嶺，《庭園一隅》，膠彩、絹本，180 × 115 cm，1934，梅嶺美術館藏。

講習科一年學成畢業至六腳公學校任教，1926 年轉任朴子女子公學校（今嘉義縣大同國小），由於女校重視家政女紅，因而協助家政老師繪製刺繡之圖稿。1946 年吳梅嶺至臺南縣立東石初級中學（今嘉義縣東石國中）任教，1957 年獲教育廳優良教師獎，1964 年自嘉義縣立東石中學退休，並續聘為兼任美術科教員至 1973 年。1979 年授業學生組「梅嶺美術會」，並定期舉辦展覽，該會其後更因感念其美術教育之貢獻，於嘉義縣朴子市籌建梅嶺美術館，於 1995 年吳梅嶺百年壽誕落成啟用。吳梅嶺百歲之時始首開個展，於國立歷史博物館、國立中正紀念堂、嘉義市立文化中心與梅嶺美術館等六處分別展出。2001 年於國父紀念館舉辦「吳梅嶺一〇六回顧展」。（盛鎧）

參考書目
陳宏勉，《百歲・師表・吳梅嶺》，臺北市：雄獅美術，2002。

吳學讓 Wu, Hsueh-Jang

1923-2013

吳學讓，《闔家樂》，水墨、紙本，34 × 46 cm，1972，國立臺灣美術館登錄號：10600002。

畫家，生於四川。幼年時期即展露泥塑、手工藝和繪畫的才華，常為鄰家婦人畫刺繡之樣稿。十七歲時考入岳池縣立簡易師範學校，開始學習水墨畫。畢業後，在小學教書一年，於 1943 年考進重慶國立藝專（今中國美術學院）書畫組。後國立藝專遷校更名為國立杭州藝術專科學校，吳學讓仍繼續留校就讀，於 1948 年畢業。

1948 由國立杭州藝專科學校（今中國美術學院）校長汪日章（1905-1992）之推薦，吳學讓渡臺任教於臺灣省立嘉義中學，其後又先後在花蓮、宜蘭、桃園等地任教，1956 年獲聘於省立臺北女子師範學校（今臺北市立大學），自此持續任教二十三年才辦理退休。1956 年，獲臺灣省全省美術展覽會（全省美展、省展）國畫部文協獎，並參加越南國際美展，三年後獲「全省美展」和「全省教員美展」首獎，以及「臺陽美術展覽會」臺陽礦業獎，並開始舉辦多次個展。1979 年於省立臺北女子師範學校退休，轉至中國文化學院（今中國文化大學）美術系任教，四年後再辦理退休而移居美國，其後於 1988-1996 年間回國於東海大學美術系執教。吳學讓之畫路甚廣，早期他以生活化的工筆花鳥寫生、金石派寫意花鳥以及文人山水畫為主，大約 1970 年前後開始發展出極具造形趣味線性結構以及幾何平面符號的極簡畫風，且有跨媒材運用之傾向，頗富童趣，以及個人畫風辨識度。（黃冬富）

参考書目
熊宜敬，《高逸‧奇趣‧吳學讓》，臺中市：國立臺灣美術館，2013。
白適銘、鄭月妹，《線性‧符號‧東方幾何：吳學讓藝術特展》，臺中市：國立臺灣美術館，2017。

呂世宜 Lu, Shih-I

1784-1855

書畫家，生於泉州，字西村、一瓢道人、可合，號百花瓢生、種華道人、呂大、不翁、頑皮漢子等。自少年時期即熱愛金石書法，曾問學於郭尚先（1785-1832），並入周凱（1779-1837）門

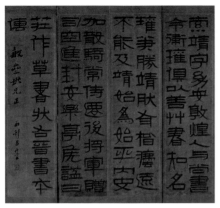

呂世宜，《呂西村隸書四聯屏》，墨、紙本，168 × 44 cm，19 世紀，國立歷史博物館登錄號：94-00199。

下。曾主持漳州芝山書院及廈門玉屏書院，曾獲任職臺灣道的周凱之引薦，而於 1837 年或 1838 年間赴臺擔任板橋林家之家庭教師，備受林家林國華（1802-1861）、林國芳（1820-1862）兄弟之禮遇。

呂世宜對於夏、商、周代以降的鼎彝以及碑刻拓本深感興趣，因而極為用心蒐集與研究。其書法以極具造形趣味和辨識度的隸書最為出色。中鋒用筆，橫平豎直，轉折處筆管仍垂直不偏。字的點畫安排、形式布置和筆法，有時結合篆書，因而字形或扁或長，書寫時也摻用了行書的運筆速度之變化，因而字體大小長扁不一，布白變化以及常見飛白筆法。當時林家園林之楹聯楣額多出自呂世宜所書，並在東主林氏兄弟的認同和支持下，替林家蒐集金石碑拓以及書籍，為臺灣碑派金石學奠基，因而有「清代臺灣金石學導師」之譽。日治時期日人中山樵（生卒年待考）曾認為，臺民喜習漢隸，受呂西村之影響甚大。尾崎秀真（1874-1949）認為：「臺灣流寓名士，……書推呂西村，畫推謝琯樵」，顯見其份量之重。（黃冬富）

參考書目
莊伯和，〈臺灣金石學導師〉，收入行政院文化建設委員會編，《明清時代臺灣書畫》，臺北市：行政院文化建設委員會，1984，頁 441–443。
王耀庭，〈日據時期臺灣的傳統書畫〉，收入臺北市立美術館編，《臺灣地區現代美術的發展》，臺北市：臺北市立美術館，1990，頁 23–82。

呂佛庭 Lu, Fo-Ting

1911-2005

書畫家，生於河南，乳名天賜，字福亭，後改名「佛庭」，號「半僧」。1931 年考入北平美術專科學校（已停辦），受教於齊白石（1864-1957）、王雪濤（1903-1982）、秦仲文（1895-1974）、許翔階（生卒年待考）、吳鏡汀（1904-1972）等人，但他格外醉心於宋元名家畫風之深入鑽研。三年後畢業，於北平慧文中學舉辦首次個展，翌年更於河南博物館舉辦個展，頗獲佳評。他為拓展視野、師造化、擴心胸，旅遊遍及華北、江南以及川甘等地區。抗戰軍興，回故鄉從事抗敵救國之後援，奔走捐輸，並攜帶新繪歷代名將圖八十幅，從河南魯山西行進入四川，於西安、成都、重慶等地展出，用以激勵民心士氣。

呂佛庭，《橫貫公路》，彩墨、紙本，179 × 89 cm，1969，國立歷史博物館登錄號：32372。

1948 年赴臺，任教臺灣省立臺東師範學校（今國立臺東大學師範學院）不久，應聘轉赴臺中師範學校（今國立臺中教育大學前身）擔任美術教職以迄退休。期間也擔任中國文化學院（今中國文化大學）藝術研究所、國立臺灣師大美術系以及國立臺灣藝術專科學校（今國立臺灣藝術大學）等校之兼任教授。

渡臺以前其畫風雖奠基於宋、元以及清初石濤（1642-1707），1946 年耗時半年所作六十尺長卷《蜀道萬里圖》，可以見其力圖將所學之傳統繪畫導向與自然對話。渡臺以後勤於寫生，力求在傳統、自然以及個人心靈方面找到合適之平衡

點。自 1960 年代初期開始，以近八年時間繪成
《長城萬里圖》、《長江萬里圖》、《橫貫公路
長卷》、《黃河萬里圖》等四幅百尺以上的長卷
巨構，其精誠與毅力，非常流可比。此外還結合
其文字學之鑽研而發展出獨到的「文字畫」，並
發揮其學佛之心得而發展出「禪意畫」。曾獲首
屆「中山文藝獎」以及「國家文藝特別貢獻獎」、
「行政院文化獎」、教育部一等教育文化獎章之
肯定。其書法介於楷、隸之間，又結合篆籀以及
泰山摩崖筆法，成為渾穆高古的「呂體」書風。

其藝術學著述有《中國畫史評傳》和《中國繪畫
思想》。（黃冬富）

參考書目

黃冬富，《呂佛庭繪畫藝術之研究》，臺中市：臺灣省立美術館，
1991。
呂佛庭，《憶夢錄》，臺北市：東大圖書，1996。

呂基正 Lu, Chi-Cheng

1914-1990

畫家，生於臺北，本名許聲基。父親許家爐
（1880-1922）從事於海外布匹貿易生意，經常
往來於臺北、廈門及神戶等地。1927 年呂基正自
廈門「旭瀛書院」畢業，1928 年入「廈門繪畫學
院」就讀，該校創校者王逸雲（1894-1982）是其
繪畫的啟蒙師。1931 年隻身前往神戶，白天協助
長兄在家族經營商行工作，並利用晚上學習熱愛
的繪畫。1932 年進「神港洋畫研究所」，追隨今
井朝路（1896-1951）學畫。1933 年、1934 年兩
度參加「獨立美術夏期洋畫講習會」，從林重義
（1896-1944）、伊藤廉（1898-1983）學習前衛

西方畫風。1935 年遠赴東京，入「獨立美術協會研究所」及「クロッキー研究所」（速寫研究所）研習西畫與人體速寫。日本滯居時期，他多次參加「兵庫縣美展」、「全關西洋畫展」、「東京中央美術展覽會」、「自由協會展」等畫展。1936 年他以《四月的風景》獲得臺陽美術展覽會（臺陽美展）臺陽賞，1937 年受邀為臺陽美術協會會友；同年則與張萬傳、洪瑞麟等人組成「ムーヴ洋畫集團」（又稱 MOUVE 美術集團、行動洋畫團體、造型美術協會）。1938 年被臺灣總督府從廈門徵召返臺，不久又被派往廈門擔任陸軍通譯。1946 年再度返臺後，積極參與臺灣省全省美術展覽會（全省美展、省展）及臺陽美展的比賽，並於 1948 年與許深州、金潤作、黃鷗波（1917-2003）等得獎青年共組「青雲美術會」。1949 年正式成為臺陽美術協會會員，1959 年受聘為省展西畫部審查委員。

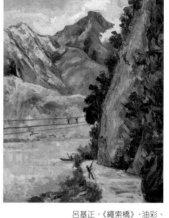

呂基正，《繩索橋》，油彩、畫布，89.5 × 71.7 cm，1971，國立歷史博物館登錄號：79-00035。

呂基正早期作品受野獸派等新興藝術的影響，用色濃烈，線條粗獷。戰後創立「青雲美術會」之後，開始以山岳畫創作著稱，並被譽為「臺灣山岳畫家」。他擅長運用畫刀與畫筆，營造豐富的色調層次及肌理變化，藉此產生視覺的動感與生命力。其山岳畫以大膽筆觸、明快色彩，表現臺灣山岳的峻峭雄偉。在他筆下四季山岳的豐富變貌，隨著初雪、小雪、殘雪、初春、盛夏氣候的更迭，山間雲湧、雲漫的萬千氣象，都轉化為畫家土地認同的象徵符號。（賴明珠）

參考書目：
顏娟英，《臺灣美術全集 21：呂基正》，臺北市：藝術家出版社，
1998。
林麗雲，《山谷跫音：臺灣山岳美術圖象與呂基正》，臺北市：雄獅
美術，2004。
李欽賢，《追尋臺灣的風景圖像》，臺北市：五南圖書，2015。

呂鐵州 Lu, Tieh-Chou

1899-1942

呂鐵州，《後庭》，膠彩、紙
本，213 × 174 cm，1931，
臺北市立美術館分類號：
I0374。

畫家，生於桃園，本名呂鼎鑄。父親為
清末秀才，雅好文學藝術，耳濡目染下，
呂鐵州自幼即對傳統文學、書法及文人
畫興趣濃厚。1924 年呂鐵州舉家遷徙至
臺北大稻埕，並於太平町媽祖宮附近開
設繡莊。1927 年臺灣美術展覽會（臺展）
開辦時未獲入選，臺展的挫敗，激發他
留日學畫的決心。1928 年晚期至 1930
年停留京都期間，他先後跟隨福田平
八郎（1892-1974）、小林觀爾（1892-
1975）、野田九浦（1879-1971）等人，
學習圓山四條派及融入現代畫風的花鳥畫。1929
年《梅》一作獲得第三屆臺展特選。1930 年返臺
後，他立志要於藝壇衝刺畫業。1931 年又以《後
庭》獲第五屆臺展臺展賞，1932 年以《蓖麻與鬥
雞》獲第六屆臺展特選及臺展賞。接二連三奪冠，
媒體與藝評界稱他為「東洋畫寵兒」、「臺展泰
斗」及「東洋畫壇麒麟兒」。除了臺展的競技活
動之外，他也積極參與栴檀社、「麗光會」及臺
陽美術協會的展覽。1935 年則與郭雪湖、陳敬輝、
林錦鴻（1905-1985）、楊三郎、曹秋圃成立「六
硯會」，致力於美術教育的推廣與興建美術陳列
館的宏願。

呂鐵州的花鳥畫，以寫生為根柢，從寫實主義的觀點出發，追求技藝的精鍊與意念的創新。其花鳥畫，以精準流暢的線條、變化有致的色調、高雅細膩的色彩、疏朗緊湊的構圖，將所感悟自然萬物對象與氛圍，予以視覺意象化。風土性強烈的母題，反映畫家將傳統定型化花鳥符號，調換為充滿生活機趣的事物。（賴明珠）

參考書目

賴明珠，《靈動・淬鍊・呂鐵州》，臺中市：國立臺灣美術館，2013。

賴明珠，〈風土之眼：藝術選擇與實踐〉，收入王美雲執行編輯，《風土之眼：呂鐵州、許深州膠彩畫紀念聯展》，臺中市：國立臺灣美術館，2015，頁 8–28。

李石樵 Li, Shih-Chiao

1908-1995

畫家，生於新北。1923 年李石樵考上臺北師範學校。1927 年臺灣美術展覽會（臺展）首次舉辦，他以經常路過的臺北橋，作為水彩取景的對象，送展後喜獲入選，從此更堅定他以畫家為志業的決心。1929 年赴日投考東京美術學校（今東京藝術大學）西洋畫科，經兩度落榜，兩年勤習素描，因而奠下精湛的素描功夫，1931 年如願以償金榜題名。並於 1933 年起，數度入選帝展，而獲帝展免審查資格。1948 年定居臺北，由當時臺北市長游彌堅（1897-1971）提供場地，長期設畫室招生，栽培許多畫壇新秀。1963 年應聘任教臺灣省立師範大學（今國立臺灣師範大學），開始探索現代藝術，創作不少變形的畫作。

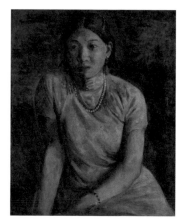

李石樵，《珍珠的項鍊》，油彩、畫布，72.5 × 60 cm，1936，國立臺灣美術館登錄號：10000062。

李石樵以人物畫最為出色，從最擅長的素描延伸
至油畫人物，再擴大為群像。留學期間全賴油畫
肖像的筆潤，支撐漫長的求學生涯，其《楊肇嘉
家族》即為一例。而《市場口》中穿著花旗袍、
戴墨鏡的女士，則與臺灣市井風情形成對比，反
映戰後初期的社會狀態現象。李石樵對時局更迭
具敏感度，素以創作抒發對政治與社會關懷，曾
表示：「只有畫家能理解而別人不理解的美術，
是脫離了民眾的美術。這樣的美術便不能稱為民
主主義的文化。」（李欽賢）

參考書目
李欽賢，《高彩‧智性‧李石樵》，臺北市：雄獅美術，1998。
吳宇棠，《臺灣美術中的「寫實」（1910–1954）：語境形成與歷史》，
臺北縣：天主教輔仁大學比較文學研究所博士論文，2009。

李仲生 Li, Chun-Shen

1911-1984

李仲生，《抽象畫》，油
彩、畫布，58.1 × 47 cm，
1971，國立臺灣美術館登錄
號：07400008。

畫家，生於廣東。父親是其書法與水墨畫的啟
蒙師。1928 年入廣東美術專科學校，從司徒槐
（1901-1973）學習古典學院素描。1930 年轉赴
上海美術專科學校附設繪畫研究所西畫科
學習。1932 年參加上海「決瀾社」活動，
同年赴日，入川端畫學校（已停辦）研
習。1933 年就讀東京日本大學藝術系西洋
畫科，隨中村研一（1895-1967）、山本豐
市（1899-1987）等人習藝。之後又在東
京前衛美術研究所夜間部，追隨藤田嗣治
（1886-1968）、阿部金剛（1900-1968）、
東鄉青兒（1897-1978）等人研習前衛藝
術。在日期間，曾參與「春陽會展」、「二

科會第九室」、「黑色洋畫會」等寫實與前衛美術團體的展覽活動。1936 年獲得日本大學藝術系西洋畫科學位後，於次年至中國任教於廣東仁化縣立中學。1943 年受聘為重慶國立藝專（今中國美術學院）講師。1946 年參加重慶「獨立美展」，同年隨藝專遷回杭州任教。1948 年轉任於廣州市立藝專（廣州美術學院）。次年赴臺，任臺北市立第二女子中學（今臺北市立中山女子高級中學）美術教員。翌年開始在報章雜誌發表藝術論述，並以私人畫室方式傳授前衛藝術理念。1951 年兼任政工幹部學校美術組教授，並在臺北市安東街成立畫室授徒。1955 年則南遷彰化員林擔任員林家職教員，1957 年轉任彰化女中美術教員。在彰化期間，來自臺灣各地的青年因嚮往其一對一獨特教學法，紛紛前來請益。二十世紀後半葉，在臺北及彰化向其學畫者，包括東方畫會成員，以及郭振昌（1949-）、謝東山（1946-）、陳幸婉（1951-2004）、郭少宗（1951-）、曲德義（1952-）等人，對臺灣現代藝術的推動著力甚深。

除了前衛藝術教學與書寫之外，李仲生的繪畫在臺灣藝壇亦獨樹一幟。他結合超現實畫派、佛洛伊德潛意識的理論，以及自動性技巧，以線條、色塊組構出具有東方特質的抽象風格。多層次的結構空間中，充滿衝突與矛盾的張力，表現出現實生活壓抑下，藉由藝術紓解內在緊蹦的情緒。這種在凝重視覺架構中所釋放的震撼性節奏，則是李仲生繪畫的精神所在。（賴明珠）

參考書目
陶文岳，《抽象‧前衛‧李仲生》，臺北市：行政院文化建設委員會，2009。
蔡昭儀，《藝時代崛起：李仲生與臺灣現代藝術發展》，臺中市：國立臺灣美術館，2019。

李奇茂 Li, Chi-Mao

1925-2019

李奇茂，《屈大夫塑像》，
彩墨、紙本，91 × 60.5 cm，
1985，國立歷史博物館登錄號：
74-00812。

畫家，生於安徽，本名李雲臺。其出生年亦有 1931 年之說。早年因應中華文化復興運動，多創作具戰鬥文藝特色的作品，而後則投入臺灣民間風土與人物的采風，以及實驗性的新水墨畫創作。

李奇茂於家鄉期間，曾向渦陽縣立中學教師陸化石（生卒年待考）習畫，陸氏以《芥子園畫譜》為花鳥、山水、動物、人物教材，並常帶學生到民間寺院觀賞彩繪。1949 年李奇茂隨著國民政府渡臺，於政工幹部學校（今國防大學政治作戰學院應用藝術學系）美術組學習創作，並向梁鼎銘（1898-1959）、梁中銘（1907-1982）和梁又銘（1906-1984）三位老師學習，1956 年畢業。1959 年出任母校教職工作，1976 年擔任國立臺灣藝術專科學校（今國立臺灣藝術大學）美術科專任老師及科主任。1971 年，由於受到其師梁鼎銘繪製政治宣傳性之「戰畫」的影響，以及個人善於速寫與人物畫的創作方向，故接受國立歷史博物館之委託，創作「國父畫傳」系列畫作。

其後轉向繪製更有民俗風土性的作品，以童年回憶之農村情景，如水牛與牧童為題材進行創作。另一方面亦開始投入臺灣民間風土與人物的采風，以夜市與廟會等具有本土色彩的景象，繪製多件系列性作品，頗獲好評，此後亦成為其主要的創作方向。曾獲全國美展金尊獎、國軍新文藝美術金像獎、中國文藝協會美術獎、中山學術文

化創作美術獎，及行政院文建會獎勵文化特殊貢
獻文馨金質獎等獎項。（盛鎧）

參考書目
潘襎，《采風‧神韻‧李奇茂》，臺中市：國立臺灣美術館，2014。

李松林 Li, Sung-Lin

1907-1998

李松林，《上暢九垓》，
樟木上色，27 × 76 × 36
cm，1988，國立歷史博物
館登錄號：77-00705。

雕塑家，生於彰化。李
松林的曾祖父於清末從
福建赴臺參與鹿港龍山
寺重修事業，從而定居
鹿港，木作與雕刻之家
業代代相傳。十九世紀
鹿港以對渡口岸的地
位，帶動人文薈萃和廟
宇興修的風潮。1908年，臺灣縱貫鐵路全線通車，
卻沒有經過鹿港，凡鐵路沿線崛起的近代化都
市，都重新打造出新民風和新街景，唯有鹿港保
住了舊傳統文化。李松林的成長過程，即浸淫在
傳統下老街、文人書畫和民間雕刻的鹿港風情。
他一邊從父親學到小木作（大木作建築下之室內
桌椅、家具），一邊隨二伯父學雕花（廟宇裝飾
雕技），業餘進私塾讀漢文。

自營木器行，終身以雕刻師為業。曾為鹿港龍山
寺雕製案桌，因當時的龍山寺乃日本佛教分寺，
案桌的樣式融合日式案形，雕有臺灣宗廟少有的
雉雞、老鷹、孔雀、丹頂鶴等禽鳥紋樣。1953年
接受李梅樹邀請參與三峽祖師廟重修，主要是雕
作寺廟梁柱之間的「員光」和「栱眉」。1960年

臺灣天主教徒為慶賀新教宗加冕，受委託創作呈獻羅馬教廷的祭臺和聖體櫃，鹿港傳統民藝首次渡海到義大利。晚年創作，主要是歷史故事人物之單件立體雕刻，皆能表現出符合典故的表情。1985 年獲頒教育部首屆民族藝術薪傳獎。（李欽賢）

參考書目
邱士華，《木雕‧暢意‧李松林》，臺北市：雄獅美術，2005。

李梅樹 Li, Mei-Shu

1902-1983

畫家，生於新北。1918 年考上臺灣總督府國語學校（今臺北市立大學、國立臺北教育大學前身），1922 年畢業時已改稱為臺灣總督府臺北師範學校。因師範生之義務役，曾在三峽、鶯歌等地公學校任教。1927 年出品第一屆臺灣美術展覽會（臺展），旗開得勝，備受鼓舞之後決心前往日本深造。1929 年進東京美術學校（今東京藝術大學），迄 1934 年返臺，此期間李梅樹已經是臺展屢創佳績的佼佼者。1935 年《小憩之女》再獲第九屆臺展特選。

李梅樹，《小憩之女》，油彩、畫布，162 × 130 cm，1935，李梅樹紀念館藏。

臺灣前輩畫家中李梅樹身兼的職務最多，戰前兩度膺選故鄉三峽的協議會議員與茶葉組合會長。1945 年終戰，李梅樹代理三峽街長，1946 年當選三峽民代會主席，1947 年起主持三峽祖師廟重修工程，也出任三峽農會理事長，及連任三屆臺北縣議員等等。步下政壇又踏上講臺，1964 年應聘國立臺灣藝術專科學校（今國立臺灣藝術大學）美術科主任，

並創辦雕塑科。1973 年退休，仍被選為油畫學會
理事長。晚年，李梅樹專注投入臺灣婦女圖像，
畫中人物表現真實生活中最素樸的姿容，土親人
親的造型，流露出一般女性幸福的憧憬，就寫實
主義新評價的觀點，女性圖像深藏著服飾史研究
之材料。1983 年逝世後，家屬成立李梅樹紀念館
於三峽。（李欽賢）

參考書目
湯皇珍，《三峽・寫實・李梅樹》，臺北市：雄獅美術，1993。

李普同 Li, Pu-Tung

1918-1998

書法家，生於桃園，本名天慶、別號殿軍、展軍、
光前，齋名砥柱窩、心太平室。六歲進入公學校
就讀之前，見一走江湖賣藝者寫斗方大字，觀摩
之下，開始喜歡寫大字；十三歲家遷基隆，受當
地漢文教師啟蒙書法；十九歲時結識書法家林耀
西（1911-2007），相互切磋，開始依學理研究書
學，兩年後受邀加入「東壁書畫會」，在同儕之
激盪下，開始參加日本書道級段制競書。1940 年
又與林耀西、林成基（1908-1962）等人創立「基
隆書道會」，李普同任理事兼總幹事，自此更致
力於書法碑帖之廣泛涉獵、鑽研以及推廣。並與
書友拜李碩卿（1882-1944）為師，研讀詩文以增
漢學素養。

戰後初期 1946 年 1 月，考入延平學院經濟系夜
間部（該校於翌年受二二八事件波及而停辦）就
讀，同時也受聘擔任基隆商工專修學校（今基隆
市光隆高級家事商業職業學校）書法、國文教師。

李普同，《草書》，墨、
紙本，162.1 × 43.6 cm，
1993，高雄市立美術館登
錄號：00588。

1956 年獲于右任賞識，自此時常親炙于右任，全
心專習標準草書而用功甚勤。

1961 年開始於輔仁大學兼任書法課程，1963 年春
天與劉延濤（1908-1998）、李超哉（1906-2003）、
胡恒（1919-2007）等人共同發起成立「標準草書
研究會」，劉延濤任會長、李普同任秘書長，致
力於標準草書之推廣。1964 年 12 月，李普同於
臺北市中山堂舉行首次個展，1968 年受邀至日本
舉辦第二次個展，返國後，開始正式設帳授徒，
來自各國求教之學生逾四千人。1976 年甚至擔任
「中國書法訪日韓代表團」團長，並獲日本文化
振興會頒贈文化院士獎章。其書法各體兼擅，尤
以標準草書為最。（黃冬富）

參考書目
李蕭錕，《臺灣經典大系‧書法藝術卷 3：造化在手‧匠心獨運》，
臺北市：中華文化總會，2006。
張枝萬，《二十世紀臺灣書壇的重要推手：李普同書法生涯研究》，
彰化縣：明道大學國學研究所碩士論文，2008。

李鳴鵰 Li, Ming-Tiao

1922-2013

李鳴鵰，《牧羊童》，攝影，
43.8 × 51cm，1947，國立歷
史博物館登錄號：93-00377。

攝影家，生於桃園。年少時在叔父
經營的「大溪寫場」當學徒，十五
歲至臺北「富士寫真館」半工半
讀，吸收攝影知識，且習得修整玻
璃底片的技藝。1942 年自願入伍，
赴中國擔任日本南支派遣軍衛生部
隊的海報設計工作，翌年退伍。
1944 年入嶺南美術學校學習水彩
畫。1946 年回臺於臺北市衡陽路開設「中美行照

相材料部」（後更名為中美照相器材行），並開
始使用 Rolleiflex 雙眼相機，而後積極投入攝影團
體組織、講座、展覽及評審等工作，且參與攝影
比賽。

1950 年代臺灣攝影的主流是沙龍攝影，然而李鳴
鵰和張才、鄧南光等人力倡寫實攝影，促成臺灣
日後的紀實攝影發展。1951 年創刊發行《臺灣影
藝月刊》雜誌，為戰後第一本專業攝影雜誌，內
容包含攝影新知、創作發表與國外潮流介紹，儘
管只有發行三期，對於推動攝影知識交流具有貢
獻。1954 年李鳴鵰、陳雁賓（1889-?）及湯思泮
（1917- 2003）等人成立「臺北市攝影會」，並
與張才、鄧南光每月舉辦「臺北攝影月賽」，三
人並稱為「攝影三劍客」。李鳴鵰經常帶著相機
外拍，喜歡拍攝庶民生活與街景、橋樑、河流、
田園等景觀，構圖簡樸嚴謹，其《牧羊童》中的
孩童和小羊精準掌握天真浪漫的神情。（盛鎧）

參考書目
蕭永盛，《時光・點描・李鳴鵰》，臺北市：雄獅美術，2005。。
李鳴鵰，《李鳴鵰攝影回顧展》，臺北市：臺北市立美術館，2009。

李德 Lee, Read

1921-2010

畫家，生於江蘇。1945 年白重慶大學畢業，1948
年因家族事業赴臺經商。1954 年起李德跟隨馬白
水學習水彩近兩年，並於 1955 年馬白水領導的新
綠水彩畫會在臺北市中山堂舉辦水彩畫展之時，
提出作品參展。1956 年李德在臺灣省立博物館
（今國立臺灣博物館）參觀第五屆「臺灣全省教
員美術展覽會」，見到陳德旺的油畫作品感到十

李德，《陸園秋訊》，複合媒材、畫布，1989，國立歷史博物館登錄號：79-00290。

分敬佩，在 1956 至 1964 年間向陳德旺習藝八年，成為其唯一入室門生。陳德旺專注藝術探索之精神，亦深刻影響李德。

1957 年遷居新北永和，而後將其畫室命名為「一廬」。1960 年與龐曾瀛（1916-1997）、張道林（1925-）、劉煜（1919-2015）三人成立「集象畫會」，隔年舉辦第一屆「集象畫展」，並接續舉行四屆。1962 至 1964 年任教於私立復興美術工藝職業學校（今復興高級商工職業學校），1962 年起並在國立歷史博物館教授素描與繪畫至 1989 年。1963 年以作品《石楠花》獲得臺灣省全省美術展覽會（全省美展、省展）特選，並開始在「一廬」招收學生。

1966 年學生成立「純一畫會」，同年於國立臺灣藝術館（今國立臺灣藝術教育館）推出「純一畫展」，翌年省立博物館展出第二屆，共舉辦五屆。李德亦曾於中國文化學院（今中國文化大學）與政治作戰學校（今國防大學政治作戰學院）等校美術系兼任副教授，並任歷屆省展、「國家文藝獎」評審。1971 年李德與劉其偉等多位畫友籌辦「中國藝術學苑」。1973 年獲「中華民國畫學會金爵獎」。2010 年李德逝世，翌年，臺北市立美術館舉行「空間與情意的纏鬥：李德」紀念展。李德過世後，其學生亦組織「一廬畫學會」舉辦展覽以資紀念。（盛鎧）

參考書目

王偉光，《建構‧空相‧李德》，臺中市：國立臺灣美術館，2011。
黃冬富，《臺灣美術團體發展史料彙編 2：戰後初期美術團體（1946～1969）》，臺中市：國立臺灣美術館，2019。

李學樵 Li, Hsueh-Chiao

1893-1950 年代

書畫家，生於臺北，字天民，號鳴皋，筆
名詩瓢。初學水彩，後轉攻水墨，曾隨朱
少敬（1851-1928）學畫，盡得真傳。後又
專心學習八大山人（1626-1705）和石濤
（1642-1708），以簡明疏放的寫意水墨畫
風為其特色。尤其擅畫螃蟹，兼長梅、蘭、
竹、菊四君子。1925 年臺灣總督府邀請他
參加大阪物產展，翌年參加日本姬路全國
博覽會。

在 1927 年臺灣美術展覽會（臺展）開辦以
前，曾以《百蟹圖》代表臺北州廳呈獻裕
仁皇太子（1901-1989）（即後來之昭和天
皇）。《臺灣日日新報》的「臺展畫室巡禮」
專欄，報導對於李學樵的專訪，裡面還提
到：「他曾經赴上海向吳昌碩（1844-1927）學習
花鳥，然後在南中國行腳繪畫。」1930 年〈島人
士趣味一斑：書道畫界之一瞥〉提及：「若夫臺
展以前，不待獎勵而以繪畫聞者，為臺北洪雍平
氏（1870-1950）、蔡雪溪氏、李學樵氏……而已
故者則臺北洪以南氏……」，顯示他在臺展開辦
以前，於臺灣水墨畫界之聲望，卻於第一回臺展
落選，自此未再參加官展。日治時期晚期參與《風
月》、《南國文藝》及《南方》等雜誌之執筆撰
寫工作。（黃冬富）

李學樵，《毛蟹》，水
墨、紙本，107 × 52 cm，
1921，國立歷史博物館登
錄號：93-00118。

參考書目
〈得意の蟹に達筆そ揮ふ─南畫：李學樵氏〉，《臺灣日日新報》臺
展畫室巡禮專欄，1927 年 9 月 18 日。
崔詠雪編著，《本土 VS 外來：臺灣早期水墨畫之現代性》，臺中市：
國立臺灣美術館，2005。

李澤藩 Lee, Tze-Fan

1907-1989

畫家，生於新竹。1921年入臺灣總督府臺北師範學校（今臺北市立大學、國立臺北教育大學前身）就讀，1924年開始跟隨石川欽一郎鑽研水彩畫。1926年畢業後，返鄉任教於新竹第一公學校（今新竹市東區新竹國民小學）。1946年任臺灣省立新竹師範學校（今併入國立清華大學）美術教師。1956年起又於今日的國立臺灣師範大學、國立臺灣藝術大學、中國文化學院（今中國文化大學）等大學兼課。戰前，從1928年開始，先後參與臺灣美術展覽會（臺展）、新竹美術研究會展覽、「日本水彩畫展」、「臺灣水彩畫展」、臺灣總督府美術展覽會（府展）及臺陽美術協會展覽會（臺陽美展）等公、私立展覽活動。戰後，多次於臺灣省全省美術展覽會（全省美展、省展）、全省教員美展、臺陽美展等競賽名列前茅；1957年成為省展免審查畫家，1959年任西畫部審查委員。

李澤藩早年追隨石川欽一郎學習透明水彩畫技，故偏愛以臺灣鄉間山水風景素材入畫。由於新竹是其成長與長期任教之地，因此地緣關係，他擅長以新竹地區的寫生素材，表現柔美明亮、構圖穩定的畫風。1930年代晚期，改用不透明水彩，追求粗獷筆調，交錯疊合線條，高彩度紅、黃、藍、綠顏色，以強化視覺表現的力度。1950年代，開始發展出具有個人特色

李澤藩，《臺北龍山寺》，水彩、紙本，79 × 101cm，1975，國立歷史博物館登錄號：34638。

的水洗、重疊色層的技法，以提高色彩細膩度與緊湊的空間感，呈現出獨特的個人風格。「觀察自然、把握靈感、大膽嘗試、用各種方法表現到底」，是他所堅持的創作主張。因而從新竹青草湖風景、河岸白茫茫蘆葦、大霸尖山雄姿，以及新竹的歷史建築孔廟、東門城、潛園等多元題材；或用紀實手法，抒發對土地的情感，或用想像與記憶形式，表現深沉的歷史情懷。（賴明珠）

參考書目

陳惠玉，《鄉園‧彩筆‧李澤藩》，臺北市：雄獅美術，1994。
國立歷史博物館編輯委員會編，《藝鄉情真：李澤藩逝世廿週年紀念畫集》，臺北市：國立歷史博物館，1999。

李錫奇 Lee, Shi-Chi

1938-2019

版畫家，生於金門。1955 年就讀臺北師範學校藝術科（今國立臺北教育大學藝術與造形設計學系），開始向周瑛學習木刻版畫，早期作品描繪故鄉金門的生活點滴。

李錫奇，《後本位》（組件 10-1），版畫，66 × 50.5 cm，2002，國立歷史博物館登錄號：92-00028。

1958 年，李錫奇與楊英風、秦松等藝術同好創立現代版畫會，同時也追隨李仲生學習現代藝術，並於 1963 年加入東方畫會。他在探索技法及個人風格的道路上勤奮耕耘，吸收抽象繪畫與普普藝術等西方現代創作形式，同時結合在地議題與文化傳統元素，逐步建立自身的視覺語彙。1960 年代曾多次代表臺灣參加聖保羅雙年展（The Bienal de São Paulo）、東京國際版畫雙年展等國際藝術活動。

1969 年，他與席德進、朱為白等人共同成立臺灣第一間現代畫廊：藝術家畫廊，爾後也主持三原色藝術中心等。1973 年因受懷素（725-785）草書啟發，創作線性彩色版畫，將現代藝術觀念融入書法元素中，特別是色彩、空間的變異，形成旋轉竄動的視覺效果，呈現獨特的東方現代風格。1990 年開始發展漆畫，以強烈的紅、黑、金等飽滿色調、印章意象等，構成帶有肌理趣味的幾何錯位風格，這種造形的有機組合所構成的特殊風格，也重新詮釋了現代中國藝術的格式與格局。2012 年獲第十六屆國家文藝獎。（廖新田）

參考書目

廖新田，《線形・本位・李錫奇》，臺中市：國立臺灣美術館，2017。

沈哲哉 Shen, Che-Tsai

1926-2017

沈哲哉，《藍衣少女》，油彩、畫布，71.5 × 59.5 cm，1985，臺北市立美術館分類號：O0421。

畫家，生於臺南。1938 年入臺南州立第二中學校（今國立臺南第二高級中學）就讀，並於十五歲初次入選臺陽美術協會展覽會（臺陽美展），展現繪畫才華。1942 年廖繼春至臺南州立第二中學校任教，得其啟蒙而決心以繪畫為志趣。1943 年入選第六屆臺灣美術展覽會（臺展）。戰後，通過教師檢定考試，開始任教於臺南進學國小，之後轉入私立臺南家政專科學校（今臺南應用科技大學）任教，作育英才長達四十年之久。1952 年他與張炳堂、謝國鏞（1914-1975）、翁昆德（1915-1995）

等人，敦請郭柏川主持臺南美術研究會（南美會），同時開始跟隨郭柏川習畫。除南美會之外，他也參加「全省教員美展」、臺灣省全省美術展覽會（全省美展、省展）、臺陽美展等競賽展，屢獲佳績。1985 年辭去臺南家專教職後，旅居日本，全心投入繪畫創作。然日本冬天酷寒，故每年入冬時節，仍返回臺南故居創作。1988 年獲頒「中華民國油畫學會金爵獎」，1989 年獲國立歷史博物館榮譽金章。1995 年於國立臺灣美術館舉行「沈哲哉七十回顧展」。

沈哲哉創作題材豐富多變，舉凡人物、裸女、芭蕾舞者、建築物、風景、花卉、水果，無不精通。其畫作線條柔美，色彩繽紛，尤其喜愛用藍、藍綠、藍紫色等寒色調，表現瑰麗、朦朧的效果，營造綺異魔幻的浪漫情調。他擅長運用層層乾擦、塗刷的筆觸，描繪浪漫唯美的人物，甜美中蘊含著淡淡哀傷，散發出獨特的個人魅力。（賴明珠）

參考書目
賴傳鑑，〈抒情浪漫的沈哲哉〉，《埋在沙漠裡的青春：臺灣畫壇交友錄》，臺北市：藝術家出版社，2002，頁 148–153。
龔詩文，〈沈哲哉的藝術人生〉，《覓南美》第 4 期，臺南市：臺南市美術館，2019，頁 4–12。

沈耀初 Shen, Yao-Chu

1907-1990

書畫家，生於福建，自號「士渡人」。四十歲以前在家鄉學習水墨畫，創作風格受朱耷（1626-1705）、吳昌碩（1844-1927）、齊白石（1863-1957）等金石派書畫家影響，初期以畫雞見長，鄉人常以「沈雞」名之。

沈耀初，《雙鵝》，彩墨、紙本，
133×69cm，1984，臺北市立美
術館藏。（圖版提供：藝術家出
版社）

1948 年隻身渡臺，目的是為選購農具，好回鄉耕作，卻逢翌年兩岸斷絕往來，困守臺灣又舉目無親。好在經同鄉協助下才謀得教職，1966 年從臺中縣霧峰農業職業學校退休。在臺的長年歲月，沈耀初只求教書溫飽，退後甘心淡泊，過著清貧寧靜的作畫生涯。

1973 年，藝評家姚夢谷在南部裱畫店發現一幅簡筆水墨，格外震撼，然而不識落款的「士渡人」，經多番打聽終於來到沈耀初隱居之處，對其生活簡樸，筆下皆尋常題材與精簡的筆墨功夫，頗為折服。經姚夢谷推薦，同年在國立歷史博物館首次個展之後，沈耀初才重現畫壇。1989 年沈耀初回到福建故鄉，與戰亂失聯的家人重逢，翌年辭世。其作品鮮少山水，獨擅花鳥，可貴之處是筆意傳達禽鳥真趣，並呈現拙稚、變體的花鳥世界。（李欽賢）

參考書目
鄭水萍，《野趣·摯情·沈耀初》，臺北市：雄獅美術，1994。

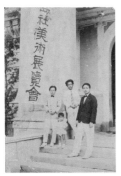

廖繼春（左）與郭柏川
（中）、陳清汾（右）於
赤島社展覽會場門口合影
照片，（廖繼春身旁幼童
為其兒子廖述文）。（圖
版提供：藝術家出版社）

赤島社 Red-Island Association
1929 創立

1929 年陳植棋提議將 1926 年以倪蔣懷為中心成立的七星畫壇，與 1927 年新竹以南的青年畫家組織的「赤陽洋畫會」合併組成赤島社，其成員有倪蔣懷、陳植棋、楊三郎、陳英聲（1898-?）、藍蔭鼎、陳清汾、何德來、陳慧坤、陳承藩（生卒年待考）、張秋海（1899-1988）、范洪甲、廖繼春、郭柏川、陳澄波等十四人。

因為多數人有日本留學經歷，而且臺灣美術展覽

會（臺展）也才開幕不久，加上「赤」字敏感，令人想起日本「普羅美術家同盟」也在東京成立，遂謠傳有意與臺展相抗擷之意。

從七星畫壇到赤島社，都是倪蔣懷出錢出力推動，仍屬於美術青年有志一同的結合，與政治無關。第一、二屆赤島社展於臺灣總督府博物館（今國立臺灣博物館）舉行，1931 年 4 月，第三屆先在總督府舊廳舍（今已拆遷，現址為臺北市中山堂）預展，再移師臺中公會堂（今已拆除）展出；4 月 13 日展覽最後一天，陳植棋在汐止橫科家中病逝。當時的赤島會成員，各奔東西，楊三郎遠赴巴黎，陳澄波在上海，石川欽一郎也返回日本，倪蔣懷於 1933 年出任基隆東壁書畫會會長，似已淡出西畫的活動，同年赤島社解散。（李欽賢）

參考書目
李欽賢，《俠氣・叛逆・陳植棋》，臺北市：行政院文化建設委員會，2009。

周瑛 Chou, Ying

1922-2011

版畫家，生於福建。1948 年福建省立師範學校藝術科（今福建師範大學）畢業後赴臺，於臺灣省立臺北師範學校（今國立臺北教育大學）任教長達四十年。早年以寫實黑白木刻版畫擅長，代表作《春滿人間》描寫臺灣農村景象，純樸、真摯而細膩。1950 年代後，受普普藝術影響，創作轉向

周瑛，《作品 1988-11》，版畫，115 × 148 cm，1988，國立歷史博物館登錄號：100-00041。

抽象與構成，是臺灣現代中國畫運動中的典範，
風格獨具，特別是以木石紋路為基調所發展出來
的帶有東方禪宗與中國圖騰、書法的造形表現，
廣受注目。除桃李天下，培育出許多傑出藝術後
起之秀，如李錫奇等，他與同好方向、陳其茂、
朱嘯秋（1923-2014）於 1970 年成立「中華民國
版畫學會」。並曾參加聖保羅雙年展（The Bienal
de São Paulo）、韓國國際版畫雙年展、巴黎中華
民國現代藝術展等國際展覽，曾獲得「中華民國
畫學會金爵獎」、「中華民國國際版畫展文化建
設委員會主委獎」。1990 年之後，其創作轉向油
畫及綜合媒材。（廖新田）

參考書目
廖新田，《痕紋‧印紀‧周瑛》，臺中市：國立臺灣美術館，2018。

奇美博物館 Chimei Museum

1992-

奇美博物館外觀一景。（圖版
提供：藝術家出版社）

以西方學院派繪畫、雕塑及樂器
為收藏重點的私人博物館，擁有
目前臺灣最多之小提琴收藏。該
館創辦人許文龍（1928-）亦為奇
美實業創辦人，因童年時期常造
訪住家附近的「臺南州立教育博
物館」，深受啟發並立下目標要
創設一座博物館。

許文龍 1977 年設立「財團法人臺
南市奇美文化基金會」，1990 年設「奇美藝術資
料館籌備處」。1992 年開始，奇美實業大樓內展
示收藏之西洋美術創作、自然史、樂器、兵器、

動物標本等多樣性的收藏，並開放民眾預約導覽、參觀。

後奇美博物館團隊與臺南市政府（原臺南縣政府）合作，於臺南都會公園（位於現臺南市仁德區）進行新館舍計畫，參考法國巴黎凡爾賽宮樣式，規劃巴洛克風格的博物館空間，並在 2015 年1 月正式對外開放。展覽內容仍以過去四大收藏方向為主軸，並舉辦過「臺日水彩畫會交流展」、「凝視日常：荷蘭藝術家哈勒曼特」、「奇麗之美：臺灣精微寫實藝術大展」等多元題材展覽與相關教育推廣活動。（編輯部）

參考書目

徐寶珠，《閱讀新‧奇‧美：奇美博物館典藏欣賞（中文版）》，臺南市：奇美博物館，2014。

范毅舜，《奇美：無與倫比的博物館經驗》，臺北市：積木文化，2019。

奇美博物館，〈關於奇美博物館〉，奇美博物館。檢索日期：2019年 9 月 20 日。<https：//www.tnam.museum/about_us/vision_mission>。

明清時期書畫傳統

Paintings and Calligraphy During the Ming and Qing Dynasties

明鄭時期和清代的臺灣，隨著中國人士的大量移民，漢文化成為臺灣文化的主軸，華人的傳統書畫成為臺灣美術的主流。在早期拓墾時期的農耕社會中，一般人以解決衣食溫飽為要務，書畫藝術往往成為知識分子風雅自賞之物。書畫藝術隨著赴臺任官、幕僚、教讀人士而引進。到了經濟發展到一定程度，一般民間百姓才逐漸對於肖像畫、道釋人物以及生活祈願之畫作有所需求，進而帶動民間畫師的產生。

由於臺灣的移民多來自福建和廣東兩省，因而畫風上尤其受到福建書畫用筆芒銳、常現飛白而狂野率性的閩習畫風之影響，以臨仿為主而疏離生活，造成形式化、樣式化，較少講究觀察和造形的嚴謹度。臺灣本地畫家以林朝英、林覺、莊敬夫（1739-1816）等人最具代表性。相較之下，赴臺任官、幕僚、教讀的如周凱（1779-1837）、謝琯樵等，則較顯含蓄。

此外，由於書法自古扮演著文字的角色功能，為科舉考選的重要評審依據之一，因而一般人從小在學習識字的同時，往往也接受寫字訓練，書法成為文人的基本素養。不過渡臺文人大多以因應科舉考試的館閣體為主，其字形大小、粗細統一，烏黑、方正、光潔特質為其最大公約數。相形之下，道光年間應板橋林家之聘赴臺擔任教師的呂世宜，能將三代以降的鼎彝、碑刻拓本認真研究、蒐集、內化，而發展出極具個性而富於金石味之獨特書風，顯得格外卓越而突出。尤其他為板橋林家蒐集大量金石碑拓而有「清代臺灣金石學導師」之譽。（黃冬富）

參考書目
黃才郎執編，《明清時代臺灣書畫》，臺北市：行政院文化建設委員會，1984。
土耀庭等著，《「閩習臺風」明清時期臺灣美術之研究》，臺中市：國立臺灣美術館，2008。

東方畫會 Eastern Art Group

1957 創立

東方畫會為戰後現代美術團體，創始會員有：李元佳（1929-1994）、歐陽文苑（1928-2007）、吳昊、夏陽（本名夏祖湘，1932-）、霍剛（本名

霍學剛，1932-)、陳
道明（1931-2017）、
蕭 勤（1935-)、 蕭
明賢（本名蕭龍，
1936-)。文學家何
凡（本名夏承楹，
1910-2002）曾撰文
推薦，封為「八大響
馬」。此外，首展尚
有金藩（1926- ）與
黃博鏞（1934- ）參
展；第二屆黃博鏞退

1960年第4屆「東方畫展」
參展成員霍剛（左1）、陳
道明、金藩、夏陽、朱為
白（左起第二排上至下）、
蕭明賢（左3）、吳昊、歐
陽文苑、李元佳（右方上
至下）於會場合影照片。
（圖版提供：藝術家出版
社）

出，但加入朱為白與蔡遐齡（1935-)；第四屆金
藩退出，秦松加入；第五屆蔡遐齡退出；第六屆
與「現代版畫會」聯展，並加入黃潤色（1937-
2013）與陳昭宏（1942-)；第八屆鍾俊雄（1939-)
加入；第九屆李錫奇、席德進與李文漢（1925-)
加入。

該會主張揚棄學院畫風，走向現代藝術，但仍應
保有東方文化特色，故取名為「東方畫會」。該
會由李仲生畫室的學生於 1956 年末倡議發起，
在籌組過程中，曾向官方申請成立畫會但未獲核
准。李仲生亦因忌憚國民黨政權的白色恐怖統治
整肅民間組織之故，反對其學生成立畫會，但參
與者仍決定先以畫展方式展開活動，而於 1957 年
11 月在臺北新聞大樓舉辦畫會首次展覽。

該會創始成員皆為李仲生的學生，故深受他的影
響。其教學方式較為自由，不重技巧的訓練，
僅引導學生發展個人之特長，因而即使李仲生

吸收自動性技巧，以抽象繪畫見長，其學生的創作仍有各自之特色。如蕭勤縱然以抽象繪畫為主，但仍不同於其師李仲生的畫風。此外如夏陽在 1968 年赴美後，一度轉向照相寫實主義（Photorealism），而後更獨創所謂「毛毛人」的繪畫語彙。該會其他成員亦大多有開展出個人之特有風格，如吳昊融合民俗與現代藝術的表現，朱為白以畫布割痕等特殊創作手法的抽象藝術，都有獨到之處。1971 年東方畫會於臺北凌雲畫廊舉行第十五屆展覽後宣布解散，但成員仍持續於藝壇活動，且彼此仍有交流互動。（盛鎧）

參考書目

蕭瓊瑞，《五月與東方：中國美術現代化運動在戰後臺灣之發展（1945–1970）》，臺北市：東大圖書，1991。

黃冬富，《臺灣美術團體發展史料彙編 2：戰後初期美術團體（1946～1969）》，臺中市：國立臺灣美術館，2019。

東洋畫 Oriental-Style Painting

1927-1943

在日本凡是與西洋畫相對的東方媒材畫種，一律稱「日本畫」。「東洋畫」之名，只出現在朝鮮和臺灣兩個殖民地的官展。殖民文化政策下的臺灣東洋畫，是引進明治維新後改良過的日本畫，材料是膠彩，技法重寫生，最直接的師資是臺北州立臺北第三高等女學校（今臺北市立中山女子高級中學）美術老師鄉原古統。

1927 年臺灣美術展覽會（臺展）創立以後，東洋畫與西洋畫並列為首席畫科，共同推進臺灣美術普及化運動。由於臺展東洋畫科的存在與鼓勵，林玉山、陳進、郭雪湖是最早崛起的東洋畫

家，世稱「臺展三少年」，中期以後有呂鐵州。
1938 年改制為臺灣總督府美術展覽會（府展）之
後的東洋畫新秀，可舉蔡雲巖、薛萬棟、李秋禾
（1917-1957）、黃水文（1914-2010）、張李德和、
許深州、余德煌（1914-1996）等多人。另外還有
在日本嶄露頭角的林之助。觀察臺灣東洋畫的地
緣與人脈，可以看出陸續在府展東洋畫部表現卓
越的後起之秀，大都以嘉義林玉山為中心指導出
來的東洋畫新人，因此嘉南一帶入選臺展、府展
東洋畫部的畫家，比例僅次於臺北。

戰前臺灣東洋畫家人才蔚起，鄉土風格鮮明；
1943 年烽火中府展落幕後，東洋畫從此失去了舞
臺。戰後，去日本化的時代趨勢，東洋畫的名詞
解讀面臨窘境，引起「正統國畫之爭」的議論。
直到 1970 年代末，林之助提出不稱東洋畫，改名
「膠彩畫」才告平息爭議。（李欽賢）

參考書目
臺北市立美術館展覽組編，《臺灣東洋畫探源》，臺北市：臺北市立
美術館，2007。

板橋林家三先生
Three Fellows at Lin Family
19 世紀

流寓臺灣書畫家呂世宜、謝琯樵、葉化成三人於
清道光、咸豐年間應板橋林家之聘擔任西席，如
現今之教師職位，合稱為「林家三先生」。

乾嘉以後，臺灣北部逐漸繁榮。道咸年間，財力
雄厚且重視文化藝術的板橋林家，常有文人雅集
之盛事。金石書法和詩文造詣頗深的呂世宜，兼

擅詩、書、畫、技擊的謝琯樵,以及兼長詩、書、
畫的葉化成,先後應聘林家,由於其詩、書、畫
造詣均極突出,三人之中,呂世宜和謝琯樵之書
畫藝術成就尤其受到日人尾崎秀真(1874-1949)
之推崇;此外,呂世宜和葉化成兩人均有舉人之
功名。

「林家三先生」應聘板橋林家時期,留下了相當
數量的書畫作品,1926 年 9 月,《臺灣日日新
報》漢文部主筆魏清德與板橋林家第四代的林熊
光(1897-1971)和尾崎秀真,共同於臺北博物
館(今國立臺灣博物館)舉辦「謝呂二氏書畫展
覽會」。以林氏家族收藏之呂世宜、謝琯樵作品
為主,並結合島內其他相關之藏品,同時也展出
了部分林家所藏的葉化成書畫作品,共百餘幅,
吸引了總督上山滿之進蒞臨參觀。兩個月後林熊
光從展品中挑選呂世宜、謝琯樵和葉化成作品共
三十二幅,以珂羅版印行《呂世宜、謝琯樵、葉
化成三先生遺墨》。(黃冬富)

參考書目
黃才郎編,《明清時代臺灣書畫》,臺北市:行政院文化建設委員會,
1984。
劉小鈴,《日治時期日臺傳統文人書畫研究》,臺北市:文津,
2015。

林之助 Lin, Chih-Chu

1917-2008

畫家,生於臺中。大雅公學校(今大雅國小)尚
未畢業,父親就將他送往東京,完成小學與中學
教育,1934 年考進帝國美術學校(今武藏野美術
大學)日本畫科。中學時代的林之助不僅繪畫天

分高，也是舞林高手，尤其他精湛的踢踏舞技，一直是畫壇津津樂道的話題。1939年帝國美術學校畢業後，入兒玉希望（1898-1971）畫塾接受嚴格的錘鍊，在1940年以《朝涼》一作入選「紀元二千六百年奉祝美術展」，從而在畫壇建立了聲名。

陳耿彬，《林之助教授作畫》，攝影，24.7×29.7cm，1964，國立歷史博物館登錄號：94-00334。

1941年因為局勢緊張，林之助暫時返臺，卻因太平洋戰爭爆發無法再赴東京。1943年出品第六屆臺灣總督府美術展覽會（府展），獲特選總督賞。戰爭結束，林之助受聘任教臺中師範學校（今國立臺中教育大學）教授東洋畫，開始在中部播下東洋畫的種子。1954年發起成立「中部美術協會」，啟動中部藝術家的創作熱忱。林之助坐鎮理事長一職達三十三年之久，可見他在中部畫壇舉足輕重的地位。

林之助於1977年正統國畫論之爭時，提出「膠彩畫」新名稱之主意，獲得文化界採認，從此膠彩畫以不偏不倚的中性名詞重返公辦美展。1980年代林之助受聘東海大學美術系，主授膠彩畫，膠彩畫復又活絡。（李欽賢）

參考書目
廖瑾瑗，《膠彩·雅韻·林之助》，臺北市：雄獅美術，2003。

林玉山 Lin, Yu-Shan

1907-2004

畫家，生於嘉義，本名英貴，字立軒，號雲樵子、

諸羅山人、桃城散人。父親開設「風雅軒」裱畫店，自幼在蔣才（生卒年待考）和蔡禎祥（生卒年待考）兩位駐店畫師指導下，接觸傳統水墨畫與民俗繪畫。1922 年，隨伊坂旭江（1879-1952）學習四君子畫。1926 年赴日，入東京川端畫學校（已停辦）西洋畫科，不久轉入日本畫科修習，開啟根植於「寫生」準則的現代繪畫觀念。1927 年以《大南門》和《水牛》入選臺灣美術展覽會（臺展），與陳進、郭雪湖並稱「臺展三少年」，聲名大噪。1928 年與嘉義、臺南畫家共同組成春萌畫會。此外，又積極參與嘉義「鴉社書畫會」、新竹書畫益精會、栴檀社、「墨洋社」、「麗光會」的活動，致力於推動南、北書畫藝術的發展。1930 年以《蓮池》獲得第四屆臺展特選及臺展賞，之後又以《甘蔗》、《夕照》獲得臺展特選。1934 年於《臺灣日日新報》報社舉辦首次個展。1935 年再度赴日，入京都堂本印象「東丘社」畫塾習藝，並飽覽京都博物館中宋、元、明諸家名畫，以及日本近代大家之作。1940 年加入臺陽美術協會新增設東洋畫部。戰後任教臺灣省立嘉義中學、臺北市私立靜修女子中學與國立臺灣師範大學。1970 年獲「教育部文藝創作獎」繪畫類。1999 年獲頒第十九屆「行政院文化獎」。2006 年國立歷史博物館為其舉辦「林玉山百歲紀念展」，以示推崇其一生藝業與成就。2014 年國立臺灣美術館提報所典藏林玉山《蓮池》一作，經文化部送審後，於 2015 年正式

林玉山，《黃牛》，膠彩、絹本，26 × 32.8 cm，1941，國立歷史博物館登錄號：95-00073。

宣告為國寶級重要古物。

戰前，林玉山兩度赴日習畫，奠定以寫生為基礎，講究筆墨，強調造型與賦彩的創新理念。戰後，無論是創作實踐或理論書寫，他均大力提倡寫生，認為寫生不在「工整寫實」，而在「寫其生態、生命，得其神韻」。由於純熟的寫生功夫，其一生創作，舉凡花卉、禽鳥、走獸、人物或風景，無不精麗寫實、傳神寫性。（賴明珠）

參考書目
王耀庭，〈林玉山的生平與藝事〉，《臺灣美術全集 3：林玉山》，臺北市：藝術家出版社，1992，頁 17–47。
國立歷史博物館編輯委員會編，《觀物之生：林玉山的繪畫世界》，臺北市：國立歷史博物館，2006。

林克恭 Lin, Ke-Kung

1901-1992

畫家，生於臺北。父親為林本源家族後裔，雅好詩文藝術，1913 年於廈門鼓浪嶼興建「菽莊花園」，園中亭臺樓閣勝景常供文人騷客雅聚。林克恭自幼成長於文風鼎盛環境中，潛移默化下，已將東方文人生活與藝術內化為創作之根柢。1921 年他遠赴英國，入劍橋

林克恭，《漁舟（船）》，油彩、三夾板，77 × 91.5 cm，1937，國立臺灣美術館登錄號：07800050。

大學攻讀法律與經濟。1925 年在倫敦大學斯雷得美術學院（Slade School of Fine Art, University College London）鑽研藝術。1928 年隨侍父親客居瑞士日內瓦，同時進入當地美術學校研究。1936 年出任廈門美術專科學校（已停辦）校長。中日戰爭期間，全家徙居香港、澳洲等地。1949

年返臺，1956 年應政工幹部學校（今國防大學政治作戰學院）美術組主任梁鼎銘（1898-1959）之邀，任教於該組。1963 年兼任中國文化學院（今中國文化大學）美術系教授。其授課兼顧技術、觀念與涵養，強調「要當畫家，先做個普通人」。1973 年退休後，偕同妻兒定居紐約。1931 年《裸體》、1935 年《月下美人》分別入選第五屆與第九屆臺灣美術展覽會（臺展）。1962 年與朱德群、姚夢谷、胡克敏（1908-1991）等人成立「中華民國畫學會」。1991 年獲得文化建設委員會（今文化部前身）頒予「國家文藝獎」美術類成就獎。

林克恭早期作品以寫實、恬淡風格見長，畫面強調透視與結構關係，表現色彩、光線、空氣微妙變化的氛圍，尤其對白色的運用，匠心獨運。1950 年代，受法國畫家塞尚（Paul Cézanne, 1839-1906）及立體派影響，開始探索色面、塊面的結構關係。從 1958 年起進入抽象風格期，透過線條、色彩、圖形、符號等，表現獨特的思想、氣質與情感。晚期以「人體」、「天象」等系列形塑個人風格極強的語彙。（賴明珠）

參考書目
黃朝謨，〈林克恭繪畫研究〉，《臺灣美術全集 16：林克恭》，臺北市：藝術家出版社，1995，頁 17–35。
賴明珠，《簡練‧玄邈‧林克恭》，臺中市：國立臺灣美術館，2011。

林朝英 Lin, Chao-Ying

1739-1816

書畫家，生於臺南，小名耀華或夜華，字伯彥，別署一峰亭，又號梅峰、鯨湖英。其父祖輩於

臺南經營「元美號」，以布匹、砂糖、海運事業為主。兼擅書畫和雕刻，也具儒學素養，尤其長於經商，事業有成，為人熱心公益，經常慷慨捐輸行義。有秀才功名，雖四度舉人考試落榜，但五十歲時經拔薦為歲貢生，六十多歲報捐隸職「中書科中書」，不久又奉核「六品光祿寺署正職」銜。

林氏之雕刻作品今已無法得見；其書法以行草見長，書寫往往在下筆之初和收筆時都會露出尖尖的筆鋒，行筆縱肆奔放，常展露出「飛白」的強烈速度感和率意的浪漫俚趣，有「竹葉體」之稱。其書風受張瑞圖（1570-1641）某種程度之影響，惟氣息不如張之矯健。其畫以簡逸梅竹、花鳥居多，作畫之筆線也多運用其芒銳而常見飛白的狂野筆趣，尚意輕形，與其書風頗為統調，為典型的「閩習」風格。傳世之《自畫像》作於1802年，時齡六十三歲。臉部細筆描繪，寫實而傳神，衣袍大筆揮灑，筆墨渾潤而流暢，未見飛白，是林氏罕見比較嚴謹的精品。

日治時期，尾崎秀真（1874-1949）曾將林朝英推譽為「清代臺灣唯一可稱得上是藝術家的人」，顯見其書畫藝術成就之傑出。（黃冬富）

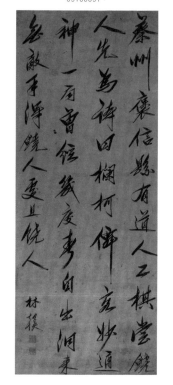

林朝英，《蔡州（行書中堂）》，墨、紙本，112.0 × 46 cm，1739-1816，國立臺灣美術館登錄號：09100091。

參考書目
林氏族譜編輯委員會，《一峰亭林朝英行誼錄》，高雄市：林氏族譜編輯委員會，1980。
王耀庭，《林朝英：雙鵝入群展啼鳴》，臺南市：臺南市政府文化局，2012。

林葆家 Lin, Pao-Chia

1915-1991

林葆家,《鐘型黃瓷》, 黃
釉, 28.5 × 32.8 × 32.8 cm,
1990, 國立臺灣美術館登錄號:
08900106。

陶藝家,生於臺中。就讀岸裡公學校(今臺中市岸裡國小),與呂泉生(1916-2008)、廖德政皆前後期校友。1934 年臺中州立臺中第一中等學校(今臺中市立臺中第一高級中等學校)畢業後,就讀日本京都高等工藝學校(今京都工藝纖維大學)窯業科,從此畢生投入陶業研發與陶藝創作,將臺灣陶瓷技術提昇至藝術水準。

林葆家學成返臺後,立即在故鄉成立製陶所生產日用陶器,並踏查全島採集優質陶土。戰爭中,製陶所與軍方合作製造工業陶瓷與建材,直到戰火炸毀工廠被迫歇業。1960 年代,林葆家出任北投中華藝術陶瓷公司廠長,指導仿古瓷器,以新科技與新釉藥,生產完美的作品深受市場歡迎。在觀光業鼎盛的 1970 年代,「中華藝術陶瓷」這塊閃亮招牌為臺灣賺進了大筆外匯。

林葆家後來已從指導窯業的第一線轉到著述與傳授的教育崗位,開始在各大學藝術科系兼任陶藝教學,並成立「陶林陶藝教室」培植新血,傳播自己的理念與經驗,終使臺灣現代陶藝落地生根。而林葆家的創作則結合自身對胚土與釉藥的研究,提倡「新古典主義」,保留仿古之釉料與技法,並在之上創新,因此除傳統青瓷外,於冰裂紋中有「釉中彩」更是其作品的特色。他亦講

求陶藝生活化，創作時使用在地原料，用色典
雅，平易近人。1986 年獲教育部頒發民族藝術
薪傳獎 ，確立林葆家在現代陶藝上的重要性。

（李欽賢）

參考書目
廖雪芳，《古典‧陶藝‧林葆家》，臺北市：雄獅美術，2002。

林壽宇 Lin, Show-Yu

1933-2011

畫家，生於臺中，字木生，號丁
山，又號汝傑。戰後畢業於臺灣省
立臺北建國中學（今臺北市立建國
高級中學），1949 年赴香港就學，
1952 年赴倫敦就讀於米爾菲爾德學
校（Millfield School），1954 年進
入倫敦綜合工學院（Regent Street
Polytechnic）研習建築與美術，
1959 年後專事繪事。曾任英國皇
家藝術學院（The Royal College of
Art）教師，旅居英國三十餘年。1964 年入選第
三屆卡塞爾文件展（Kassel Documenta），為臺
灣首位參展者。1967 年與朱德群、莊喆（1934-
）、 胡 奇 中（1927-2012）、 丁 雄 泉（1929-
2010）、趙無極（1921-2013）共同入選匹茲堡
第四十四屆「卡內基國際美術展」（Carnegie
International），並獲「威廉佛瑞紀念購藏獎」
（William Frew Memorial Purchase Award）。

1982 年返臺在龍門畫廊舉辦臺灣第一次個展，
展出二十幾幅「白色空間」系列作品，在白色畫

林壽宇，《第一個夏天
1969 年》，油彩、畫布，
112× 101.5 cm，1969，
國立臺灣美術館登錄號：
08100084。

布上以輕重、濃淡與透明度不同的白色顏料營造微妙之細節變化。1982 年策劃「異度空間」、「超度空間」兩項展覽，引發國內對幾何抽象與極簡主義等議題的討論，對臺灣 1980 年代現代藝術發展與極簡風格創作有重要影響。1983 年其《繪畫浮雕雙聯作》成為在世藝術家入藏國立故宮博物院之首例。1984 年於春之藝廊舉辦個展「無始無終：存在與變化」。2002 年林壽宇返臺定居。（盛鎧）

參考書目

鄭芳和，《白色‧孤絕‧林壽宇》，臺中市：國立臺灣美術館，2017。
林明賢撰文、蔡昭儀主編，《聚合‧綻放：臺灣美術團體與美術發展》，臺中市：國立臺灣美術館，2017。

林覺 Lin, Chueh

約 1786-1858

書畫家，字鈴子，號臥雲子，另號眠月山人。有關林覺的生平資料，極為瑣碎而有限。其生卒年並不明確，大約活躍於清嘉慶、道光年間，出生地也有嘉義、臺南以及泉州幾種不同之說法，其中以嘉義之說法最多。據林柏亭推測：林覺可能生於嘉義，自幼至臺南府城學藝謀生而成名，因久居臺南而被認為是臺南人，當時無論自內地移民來臺，或來臺已有一、兩代之久，每問及籍貫，常以內地原籍答之，故林覺或曾自謂為泉州人，但不一定出生後才來臺，如此說法或可化去相互鑿枘之處。此外林覺也曾活

林覺，《芭蕉》，水墨、紙本，31 × 25 cm，1833，國立歷史博物館登錄號：94-00237。

動於彰化、新竹一帶，尤其受新竹北郭園、潛園
之邀，客寓該地一段時間，其身分為職業畫家。

林覺之畫花鳥居多，人物次之。其畫頗受揚州八
怪之一的黃慎（1687-1768）之影響，但放逸狂
野之「閩習」氣質甚濃。尤其技法上常以蔗渣代
筆，蘸墨和水作畫，也曾佐以指甲蘸墨作畫，技
法多變，畫上常署「鈴子覺」或「鈴子林覺」。
其草書筆調的線條，與其題款的草書風格頗為統
調。雖屬「閩習」畫風，但他常以中鋒用筆，整
體而言，其筆墨比起林朝英更加溫潤而含蓄，顯
然揉和了傳統民俗畫和文人畫之畫風。林覺為清
代臺灣最為傑出的職業畫家，他所繪製的廟宇彩
繪壁畫數量相當可觀，也為嘉南一帶民俗畫師所
取範，惜皆因廟宇之改建、重修或傾塌而不存。
清末著名畫師謝彬（生卒年待考）即為其弟子之
一。（黃冬富）

參考書目
林柏亭，《清朝臺灣繪畫之研究》，臺北市：中國文化學院藝術研究
所碩士論文，1971。
蕭瓊瑞，《林覺：蘆鴉圖》，臺南市：臺南市政府文化局，2012。

金勤伯 Chin, Chin-Po

1910-1998

書畫家，生於浙江，本名開業，後改名勤伯，號
繼藕、景北，齋名倚桐閣、雲水居。精於工筆畫，
被譽為臺灣「院畫花鳥工筆風格第一人」，其畫
風細膩婉麗，典雅傳神。後半生奉獻於美術教育，
對臺灣工筆花鳥畫壇影響至深。許多著名水墨及
花鳥畫家即出自其門下，指導過的學生有喻仲林
等人，對臺灣書畫界可謂深具影響力。

金勤伯,《玫瑰山雀》,彩墨、紙本,41.7 × 61 cm,20 世紀,國立歷史博物館登錄號:89-00360。

出身藝術收藏世家,自小即與古玩字畫朝夕相處,耳濡目染之下對繪畫產生莫大興趣。金勤伯的父親金紹基(1886-1949),字叔初,曾任北平博物學協會會長、北平美術學院副院長;大伯金城(1878-1926)曾任大法官,性好書畫,是清末民初的院體畫名家。年少時即追隨大伯父勤習翎毛、花卉、山水、人物、樹石等畫科,以古人工筆著手,學習精工手法。1921 年,在大伯金城推薦下加入「中國畫學研究會」,為該會年紀最小的學生。1922 年,十二歲的金勤伯隨大伯金城赴日參加第二屆「中日繪畫聯合展覽會」,奠定金勤伯以畫學為職志。1928 年,十八歲伯父過世改從花卉名家姑母金章(1884-1939)學畫。1929 年,金勤伯考入燕京大學生物系,但仍醉心繪畫。1933 年畢業後旋入生物研究所,獲昆蟲學碩士,即留學倫敦大學,一年半後轉入哥倫比亞大學,原擬攻讀博士,但因中日戰起而作罷返國。來臺之後,任教於國立臺灣師範大學、中國文化大學與國立臺灣藝術專科學校(今國立臺灣藝術大學)等校美術系所。1950 年,金勤伯參加第五屆臺灣省全省美術展覽會(全省美展、省展),獲國畫部第四名。1951 年,參加第六屆臺灣省「全省美展」,獲國畫部第二名。1957 年起連續擔任多屆「全省美展」國畫部評審委員。1998 年去世後,遺贈國立歷史博物館近二百五十件畫作,包括山水、人物、禽鳥、花卉等。金勤伯擁有生物

學科的背景，對於物象更具有理性科學的細膩觀
察與清新精妙的表現。（盛鎧）

參考書目

沈以正，《婉麗·典雅·金勤伯》，臺北市：行政院文化建設委員會，
2011。

金潤作 Chin, Jun-Tso

1922-1983

畫家，生於臺南。1937 年隨三叔金
麗水（生卒年待考）赴日本大阪市
立工藝學校工藝圖案科研習，又在
齋藤與里（1885-1959）、矢野橋
村（1890-1965）創立的大阪美術
學校（今大阪藝術大學）學習繪畫，
並隨小磯良平（1903-1988）鑽研
素描與油畫。停留大阪時期，奠定
他在油畫、版畫、攝影及平面設計
等多元媒材的創作基礎。1944 年返
臺，在日方軍事報導部負責宣傳設
計。戰後，於 1946 年入臺灣畫報
社擔任圖畫編輯。1946 年臺灣省全
省美術展覽會（全省美展、省展）開辦後，他連
續三年以《路傍》、《淡水風景》、《小憩》獲
得西畫部特選，一躍而為戰後新崛起的傑出油畫
家。1947 年進臺灣省政府「臺灣工藝品生產推行
委員會」負責設計工作。1956 年，因在省展表現
優異，受聘為西畫部審查委員，同年臺灣手工業
推廣中心成立，金潤作於隔年接受「行政院美援
運用委員會」贊助，以推廣中心研究員身分，赴
東京考察半年。1958 年返臺後，任職於「臺灣手

金潤作，《靜物》，油彩、
畫布，73 × 53 cm，20
世紀，國立臺灣美術館
登錄號：08900021。

工業推廣中心」南投草屯試驗所，不久調任臺北木柵試驗所。1966年毅然辭去木柵試驗所所長之職，與妻子創設「聯美手工藝社」，從事於手工藝品的設計、生產與外銷，並日夜創作油畫不輟。

早年因追隨留法油畫家小磯良平習藝，畫風傾向寫實，中期轉而追求立體派布拉克（Georges Braque, 1882-1963），以及抽象派克利（Paul Klee, 1879-1940）等藝術家的畫風。晚期則逐漸發展出重色彩與肌理，強調思維、情感與個性表現的獨特風格。1960年代晚期，他全心投入藝術創作，陸續完成「花」、「日」、「月」、「山」等系列作品，皆具有色調豐富、象徵性強的特質。

（賴明珠）

參考書目
金周春美編著，《金潤作畫集》，臺北市：國立歷史博物館，1987。
賴明珠，《瑰麗·象徵·金潤作》，臺中市：國立臺灣美術館，2016。

姚夢谷 Yao, Meng-Ku

1912-1993

書畫家，生於江蘇，本名谷良，字夢谷，壯年後以字行。自號谷蒙，別署金縢、中道，晚年號盧翁。齋名「捨閒盧」、「不有齋」，書畫家兼藝評家。自幼聰慧，文筆超越同儕，初隨朱兩峰（生卒年待考）學文人畫，中學時期從陳竹珊（生卒年待考）師習素描、水彩，其後又隨韓國革命志士、業餘畫家金吾然（生卒年待考）以及私立正則藝術專科學校校長呂鳳子（1886-1959）習畫，曾就讀於無錫國學專科學校，後以興趣轉上海大學中文系，於1931年畢業後返鄉，任泰州城東小學校長。

抗戰軍興，投筆從戎，曾先後於顧祝同
（1892-1987）、韓德勤（1892-1988）
將軍戎幕謀掌文宣。1947 年膺選第一
屆國民大會代表候補第二名。1949 年
隨國民政府遷臺，先任教於臺中二中，
翌年轉任臺北市成功中學教師，1952
年於臺北市中山堂舉行第一次國畫個
展，1953 年正式遞補為國大代表，依
然於成功中學任美術教師。1955 年國
立歷史博物館創建，姚夢谷獲聘擔任研
究委員會主委兼掌美術委員會，以迄
1985 年退休。服務國立歷史博物館期
間，尤其對於 1962 年成立的「中華民
國畫學會」創設之奔波聯繫，以至於早
期學會的會務推動，扮演著舉足輕重的
角色。如：《美術學報》與《藝壇》雜
誌之出版，「金爵獎」之創辦，藝壇座談以及教
育部等政府機構所委辦之美術競賽活動等，堪稱
是「中華民國畫學會」創會初期三十年的靈魂人
物。（黃冬富）

姚夢谷，《高嶺雲深》，
彩墨、紙本，276 × 106
cm，1970，國立故宮博物
院作品號：贈-畫-000698。

參考書目
黃華源，〈為臺灣藝壇鞠躬盡瘁的姚夢谷先生〉，收入《臺灣美術歷
程與繪畫團體發展學術研討會論文集》，臺北市：中華民國畫學會，
2014，頁 123-149。
〈姚夢谷先生年譜〉，姚夢谷先生紀念網。檢索日期：2019 年 9 月
26 日。<http：//www.5fu.idv.tw/ymg/>。

姚慶章 Yao, Ching-Jang

1941-2000

畫家，生於臺中。1964 年，在臺灣省立師範大學
（簡稱「師大」，今國立臺灣師範大學）美術系
求學期間，即與同學江賢二（1942-）、顧重光

（1943-2020）、江韶瑩（1942-）等人創辦「年代畫會」。1965 年自師大美術系畢業。1969 年獲第五屆「東京國際青年藝術家美展」榮譽獎。1970 年代表臺灣參加第十屆聖保羅雙年展（The Bienal de São Paulo），同年移居紐約。1983 年受邀至中國境內講授西方現代藝術思潮，介紹照相寫實主義（Photorealism），並於 1985 年出任北京「中央工藝美術學院」客座教授，以及擔任首位中國海外美術界永久客座教授。1994 年獲中華民國畫廊博覽會頒予「海外畫家貢獻獎」。2000 年於臺北龍門畫廊展出「圓形」、「菱形」系列，成為其生命終點之前的最後個展。

1970 年代，展開照相寫實繪畫系列，擅長描寫都會生活中重疊交錯的影像，反光透視下非現實的幻象，以刻劃紐約大都會高度文明發展城市的景觀，並捕捉現代物質社會的時代精神。他認為：人為的自然是「第二自然」，私人的自然才是「第一自然」。1984 年開始創作充滿奧祕與象徵意味的「第一自然系列」，開啟內在世界的靈性探索，作品流暢而抒情，脫離自然再現的束縛，轉向「新超現實主義」的風格。1990 年代則推出「自然、鳥與大地」系列，以對比色彩、多變線條及不同造型，運用花卉、草木、飛鳥、女體及日月等自然符號，探索生命的輪迴與周而復始的規律性。可以說 1980 年代中期以後，其作品融合了東西異質文化、跨越不同時空，企圖表現微妙的文化轉換與身分認同。（賴明珠）

姚慶章，《藍十字大廈》，油彩、畫布，182 × 261 cm，1976。（圖版提供：藝術家出版社）

參考書目

安東尼·尼克力，〈姚慶章回顧展〉，收入國立歷史博物館編輯委員會編輯，《姚慶章紀念畫展》，臺北市：國立歷史博物館，2001，頁12–17。

曾長生，〈飛鳥與女體：探姚慶章的心靈世界〉，收入國立歷史博物館編輯委員會編，《姚慶章紀念畫展》，臺北市：國立歷史博物館，2001，頁90–94。

施梅樵 Shih, Mei-Chiao

1870-1949

書法家，生於彰化，字天鶴，號有雪哥、蛻奴、可白等等。清領時期，其父施家珍（1851-1890）曾為福建福寧縣學教諭，施梅樵亦曾取得秀才功名。1895年乙未戰爭，施曾往福建躲避動盪，後仍回臺灣，定居於鹿港。施梅樵長於書法，書風多直接取法於清代書法家何紹基（1799-1873）行書風格，但架構則趨向於穩定的楷書風貌，不專守於何紹基的挑盪多變。而其書法也成為新政權互動的媒介，1915年，施梅樵提交書法作品參與「始政紀念日展」以及大正天皇登基大典奉祝書畫。

除書法外，他亦積極參與傳統漢學活動，1897年組織「鹿苑吟社」，為政權轉移後臺灣彰化地區的第一個詩社，又推動「大冶吟社」之成立，擔任顧問一職。此後，大量的詩社活動往往見其身影，如1936年，施梅樵為《臺灣儒學》雜誌初創之發行人。因此，向他問學的後輩，

施梅樵，《七言對聯》，墨、紙本，136.5 × 33.0 cm，約 1932-1949，國立臺灣美術館登錄號：08200059。

無論在地理或階級上的分布，都相對廣泛。其詩集有「捲濤閣詩草」。（編輯部）

參考書目
蘇麗瑜，《鹿港書法家王漢英及鹿港書壇研究》，彰化縣：明道大學國學研究所碩士論文，2006。

施翠峰 Shih, Tsui-Feng

1925-2018

畫家、美術教育家，生於彰化，本名施振樞，筆名「施翠峰」，取其翠綠峰巒之意。曾祖父於乾隆年間創設「施錦玉香舖」，父親則是鹿港第一家金融機構「鹿港信用合作社」創辦者。1950 年臺灣省立師範學院（今國立臺灣師範大學）藝術系畢業，之後取得美國西太平洋大學碩士。1955 年起任教於母校師大藝術系。1962 年施翠峰受聘為國立臺灣藝術專科學校（今國立臺灣藝術大學）美術科主任。1970 年出任中國文化學院（今中國文化大學）美術系主任兼華岡博物館首屆館長。從事藝術教育四十餘年之外，他所涉獵的範圍甚廣，舉凡文藝創作、藝術評論、文化人類學，以及原始藝術、民間藝術和器物藝術的收藏與研究，都深受學術界的敬重與推崇。1970 年與李澤藩、洪瑞麟、何文杞（1931-）等人創立「臺灣省水彩畫協會」（1980 年改名為「臺灣水彩畫協會」），並於 1972 年起至 1999 年，長期擔任該會會長，對推動臺灣水彩畫教育，提升水彩畫的畫壇地位，貢獻匪淺。1960 年獲得中國文藝協會

施翠峰，《瓊花》，水彩、紙本，37 × 54 cm，約 1983，臺北市立美術館分類號：水 004。

頒發第一屆「文藝獎章」翻譯獎。1980 年獲國立
歷史博物館「臺灣美術貢獻四十年獎章」。2015
年又獲第二屆「教育部藝術教育貢獻獎」終身成
就獎。

施翠峰個性明朗爽快，是一位文筆與畫筆兼擅的
藝術工作者。其繪畫創作，中年以前以水彩為主，
之後則轉為以油畫為媒材。題材多為靜物或風景
寫生，畫面結構單純有力，色彩節奏明快。1980
年之後，則嘗試將水墨畫筆觸與意境融入畫作。
其一生創作，秉持藝術是美感經驗之表現的信
念，對周遭美景及臺灣鄉土風物無比熱愛，故能
將對象之神韻生動入畫，表現為具有美感內涵的
作品。（賴明珠）

參考書目
臺北市立美術館編輯，《施翠峰回顧展》，臺北市：臺北市立美術館，
1994。
施慧明、陳美均執行編輯，《施翠峰教授米壽特展》，新北市：新北
市文化局，2012。

春萌畫會 The Spring Bud Art Group

1928 創立

春萌畫會為日治時期以來嘉義地區最重要的東洋
畫團體。該會不僅維持時間較長，且活動擴及臺
南、高雄等地。其成員創作成果豐碩，在官方美
展屢獲耀眼成績，造就嘉義「畫都」美譽，使其
從初期僅為南臺灣的地方畫會，進而成為影響力
擴及臺灣的美術團體。

春萌畫會由創始人林玉山於 1928 年 7 月開始籌
劃，1930 年正式成立，會址最初設於林玉山自宅
樓上。創始成員另有嘉義朱芾亭（1905-1977）、

1948 年 8 月 27 日至 29 日春萌
畫展於嘉義市舉行紀念照片。
（圖版提供：藝術家出版社）

林東令（1905-2004）、蒲添生；之後施玉山（1907-1960）、野村誠月（生卒年待考）、周雪峰（1899-1973）、常久常春（生卒年待考）、徐清蓮（1910-1960）、吳梅嶺、盧雲生（1913-1968）、張李德和、黃水文（1914-2010）、楊萬居（生卒年待考）、江輕舟（1918-1959）、莊鴻連（生卒年待考）、黃寶和（生卒年待考）、吳利雄（1919-2001），以及臺南畫家潘春源、黃靜山（1907-2005）、吳左泉（1907-2005）、陳再添（1907-2005）等陸續加入。前後舉辦七次聯展，除第一回聯展於臺南外，其餘皆在嘉義。1932 年12 月起春萌畫會停止在臺南的展覽，部分臺南成員退出畫會，然二地交流並未終止。1948 年改稱「春萌畫院」，同年於嘉義，翌年於臺北共舉辦兩次展覽活動。其後雖並未再舉辦聯展，但彼此關係並未中斷，戰後活動至少持續至 1954 年 7月，且部分畫家的友誼及合作甚至持續至晚年。

該畫會二十多年的發展歷史及眾多會員，允為國內極具代表性團體。尤其在戰後正統國畫論爭之際，該會成員林玉山及盧雲生二人更實際參與論辯，且基於戰前所接受之現代繪畫思想薰陶，注重寫生的觀念，表達出反對摹仿傳統繪畫之意見。同時，該會成員之創作亦兼融西方、日本及中國，致力於臺灣戰後美術現代化之探索。（盛鎧）

參考書目
房婧如總編，《再創畫都生命力：春萌畫會暨彩墨新象展》，嘉義市：

嘉義市文化局，2015。
白適銘，《臺灣美術團體發展史料彙編1：日治時期美術團體（1895～
1945）》，臺中市：國立臺灣美術館，2019。
林柏亭，《嘉義地區之繪畫研究》，臺北市：國立歷史博物館，
1995。

洪以南 Hung, I-Nan

1871-1927

書畫家，生於臺北，字逸雅，號墨樵，名文光，
別署無量癡者、達觀樓主，好賦詩，與洪雍平
（1854-1950）並稱為「艋舺雙璧」。為臺北富紳
洪騰雲（1819-1908）之孫，洪輝東（1839-1884）
之次子，幼年聰穎，祖父延聘泉州舉人龔顯鶴（生
卒年待考）前來任其家教，1895年內渡晉江舉秀
才。日治時期曾任艋舺保甲局副局長、臺北協會
臺北支部評議員、臺北廳參事、淡水區長、淡水
街長等職務。由於家道甚豐，因而廣蒐圖籍、碑
帖、文物，數量相當可觀，購「達觀樓」以藏之，
對其書畫素養的形成頗具潛移默化之功效。1909
年與友人謝汝銓（1871-1953）、林馨蘭（1870-
1923）等創立「瀛社」詩會，會員約一百五十人，
被推舉為首任社長。其子洪長庚（1893-1966），
為臺灣第一位眼科醫學博士。

洪以南兼長詩、書、畫，其畫以墨竹最為常見，
畫風流利雋爽，無閩習之狂野氣質；書風樸實自
然；搭配其自撰之詩詞題識，詩、書、畫相輔相
濟而不矯飾，為典型的名士派文人畫風。（黃冬富）

參考書目
許雪姬總策劃，《臺灣歷史辭典》。臺北市：遠流，2004。
洪致文，〈洪以南生平年表〉，洪致文部落格，2010。檢索日期：
2019 年 10 月 1 日。<http://cwhung.blogspot.com/2010/07/
blog—post_11.html>。

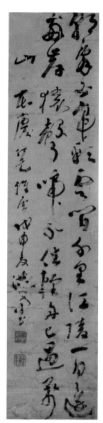

洪以南，《草書立軸》（局
部），墨、紙本，142.5
× 33.6 cm，1908，國立
歷史博物館登錄號：91-
00166。

洪通 Hung, Tung

1920-1987

莊靈,《北門鄉家門口的洪
通》,攝影,50×40 cm,
1975,國立歷史博物館登錄號:
94-00359。

畫家,生於臺南,鄉民稱朱豆伯。父
母早逝,家境貧困,由親戚撫養,無
法讀書就學,也不能識字,以放牛、
打零工為業,亦曾從事乩童工作。
五十歲時開始對繪畫產生興趣,曾在
臺南曾培堯(1927-1993)畫室習畫
一年多。洪通的作品充滿童稚樸素的
趣味、豔麗的色彩與民俗的內容,大
異於學院風格,崛起於 1970 年代的
美術鄉土運動時期,是民俗風格強烈
的素人畫家。1972 年,《漢聲雜誌》
刊登其懸掛於南鯤鯓代天府廟前的
作品,引起媒體相繼報導;1972 年
7 月《中國時報》「人間」副刊主編
高信疆(1944-2009)發表〈洪通的世界〉剖析作
品內涵。1973 年 4 月《雄獅美術》「洪通特輯」
刊載藝術界的討論。1976 年 3 月在臺北美國新聞
處林肯中心(今二二八國家紀念館)舉行首度畫
展,展出一百多幅,引起參觀熱潮,與當時的朱
銘(1938-)木雕展遙相呼應;展出期間,《中國
時報》「人間」副刊於 3 月 12 日至 16 日連續五
天刊載相關討論;合辦的藝術家雜誌社亦出版《洪
通繪畫素描集》。1976 年於高雄大統百貨展出作
品兩百多幅。畫展結束後,過著更為封閉的生活,
但仍繼續創作,至過世前共完成三百多幅作品。
1987 年,美國文化中心與藝術家雜誌社合辦洪通
遺作回顧展。洪通家屬於 1997 年 2 月籌設「洪通
美術館基金會」,並在臺南市立文化中心舉辦洪

通逝世十週年紀念展。（廖新田）

參考書目
曾培堯，〈洪通生平略記〉，《藝術家》第148期，臺北市：藝術家
出版社，1996，頁90–93。
盛鎧，〈牛車與不明飛行物：鄉土運動中的朱銘與洪通現象〉，《藝
術觀點》第51期，臺南市：國立臺南藝術大學，2012，頁21–28。

洪瑞麟 Hung, J.L.

1912-1996

畫家，生於臺北。父親雅
好詩畫，故直接受到薰
陶。1929年進入為各機關
基層員工而辦的夜間補校
私立成淵學校（今臺北市
立成淵高中），白天則到
倪蔣懷所創辦的洋畫研究
所學習素描，在此認識了
張萬傳與陳德旺。1931年
三人先後抵達東京，並同
時考上帝國美術學校（今
武藏野美術大學），卻只

洪瑞麟，《礦工速寫》，
彩墨、紙本，35 × 34.5
cm，1958，國立歷史博物
館登錄號：109-00003。

有洪瑞麟入學，1936年畢業。帝國美術學校的創
立宗旨以培育在野的、有內涵的美術家，課程安
排注重人文思想，教導學生關懷社會，遂引起學
生關心普羅大眾，也更熱衷前衛實驗的傾向。

洪瑞麟畢業之後的百號大作《山形市集》，即取
材自日本東北的貧窮村落，他以悲天憫人的胸
懷，展現與眾不同的視野，拋開洋畫主題習於
表現姿態的人像，把眼光放在荒寒雪地的庶民人
群。1938年倪蔣懷力邀返臺，協助管理礦場業務，
並加入MOUVE美術集團，而退出臺陽美術協會。

從此洪瑞麟畫他生活所看到的，畫他生命體驗中所理解的。從事礦場工作三十五年，自詡為「礦山人」，畫下無數的礦工像，炭味十足，這種感覺是因為其作品採用大量墨黑粗獷的線條，幾乎就像汗水攪拌炭渣交織而成的礦工圖像。礦工畫家曾受邀到國立臺灣藝術專科學校（今國立臺灣藝術大學）教授素描，晚年移居美國海邊直至終老。一系列日、雲與海的風景畫，是他晚年創作主題。（李欽賢）

參考書目
汀衍疄，《礦工‧太陽‧洪瑞麟》，臺北市：雄獅美術，1998。

紅色雕塑事件
The Red Sculpture Event
1985

李再鈴，《低限的無限》，不鏽鋼、噴漆，150 x 70 x 65 cm（圖版提供：藝術家出版社）

指雕塑家李再鈴（1928-）的作品《低限的無限》（1983）在臺北市立美術館戶外廣場展出期間，於 1985 年遭館方因政治因素而塗改顏色所引發的爭議事件。

李再鈴生於福建，1948 年來到臺灣，公費就讀臺灣省立師範學院（今國立臺灣師範大學）藝術系，但 1950 年因四六事件風波遭到退學。此後因儲小石（生卒年待考）的引薦到印染廠擔任布花設計師，1958 年又轉入臺灣手工業推廣中心就職。四十歲之後，李再鈴方透過自學轉向雕塑創作，以現代的幾何抽象風格發展出個人特色與名聲。

1983 年底李再鈐獲邀參加臺北市立美術館開幕展，製作《低限的無限》之大型幾何結構雕塑於館前廣場展出。此作材質為鋼板，由五塊長形的三角椎體連接而成，且因臺北市立美術館的建築外觀為白色，李再鈐為凸顯對比效果，故以紅色上色。1985 年，有觀眾認為《低限的無限》由特定角度觀看像是象徵共產主義的紅星，因而向情治機關檢舉。館方在接獲相關單位之公文後，擅自將之改漆成銀色。隨後因媒體報導，引發藝文界和輿論的抨擊，才得以在翌年恢復原樣。當時作家龍應台（1952-）於 1985 年 8 月 29 日《中國時報》人間副刊發表〈啊！紅色！〉一文，嚴厲批評館方做法，認為此事暴露出二個文明社會所不能容許的心態，第一是對藝術的極端蔑視，第二是極權制度中才有的政治掛帥，引發各界之關注。此事件反映出解嚴前政治干涉藝術之現象，以及在 1980 年代中後期民間輿論對此之不滿。（盛鎧）

參考書目

雄獅美術社，〈李再鈐的雕塑藝術〉，《雄獅美術》第 187 期，臺北市：雄獅美術，1986，頁 92–93。

雄獅美術社，〈臺灣：走過維護藝術尊嚴之路，李再鈐作品終獲恢復原色〉，《雄獅美術》第 188 期，臺北市：雄獅美術，1986，頁 34。

陳曼華，〈在政治權力撞擊中確認的藝術主體：以 1980 年代臺北市立美術館初創期為中心的探討〉，《想像的主體：八○年代臺灣美術發展學術研討會論文集》，臺中市：國立臺灣美術館，頁 67–81。

美術鄉土運動

The Nativistic Movement of Taiwan Art

1970 年代

呼應 1970 年代鄉土文學運動「回歸鄉土、認同臺灣」的美術風格訴求，該運動的實際發生時期

並不長，雖在研究上慣稱之為運動，但實際上並未有一個獨立、明確、有訴求與組織的運動。主要為朱銘（1938-）、洪通、席德進的鄉土主題創作。鄉土照相寫實風潮、民間藝術整理及研究、日治時期臺灣美術史之探討等，也是該運動的一部分。

「洪通畫展」於 1976 年 3 月 13 日至 26 日在臺北市南海路的美國新聞處（現址為今二二八國家紀念館）展出；「朱銘木雕藝術特展」於 1976 年 3 月 14 至 27 日在國立歷史博物館展出，兩檔展覽皆引起熱烈回應。《中國時報》「人間」副刊於 3 月 12 日至 16 日報導洪通，3 月 19 日至 23 日刊載朱銘，3 月底至 4 月《雄獅美術》月刊發起「朱銘・洪通個展徵稿」，6 月《雄獅美術》發表五篇專文，《藝術家》雜誌同時配合刊出「洪通畫展專輯」。相關評介盛況空前，有黃永松（1943-）、俞大綱（1908-1977）、楚戈、奚淞（1947-）、楊英風、蔣勳（1947-）、王拓（1944-2016）、朱西甯（1927-1998）、尉天聰（1935-2019）、唐文標（1936-1985）、也行（漢寶德，1934-2014）、李再鈴（1928-）、施叔青（1945-）、陳映真（1937-2016）、林懷民（1947-）等人。

美術鄉土運動是 1970 年代臺灣美術發展中，本土美學意識鮮明的藝術認同運動，並參與了反西化、現實主義的論述，可說是在地文化運動的一環。（廖新田）

參考書目

廖新田，〈美學與差異：朱銘與一九七〇年代的鄉土主義〉，《當代文化視野中的朱銘》，臺北市：文建會，2006，頁 25–48。

林明賢策劃編輯，《鄉土歌頌：席德進的繪畫與臺灣》，臺中市：國立臺灣美術館，2018。

范洪甲 Fan, Hung-Chia

1904-1998

畫家，生於新竹。1923 年臺南師
範學校（今國立臺南大學）畢業，
1926 年考進東京美術學校（今東
京藝術大學）圖畫師範科。1927
年與廖繼春、陳澄波、顏水龍、
何德來、張舜卿（1906-）等南
部畫家，組成「赤陽洋畫會」。
1929 年「赤陽洋畫會」與北部七
星畫壇合併為赤島社，成為第一
個全臺性的本土畫會。1930 年東
京美術學校畢業後返臺，1933 年
入臺南地方法院、1935 年入高雄
地方法院，擔任翻譯官工作。1937 年盧溝橋事變
時，他巧遇任職於軍中的舊識，於是被派任為翻
譯官，隨軍隊輾轉於汕頭、廣東、廈門、香港、
西貢、泰國、新加坡、爪哇、馬來西亞及中國沿
海等地，因而有豐富的南洋生活經驗。1947 年
二二八事件爆發，范洪甲移居香港、東京。1963
年歸籍日本，改名為高原洪甲，該名在臺灣美術
展覽會（臺展）時即已開始使用。之後徙居馬尼
拉從事鐵礦開採，其間依然不放棄繪畫創作。

范洪甲，《香港風景》，
油彩、畫布，116.7 × 90.8
cm，1979，臺北市立美術
館分類號：O0532。

1929 至 1935 年之間，范洪甲曾以風景畫《樹間》、
《庭》、《旗後風景》入選第三屆、第六屆及第
九屆臺展西洋畫部。1932 年於臺南公會堂舉辦首
次個展。1995 年於臺北市立美術館舉辦「范洪
甲九十回顧展」。范洪甲早期繪畫傾向學院寫實
風格，強調物體的肌理質感，光線明暗的對比。

晚期畫風則受野獸派與表現主義的影響,筆觸大
膽、色彩強烈,喜以粗黑輪廓線、顫動短筆觸,
表現爛漫純真的個人繪畫特質。(賴明珠)

參考書目
林育淳,〈范洪甲先生訪談錄〉,收入臺北市立美術館編輯,《范洪
甲九十回顧展》,臺北市:臺北市立美術館,1995,頁 9–15。
黃元慶,〈發現與追尋:我與臺灣前輩畫家范洪甲先生的第一類接觸〉,
《現代美術學報》第 59 期,臺北市:臺北市立美術館,1995,頁 71–
74。

郎靜山 Long, Chin-San

1892-1995

攝影家,生於浙江,本名國棟。其父郎錦堂雅好
藝文,尤精於三德爐(即三足之爐)收藏,並聘
請教師使之自幼學習中國書畫。於上海私立南洋
中學本科就讀時,從美術老師李靖蘭,習得攝影
原理及沖洗與曬印技術。1912 年入上海《申報》
擔任廣告業務工作,1915 年升任為廣告主任後,
同時又代理上海《時報》廣告,此時已在中國攝
影界嶄露頭角。1919 年自立「靜山廣告社」,

郎靜山,《仙山樓閣》,攝影,
37 × 29.5 cm,1956,國立歷
史博物館登錄號:79-00211。

1928 年發起「中華攝影學社」,1929
年出版《郎靜山攝影集》。1931 年
在上海松江女子中學開設攝影課,並
於上海《時報》舉行首次個人攝影
展,同年以作品《柳蔭輕舟》入選日
本第五國際寫真沙龍。1932 年 11 月,
與黃仲長、劉旭滄舉行「三友影會義
賑」攝影展覽。1940 年發起「重慶攝
影學會」、「昆明攝影學會」,1948
年發起「上海攝影會」及「中國攝影
學會」並任理事長,4 月應臺灣省政

府之請邀展於中山堂。1950 年由香港抵臺定居。1953 年「中國攝影學會」在臺復會,任理事長。此後致力於學會交流活動,引進國際沙龍影展。1966 年成立「亞洲影藝聯盟」,每兩年一次於不同地主國舉辦影展,1968 年受聘於中國文化大學教授攝影。

郎靜山早年攝影作品常刊載於《良友》、《飛鷹》、《圖畫週刊》等刊物,作品傾向畫意攝影。1930 年代初始,鑑於外國人士當時多攝中國人纏小腳、吸大麻之醜惡影像,故以暗房遮光手勢之巧妙,力求中國畫理中之氣韻生動,以製作中國山水之優美形象,借國際沙龍傳播中國文化,亦有將底片以水墨筆法加筆增創。1934 年其作品《春樹奇峰》即為集錦藝術手法的早期代表作,並入選於英國皇家攝影學會比賽。1941 年出版《郎靜山攝影專刊第 2 集》〈自序〉中將此技法稱之為「集錦照相」(Composite Picture),並以此聞名。在臺期間常與國際攝影大師交流。1960 年代與曼雷(Man Ray, 1890-1976)碰面前後,均於暗房中作表達中國線條觀念之疊影攝影(photogram)。獲頒行政院文化獎與一等教育文化獎章。(郎毓文)

參考書目

蕭永盛,《畫意‧集錦,郎靜山》,臺北市:雄獅美術,2004。
廖新田,〈風格與風範:名家、名流、名士郎靜山在臺灣〉,《臺灣美術》第 92 期,臺中市:國立臺灣美術館,2013,頁 4–19。

倪蔣懷 Ni, Chiang-Huai

1894-1943

畫家,生於臺北。父親是漢塾先生,講學地點在

倪蔣懷，《臺北郊外》，水彩、紙本，46.8 × 59.2 cm，1930，臺北市立美術館分類號：W0198。

瑞芳一帶，就近入瑞芳公學校（今新北市瑞芳國小）接受新式教育。1909 年考上臺灣總督府國語學校（今臺北市立大學、國立臺北教育大學前身），適逢石川欽一郎來校任教，倪蔣懷親炙受教，成為臺灣第一位水彩畫家。署款「1914 年」的水彩畫作《景美街道》，是臺灣美術史上現存最早的一張。

1920 年倪蔣懷投身煤礦包採事業，特別請學成返鄉的洪瑞麟到礦場協助管理業務。百忙中倪蔣懷猶不忘畫筆，更重要的是經常資助有志於美術的青年，組織畫會、舉辦畫展等，是臺灣最早的美術贊助者。1929 年開辦「臺灣繪畫研究所」於圓環附近，乃臺灣第一家繪畫補習班。石川欽一郎回到日本後的晚年生活並不寬裕，倪蔣懷不忘師恩，常匯款接濟，而石川也以自己的畫作回報。因此石川欽一郎大量的作品得以保留在臺灣。倪蔣懷廣蒐名家作品，有意成立美術館，卻於 1943 年因腎疾驟然去世，成立美術館的宏願乃胎死腹中。

基隆是倪蔣懷住過最久的地區，汐止、八堵、暖暖、瑞芳、猴硐等地也是他因工作關係常去的地方；所到之處，即刻拿起畫筆留下現場印記。許多已消失的風景地標，都可以從他的水彩畫作中追憶原來風貌。此外，也有淡水教堂、臺北街頭樓房之畫作，可見倪蔣懷也熱衷於城鎮空間的描繪，與老師石川欽一郎偏好鄉野的情調，有所不同。（李欽賢）

參考書目
白雪蘭，《礦城‧麗島‧倪蔣懷》，臺北市：雄獅美術，2003。

夏一夫 Hsia, I-Fu

1927-2016

水墨畫家，生於山東，本名夏鴻錫，字玉符。早年隨李荷生（生卒年待考）習工筆花鳥，隨任光庭（1910-1985）習山水，後於就讀煙臺師範學校（今魯東大學）期間，師向鄭月波（1907-1991）學習素描與水彩。1945 年師範畢業，於青島市立臺東六路

夏一夫，《山深林密人靜》，水墨、紙本，78.4 × 95.2 cm，2000，國立臺灣美術館登錄號：09700276。

小學擔任美勞教師。1947 年考取國立杭州藝術專科學校（今中國美術學院），卻因國共內戰被迫返鄉，無法就讀。1949 年隨軍渡臺之後，從事廣告、家具設計等工作。1978 年自職場退休，潛心創作。1988 年起曾隨書畫名家傅狷夫習水墨，同年參與臺北市立美術館舉辦之「墨與彩的時代性：現代水墨展」，獲「創新獎」首獎，展露獨樹一幟水墨寫實的新風貌，自此奠立其名聲，常獲邀舉辦個展或參與聯展。

夏一夫的畫作構圖嚴謹，畫風細膩，且意境幽遠。其創作早期以寫意為主，後轉為枯筆焦墨。其作品雖泰半以山水為題材，卻非傳統之山水畫而具有現代感。畫作中細膩的焦墨、渴筆、繁筆之筆法，確實可見出對質感的營造與層次的效果，更巧妙融入透視技法而具遼闊的空間感。（盛鎧）

參考書目
蕭瓊瑞，《焦墨‧雲山‧夏一夫》，臺中市：國立臺灣美術館，2015。
夏一夫，《筆墨夏一夫》，臺北市：赤粒藝術，2017。

席德進 Shiy, De-Jinn

1923-1981

畫家，生於四川。1941 年考入四川省立藝術專科學校（今四川美術學院），1942 年轉入重慶國立藝專（今中國美術學院）。1948 年國立杭州藝術專科學校（今中國美術學院）西畫科畢業，同年隨軍隊赴臺，入臺灣省立嘉義中學（今國立嘉義高中）任教。1952 年辭去教職北上，和同樣來自杭州藝專的廖未林（1922-2011）、何明績（1921-2002）等人，共同租屋於臺北市臨沂街，並展開職業畫家的生涯。1962 年和廖繼春，同時被美國國務院遴選為赴美考察的臺灣畫家，就此展開四年歐美見聞學藝的生活。1966 年返臺後，有感於臺灣民間藝術豐富無比，遂竭力投入臺灣古建築、傳統民間工藝的研究、推廣及保存的工作。

席德進，《賣鵝者》，油彩、畫布，79 × 79 cm，1956，國立歷史博物館登錄號：27316。

席德進早年在成都、重慶、杭州就讀時期，主要追隨龐薰琹（1906-1985）及林風眠（1900-1991）習畫，並尊奉林風眠「概括自然景象」的準則，「憑記憶和技術經驗」進行創作。遊歷歐美期間，得以親炙前衛藝術的作品與理念。返臺前後，創作「歌頌中國人」、「古屋」、「民間藝術」等系列性作品，企圖將

臺灣廟宇、人物和古老中國文化遺留的種子相連結。他一生的創作，始終忠實於生活、堅持自我的觀照，筆下繪畫題材，皆取自現實生活中可知可感的事物。早年接受歐美藝術思潮洗禮的席德進，1970 年代起則回歸水墨媒材的探索與創新，強調「尊重筆墨的優越性」，主張「用中國的眼、心、思想去看自然」。去世前一年，已知罹患胰臟癌，仍堅持在春之藝廊主辦「現代國畫試探展」，並發表〈近百年國畫的改革〉及〈現代國畫試探〉等文章，以詮釋他對現代國畫實驗性與創新性的觀點。晚期的水墨畫及水彩畫，都從中國書法擷取筆墨精華，再結合於臺灣的寫生觀照，恣意縱筆，渲染出層層山巒，以表現寫意抒懷的風土特質。（賴明珠）

參考書目
鄭惠美，〈席德進：中國水墨的本土化探索〉，《臺灣美術》第 49 期，臺中市：國立臺灣美術館，1999，頁 69–78。
賴明珠，〈異鄉／故鄉：論戰後臺灣畫家的歷史記憶與土地經驗〉，《臺灣美術》第 71 期，臺中市：國立臺灣美術館，2008，頁 66–81。

栯檀社 Chinaberry Art Group

1930 創立

1927 年臺灣美術展覽會（臺展）開辦後的第二年，嘉義、臺南地區東洋畫家林玉山、潘春源等人，首先成立春萌畫會，以推動南部東洋畫的發展。而北部的栯檀社，則是 1930 年，以臺展東洋畫部審查委員鄉原古統及木下靜涯為中心，再加上村上無羅（1897-1988）、秋山春水（生卒年待考）、野間口墨華（生卒年待考）及宮田彌太郎（1906-1968）等日籍畫家，以及林玉山、郭雪湖、陳進、潘春源和林東令（1905-2004）等臺籍畫家，共同

1934 年 5 月 6 日栴檀社於臺日報三樓舉行第五回展覽會照片。前排右起：陳進、市來シヲリ、井上重人、鹽月桃甫。前排右 1 鄉原古統。後排右起：陳敬輝、秋山春水、木下靜涯、野間口墨華、呂鐵州、村上無羅、郭雪湖、蔡雲巖。（圖版提供：藝術家出版社）

創立此一實力堅強的東洋畫美術團體。栴檀社的創社，目的在探討、鑽研東洋畫，並藉由批評與觀摩作品的方式，提升團體所有成員的創作實力。1932 年，在臺展東洋畫部表現優異的呂鐵州、陳敬輝、徐清蓮（1910-1960）和蔡雲巖，也受邀加入。1934 年，則又增添林雪洲（生卒年待考）。臺灣最大型的美術團體臺陽美術協會，於 1934 年創立，六年後增設東洋畫部，主要邀請陳進、林玉山、郭雪湖、呂鐵州、陳敬輝及村上無羅等人加入，他們均為栴檀社成員，因而該社於 1940 年宣布解散。

栴檀社從 1930 至 1940 年，每年都在臺北舉行一次聯展，性質屬於同人展與習作小展。換言之，社員多把它視為一個實驗性的發表空間，以作為參加臺展之前的試作展。以該社成員郭雪湖為例，他參加第一屆「栴檀展」作品《瀞潭》，評論者認為「新變畫法，全體明亮」；第二屆作品《錦秋》，則捨棄一貫細密寫實的技法，改以塊面造形及大膽色彩，表現深秋時節繽紛多姿的內心意象。可見栴檀社確實為 1930 年代晚期臺灣東洋畫壇提供一個更具藝術創新與蛻變的藝術平臺。（賴明珠）

參考書目
謝里法，《日據時代臺灣美術運動史》，臺北市：藝術家出版社，1978。
郭松年，《望鄉：父親郭雪湖的藝術生涯》，臺北市：馬可孛羅文化，2018。

秦松 Chin, Sung

1932-2007

畫家，生於安徽。自幼受其父親的影響
對書畫水墨與文藝產生興趣。1949 年赴
臺，就讀於臺灣省立臺北師範學校藝術科
（今國立臺北教育大學），在學期間即曾
入選臺灣省全省美術展覽會（全省美展、
省展）並於第十屆美術節美展獲獎。1953
年師範學校畢業後擔任小學教師，並加入
中國美術協會，此時亦開始師從李仲生習
畫而逐漸轉向現代藝術。1956 年加入現
代詩社，1957 年舉辦第一次個展，與江
漢東、陳庭詩、李錫奇、楊英風、施驊（生
卒年待考）等人籌組現代版畫會，並於
1958 年舉辦首屆現代版畫展。1959 年加
入東方畫會並參與展覽活動，同年版畫作
品《太陽節》獲第五屆聖保羅雙年展（The
Bienal de São Paulo）榮譽獎。1960 年，由十七個
畫會組成的中國現代藝術中心於國立歷史博物館
舉行聯展，秦松因其展出作品《春燈》遭質疑畫
作中暗藏一個倒寫的「蔣」字，含有煽動反對當
時的總統蔣介石「反蔣」之意，因而被取下並查
扣，即所謂「倒蔣事件」或「秦松事件」。儘管
秦松遭調查後未受牢獄之災，但因國民黨政權之
白色恐怖的迫害，使其於 1969 年至美國展覽後定
居於紐約。1970 年代曾嘗試以壓克力顏料繪製照
相寫實畫作，離臺二十年後，於 1989 年首度返
臺舉行個展，1993 年國立歷史博物館舉辦「秦松
六十回顧展」，2007 年逝於紐約。秦松除畫作亦
有文字創作，自謂其「左手寫詩、右手作畫，又

秦松，《太陽節》，版畫，
74 X 45 cm，1958。原為黑
白，秦松上色後參展 1959
年聖保羅雙年展。（圖版提
供：藝術家出版社）

用第三隻手寫評論」。（盛鎧）

參考書目
白適銘，《春望．遠航．秦松》，臺中市：國立臺灣美術館，2019。
蕭瓊瑞，《五月與東方：中國美術現代化運動在戰後臺灣之發展
（1945–1970）》，臺北市：東大圖書，1991。

馬白水 Ma, Pai-Shui

1909-2003

畫家，生於遼寧，本名馬士香。1929 年畢業於遼寧省立師專美術科。先後任教於遼寧、吉林及北平等地。1948 年 12 月，自上海搭船來臺環島寫生兩個月，並於臺北市中山堂舉行「臺灣寫生水彩畫個展」，之後受聘為臺灣省立師範學院（今國立臺灣師範大學）專任教授，並在該校任教長達二十七年之久。其間曾兼任國立臺灣藝術專科學校（今國立臺灣藝術大學）、中國文化學院（今中國文化大學）等教職，並應聘主持國立編譯館中小學美術教科書編輯及主任委員。1974 年師大退休後移居美國，常在全美及世界各地旅行、寫生、展覽和講學；也多次返臺和本地藝壇頻繁互動。旅美期間，曾於紐約布魯克林博物館及林肯中心展覽，1979 年於美國水墨畫協會（Sumie Society of America）年展中獲得華盛頓金牌獎。

馬白水提倡「中西融匯，古今貫通」，將西方水彩和東方水墨融貫為一體。他把自己的繪畫分為「描寫自然」、「表現自然」及「創造自然」三個階段。早期水彩畫，用色鮮亮，構圖簡

馬白水，《南海岸》，水彩、紙本，61 × 46 cm，1996，國立歷史博物館登錄號：89-00687。

約筆法、筆觸及力道皆從水墨根底而來。晚期則
將水墨畫虛實對應、三遠法（高遠、深遠、平
遠）、移動視點等概念，運用於水彩畫，呈現濃
厚的文人山水畫意境。其入門弟子遍及臺灣，其
中李焜培（1933-2012）、席慕蓉（1943-）、楊
恩生（1956-）等，均有優異表現。在臺時期編撰
的美術課本及水彩畫工具書，對水彩畫的推廣教
育裨益良多。（賴明珠）

參考書目
王家誠，《馬白水繪畫藝術之研究報告展覽專輯彙編》，臺中市：臺
灣省立美術館，1993。
國立歷史博物館編輯委員會編，《彩墨千山‧馬白水九十回顧展》，
臺北市：國立歷史博物館，1999。

高雄市立美術館
Kaohsiung Museum of Fine Arts (KMFA)
1994-

南臺灣第一座公立美術
館，位於高雄市鼓山區
「內惟埤」溼地園區內，
擴增迄今，包含美術
館、雕塑公園、湖區生
態公園、南島文化場域
以及兒童美術館，已成
為兼具藝術、文化、自
然生態、教育的綜合性休閒場所。

高雄市立美術館外觀一景。
（攝影：林宏龍，圖版提供：
藝術家出版社）

高雄市立美術館提案建立時期始於 1980 年代，
1989 年由謝義勇（1951-）出任籌備處主任。1992
年黃才郎（1951-）擔任第二任籌備處主任，並於
1994 年該館正式營運後，就擔任首任館長。繼臺

北市立美術館後，高雄市立美術館承擔建立南臺灣美術史之責任，以「美術史美術館」與「國際本土化，本土國際化」為宗旨，引介國內、外重要藝術風潮，呈現地區性美術發展風貌，並致力於南臺灣藝術教育推廣。開館之初即以「時代的形象——臺灣地區美術發展回顧」、「美術高雄開元篇」等展覽，彰顯其建構地方美術史、本土美術史書寫之建館宗旨。其典藏以蒐集本土重要美術品、呈現區域性文化藝術脈絡為主軸。展覽彰顯在地特色，亦持續引介多元樣貌之主題性國際特展、交流展等。2006 年成立「南島語系當代藝術計畫」，其後續規劃「南島語系當代藝術發展計畫」至今，包含臺灣原住民藝術以展現臺灣主體意識，擴及亞太地區原住民族藝術交流。除落實高雄市立美術館為區域型美術館特色之外，同時平衡南北藝文發展。（編輯部）

參考書目
林佳禾編，《高雄市立美術館》，高雄市：高雄市立美術館，2017。
陳美智編，《高美館 20 年》，高雄市：高雄市立美術館，2014。
高雄市立美術館官方網站。檢索日期：2019 年 9 月 18 日。<https://www.kmfa.gov.tw>。

國立故宮博物院

National Palace Museum (NPM)

1965-

國民政府遷臺後，匯集播遷之原北平、熱河、瀋陽三處清宮文物，於 1965 年建立之博物館，位於臺北市士林區。以源自於宋、元、明、清四朝的皇室舊藏文物精品為核心，蒐集豐富之歷代中華古文物、藝術品以及圖書古籍文獻，為臺灣研究

與觀覽世界文明史、漢學典籍、中國歷史與美術工藝文物之重鎮。

國民政府設立於北平之故宮

國立故宮博物院外觀一景。
（攝影：王庭玫，圖版提供：藝術家出版社）

博物院 (1925-) 與國立中央博物院籌備處 (今南京博物院前身) 的運臺文物於 1948 年至 1949 年間陸續抵臺,與中央研究院歷史語言研究所、國立中央圖書館等單位之文物典籍同存於臺中縣霧峰北溝。1949 年,故宮博物院、國立中央博物院籌備處與國立中央圖書館之文物,一併由「國立中央博物圖書院館聯合管理處」統攝,隸屬教育部,由杭立武（1903-1991）擔任主任委員。1965 年,國立故宮博物院館舍於臺北外雙溪建造完成,將存放北溝之故宮博物院與國立中央博物院籌備處兩院文物移入合併,隸屬行政院,由蔣復璁（1898-1990）任首任院長。

國立故宮博物院歷經數次擴建、組織擴編,並持續擴充典藏,目前收藏近 70 萬件,含括自史前至今之歷代中華文物,分由器物處、書畫處、圖書文獻處與南院處四大部門掌理。並增設國立故宮博物院南部院區,實現前總統陳水扁 (1950-)「平衡南北、文化均富」的政策;於 2015 年於嘉義縣太保市開館,由南院處負責營運,除展示國立故宮博物院典藏文物外,亦以呈現亞洲文化視野為其展覽與收藏主軸。(編輯部)

參考書目
吳密察編，《國立故宮博物院一〇七年年報》，臺北市：國立故宮博物院，
2019。
國立故宮博物院編，《故宮七十星霜》，臺北市：臺灣商務印書館，1995

國立傳統藝術中心
National Center for Traditional Arts (NCFTA)
2002 -

國立傳統藝術中心園區一景。
（攝影：趙慧琳，圖版提供：
藝術家出版社）

統籌規劃臺灣傳統藝術之維護、調查、研究、保存、傳習，以推廣與落實無形文化資產政策之機構。其轄下共有三個園區、三個派出單位及一個館所。三個園區分別為宜蘭傳藝園區、臺北臺灣戲曲中心、高雄傳藝園區；園區以部分委託民營的方式經營。派出單位分別為國光劇團、臺灣國樂團、臺灣豫劇團，館所則是位於臺北之臺灣音樂館。

國立傳統藝術中心籌備處於 1996 年成立，首任籌備處主任為莊芳榮（1947-）。2002 年，正式於宜蘭掛牌，成立國立傳統藝術中心。2008 年，行政院文化建設委員會（今文化部前身）將性質相近之機構整併成立「國立臺灣傳統藝術總處籌備處」，下設「傳統藝術中心」、「國光劇團」、「臺灣豫劇團」、「臺灣國樂團」及「臺灣音樂中心」等派出單位。2012 年文化部成立後，更名「國立臺灣傳統藝術總處籌備處」為「國立傳統藝術中心」。

2017 年，其位於臺北市士林區的「臺灣戲曲中心」

正式啟用，致力於策辦歌仔戲、布袋戲等多種戲劇之演出與推廣。另於高雄市左營區規劃「高雄傳藝園區」，打造為南臺灣傳統藝術創作及欣賞人口基地。

「國立傳統藝術中心」典藏範圍包括：傳統藝術、民族民俗、建築、工藝、裝飾、玩具、音樂、戲曲、娛樂、遊藝文物，與相關之圖書文件、影音、數位資料等。透過串聯「宜蘭傳藝園區」、「臺灣戲曲中心」及未來興建完成的「高雄傳藝園區」，已成為創造傳統藝術優秀人才與作品交流育成之聚集基地，並持續舉辦了外臺歌仔戲匯演、外臺布袋戲匯演、再現看家戲等具教育性之表演活動，除將臺灣傳統表演藝術讓更多人了解外，甚而推廣向國際舞臺。（編輯部）

參考書目

《認識傳藝》，國立傳統藝術中心官方網站，2015。檢索日期：2019年 9 月 6 日。< https://www.ncfta.gov.tw/content_59.html >。
〈國立傳統藝術中心典藏原則〉，《政府資訊公開》，國立傳統藝術中心官方網站，2015。檢索日期：2019 年 9 月 9 日。
< https://www.ncfta.gov.tw/information_88_44484.html >。
方芷絮，〈國立傳統藝術中心功能角色之探討〉，《2006 藝術管理研討會論文集》，臺北市：臺北市藝術管理學會，頁 4–37。

國立臺灣史前文化博物館
National Museum of Prehistory (NMP)
2002-

國立臺灣史前文化博物館外觀一景。（圖版提供：藝術家出版社）

以臺灣自然史、人類學、史學史與南島民族為主題之博物館，兼管臺南科學園區附近之五十八處文化遺址，亦是臺灣東部第一座國家級博物館；簡稱史前館。1980 年為興建南迴鐵路之卑南車

站（今臺東車站），意外發掘出卑南文化遺址，當時文化資產保存觀念尚未普及，遺址受到破壞與非法盜掘，也因此促成「文化資產保存法」與史前館之創立。彼時為保存卑南遺址，不破壞遺址之完整性，1990 年成立史前館籌備處，於遺址上興建卑南文化公園保存，並於康樂車站南方興建史前館。

2001 年史前館試營運，次年正式開館，首任館長為陳義一（1938-2019），次任館長為臧振華（1947-）。史前館主要工作致力於臺灣與周邊地區史前文化、原住民南島語族文化等研究，臺灣東部考古遺址，特別是卑南考古遺址之現地保存發展及研究等工作，貢獻良多。2018 年 12 月，「國立臺灣史前文化館南科分館」試營運，2019 年正式開館，南科考古館於南科及周邊地區所發現之遺址多達八十二處。

除人類學、南島民族等相關主題外，史前館亦推動原住民藝術、與遺址及考古相關之藝術創作展覽。（編輯部）

參考書目
《康樂本館—簡介》、《卑南遺址公園—簡介》、《南科考古館—簡介》，國立臺灣史前文化博物館。檢索日期：2020 年 8 月 4 日。<https://www.nmp.gov.tw/>。

國立臺灣美術館

National Taiwan Museum of Fine Arts (NTMOFA)

1988-

以臺灣美術為核心之國家級美術館。原名「臺灣省立美術館」，隸屬於臺灣省政府，以現、當代

本土美術之研究、典藏、展覽與教育推廣為宗旨。1988 年正式開館，由原籌備處主任劉欓河（1930-）擔任首任館長。1999 年因為政府精省決策，改隸行政院文化建設

國立臺灣美術館外觀一景。（攝影：王庭玫，圖版提供：藝術家出版社）

委員會（今文化部前身），更名為國立臺灣美術館。同年因「九二一大地震」主建築受損，封館整建，於 2004 年重新開館。以臺灣美術各媒材類別之發展脈絡為典藏主軸，範圍包括自明清時期、日治時期、戰後至當代之臺灣藝術與文獻；近年來並兼顧亞洲藝術作品的蒐藏。2014 年成立「藝術銀行」購藏臺灣當代藝術作品，扶植臺灣本土創作者，並提供典藏品供公私立單位租賃。

國立臺灣美術館為臺灣美術的重要展示及典藏機構，亦為拔擢臺灣美術創作人才之重要藝術競賽舞臺之一。主辦的重要大型展覽包含 1983 年開辦迄今之中華民國國際版畫雙年展、1989 年起接辦至 1999 年止之全省美展、2008 年開辦迄今之「臺灣美術雙年展」，以及 2011 年起接辦之原本由教育部主辦之「全國美術展」等。2007 年成立「數位藝術方舟——數位創意資源中心」，提供數位藝術創作之展示與推動創作。（編輯部）

參考書目
莊子薇、蔡明玲編，《國立臺灣美術館三十週年特刊》，臺中市：國立臺灣美術館，2018。
黃舒屏編，《國美 4.0 建築事件簿》，臺中市：國立臺灣美術館，2019。

國立歷史博物館
National Museum of History (NMH)
1955-

為國民政府遷臺後創設的第一所公立博物館。1916年，因應始政二十週年勸業共進會之舉辦，城南苗圃建造一座木造兩層樓迎賓館。隔年，物產陳列館遷移到這棟臺北植物園迎賓館，改名「總督府商品陳列館」，是為國立歷史博物館前身。1955年12月4日教育部部長張其昀指示成立「國立歷史文物美術館」，首任館長為包遵彭（1916-1970）。1957年雙十節，總統蔣中正指示更名為國立歷史博物館(簡稱「史博館」)。1970年12月4日史博館擴建奠基，成為現在紅牆綠瓦建築樣貌。1956年至1957年間接收教育部陸續撥交由日本歸還甲午戰爭以來掠奪之中華文物，以及因戰爭運臺的前河南省博物館(今河南博物院)部分文物，奠定館藏基礎。此後收藏日增，目前計有逾5萬7千號，包含古器物、文物、傳統書畫、現代繪畫、錢幣、雜項等各類藝術作品與歷史文物。1961年設置「國家畫廊」，成為戰後臺灣藝術家的重要展覽場域，見證了戰後三十年臺灣美術發展。階段歷程上，1955年到1985年間，史博館開創國際藝文交流與文化外交，參加巴西聖保羅雙年展，製作中華文物箱國際巡展，舉辦中

國立歷史博物館外觀一景。(圖版提供：國立歷史博物館)

國書畫藝術世界巡迴展等。1986 年至 1994 年間，隨著解嚴展開本土化發展，側重地方文物系列展覽及典藏，並率先舉辦兩岸文化交流展。1997 年「黃金印象─奧塞美術館名作特展」開創國內西洋藝術超級大展之風潮，2000 年「兵馬俑─秦文化特展」創下百萬人入場之空前紀錄。2001 年首創「行動博物館」，將文物教育與博物館服務以貨櫃屋型態推廣至全臺各角落。近年來以館藏品授權產出文化創意產品作為社教推廣重點，首創博物館「公益文創」。2018 年起國立歷史博物館進入閉館整建時期，執行升級發展計畫。（廖新田）

參考書目

廖新田，〈館長的話〉，國立歷史博物館官網，2018。https://www.nmh.gov.tw/content_150.html

廖新田，《前瞻・文墨・黃光男》，臺中市：國立臺灣美術館，2020。

陌塵，〈歷史博物館的責任〉，《雄獅美術》81：144–147，1977。

張大千 Chang, Dai-Chien

1889-1983

書畫家，生於四川，本名正權，後改名爰，又名爰、季爰。二十一歲曾一度出家，法名「大千」，故名大千居士，並以「大風堂」為其齋名。為二十世紀重要書畫家和收藏家。童年時隨母親曾友貞（1861-1936）和長姊張瓊枝（生卒年待考）習畫花卉，其後又受以畫虎聞名的二兄張善孖（1882-1940）之繪畫指導。1917 年與二兄一起赴日本京都公平學校學習染

莊靈，《摩耶精舍庭園裡的張大千》，攝影，40 × 50 cm，1975，國立歷史博物館登錄號：94-00356。

織，兼習繪畫。1919年於上海拜曾熙（1861-1930）
和李瑞清（1867-1920）為師學習書法，並進而廣
臨古代書畫名蹟，對於石濤（1642-1707）和八大
山人（1626-1705）之畫風尤其深入鑽研。 1934
年曾應聘任於南京中央大學（今國立中央大學）
藝術系教授一年。1941 至 1942 年間，專程遠赴
敦煌研究、臨摹自魏晉南北朝以至西夏近千年的
佛教壁畫。畫壇上將其與溥心畬並稱為「南張北
溥」。

1949 年張大千首次赴臺舉行個展，不久暫居香
港，並專程飛赴印度研究阿姜塔石窟（Ajanta
Caves）壁畫三個月。因局勢動盪，再移居阿根廷、
巴西聖保羅，1958 年獲紐約國際藝術學會金質獎
章，畫作更加聞名於國際。

張大千早年畫路極廣，畫風細膩而古雅，仿古足
以亂真，罕人能及。移居海外以後，受到西方現
代畫風之激盪，開創出大開大闔的半抽象潑墨、
潑彩的創新畫風，極具辨識度和藝術性強度，頗
能引領時代風潮。這類作品最早出現於 1962 年的
《青城山四通屏》，而以 1968 年的《長江萬里圖》
達到成熟境地。1977 年返臺定居於臺北外雙溪的
摩耶精舍（現為「張大千紀念館」）。（黃冬富）

參考書目
謝家孝，《張大千的世界》。臺北市：時報文化，1983。
巴東，《張大千研究》。臺北市：國立歷史博物館，1996。

張才 Chang, Tsai

1916-1994

攝影家，生於臺北，與鄧南光、李鳴鵰被稱為臺

灣「攝影三劍客」。幼年喪父，成長階段頗受其兄張維賢（1905-1977）的影響。張維賢曾創立「民烽劇團」，為臺灣新劇運動重要推動者，張才自臺北州立宜蘭農林學校（今國立宜蘭大學）肄業後，曾跟隨劇團巡演，並聽從其兄建議於 1934 年赴日學習攝影，曾於東洋寫真學校及武藏野寫真學校就讀寫真科，學習期間受到德國「新即物主義」（Neue Sachlichkeit）啟發，因此發展出客觀寫實的攝影美學。1936 年回臺於故鄉大稻埕成立「影心寫

張才，《隨大眾爺繞境的還願婦人》，攝影，50.5 × 40.5 cm，1949，國立歷史博物館登錄號：93-00328。

場」，經營照相館。太平洋戰爭爆發後，與家人赴上海投靠張維賢，期間以萊卡相機記錄當時上海的都會風貌與階級狀況等社會實景，為其早期代表作。戰後 1946 年返臺，隔年親身經歷二二八事件，且曾拍攝過照片，但因顧慮相片中人物或有可能因而遭逢逮捕，故於 1960 年代將相片毀棄。1948 年於臺北市中山堂舉辦生平首次個展。1950 年代，隨一群國立臺灣大學人類學教授進行田野調查，而拍攝原住民族各族之照片。此類攝影不僅有族群文化與風俗習慣之紀錄性，亦具肖像攝影與紀實攝影之藝術性。此外，張才亦常拍攝宗教節慶、民間演藝與庶民生活之作，一生推廣紀實攝影的理念。（盛鎧）

參考書目

蕭永盛，《影心·直情·張才》，臺北市：雄獅美術，2001。

張光賓 Chang, Kuang-Pin

1915-2016

書畫家、藝術史學者，生於四川，字序賢，號于寰。早年畢業於達縣簡易鄉村師範學校，曾任小學教師、校長，1942 至 1945 年就讀當時因戰爭遷設於重慶的國立藝術專科學校（今中國美術學院）國畫科，受教於傅抱石（1904-1965）、李可染（1907-1989）、黃君璧、豐子愷（1898-1975）等。畢業後於重慶大雄中學任教半年，翌年隨三民主義青年團前往東北，1947 年曾任遼北省昌圖縣政府主任秘書，1948 年南下輾轉渡臺。

來臺後服役於海軍達二十年，1969 年自國防部諮議退役，任職國立故宮博物院編輯。於 1987 年以研究員身分退休。其任職故宮期間，致力於書畫史的研究，尤其對於「元四大家」鑽研最深而且最為藝術史界所重視。

張光賓，《洞天福地》，水墨、紙本，137 × 70 cm，2003，國立歷史博物館登錄號：97-00117。

張光賓之整體藝術成就以水墨畫最為突出，其畫以山水題材見長，畫風早年受傅抱石、李可染之影響較深，常將披麻皴以破鋒散皴的方式表現；大約從 1997 年開始逐漸形成「焦墨散點皴」的自創畫法，堆疊出綿密的山巖巒層；約 2005 年更發展出「焦墨排點皴」，將散點皴法轉進為線條型的「排點皴」，更有力地營造出山水厚實的堆疊感，拙樸而深厚。

其書法早年於漢隸和魏碑下過功夫，其後也致力於篆書之鑽研，書風拙樸厚重。晚年有感於草書更能表現個性和心情，因而大約

八十歲以後，全力投入草書之書寫和研究，曾自撰二十四條「草書結字口訣」。此外，他於 1982 年起曾應聘兼任國立藝術學院（今國立臺北藝術大學）美術系和中國文化大學藝術研究所教職，教授書法、書法研究等課程。2010 年以九十六歲高齡獲「國家文藝獎」和「行政院文化獎」。（黃冬富）

參考書目

蔡耀慶主訪編撰，〈張光賓：筆華墨雨〉，收入《口述歷史叢書》，臺北市：國立歷史博物館，2007。

王耀庭，《墨焦・筆豪・張光賓》，臺北市：行政院文化建設委員會，2011。

張李德和 Chang Li, Te-He

1893-1972

畫家，生於雲林，字連玉，號羅山女史、琳鄉山閣主人、題襟亭主人、逸園主人、連玉等。祖父為艋舺營水師參將，父親亦於日治時期先後在多所公學校服務，對張李德和之學藝與教育有一定影響與鼓勵。1898 年入表姑書房習讀傳統詩文五年。1903 年入西螺公學校（今雲林縣文昌國小）接受近代西式基礎教育。1907 年北上就讀臺灣總督府國語學校第二附屬學校技藝科（今臺北市立中山女子高級中學）。1910 年畢業後，返鄉任教於公學校。1914 年，其夫張錦燦（1890-1970）於故鄉嘉義創立「諸峰醫院」，張李德和遂辭去教職，全力協助夫婿創業。餘暇時加入西螺「菼社」、嘉義「羅山吟社」雅敘酬唱。此外，她也熱心於提倡文藝或贊助藝術家，其居家庭院亦成為嘉義地區文人墨客吟唱揮毫的場所。

1927 年臺灣美術展覽會（臺展）開辦後，因林玉

張李德和，《長春不老》，彩墨、紙本，131 × 40.4 cm，1934，國立歷史博物館登錄號：96-00024。

山在臺展中表現優異，促使嘉義畫家參與臺展的競技者人數激增，而曾在東京習藝的林玉山，乃成為嘉、南地區推動新美術的領導者。1930 年張李德和加入林玉山指導的「墨洋社」，正式跟隨林氏學習東洋畫技法。1933 年，她首度入選第七屆臺展，1936 年及 1938 年，又分別入選第十屆臺展及第一屆臺灣總督府美術展覽會（府展）。1939 至 1941 年，則以具有亞熱帶特色花卉題材的作品《蝴蝶蘭》、《扶桑花》、《南國蘭譜》，獲府展東洋畫部「特選」、「總督賞」，1943 年成為「無鑑查畫家」。戰後，從藝壇轉向政壇，並於 1951 年出任第一屆臺灣省臨時議會議員，同時投入慈善及婦女教育等公眾事業。公務繁忙之餘，仍熱中於詩文、書法及傳統水墨畫創作，但不再涉獵東洋繪畫。（賴明珠）

參考書目

林柏亭，〈日據時代嘉義地區畫家的活動〉，《「中國‧現代‧美術」國際學術研討會論文集》，臺北市：臺北市立美術館，1991，頁 179–202。

賴明珠，〈才情與認知的落差：論張李德和的才德觀與繪畫創作觀〉，《流轉的符號女性：戰前臺灣女性圖像藝術》，臺北市：藝術家出版社，2009，頁 43–58。

張炳堂 Chang, Ping-Tang

1928-2013

畫家，生於臺南。1941 年以《大成坊》水彩畫入選第七屆臺陽美術協會之臺陽美展，1942 年又以《廟庭之晨》水彩畫入選第五屆臺灣總督府美術展覽會（府展）。1945 年臺南州市立臺南專修商業學校（今國立臺南高級商業職業學校）畢業，1949 年則以《神學院》入選第五屆臺灣省全省美術展覽會（全省美展、省展）。自幼受府城古都

文化薰陶，又因常年生活在廟宇、古蹟環繞的歷史環境中，從早年開始，即喜愛以廟宇、古建築等題材入畫。戰前他曾向廖繼春、顏水龍求教油畫技法，奠定繪畫的基礎。從 1949 年開始，他擔任小學美術教師，並認識同為教員的沈哲哉，兩人因志

張炳堂，《文昌閣》，油彩、畫布，72.7 × 91 cm，1989，國立臺灣美術館登錄號：08100083。

趣相投，隨即成為摯友。1952 年，郭柏川從北京返臺，他和沈哲哉乃邀集臺南入選臺灣美術展覽會（臺展）、臺灣總督府美術展覽會（府展）的畫友籌組臺南美術研究會（南美會），並請郭柏川擔任會長。1955 年獲得第四屆「全省教員美展」免審查資格，1959 年獲臺陽美術展覽會（臺陽美展）礦業獎。除了參加省展、中華民國全國美術展覽會（全國美展）、「全省教員美展」、「臺陽美展」之外，他也參與「自由中國美展」、日本「新世紀展」及「亞細亞美展」等強調創新或國際性展覽。

張炳堂早期作品，筆觸強勁有力，色調和諧。1950 年代開始，用色轉趨明亮，造形強烈。1960 年代開始，則常用紅、綠、藍、黃等強烈對比顏色，灑脫豪放筆觸，描繪南臺灣強烈陽光下的景物，映照出內心世界洶湧澎湃的情感。他說：「我看到的，我生活的，全都是畫畫」。（賴明珠）

參考書目

賴傳鑑，〈喜愛廟宇的張炳堂〉，《埋在沙漠裡的青春：臺灣畫壇交友錄》，臺北市：藝術家出版社，2002，頁 182–186。

正因文化編輯部編輯，《府城情懷：張炳堂油畫集》，臺北市：正因文化，2007。

張啟華 Zhang, Qi-Hua

1910-1987

畫家，生於高雄，1928 年就讀於臺南的長老教中學（今長榮中學）時，美術老師為廖繼春。翌年赴日，考入日本美術學校繪畫科，接受大久保作次郎（1890-1973）、兒島善三郎（1893-1962）等名師指導，曾入選槐樹社展和獨立展，於慶功宴上與劉啟祥相識，遂成莫逆之交。在學期間以《旗後福聚樓》獲校際比賽首獎，1932 年畢業返臺後以同一件作品入選第七屆臺灣美術展覽會（臺展）。

戰後初期參與劉啟祥的高雄美術研究會、南部展以及臺灣南部美術協會之創立。而且 1954 年、1956 年、1957 年三度獲臺灣省全省美術展覽會（全省美展、省展）西畫部特選主席獎第一名，1955 年獲省教育會獎。由於獲獎資歷輝煌，因而 1961 年起受聘省展西畫部評審委員。1950 年代後期，極端保守氛圍下的南臺灣，僱用女性人體模特兒，同時提供畫友們一起畫人體，延續十多年。此外，其經商以及投資理財方面也是成績亮眼，戰後曾任高雄市第三信用合作社理事、壽星戲院經理、三信高商董事更為藝壇所矚目，豐厚的經濟能力，讓他的繪畫創作毫無後顧之憂，晚年在他所經營的京王飯店舉辦最後一次個展。

張啟華，《劉家》，油彩、畫布，73 × 91 cm，1970，高雄市立美術館登錄號：01582。

張啟華日治時期之畫作留存極少，以高雄市立美術館所藏之《旗後福聚樓》最具代表性。戰後期

畫作仍以風景題材為其大宗，由於劉啟祥之緣故
而重拾畫筆，並受劉啟祥畫風相當程度之影響。
之後他以高雄壽山為主題，創作一系列壽山圖
像，風格獨具，並脫離劉啟祥的影子，堪稱是其
一生的代表創作。畫風沉鬱厚實，筆觸快速而有
勁，相當具有強度和張力。（黃冬富）

參考書目
林保堯，《臺灣美術全集 22：張啟華》，臺北市：藝術家出版社，
1998。
黃冬富，《南部展：五〇年代高雄的南天一柱》，高雄市：高雄市立
美術館，2018。

張義雄 Chang, Y.

1914-2016

畫家，生於嘉義。因投考東京美術
學校（今東京藝術大學）須有中學
畢業的資格，赴日取得中學文憑。
1934 年父親遽然去世，接濟中斷，
生活陷入困境，於是開始半工半
讀，展現其強韌的生命力。1935
年起，張義雄進入川端畫學校（已
停辦）勤練素描，報考東京美術學
校卻屢試不中。在升學與生活雙重
壓力下苦中作樂，度過坎坷的日本
求藝生涯。

張義雄，《吉他》，油彩、
畫布，99.5 × 80 cm，
1956，臺北市立美術館分
類號：O0288。

戰後張義雄返臺，備嘗生活艱辛，作品主題偏好
吉他、籠中鳥等題材，與廖德政、張萬傳、陳德
旺等人於 1954 年組成「紀元美術會」。1960 年
前後，張義雄個展作品銷售一空，由美國人購藏，
那一批作品皆屬粗獷黑線條的具象造形，十足反

映畫家低潮期的苦澀美感。自貧困翻身後，張義雄準備先移民巴西，再轉往巴黎闖蕩。1964 年全家滯留東京，取得居留權，在東京街頭畫人像維生。生活雖苦仍持續創作純藝術作品，1977 年起張義雄畫作開始有臺灣的畫廊代為經紀，經濟好轉，1980 年隻身移居巴黎，勤畫歐洲風光及小丑人物，直到晚年才重回日本。（李欽賢）

參考書目
黃小燕，《浪人·秋歌·張義雄》，臺北市：雄獅美術，2004。
國立歷史博物館編輯委員會編，《張義雄 90 回顧展》，臺北市：國立歷史博物館，2004。

張萬傳 Chang, Wan-Chuan

1909-2003

畫家，生於臺北。父親任職淡水海關。士林公學校（今臺北市士林國小）高等科畢業後，1929 年入倪蔣懷出資創辦的臺北繪畫研究所，在此結識陳植棋，並與洪瑞麟、陳德旺結為莫逆之交，1930 年隻身赴日，其後與洪、陳兩氏相會於東京，賃屋同住。在日本學畫期間，張萬傳大都在川端畫學校（已停辦）勤習素描，也開始認真觀察東京狂放作風的畫派，深受影響。

1938 年 3 月，在臺陽美術協會展覽會（臺陽美展）前兩個月，參與第一屆 MOUVE 美術集團展，宣告另一在野團體的誕生。同年 10 月張萬傳前往廈門美術專科學校（已停辦）任教。其身在廈

張萬傳，《鼓浪嶼風景》，油彩、畫布，72 × 89 cm，1937，臺北市立美術館分類號：O0748。

門，洪瑞麟把他留在家中的油畫《鼓浪嶼風景》送展，成為臺灣總督府美術展覽會（府展）洋畫部特選的唯一臺籍畫家。往後幾屆府展，張萬傳繼續以廈門所見風景為題材的畫作入選。

張萬傳大半生都在教書與創作，1975年正式退休，立即赴歐旅遊寫生，其中以遊蕩西班牙的時間最長。返國之後佳作源源而出，1977年推出旅歐作品展。他嗜吃鮮魚，也畫下形形色色的魚，酒酣耳熱之際，信筆拈來，魚兒鮮活入畫，有「畫魚大師」之稱。（李欽賢）

參考書目
李欽賢，《永遠的淡水白樓：海海人生：張萬傳》，收入《臺北縣資深藝文人士口述歷史：美術類》，臺北縣：臺北縣政府文化局，2002。
廖瑾瑗，《在野‧雄風‧張萬傳》，臺北市：雄獅美術，2004。

曹秋圃 Tsao, Chiu-Pu

1895-1993

書法家，生於臺北。本名阿淡，後改名容，字秋圃。別號半庵道人、老嫌、菊癡、了未了盦、涵虛、海角耕夫等。十歲入名士何誥廷（生卒年待考）書塾啟蒙，翌年入大稻埕公學校（今太平國小），另先後受教於陳作淦（生卒年待考）、張希袞（1844-?），研讀國學和書法。十九歲於臺灣總督府財務局稅務課為課員，兩年後辭去公職開設書房，教授詩文。其後又隨陳祚年（1864-1928）學書法，1929年創立「澹廬書會」並於臺北博物館舉行書法個展。1934年獲日本美術協會第九十五屆展覽褒狀一等，年底於廈門臺灣公會館舉行書法個展。翌年，受聘於廈門美術專科學校（已停辦）教授書法，並與郭雪湖、陳敬輝、

曹秋圃，《滄廬自題小影》，
墨、紙本，155 × 42 cm，
1928，臺北市立美術館分類號：
K0109。

呂鐵州等人組「六硯會」。1936 年書法個展於北九州小倉圓應寺，並擔任臺灣書道協會主辦第一屆全國書道展審查委員。1940 年任日本「頭山書塾」以及「大藏省書道振成會」講師，在日治時期頗受矚目。

二戰後，先後受聘為臺灣省立建國中學（今臺北市立建國高級中學）國文教師兼書法指導委員會主委、臺灣省通志館（今國史館臺灣文獻館）顧問。1951 年「滄廬國文書法專修塾」向臺北縣政府立案，1960 年代期間任實踐家政專科學校（今實踐大學）教師，中國書法學會第一屆常務理事、中國文化學院（今中國文化大學）藝術研究所教授，歷任國內重要書法展之評審委員。曾獲「中興文藝獎」以及國家文藝特別貢獻獎。

曹容早年行楷受陳祚年影響，又學古隸並參清代陳鴻壽（1766-1822）筆意，渾穆而自然，三十五歲以後卓然成家，其後於顏、柳以及篆書方面也用功極深，書風更趨雄茂渾樸。（黃冬富）

參考書目：
李蕭錕，《臺灣經典大系．書法藝術卷 3：造化在手．匠心獨運》，臺北市：中華文化總會，2006。
李郁周主編，《曹容全集》，臺北縣：滄廬書會，2010。

現代水墨 Modern Ink-wash Painting

現代水墨主要指的是與傳統水墨畫有所區別的新派水墨畫。在標舉著「形象解放，技法多樣」的理念下，現代水墨畫之工具，不僅限於傳統的毛筆、水墨與宣紙，也往往採用西方的畫筆，或者創新工具（如布條、樹皮、塑膠布等），有時運用版畫方法，半畫半拓。在題材形式方面甚至出

現純抽象以及超出一般時空觀念的狂想。在觀念及風格上，則受到西方現代主義思潮之啟發。

臺灣的現代水墨畫觀念的提出，大約肇始於 1950 年代末期、1960 年代初期。畫家們多出身於學校的專業美術教育體系，不僅接受過傳統水墨畫的訓練，也都接受過西方繪畫理論和技法的學習。其中以五月畫會的劉國松（1932-）、莊喆（1934-）、馮鍾睿（1933-）等最具代表性，此外東方畫會的蕭勤（1935-）、蕭明賢（1936-）、夏陽（1932-）、歐陽文苑（1928-）等人，甚至早就曾嘗試過以毛筆、墨汁做出不少完全不具實物形象的水墨畫作品。在論述方面，尤其以劉國松和莊喆之發表最為積極，他們除了以西方抽象思想與中國傳統的畫論試加接合之外，也在中華古代畫史上找到了「王洽潑墨成畫」、「宋迪敗牆張素」等為其先例以支撐其論點。劉國松甚至曾提出「革中鋒的命」的顛覆論點，引起諸多論戰。

劉國松，《山之嶺─西藏。組曲之四十八》，彩墨、紙本，184×92cm，2003，畫家自藏。（圖版提供：藝術家出版社）

以抽象導向的現代水墨畫，1960 年代在臺灣畫壇帶動一股致力於媒材、技法、概念上創新，突破傳統水墨的變革風潮。1987 年解嚴後，域外美術思想交流頻繁，水墨畫界不少運用新舊雜陳、兼容並蓄、折衷式的拼貼與模擬形式，材質的混搭，甚至參用裝置等手法，內容表現對社會與文化的關懷，對傳統的另類闡釋，以至於題材上的挑戰禁忌、世俗化等，呈現多元之另一局面。（黃冬富）

參考書目

李鑄晉，〈「水墨畫」與「現代水墨畫」〉，收入《臺灣美術》第 24 期，1994，臺中市：臺灣省立美術館，頁 20–25。

蕭瓊瑞，〈「現代水墨」在戰後臺灣的生成、開展與反省〉，收入《臺灣美術》第 24 期，臺中市：臺灣省立美術館，1994，頁 26–33。

廖新田，〈拓印「東方」：戰後臺灣「中國現代畫運動」中的筆墨革命〉，《風土與流轉：臺灣美術的建構》，臺南市：臺南市美術館，頁 219–257。

現代版畫會

Modern Printmaking Association

1958 創立

以推動版畫創作為宗旨的臺灣美術團體，亦常被稱作「中國現代版畫會」。創始會員有秦松、江漢東、陳庭詩、李錫奇、楊英風、施驊（生卒年待考）等人。1958 年 5 月，華美協進社於臺北舉辦中美聯合現代版畫展，秦松、江漢東與十位美國現代版畫家同臺展出，受到鼓舞，並因 1957 年五月畫會與東方畫會相繼成立之刺激，決定籌組社團以推動臺灣版畫活動。其後秦松在何鐵華籌辦的第二屆自由中國美展中看到李錫奇的木刻版畫作品，就和江漢東協同李錫奇籌組畫會，並與當時在豐年社工作的楊英風聯繫，由其邀請陳庭詩、施驊一起加入，正式組成現代版畫會。1959 年 11 月 1 日至 6 日假臺北市南海路國立臺灣藝術館（今國立臺灣藝術教育館）舉行「現代版畫展」，11 月 10 日至 12 日續展於臺北市衡陽路新生報新聞大樓。

1962 與 1963 年兩屆則與東方畫

1959 年，現代版畫會創會會長江漢東（站排右 3）與楊英風（右 2）、秦松（左 1）、施驊（左 2）、李錫奇（右 1）、陳庭詩（前排坐者）等人於「現代版畫展」展場臺北市南海路國立臺灣藝術館前合影照片。（圖版提供：藝術家出版社）

會聯合展出。1972 年，現代版畫會於臺北凌雲畫廊舉辦第十五屆現代版畫展之後正式宣布解散。

（盛鎧）

參考書目

鄭芳和，《返璞·歸真·江漢東》，臺中市：國立臺灣美術館，2015。

江寧，〈因版畫結緣的摯友：李錫奇與陳庭詩〉，《金門日報》副刊，2004 年 1 月 28 日。

現代藝術論戰 Modern Art Controversy

1960 年代

特指 1961 至 1962 年間的筆論，在倡導與反對現代藝術的論辯中，主要集中於現代藝術與共產主義的關係，以及抽象及具象的路線辯證。1957 年由年輕世代組成的五月畫會與東方畫會成立，以追求現代藝術與抽象表現為宗旨，抨擊中國來臺傳統水墨畫的保守與臺籍畫家之東洋畫奴化現象。1960 年由楊英風、顧獻樑（1914-1979）主導的「中國現代藝術中心」成立，邀集各方藝術家及團體參與，形成一個陣容龐大的現代藝術團體。余光中（1928-2017）於 1961 年 3 月 25 日美術節，以〈現代繪畫的欣賞〉一文及譯介西洋藝術名家，表達對現代藝術的支持與推廣。1961 年 8 月 14 日，徐復觀於香港《華僑日報》發表〈現代藝術的歸趨〉，抨擊現代藝術的反理性與破壞性摧毀了自然主義與感性，最後將為共產黨開路。時因 1950 年軍中文藝與 1954 年文化清潔運動方起，國民政府推動反共文化戰爭與以三民主義為基礎的戰鬥文藝，政治氣氛肅殺。五月畫會中心人物劉國松（1932-）於 1961 年 8 月 29 日至 30 日於《聯合報》以〈為什麼把現代藝術

劃給敵人？向徐復觀先生請教〉回擊，認為徐復觀（1904-1982）誤解現代藝術的真義，虞君質（1912-1975）、余光中亦為文支持現代藝術，爭論至 1962 年 5 月終止。1961 年 5 月 22 日第六屆五月畫展在新落成的國立歷史博物館國家畫廊舉行，象徵了現代藝術政治的正當性，現代藝術亦終得擺脫政治指控之陰影。（廖新田）

參考書目

林伯欣，〈當古老的惡魔詩人唱出現代的一刻：「前衛：六〇年代臺灣美術發展」的美學美術史述評〉，《現代美術學報》第112期，臺北市：臺北市立美術館，2004，頁 34–41。

廖新田，〈劉國松抽象水墨論述中氣韻的邏輯〉，《臺灣美術》第104期，臺中市：國立臺灣美術館，頁 34–55。

莊嚴 Chuang, Yen

1899-1980

莊嚴，《瘦金體直幅：自作詩》，墨、紙本，66.5 × 32.5 cm，1960 年代，國立歷史博物館登錄號：85-00346。

書法家，生於東北。名尚嚴，字慕陵，號六一翁。1917 年考入北京大學（簡稱北大）預科，1920 年入北大哲學系，1924 年畢業後任北大研究所國學門考古研究所助教，兼任國立古物保存委員會北平分會執行秘書，並經北大教授沈兼士（1887-1947）推薦，任「清室善後委員會」委員。翌年正式進入故宮博物院工作，為古物館科員。1928 年獲推薦至東京帝國大學考古研究室，從原田淑人（1885-1974）教授習考古學一年九個月。

1933 年升任故宮古物館第一科科長，二月起，故宮文物開始分批南遷，從此數十年肩負故宮文物之安危。1937 年開始對日抗戰，莊嚴負責押運八十箱精品文物送英倫展出，返國後繼續往西南撤遷，輾轉運往四川大後方。1948

年 12 月又奉命將文物移往臺灣，參與押運第一批故宮文物，攜家眷渡臺定居，曾隨文物定居臺中霧峰北溝十五年。任職故宮達四十五年之久，對文物之維護、清點以及遷臺有其貢獻，1969 年自故宮副院長職務退休。

渡臺以來，莊嚴曾先後於國立臺灣師範大學國文研究所，以及東海大學中文系兼任教授，自故宮退休以後，轉任中國文化學院（今中國文化大學）藝術研究所所長，主持所務長達二十年，培育許多藝術學人才。

其書法於薛稷（649-713）、褚遂良（597-658）、宋徽宗（1082-1135）、趙孟頫（1254-1322）以及遼東《好大王碑》都曾下過很深功夫。尤其以瘦金書筆畫變化含蓄，結構勻稱，舒緩端正而剛健、溫潤，與宋徽宗有著微妙之差異，最能代表其書風之特質和成就。（黃冬富）

參考書目
莊嚴、臺靜農，《故宮・書法・莊嚴》，臺北市：雄獅美術，1999。
潘襎，《清趣・瘦金・莊嚴》，臺中市：國立臺灣美術館，2016。

許武勇 Hsu, Wu-Yung

1920-2016

畫家，生於臺南。1933 年考入臺灣總督府臺北高等學校尋常科（今國立臺灣師範大學之前身）就讀，並在該校美術老師鹽月桃甫引領下，接受西洋繪畫教育。1941 年考入東京帝國大學醫學部，並跟隨日本「獨立美協」會員樋口加六（1904-1979）研習素描。1943 年以油畫作品《十字路》入選第十三屆「獨立美展」。1944 年醫科畢業後，

許武勇，《紐約夜景》，油彩、畫布，91 × 72.5 cm，1984，國立臺灣美術館登錄號：07900079。

因第二次世界大戰的空襲，偕同雙親疏散至京都小村莊擔任村醫。1946 年返臺後，輾轉於阿里山林場、國立成功大學及高雄縣路竹鄉衛生所擔任醫職，並於 1949 年、1950 年獲得臺灣省全省美術展覽會（全省美展、省展）特選，1951 年得到臺陽美術協會之臺陽美展首獎。1952 年考取美國國務院外事總局提供獎學金，赴加州柏克萊大學研究公共衛生。1953 年在舊金山的畫廊舉辦首次個展，被美國新聞處稱為「自由中國的文化使者」。1954 年取得碩士學位返臺，仍於路竹鄉行醫，並於 1955 年三度獲得省展特選，成為免審查畫家，1967 年起受聘為西畫部審查委員。1965 年北上，於臺北成立診所，並在診所二樓設置畫室，看病空檔即投入作畫。1987 年退休後專注於繪畫創作，先後於永漢畫廊、南畫廊舉辦個展。

有「醫生畫家」之稱的許武勇，早期畫作受樋口加六影響，創作用色沉著，結構穩重。自日返臺後，學習夏卡爾（Marc Chagall, 1887-1985）、魯東（Odilon Redon, 1840-1916）的畫風，作品傾向超現實、唯美的表現。1954 年自美返國後，開始嘗試以立體主義形式，創作鄉村、街景等系列作品；1965 年後，觀照景象從鄉村景致轉為都市建築景觀，持續以立體派手法完成萬華、淡水、迪化街等都會街景系列。1980 年代，他自創「羅曼主義」一詞，用以形容自己晚期作品綜合夏卡爾幻想、東方精神、宗教情懷、動人故事的創作，表現個人式的浪漫情懷。（賴明珠）

參考書目
蘇建宏，《許武勇繪畫藝術之研究》，屏東縣：國立屏東師範學院視
覺藝術教育學系碩士論文，2005。
陳長華，《浪漫·夢境·許武勇》，臺中市：國立臺灣美術館，2018。

許深州 Hsu, Shen-Chou

1918-2005

畫家，生於桃園。本名許進。
1936 年自私立臺北中學（今臺北
市私立泰北高級中學）畢業，四
月入南溟繪畫研究所，追隨呂鐵
州學習東洋畫花鳥畫技法；同年
十月首度入選臺灣美術展覽會（臺
展）東洋畫部。1939 年結業時，
獲得該研究所東洋畫科的第一號
畢業證書。戰前，曾六次以花鳥
畫入選臺展與臺灣總督府美術展
覽會（府展），並從陳進研習美
人畫。1943 年於桃園公會堂舉辦
第一次個展。戰後從 1946 年起，
連續三年以人物畫獲得臺灣省全
省美術展覽會（全省美展、省展）第一屆至第三
屆國畫部特選，而獲得免審查資格，於 1956 年任
評審委員。1940 年代起任多所中學美術教師，直
至 1980 年退休。早年他曾加入臺陽美術協會，也
曾於 1948 年與呂基正、金潤作、黃鷗波（1917-
2003）、王逸雲（1894-1981）、盧雲生（1913-
1968）、徐藍松（1923-2016）等七位藝術家組成
「青雲美術會」。1981 年則參與林之助等人所發
起的「臺灣省膠彩畫協會」，1990 年又和林玉山、
陳進、郭雪湖、黃鷗波等人成立「綠水畫會」。

許深州，《賞畫》，膠彩、
紙本，134 × 91.4 cm，
1955，國立臺灣美術館登
錄號：09100068。

以「努力之精華」作為座右銘的他，曾多次於臺灣省立博物館（今國立臺灣博物館）、國立歷史博物館、桃園縣立文化中心等地舉辦個展。

許深州的繪畫作品題材廣泛而多樣，無論花鳥、人物、靜物、風景、山岳等主題，皆能展現純熟的繪畫技巧。作品色彩鮮麗，風格獨特，構思縝密。花鳥畫紹承呂鐵州，融合裝飾性與寫實的風格；人物畫承繼陳進，並能展現個人的時代感與風俗性的特質。而長期與呂基正結伴登山所發展出的山岳畫，則能混合多元技法，運用山岳符號傳達蘊含深沉寓意的人文色彩。（賴明珠）

參考書目：
賴明珠，〈風土之眼：藝術的選擇與實踐〉，《風土之眼：呂鐵州、許深州膠彩畫紀念聯展》，臺中市：國立臺灣美術館，2015，頁8–28。
賴明珠，〈異音之音：論許深州視覺意象中的文化衝突與融合〉，《風土與流轉：臺灣美術的建構》，臺南市：臺南市美術館，2019，頁159–193。

郭柏川 Kuo, Po-Chuan

1901-1974

郭柏川，《自畫像》，油彩、紙本，41 × 32.5 cm，1944，臺北市立美術館分類號：O0466。

畫家，生於臺南。1916年考進臺灣總督府國語學校（今臺北市立大學、國立臺北教育大學前身）。返鄉任教後赴日，1929年考上東京美術學校（今東京藝術大學）。1933年畢業後留在日本打工。

1937年前往東北，一年後轉往北京，出任北平藝術專科學校（今中央美術學院）教授。對郭柏川畫業生涯最具啟發作用的，莫過於他在北京親炙日本油畫家梅原龍三郎（1888-1986）。梅原龍三郎畫紫禁城的紅牆黃瓦，欲求西方油彩的東方色調，並嘗試油彩暈染宣紙的效果，求出西洋畫的

東方氣質。郭柏川徹底應用此一手法，創出他藝術獨造之局。

1948 年，舉家從天津乘船回到睽違二十二年的故鄉，1950 年應聘臺南工學院（今國立成功大學）建築系擔任教授。1952 年組織臺南美術研究會（南美會），全力發揮對南臺灣畫壇的影響力。他從臺南孔廟紅牆綠瓦，和赤崁樓的椰樹與鳳凰木之靈感，完成了特殊的視覺語彙。遺作大半由家屬捐贈全臺各大美術館典藏。（李欽賢）

參考書目：
李欽賢，《氣質·獨造·郭柏川》，臺北市：雄獅美術，1997。

郭雪湖 Kuo, Hsueh-Hu

1908-2012

畫家，生於臺北。本名金火。兩歲喪父，由寡母撫養長大，1917 年入大稻埕第二公學校（今臺北市日新國小）就讀，被導師陳英聲（1898-？）發現其繪畫才華，並開始指導他創作技法。1924 年考取臺北州立臺北工業學校（今國立臺北科技大學），

郭雪湖，《早春》，膠彩、紙本，71 × 99 cm，1942，國立歷史博物館登錄號：96-00141。

之後發現與志趣不合，遂退學在家自習繪畫。1925 年拜蔡雪溪為師，研習傳統神像之繪製。

1927 年以《松壑飛泉》入選第一屆臺灣美術展覽會（臺展）。首屆東洋畫部，臺籍畫家僅他與林玉山、陳進三人入選，時有臺展三少年之名。1928 至 1929 年，以《圓山附近》、《春》獲得

臺展東洋畫部特選，1930 至 1931 年以《南街殷賑》、《新霽》獲得臺展賞，1932 年則以《薰苑》得到特選與臺日賞。連續於臺展獲獎，奠定了他在臺灣畫壇的地位。鄉原古統是影響他一生的關鍵人物，曾力勸他要做一位專業畫家。郭雪湖牢記此話，並終生奉獻於藝術。

二戰前，他曾加入栴檀社、「麗光會」及「六硯會」等繪畫團體。1940 年臺陽美術展覽會（臺陽美展）增設東洋畫部後，曾擔任該部審查委員多年。二戰後，他受聘為長官公署諮議，與楊三郎等人籌組臺灣省全省美術展覽會（全省美展、省展），並於 1946 年開始擔任省展審查委員。1964 年郭雪湖旅居日本，並赴泰國、菲律賓、印度、中國及美國旅遊寫生，完成多項系列創作。1978 年則遷居加州。1989 年於臺北市立美術館舉辦「郭雪湖：浸淫丹青七十年作品展」。2007 年獲得第二十七屆「行政院文化獎」，2008 年 1 月及 4 月分別於國立歷史博物館及國立臺灣美術館舉辦「郭雪湖百歲回顧展」。（賴明珠）

參考書目：
廖瑾瑗，《四季・彩妍・郭雪湖》，臺北市：雄獅美術，2001。
國立歷史博物館編輯委員會編，《時代的優雅：郭雪湖百歲回顧展專輯》，臺北市：國立歷史博物館，2008。

陳丁奇 Chen, Ting-Chi

1911-1994

書法家，生於嘉義。嘉義是清代臺南傳統文化圈的北界。父母親以傳統文風教育他，規定日課書法。1920 年入嘉義公學校（嘉義市崇文國民小學），對啟蒙老師一輩子敬重，每逢過年必

登門行跪拜禮，未曾間斷。小學生時代已徹底臨寫歐陽詢（557-641）、虞世南（558-638）、褚遂良（596-658）、顏真卿（709-785）等古代名家最重要的字帖。陳丁奇從小即以懸腕、懸肘及磨墨的正統規矩，錘煉出終身書法真本領。

1926 年入臺灣總督府臺南師範學校（今國立臺南大學）就讀，1929 年南師「啟南書道社」創立，陳丁奇出任社長。1932 年畢業後，輾轉調派嘉義各地公學校任教，並且在家設塾義務教導書法。他參加書道展，得到「臺灣書道協會」褒揚狀，同時亦入選日本「泰東書道院展」，並任院友。1943 年第二次世界大戰中，他前往澳門支援日僑學校教務，兼當地日文《西南日報》編輯，直至戰爭結束後返臺。

其後陳丁奇曾出任過嘉義各地小學的校長，直到 1977 年退休。期間，張李德和於 1963 年繼「琳瑯山閣」，開辦「玄風館」時，請陳丁奇負責書法教學。1985 年才舉辦首次個展。（李欽賢）

陳丁奇，《五言對聯》，墨、紙本，135.5 × 33.8 cm，1989，國立臺灣美術館登錄號：07800176。

參考書目
盧廷清，《博涉・奇變・陳丁奇》，臺北市：行政院文化建設委員會，2009。

陳其茂 Chen, Chi-Mao

1926-2005

畫家、版畫家，生於福建。早年入廈門美術專科學校（已停辦）研習油畫，畢業後因工作開始製作版畫。1946 年到臺灣籌辦基隆市報紙，先執教

於基隆女中，後又陸續在花蓮及嘉義執教。遷居臺中後，於私立衛道中學（今臺中市天主教私立衛道高級中學）教美術，並在東海大學美術系傳授木刻版畫。作育英才之外，藝術成就亦屢獲肯定，1952 年獲「自由中國美展」版畫金牌獎，1961 年獲「中國文藝協會」第二屆文藝獎章美術類，1973 年獲「中華民國畫學會」版畫金爵獎，1978 年獲「中華民國版畫學會」第二屆金璽獎，以及 1991 年獲「哥斯大黎加國家美術館傑出藝術家」等獎項，亦是中國文藝協會、中國版畫學會及美國版畫學會等藝術團體之會員。

其作品多取材自現實生活，風格自然親切、樸實穩健。走過之土地，即速寫成視覺的遊記，用版畫及油彩記錄所見，以雕刀和畫筆，呈現純淨自然的視界。綜觀其版畫創作：1950 至 1960 年代，以木口木版刻畫臺南、嘉義、高雄、臺東一帶的民俗風情，細膩而精緻；以黑白的線條，表現純淨、童真卻又深遠的古典意涵與現代趣味。1970 年代受現代主義思潮影響，轉為不受媒材、技法、版種侷限的多元創作形式，內容上則注重精神內涵的表現。1980 年代，透過出國旅遊，擴展視野，在取材、用色、構圖、刀法和技巧上，進入更加純熟及營造獨特意境的新階段。1987 年解嚴後，多次的中國行腳，以及 1997 年遊歷十八個中東國家，催生了「還鄉記」及「阿拉伯」系列之作。2000 年深入非洲走訪十一國後，則以粗獷有力的刀法與黑白對比手法，表現觀照「黑暗大陸」後的悸動與反思，蘊含無限的悲憫與哀

陳其茂，《春》，版畫，7.5 × 6 cm，1952，國立臺灣美術館登錄號：08000083。

愁。（賴明珠）

參考書目

張慧玲執行編輯，《陳其茂藝術創作回顧展》，臺中市：國立臺灣美術館，2007。

陳樹升，〈穿梭在傳統與現代版畫的時空中：陳其茂的創作歷程〉，《一片鄉土一縷情懷：陳其茂創作展》，臺北市：創價文教基金會，2017，頁 4–11。

陳其寬 Chen, Chi-Kwan

1921-2007

建築師、畫家，生於北京。1944 年南京中央大學（今國立中央大學）畢業，1948 年赴美留學，取得伊利諾大學建築碩士學位，1951 年出任麻省理工學院建築系講師。1957 年來臺主持東海大學校園設計，為此辭去麻省理工學院教授，並於

陳其寬，《廟島》，彩墨、紙本，23.2 × 30.5 cm，約 1969，國立歷史博物館登錄號：79-00066。

1960 年創辦東海大學建築系，先後出任系主任與工學院院長，從此定居臺灣。東海大學地標式建築之路思義教堂，是陳其寬與貝聿銘（Ieoh Ming Pei, 1917-2019）合作設計的臺灣戰後初期之現代建築代表作。

陳其寬從來沒有臨摹過傳統的水墨畫，也非美術科班出身，但能逸出傳統筆墨窠臼，獨創詼諧筆趣。適逢來臺的年代恰巧趕上抽象水墨與現代繪畫運動，建築師陳其寬更能以業餘畫家的自由心靈，創出彩墨與現代藝術融合的作品，進以自創一格。其實，陳其寬先前在美國早就發表過彩墨造形的新意境，著實令美國研究中國藝術史的學

者眼睛為之一亮，紛紛出現「創造性」、「時代感」之佳評。他在建築學的訓練裡，領會過包浩斯觀念中強調簡潔之重點，所以寫意的動物畫、人物畫，其筆墨線條的趣味性令人莞爾。（李欽賢）

參考書目
鄭惠美，《空間‧造境‧陳其寬》，臺北市：雄獅美術，2004。

陳英傑 Chen, Ying-Chieh

1924-2012

雕塑家，生於臺中，本名陳夏傑。1946 年參加首屆臺灣省全省美術展覽會（全省美展、省展）時，其兄著名雕塑家陳夏雨擔任審查委員，因而更名為陳英傑參展以避嫌，此後即以此名行世。陳英傑曾就讀臺中工藝專修學校漆工科（已停辦），戰後一度從事漆藝事業，直到擔任雕塑家張錫卿（1909-2000）的助手，才開始接觸雕塑藝術。1949 年移居臺南市，先後任教臺灣省立工學院附設工業職業學校（今國立成功大學附設高級工業職業進修學校）、私立臺南家政專科學校（今臺南應用科技大學）、臺灣省立臺南第一中學（今國立臺南第一高級中學）等校，主授工藝科。自入選首屆省展後，連年參展曾獲主席獎且連續獲得特選，因此在 1956 年獲免審查資格，1967 年任雕塑部評審委員，而後亦活躍於臺南美術研究會（南美會）與臺陽美術協會展覽會（臺陽美展）。

陳英傑早期以人體寫實為主，作品著重於穩健與圓融之表現，但自 1956

陳英傑，《聆》，青銅，36 cm（height），1984，臺北市立美術館分類號：S0046。

年之《思想者》開始，便嘗試開發各種媒材，如水泥、紙漿、樹脂、木石及銅等，投入造型與材質的實驗，並透過簡化的線條與形體，探索抽象雕塑的可能性。其創作資歷固然豐富，至 1988 年始應邀在國立歷史博物館舉行首次個展。

除了個人創作成就之外，陳英傑也對臺灣南部藝術推廣甚有貢獻。1952 年臺南美術研究會（南美會）成立，隔年陳英傑在郭柏川邀請下入會，並受邀任雕塑部召集人，其後亦曾擔任過該會理事長。（盛鎧）

參考書目
陳水財，《圓融‧沉思‧陳英傑》，臺中市：國立臺灣美術館，2017。
蕭瓊瑞，《臺灣近代雕塑史》，臺北市：藝術家出版社，2017。

陳夏雨 Chen, Hsia-Yu

1917-2000

雕塑家，生於臺中，五歲時舉家遷居臺中市區，1930 年北上就讀長老教會的私立淡水中學（今新北市私立淡江高級中學），翌年中輟返家。因三舅從日本帶回雕塑家堀進二（1890-1978）製作的外公肖像，引發嚮往學習雕塑創作的志願。

1935 年帶著留日歸來的同鄉畫家陳慧坤之介紹信進入雕塑家水谷鐵也（1876-1943）工作室。一年後，改投帝國美術院會員藤井浩祐（1882-1958）之門，領悟到藤井追求裸體之美的本質。1938 年起連續三屆入選新文展，取得永久免審查資格。1940 年為楊肇嘉（1892-1976）雕塑

坐像，完成之後成為楊肇嘉極力支持的臺籍雕塑家。1941年臺陽美術協會成立雕塑部，被推舉為會員。

1946年回到臺灣，曾擔任臺灣省全省美術展覽會（全省美展）審查委員，因二二八事件的影響，創作態度轉為低調矜持，畢生鎖定人體與動物姿態，雕像專注內在思惟，創作態度堅持完美，作品風格安定、單純、簡約與靜謐。

終身孜孜不倦雕作，一尊肖像即耗時經年，生前卻鮮少公開展出。藝術生涯孤高獨行，深居簡出極少與外界接觸。（李欽賢）

陳夏雨，《裸女之一》，雕塑，56 × 15 × 14 cm，1944，國立臺灣美術館登錄號：08400013。

參考書目
廖雪芳，《完美·心象·陳夏雨》，臺北市：雄獅美術，2001。

陳庭詩 Chen, Ting-Shih

1915-2002

版畫家、雕塑家，生於福建。生於書香世家，因為八歲時從樹上摔下自此失聰。童年和少年時期於家中私塾學習國學詩文以及書法、傳統水墨畫，十八歲開始自學素描和油畫。1927年從軍抗日，開始致力於木刻版畫之文宣工作，這年以「耳氏」為筆名發表第一幅木刻版畫作品於福建《抗敵漫畫》旬刊。1943年參與「中華民國木刻研究會」會員並任「中華全國木刻函授班」導師。

1945年自軍中復員來臺，曾為報章雜誌設計封面及畫漫畫，也曾於1948年至1957年間工作於

臺灣省立圖書館臺北分館（今
國立臺灣圖書館），其後專注
投入藝術創作，並開始嘗試現
代藝術之抽象畫風。1958 年陳
庭詩參與現代版畫會之創立，
1959 年入選第五屆聖保羅雙年
展（The Bienal de São Paulo）
與後續第六、七、八、十一屆
亦入選。1960 年首度發表以甘
蔗板為版材之作品，1965 年加
入五月畫會，1970 年獲南韓《東亞日報》第一屆
國際版畫雙年展首獎、中華民國畫學會金爵獎。
約 1980 年開始做「現成物」鐵雕。1998 年「二十
世紀金屬雕塑展」與畢卡索（Pablo Ruiz Picasso,
1881-1973）、考爾德（Alexander Calder, 1898-
1976）、塞撒（César Baldaccini, 1921-1998）等
國際大師作品於法國、西班牙展出。

陳庭詩，《日與夜 #10》，
版畫，89.2 × 89.5 cm，
1972，國立臺灣美術館登
錄號：08300254。

其版畫畫風，初由書法線條或幾何圖形組合的抽
象形式出發，逐漸發展成純塊狀斑駁及漸層的極
簡形式，以版畫顏料重複滾印以達厚重而似碑拓
之效果。他善以黑白分明，在虛實的有機構成中，
表現無限的宇宙觀或寂靜的詩境。六十歲以後撿
拾拆卸舊船所廢棄之小零件及日用品，利用廢物
「現成物」鐵雕，化腐朽為神奇，轉化成為詩情
的、人文的或是造型的現代雕塑，留下作品超過
七百件以上。（黃冬富）

參考書目
蔡幸伶執行編輯，《天問：陳庭詩藝術創作紀念展》，高雄市：高雄
市立美術館，2005。
蔡昭儀主編，《滿庭詩意：陳庭詩逝世 10 週年紀念展》，臺中市：國
立臺灣美術館，2012。
鐘俊雄，〈鏽鐵的人文，寂靜的詩：談陳庭詩的藝術〉，收入藝術家

出版社編，《向大師致敬：臺灣前輩雕塑 11 家大展》，臺北市：藝術家出版社，2015，頁 94–99。

陳清汾 Chen, Ching-Fen

1910-1987

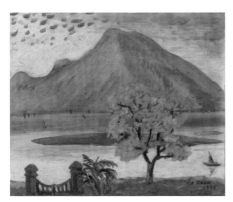

陳清汾，《歸帆》，油彩、畫布，50 × 60.5 cm，1955，國立臺灣美術館登錄號：07700174。

畫家，生於臺北。大稻埕茶葉大王之子，兄長皆協助家業發展，唯有他從小赴日升學，之後入埼玉縣大宮市私立日本美術學校，師事二科會主將有島生馬（1882-1974）。在老師鼓勵下，1928 年前往巴黎深造，是臺籍畫家旅法第一人，其後相繼才有顏水龍、楊三郎和劉啟祥。1931 年返臺後，於 1933 年起曾多次獲臺灣美術展覽會（臺展）特選及推薦，繼而免審查。1934 年臺陽美術協會創會時的八位發起人之一，足見當年從臺展崛起的聲望，以及介入畫壇活動之熱情。戰前，曾遊歷中國，畫過北平和上海的風景。

戰後，父親、兄長先後過世，必須一肩扛起家業，不得已放下畫筆，走向經商。1949 年底，吳國禎（1903-1984）出任臺灣省政府主席，大量延攬臺籍人士之際，被拔擢擔任省府委員四年。後半生一直專注於茶葉和工商金融等事業的投資。（李欽賢）

參考書目：
李筱峰，〈放下畫筆的茶葉王：陳清汾〉，收入《臺灣近代名人誌》（第 5 冊），臺北市：自立晚報，1990，頁 311–324。

陳植棋 Chen, Chih-Chi

1906-1931

畫家，生於新北。1921 年考上臺灣總督府臺北師範學校（今臺北市立大學、國立臺北教育大學前身），1924 年因校外旅行，不滿校方偏袒日籍生，帶頭發動學潮，遭致退學處分。幸得美術老師石川欽一郎之鼓勵，以同等學歷報考東京美術學校（今東京藝術大學）。

陳植棋，《夫人像》，油彩、畫布，90 × 65 cm，1927，家屬自藏。

在學院派的體制下，依然秉持曾經主導罷課的叛逆性格，也有反學院的大膽表現，作品傾向奔放、雄渾之野獸派畫風，1925 年返臺創作的淡水河新地標《臺北橋》即可看出端倪。1927 年的《夫人像》是最引人矚目的代表作。在東京賃屋瀧野川町，與槐樹社畫家吉村芳松（1887-1965）的畫室近在咫尺，所以往來頻密，同時介紹陳德旺、張萬傳、洪瑞麟等人參與槐樹社展出。陳德旺、張萬傳、洪瑞麟得以赴日留學，都是受到陳植棋的鼓勵。

陳植棋留日期間，作品《海邊》獲首屆臺灣美術展覽會（臺展）特選，1928 年《臺灣風景》入選第九屆帝展，亦積極參與赤島社之成立與展出，是同時期留日臺籍美術青年中極受敬重的領袖人物。

1930 年東京美術學校（今東京藝術大學）畢業，年底臥病東京，在李石樵、李梅樹輪流照顧之下，日漸康復。1931 年返臺，未料肋膜炎復發，藥石罔效，英年早逝。（李欽賢）

參考書目
李欽賢，《俠氣‧叛逆‧陳植棋》，臺北市：行政院文化建設委員會，
2009。

陳進 Chen, Chin

1907-1998

畫家，生於新竹。父親曾任香山區長、庄長等
職，並捐地設立香山公學校（今香山國小），是
地方名望之士。1922 年入臺北州立臺北第三高等
女學校（今臺北市立中山女子高級中學）就讀，
圖畫成績優異，受美術老師鄉原古統賞識。1925
年畢業後，考入東京女子美術學校日本畫師範科
就讀。1927 年，以《姿》、《罌粟》、《朝》入
選第一屆臺灣美術展覽會（臺展）東洋畫部，並
與林玉山、郭雪湖被譽為臺展三少年。1929 年東
京女子美術學校畢業後，在畫家松林桂月（1876-
1963）介紹下，入日本美人畫大師鏑木清方
（1878-1972）門下，跟隨伊東深水（1898-1972）、
山川秀峰（1898-1944）習藝，奠定日後現代風俗
美人畫的基礎。1928 至 1930 年，連續三年以《野
分》、《秋聲》、《若日》獲得臺展特選，並被

陳進，《悠閒》，膠彩、絹本，
152 × 169.2 cm，1935，
臺北市立美術館分類號：
I0081。

推薦為免審查畫家。1932 至
1934 年擔任臺展東洋畫部審查
委員。1934 年以《合奏》入
選第十五屆帝展。1936 年《化
妝》入選日本春季「改組第一
回帝展」，同年以《三地門社
之女》入選秋季「昭和十一年
文展」。之後持續參加日本新
文展、日展，臺灣美術展覽會

（臺展）、臺灣總督府美術展覽會（府展）。戰後除擔任臺灣省全省美術展覽會（全省美展、省展）、「中華民國全國美術展覽會」（全國美展）評審委員之外，亦積極參與臺陽美術協會展覽會（臺陽美展）、「臺灣省膠彩畫展」、「綠水畫展」等畫展，以推動臺灣膠彩畫之發展。1996 年獲第十六屆「行政院文化獎」。

1920 年代晚期，陳進持續創作風俗美人畫題材，整體畫風細膩寫實、設色典雅，將觀照的生活之美轉為視覺意象。1930 年代中期起，則結合浮世繪風俗畫與現代寫實技巧，以敏銳的洞察力，表現大眾及流行文化，反映時代趨好、風俗推移的形、神之美。戰後初期，一度嘗試以水墨語彙表現寫意畫風，晚期則以長者之心境，捕捉親情，記錄日常之變幻。（賴明珠）

參考書目
石守謙，〈人世美的記錄者：陳進畫業研究〉，《臺灣美術全集 2：陳進》，臺北市：藝術家出版社，1992，頁 17–31。
澀谷区立松濤美術館、兵庫縣立美術館及福岡アジア美術館編輯，《臺灣の女性日本画家生誕 100 年記念：陳進展》，日本：澀谷区立松濤美術館、兵庫縣立美術館及福岡アジア美術館，2006。
賴明珠，〈風俗與摩登：論陳進美人畫中的鄉土性與時代性〉，《鄉土凝視：20 世紀臺灣美術家的風土觀》，臺北市：藝術家出版社，2019。

陳敬輝 Chen, Ching-Hui

1911-1968

畫家，生於臺北。傳教士郭水龍（1882-1970）之子，因體弱多病，依臺灣習俗過繼給舅父陳清義（1877-1942）牧師。1912 年，陳清義為了讓他接受更好的教育，將其送至京都中村家寄養。七歲入京都市町小學，1929 年畢業於京都市立美術工藝學校，1932 年完成京都市立繪畫專門學校本

陳敬輝，《慶日》，膠彩、紙本，
75 × 90 cm，1959，國立臺灣
美術館登錄號：08100220。

科（今京都市立藝術大學）三年的學院美術教育，跟隨多位日師研習畫藝。在學期間，1930 年以《女》入選第四屆臺灣美術展覽會（臺展）。1932 年返臺後，在教會創立的淡水女學院和私立淡水中學（合併為今私立淡江高級中學）任教。1933 年以《路途》獲第七屆臺展特選及臺日賞，1936 年以《餘韻》獲第十屆臺展特選，1939 年升為無鑑查畫家，1942 年則成為推薦畫家。戰前曾與呂鐵州、郭雪湖、楊三郎等人成立「六硯會」，並參與北臺灣最大東洋畫團體栴檀社，以及臺陽美術協會的活動。戰後，自 1946 年起，擔任臺灣省全省美術展覽會（全省美展、省展）、「全省教員美展」、「全省學生美展」的審查委員，並曾於國立藝專兼課。

早期人物畫師承西山翠嶂（1879-1958）、中村大三郎（1898-1947），這兩位京都畫派畫家皆屬竹內栖鳳（1864-1942）系脈，故其畫風亦趨向沉靜高雅、質感細膩、清純俐落等繪畫特質。王白淵評論其畫作「線條餘韻嫋嫋，詩情橫溢」。其畫作如：《製麵二題》、《餘韻》，呈現中產階級女性的日常生活百態。戰後，則嘗試結合水墨材質，如：《少女》、《默想》等，強調畫面結構、注重線條，追求具有寫實精神的現代風俗美人畫之表現。（賴明珠）

參考書目
陳俊哲、張子隆，《淡水藝文中心雙週年特展：陳敬輝》，臺北縣：

淡水鎮公所，1995。
施慧明，《嫋嫋‧清音‧陳敬輝》，臺中市：國立臺灣美術館，2019。

陳德旺 Chen, Te-Wang

1910-1984

畫家，生於臺北。家境富
裕，太平公學校（今臺北
市太平國小）畢業後讀過
臺北州立臺北第一中學校
（今臺北市立建國高級中
學）和天津「同文書院」，
但皆中途退學。1929 年入
倪蔣懷開辦的繪畫研究所，
在此結識洪瑞麟與張萬傳，

陳德旺，《觀音山遠眺》，
油彩、畫布，40.7 × 52.8
cm，1982，國立臺灣美術
館登錄號：07800052。

在經常走訪研究所的陳植棋之鼓勵下，三人齊赴
東京求藝，於 1930 年陸續抵達東京。

但未進正規美術學校，僅在多所名家的畫塾輾轉
習畫，曾經也在吉村芳松（1886-1965）畫室研究
繪畫的光影。1933 年入反官展的「二科會」所創
設之美術研究所，遂種下叛逆的因子，終生與畫
壇主流保持距離。

1938 年與張萬傳、洪瑞麟等六人共同發起成立的
MOUVE 美術集團首屆展出，欲以革新氣象和在野
的活力竄起。戰後，1954 年陳德旺加入廖德政等
人創立的「紀元美術會」，1955 年獲第四屆全省
教員美展西畫第一名。

1956 年任教臺北市立大同中學（今臺北市立大同
高級中學）夜間部之後，即退出所有畫壇活動，
摒棄一切名利的誘惑，對作品總是一改再改，同

樣的題材一畫再畫，深鎖在論畫、思畫和畫畫的無我天地，執著、耿介、純粹，創作與生活皆有如遁世老僧，似也影響了大弟子李德的終生藝術思維。

晚年的作品沒有明確輪廓線，猶如沒有終點的繪畫漫長路，心儀塞尚（Paul Cézanne, 1839-1906）自行摸索造形、色彩與空間的關係，呈現模糊畫面，已成為其作品的特微。（李欽賢）

參考書目

李欽賢，〈藝道孤寂踽踽獨行的畫家：陳德旺〉，收入《臺灣近代名人誌》（第 3 冊），臺北市：自立晚報，1987，頁 323-337。
王偉光，《純粹‧精深‧陳德旺》，臺北市：行政院文化建設委員會，2010。

陳慧坤 Chen, Hui-Kun

1907-2011

陳慧坤，《風景》，油彩、畫布，55 × 46 cm，1979，國立歷史博物館登錄號：96-00014。

畫家，生於臺中。父母親早逝，跟隨祖母遷徙輾轉就讀大肚公學校（今臺中市大肚國小）、龍井第一公學校（今龍井國小）等公學校。1922 年考取臺中州立臺中第一中等學校（今臺中市立臺中第一高級中等學校），寄宿學生宿舍。三年級時立下學美術之決心，1928 年如願考取東京美術學校（今東京藝術大學）圖畫師範科。師範科需同時修習日本畫、西洋畫、圖案畫等課程，畢業後返臺任教臺中商業學校（今國立臺中科技大學），主授應用美術課程。戰後受聘臺灣省立師範學院（今國立臺灣師範大學）講師，一

路升上教授至退休。

1960 年前往巴黎參觀美術館，探索歐美藝術源流，重新理解西洋油畫各流派，實踐塞尚（Paul Cézanne, 1839-1906）的物像分析原理，嘗試以淡水風光、野柳岩石分割畫面。同時期另有一系列水彩畫，係走訪松山、南港、內湖一帶的基隆河畔寫生，留下今已絕跡的磚窯、紅瓦厝的昔日風景之水彩畫。1970 年代的膠彩畫連峰之景和瀑布的水紋自成一格。1982 年日本之旅，完成《東照宮本殿唐門》巨幅膠彩畫，是入耄耋之年後的巔峰力作。晚年獲頒「行政院文化獎」與「國家文藝獎」。（李欽賢）

參考書目
李文、陳郁秀，《百歲流金：陳慧坤百年人生行道》，臺北市：典藏藝術家庭，2006。
陳淑華，《雋永·自然·陳慧坤》，臺北市：雄獅美術，2001。

陳澄波 Chen, Cheng-Po

1895-1947

畫家，生於嘉義。1913 年考進臺灣總督府國語學校公學師範部乙科（今臺北市立大學、國立臺北教育大學前身），得石川欽一郎啟蒙，畢業返鄉任教猶不忘自修水彩畫。

陳澄波，《淡水風景》，油彩、畫布，91 × 117 cm，1935，國立臺灣美術館登錄號：07800216。

1924 年赴日考取東京美術學校（今東京藝術大學）圖畫師範科，1926 年入選第七屆「帝國美術展覽會」（帝展），創下臺灣油畫進軍帝展第一人之紀錄。1927 年再度入選

帝展。這兩件初試啼聲之作,都是表現城市進化
風貌的題材,前者《嘉義街外》是下水道建設;
後者《夏日街景》是當時代新建築的街角,不能
忽略的是都有電線桿入畫,這也是往後街頭寫生
必描繪的臺灣現代化特徵。

1929 年旅鰱上海任教上海新華藝術專科學校(已
停辦)等校,接全家至上海團圓,畫下極具戲劇
化、跳脫學院風格的《我的家庭》。西湖取景的
《清流》為上海時期的作品,代表中國參加 1931
年芝加哥博覽會。1932 年上海一二八事件後返
臺。陳澄波常在嘉義街頭寫生的身影,啟發了張
義雄有志美術的決心。1934 年《西湖春色》再
度入選第十五回帝展,同年發起成立臺陽美術協
會,每年籌備會必北上寫生,「淡水」系列中有
不少是此時期的經典力作。

1947 年二二八事件,各地方已自行成立「處理委
員會」,他被嘉義市推為談判代表,反遭扣留至
3 月 25 日於嘉義火車站前當眾槍決,年僅五十二
歲。(李欽賢)

參考書目
顏娟英,〈勇者的畫像〉,收入《臺灣美術全集 1:陳澄波》,臺北市:
藝術家出版社,1992。
林育淳,《油彩・熱情・陳澄波》,臺北市:雄獅美術,1997。

傅狷夫 Fu, Chuan-Fu

1910-2007

書畫家,生於浙江。本名傅抱青,自 1937 年因
中日戰爭遷往四川後,書畫作品慣以狷夫署款。
此名典出《論語》:「狂者進取,狷者有所不為
也。」故亦有「有所不為齋」之齋名。此外另有

「心香室」與「復旦寓廬」等畫室名，晚年則自號覺翁。傅狷夫自幼在父親傅御指導下學習書法、篆刻兼讀詩文，並臨摹《芥子園畫譜》與《奚鐵生樹木山石畫法》等畫冊自習水墨畫。1926年正式入杭州西泠書畫社，向社長王潛樓（1871-1932）習

傅狷夫，《濤》，彩墨、紙本，50 × 66 cm，1980，國立歷史博物館登錄號：72-00181。

畫，專攻山水畫。1934年至南京，經常參加南京市每年春秋兩季之美展，於此時受徐悲鴻（1895-1953）「以西潤中」論點之影響，開始進行中西合璧的創作。1940年師事陳之佛（1896-1962），並於成都舉辦個展。1944年與西泠社友高逸鴻（1908-1982）舉行二人聯展。1948年於上海舉行個展。

1949年渡海來臺後，醉心於草書創作，以「連綿體」之行草書著稱，並獲書法家王壯為、名家羅家倫（1897-1969）與姚夢谷之稱許；畫藝方面，開創以「裂罅皴」畫山石、「點漬法」寫海浪、「染漬法」染雲海之技法，將傳統筆墨活用於臺灣自然景觀。著有《山水畫法初階》、《心香室畫談》與《心香室漫談》等書，並印行個人畫集、行草書集等。曾任中國畫學會理事、中國書法學會理事，並參與發起成立壬寅畫會與八朋畫會等。在臺個展十數次，並曾獲臺灣省全省美術展覽會（全省美展、省展）之省主席獎、教育部美術獎、中華民國畫學會「金爵獎」與「行政院文化獎」等。在教育方面，傅狷夫曾任教於國立臺灣藝術

專科學校（今國立臺灣藝術大學）、政治作戰學校（今國防大學）等校，作育英才。（盛鎧）

參考書目
蔡文怡，《雲濤·雙絕·傅狷夫》，臺北市：雄獅美術，2004。
黃光男，《臺灣近現代水墨畫大系：傅狷夫》，臺北市：藝術家出版社，2004。

彭瑞麟 Peng, Jui-Lin

1904-1984

攝影家，生於新竹。因年少失怙而選擇就讀師範學校，1923 年臺灣總督府臺北師範學校（今臺北市立大學、國立臺北教育大學前身）畢業，入臺灣水彩畫會隨石川欽一郎學習水彩畫。1928 年由石川欽一郎推薦，入東京寫真專門學校攝影系就讀。在學期間，師事結城林藏（1866-1949）、秋山徹輔（1880-1944）、小野隆太郎（1885-1969）等攝影家。1930 年以一幅天然色攝影作品《靜物》，入選東京寫真研究會展。1931 年以第一名成績畢業之後返臺，在臺北市太平町與友人共同經營照相館，石川欽一郎為其命名為「アポロ（Apollo）寫真場」，之後兩次更名為「亞圃廬」、「瑞光」寫真場。除了拍照之外，更積極投入攝影教育工作，成立「アポロ寫真研究所」，並經常在店裏舉行展示會，也發表攝影新知文章於報紙上。研究所學員遍布全省，例如：桃園「林寫真館」林壽鎰（1916-2011）的老師徐淵淇（生卒年待考）、臺灣第一位女攝影師施巧（生卒年待考），都是他教過的學生。1935 年任日本風景協會《月刊風景》特約記者，1936 年成為該協會會員。1937 年返日再向結城林藏研習純金漆器寫真法，並於 1938 年以《太魯閣之女》入選《大阪每

日新聞》主辦的「日本寫真美術展」。1944 年美軍大舉轟炸臺灣,「亞圃廬寫真場」所在的街廓被拆除,隔年,無奈地舉家遷回新竹二重埔老家。1946 年,因爭端被拘捕留置二十一天。出獄後,只好另起爐灶,經營甘蔗園。1955 年習醫之際,仍回到家鄉擔任教職。1962 年通過中醫師考試,1970 年自新竹縣立二重國民中學退休,晚年則與其子彭良岷(1941-)於苗栗通霄行醫。

彭瑞麟留日學習純金漆器寫真法,以及天然色寫真法、紅外線寫真法、明膠重酪酸鹽印相法等前衛攝影技術強調美學效果,對美術、哲學、社會學等知識求知若渴,因而能結合藝術與科學,創作出具人文與藝術內涵的攝影作品。(賴明珠)

參考書目

吳嘉寶,〈被歷史遺忘的臺灣攝影先驅:彭瑞麟〉,《視丘文化評論》,視丘攝影圖書館,1998。檢索日期:2020 年 2 月 12 日。<https://www.fotosoft.com.tw/about—us/library/wujiabao—articles/photo—foreword/104—foreword—23.html>。

馬國安,《臺灣攝影家:彭瑞麟》,臺北市:國立臺灣博物館,2018。

曾紹杰 Tseng, Shao-Chieh

1911-1988

篆刻、書法家,生於湖南。本名昭拯。曾國藩(1811-1872)為其伯曾祖父,自幼奠定國學和書法基礎。八歲開始學書法,十四歲開始自學篆刻,以朱筆薄紙勾摹《小石山房印譜》仿刻,又從吳大澂(1835-1902)字帖中得到許多篆書的啟示,進而兼及浙、皖諸家和吳昌碩(1844-1927)、王福厂(1880-1960)等印譜。

1937 年於上海大廈大學會計系畢業,翌年到重

曾紹杰，《節臨清黃牧甫篆
書》，墨、紙本，135 × 53
cm，1961，臺北市立美術館分
類號：K0192。

慶任軍政部兵工署科長，住處與喬大壯
（1892-1948）和其弟子蔣維崧（1915-2006）
隔室而居，得以就近請益，自此更將大部份
精力投入篆刻，此外也廣臨碑帖，尤其於
漢隸下了很深功夫。1951 年自香港來臺，
任職臺灣電力公司秘書。1959 年與陳定山
（1897-1987）、丁念先（1906-1969）、王
壯為、傅狷夫等人共組「十人書會」，1961
年與王壯為、陶壽伯（1902-1995）、張直
厂（1902-1991）、王北岳（1926-2006）、
江兆申等人合組「海嶠印集」，對戰後初期
臺灣書法、篆刻風氣之帶動，頗具貢獻。
1963 年起任教中國文化學院（今中國文
化大學），教授書法、篆刻三十多年。於
1973 年以《曾紹杰印選》獲「中山文藝獎」。

曾紹杰治印，主張由篆書入手，工篆才能工
印。其印精細工緻，重思考，在奏刀前一再
布稿，反覆斟酌，印界咸認其印較喬大壯精
細，且將黃牧甫（1849-1908）和吳昌碩之
面貌融入刀筆之間，有時將隋唐官印稍作改良，
內化成為自己特殊之風格，對中生代以降之篆刻
界頗有影響。書法晚年於篆、隸、行楷皆臻沉肅
靜穆之境地，惟受其篆刻成就光芒所遮。著有《曾
紹杰印存》、《曾紹杰篆刻選集》、《曾紹杰四
體書》等行世。另編印《喬大壯印蛻》、《增選
黃牧甫印存》、《麋研齋印存》等多種。（黃冬富）

参考書目
王北岳，《篆刻研究：研究報告·展覽專輯彙編》，收入王北岳，
《四十年來臺灣地區美術發展研究之四》，臺中市：臺灣省立美術館，
1995。
黃寶萍，《臺灣經典大系·篆刻藝術卷 1：篆印堂奧》，臺北市：藝術
家出版社，2006。

十二畫

《番社采風圖》

Genre Paintings of Aborigine Tribal Villages

約 1744-1747

為清代繪製之平埔族風俗圖。采風
問俗，諏訪民情，乃是中國歷代
朝廷的統治策略。清朝自 1684 年
（康熙 23 年）將臺灣正式納入版
圖，治臺官員隨即開始在方志、文
集中，記錄臺灣原住民的奇風異
俗。1717 年（康熙 56 年）周鍾瑄
（1671-1763）主修《諸羅縣志》，
是最早將風俗考與風俗圖並列刊印
的方志。

清巡臺御史六十七倩工繪
製之采風圖合卷之《番社
采風圖》十二幅之《乘屋》
一幅，25.5×21 cm，18 世
紀中葉。國立中央圖書館
臺灣分館藏。（圖版提供：
藝術家出版社）

根據文獻記載，《番社采風圖》是
巡臺御史六十七（生卒年待考），
於 1744 至 1747 年（乾隆 9 至 12 年）巡守臺灣時，
特地命畫工繪製。六十七《番社采風圖》原本已
佚失，現存與臺灣平埔族風俗相關的圖繪，如：
中央研究院歷史語言研究所《番社采風圖》（原
題名《臺番圖說》）、國立臺灣圖書館《六十七
兩采風圖合卷》、國立故宮博物院謝遂（生卒年
待考）《職貢圖》、國立臺灣博物館徐澍（生卒
年待考）《臺灣番社圖》四幅掛軸、北京故宮博
物院《臺灣內山番地風俗圖》，以及北京中國歷
史博物館《東寧陳氏番俗圖》、《臺灣風俗圖》
等，據學者之考訂，應都屬於六十七《番社采風
圖》原本之臨摹本或改繪本。中研院史語所《番
社采風圖》及國立臺灣圖書館《六十七兩采風圖
合卷》，因製作年代較早，內容、標題、題詞和

六十七所著《番社采風圖考》較為相近，故論者多將此兩冊采風圖，歸類為六十七《番社采風圖》原版系脈的延伸。

據巡臺御史范咸（生卒年待考）〈番社采風圖考序〉，《番社采風圖》可分為三類別：「起居食息之微」、「耕鑿之殊」及「禮讓之興」。以史語所《番社采風圖》為例，十七幅風俗圖中，渡溪、乘屋、遊車、迎婦、布床、瞭望、守隘等圖，乃屬「起居食息」日常生活與習俗；捕魚、捕鹿、猱採、舂米、種芋、耕種、刈禾、織布、糖廍等圖，則記錄與經濟生產相關的「耕鑿」活動；社師一圖則是平埔族漢化後的「禮讓」圖像。可見《番社采風圖》已不單純記錄十八世紀中晚期的平埔族風俗，同時也再現漢人與平埔族文化融合的現象。（賴明珠）

參考書目

杜正勝編撰，《景印解說番社采風圖》，臺北市：中央研究院歷史語言研究所，1998。

蕭瓊瑞，《島民‧風俗‧畫：18世紀臺灣原住民生活圖像》，臺北市：東大圖書，2014。

詔安畫派 Shao-An School

19 世紀至 20 世紀初

為發源於詔安地區之畫派，畫風融合閩習之狂野特質與海上派畫風之輕快俐落。詔安位於福建南端而與粵東接壤，明嘉靖 9 年（1530 年）置縣，隸屬漳州府，由於海運便捷，因而不乏文化刺激，甚至帶動了書畫藝術創作和收藏之風氣，明末即有沈起津（1601-?）、徐登弟（生卒年待考）、方映辰（生卒年待考）以畫知名。據梁桂

元（1936-2016）的《閩畫史稿》收錄，清代詔安縣作品流傳之畫家即達七十八人。在清初以迄嘉慶年間，康瑞（生卒年待考）、劉國璽（生卒年待考）、沈錦洲（生卒年待考）、沈大咸（生卒年待考）、沈和（1411-?）等人頗為知名。道光至咸豐年間，更進而營造出所謂「詔安畫派」之盛況，代表畫家有沈錦洲的弟子。謝琯樵與沈瑤池（1810-1888）兩人，以及吳天章（生卒年待考）、許鈞龍（生卒年待考），四人並稱為「詔安花鳥四大家」，並有汪志周（生卒年待考）、胡倬章（1813-1892）等，可謂之人才輩出。光緒年間狀

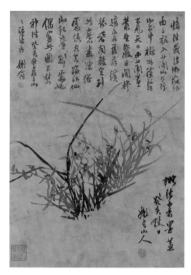

謝琯樵，《墨蘭》，水墨、紙本，76.5×31.5cm，19世紀，國立歷史博物館登錄號：94-00450。

元吳魯（1845-1912）曾經在跋謝琯樵的畫時提到：「詔安諸家放筆為直幹，蒼松翠柏，尺幅中具有千尋之勢，視江浙諸家直駕而上之，惟每流於粗獷，故難與齊名。」顯然詔安畫派具有與閩習相近之狂野特質。同治、光緒以至民國初年的詔安畫家，多受任伯年（1840-1895）為主的海上派畫風之感染，而形成較為輕快俐落之畫風導向，謂之後期的詔安畫派。代表畫家有馬兆麟（1902-1991）、林嘉（1902-1991）、沈鏡湖（1902-1991）、沈瑞圖（1902-1991）、沈瑞舟（1902-1991）、沙韻（1902-1991）、謝錫章（1902-1991）等人，或有論者認為已逐漸轉化成海上派的支流。

詔安畫派畫風在十九世紀到二十世紀初，除了流行於閩南之外，對於整個福建省、粵東、臺灣以至東南亞，都有一定程度之影響。尤其清朝時期，

正是因為謝琯樵而促使詔安畫派在臺灣之流傳盛
行。（黃冬富）

參考書目

梁桂元，《閩畫史稿》，天津市：天津人民美術出版社，2001。
吳建福，《詔安沈氏家族繪畫研究》，福州市：福建師範大學全日制
學術學位研究生博士論文，2018。
江水林主編，《詔安歷代書畫選》，新加坡：新加坡詔安會館，
2018。

鄉原古統 Gōhara, Kotō

1887-1965

畫家，生於日本長野。本名崛江藤一郎，因過繼
母舅而改姓鄉原。小學時即獲校內書畫展第一
名，就讀松本中學時受圖畫教師武井真澂（1875-
1957）指導，1907 年以第一名考入東京美術學校
（今東京藝術大學）日本畫科，不久轉圖畫師範
科。1910 年畢業後曾於日本執教，於 1917 年 4
月受聘來臺，任教於臺灣公立臺中高等普通學校
（今臺中市立臺中第一高級中等學校），1920 年
12 月轉赴臺灣公立臺北女子高級普通學校（今臺
北市立中山女子高級中學）教授圖畫。1927 年
臺灣美術展覽會（臺展）創立，鄉原古統為參與
開辦之重要成員之一，
並於 1927 至 1935 年間
擔任第一屆至第九屆臺
展東洋畫部審查委員，
肩負東洋畫界掄才之重
任，直到 1936 年 3 月
返日定居。

鄉原古統之畫兼長工筆
重彩的膠彩畫以及水墨

鄉原古統，《庭院》，膠彩、
絹本，162 × 230 cm，1920，
國立臺灣美術館登錄號：
08900086。

寫生之畫風。1927 年第一屆臺展他所畫三幅對工筆重彩花鳥畫《南薰綽約》，完全取材自臺灣特有的花鳥和植物，也反映臺灣強烈光熱的高彩度色彩，對臺灣東洋畫界產生了示範引導之效應。此外，1930 至 1935 年的第四屆至第九回臺展，以巨幅連屏單色水墨描繪臺灣山川景致的《臺灣山海屏風系列》（僅 1935 年的《內太魯閣》有著色），展現其水墨畫的素養和旺盛的企圖心。

鄉原古統教導學生特重寫生觀察，其臺北第三高女（今臺北市立中山女子高級中學）學生中，陳進、林阿琴（1915-2020）、蔡品（生卒年待考）、彭蓉妹（生卒年待考）、謝寶治（生卒年待考）、邱金蓮（1912-2015）、黃早早（1915-1999）等都曾入選過臺展，陳進甚至成為臺灣東洋畫巨匠；此外，前輩膠彩畫名家郭雪湖也常向鄉原請益而深受啟發。稱得上是日治時期臺灣東洋畫的導師之一。

返回日本後，鄉原曾擔任大阪的中學圖畫教師，仍持續創作。晚年應梓川高校校友集資委託繪製之《雲山大澤》巨畫（1964 年完成），是他返日之後最具企圖心之代表作。（黃冬富）

參考書目
廖瑾瑗，〈鄉原古統與木下靜涯〉，收入臺北市立美術館展覽組編，《臺灣東洋畫探源》，臺北市：臺北市立美術館，2000，頁 36–41。
林育淳，《蓬萊‧大觀‧鄉原古統》，臺中市：國立臺灣美術館，2019。

《雄獅美術》 *The Lion Art Monthly*

1971-1996

《雄獅美術》為臺灣具有指標性的知名美術類月

《雄獅美術》雜誌封面書影。
（圖版提供：雄獅出版社）

刊，總共發行三百零七期，記錄臺灣美術發展之歷程，也曾作為當時評論的意見交會之處。

《雄獅美術》1971 年 3 月創刊，每月出刊，期間歷經多次改版，於 1996 年 9 月停刊。《雄獅美術》月刊最初由雄獅鉛筆廠股份有限公司（簡稱雄獅文具）贊助發行，以推廣藝術風氣與該廠畫具產品，而後在發行人李賢文（1947-）主持下，從兒童美術到大眾美術，轉型為專業化的美術雜誌，成為臺灣美術界重要的資訊來源。

1970 年代受鄉土運動影響，曾製作素人藝術家洪通的專輯，並刊載文學作品，轉為綜合性文化刊物。1980 與 1990 年代亦積極介入文化界與美術界的重要議題，特別是 1991 到 1992 年，於雜誌規劃的主題，開始刊登相關論評與藝壇人士的爭鋒相對，是一個風格比較強烈的時期。

《雄獅美術》曾舉辦獎項，如雄獅美術新人獎、雄獅美術創作獎、雄獅評論新人獎、雄獅美術雙年展等，其中尤以舉辦了十五屆的雄獅美術新人獎，提攜不少創作後進，影響明顯。《雄獅美術》亦有經營推廣藝術的商業機構，如雄獅畫班、雄獅藝術學園、雄獅畫廊、雄獅美術專門店等，以及專業藝術出版社雄獅圖書公司營運至今。整體與《雄獅美術》相關之出版與發展，時間跨域長，且十分多元。《雄獅美術》曾獲得 1976 年第一屆

「金鼎獎」優良雜誌，1981 年行政院新聞局「金鼎獎」雜誌類美術設計獎，1990 年「金鼎獎」文學雜誌類最優良雜誌獎，以及 1996 年教育部獎勵優良期刊。（盛鎧）

參考書目
李賢文，《美的軌跡：那些人‧那些事‧那些夢：《雄獅美術》四十二年記》，臺北市：雄獅美術，2013。
陳曼華，《獅吼：《雄獅美術》發展史口述訪談》，臺北市：國史館，2011。
李柏黎主編，《「美在雲端：雄獅美術知識庫與臺灣美術的回顧與前瞻」研討會論文集》，臺北市：雄獅美術，2012。

順益臺灣原住民博物館
Shung Ye Museum of Formosan Aborigines
1994-

以臺灣原住民族文物為主題的私人博物館，收藏展示首重於民族學與藝術兩大類別。位於臺北市士林區，創辦人為林清富（1947- ），以其父親林迺翁（1916-2003）之名成立「財團法人林迺翁文教基金會」著手規劃「順益臺灣原住民博物館」之創建。

該館自籌備期間，即已陸續贊助相關研究及原住民議題之學術研討會與文化活動。1994 年正式開館後，從事臺灣原住民族文物蒐集、典藏及相關研究。常設展為呈現出原住民族生活環境之山海意象、傳統生計型態、顯形物質文化、生命秩序與信仰祭儀、族群概介與臺灣原住民史發展等，並固定透過與部族合作展覽，讓該部族掌握自身文化之詮釋權。

順益臺灣原住民博物館 - 美術分館外觀一景。（攝影：王庭玫，圖版提供：藝術家出版社）

其館藏藝術類藏品大抵為 1920 年代迄今之臺灣知名藝術家作品，範圍包括油畫、水彩、膠彩、素描等，創作年代跨越數十年，並藉由專題特展的形式展出。2020 年並成立「順益臺灣美術館」分館，所在地方為該企業的起家厝，展出日治時期活躍的臺灣前輩畫家。（編輯部）

參考書目

詹德茂總策劃，《築夢踏拾：順益臺灣原住民博物館．館慶十週年特刊》，臺北市：林迺翁文教基金會，2004。
順益臺灣原住民博物館官方網站，2006。檢索日期：2019 年 9 月 10 日。
<http：//www.museum.org.tw/01.htm>。

黃土水 Huang, Tu-Shui

1895-1930

雕塑家，生於臺北。一年級就讀艋舺公學校（今臺北市老松國小），二年級時父親遽逝，乃投靠大稻埕的哥哥，並轉學大稻埕公學校（今臺北市太平國小）。住家附近有很多民間雕刻坊，哥哥是修理人力車師傅，少年時代即對雕刀和木工工具一點也不陌生。

黃土水，《釋迦出山》，櫻木，1926，原作已毀，翻銅，110.5 × 37.8 × 35.8 cm，國立歷史博物館登錄號：85-00162。

1909 年考上臺灣總督府國語學校公學師範部乙科（今臺北市立大學、國立臺北教育大學前身）。1915 年畢業前交出表現高難度的雕刻作品，由校方提報總督府，破例保送到東京美術學校（今東京藝術大學）雕刻科木雕部就讀，是臺灣第一位赴日的美術留學生。1920 年畢業升上研究科，半年後以《山童吹笛》（原名《蕃童》）雕刻入選第二屆帝國美術展覽會（帝展），成為臺籍美術家進軍帝展第一人。因新聞媒體報導成為名人，

其求藝途徑已為有志於美術的臺灣青年立下一條循序的指標，先到美術學校取經，再向帝展挑戰，遂掀起了 1920 年代臺灣美術青年留學潮。1921 年《甘露水》入選第三屆帝展，以水牛雕作出品第五屆帝展。1927 年完成木雕《釋迦出山》安座於艋舺龍山寺，毀於戰火。石膏原模則於 1980 年代以後由官方翻銅複製多件，分藏於各大博物館與美術館。

1930 年正在東京埋首創作一件大型水牛群像浮雕時，突患盲腸炎併發腹膜炎不治，僅三十五歲。五水牛、三牧童交互相向之熱帶牧歌情調之浮雕巨作《水牛群像》，現已指定為國寶。（李欽賢）

參考書目
李欽賢，《大地・牧歌・黃土水》，臺北市：雄獅美術，1996。

黃君璧 Huang, Jun-Bi

1898-1991

畫家，生於廣東。本名韞之，又名允瑄，字君璧，號君翁，以字行。1914 年考進廣東公學，已展現美術興趣，時承長兄鼓勵並指導繪畫。其後家中請兼長中西繪畫的

黃君璧，《暮雲山外山》，彩墨、紙本，57 × 91 cm，1979，國立歷史博物館登錄號：37151。

李瑤屏（1880-1938）來教畫，1919 年廣東公學校畢業，認識廣州三大收藏家何荔甫（生卒年待考）、劉玉雙（生卒年待考）、黃慕韓（生卒年待考），時相往來，得見不少古今名家畫蹟，視

野為之大開。1922 年入楚庭美術院學習西畫三年，參加第一屆廣東「全省美展」獲國畫最優獎，1923 年經李瑤屏介紹而任教於廣州培正中學，與張大千交往。

1926 年至上海，與黃賓虹（1865-1955）、鄭午昌（1894-1952）、馬公愚（1890-1969）等人交遊，神州國光社為其出版仿古人物山水花鳥畫集。翌年任廣州市立美專（1937 年廢校）教師兼教務主任，1934 年奉廣州政府派遣赴日考察藝術教育。1937 年抗戰軍興，隨政府入蜀，任國立中央大學藝術系教授，1941 年再兼任國立藝專教授及國畫組主任、教育部美術教育委員會委員。1949 年隨國民政府渡臺，任臺灣省立師範學院（今國立臺灣師範大學）藝術系教授兼主任長達二十年。1952 年開始應邀指導時任總統夫人蔣宋美齡（1898-2003）水墨畫，1955 年獲教育部第一屆中華文藝獎美術部首獎。1957 年開始，常代表國家赴海外宏揚中華文化，進行文化外交。1960 年獲巴西國家美術學院頒授名譽院士，1967 年七十歲生日，全國藝術文化團體發起慶祝，受贈「畫壇宗師」匾額，1968 年獲紐約聖若望大學（St. John's University）金質獎章，1978 年韓國弘益大學授予榮譽哲學博士學位，1984 年獲行政院文化建設委員會（今文化部前身）頒發「國家文藝獎」特別貢獻獎，1987 年獲頒「行政院文化獎」。

黃君璧的畫風，早年主要奠基於李唐（1066-1150）、王蒙（1308-1385）、石谿（1612-1674），並能融合西法，尤其以白雲和巨瀑最具獨到的創意和氣勢。其從事藝術教育接近七十年，傳習弟

子六、七代，人才輩出而影響深遠。他與溥心畬、張大千有「渡臺三家」之稱號。（黃冬富）

參考書目
黃光男、鄭純音、王素峰，《黃君璧繪畫風格與其影響》，臺北市：臺北市立美術館，1997。
楊隆生，《黃君璧的藝術生涯》，臺北市：藝術家出版社，1991。
陳履生，《黃君璧：白雲橫貫兩岸》，澳門：澳門出版社，2009。

黃清埕 Huang, Ching-Cheng

1912-1943

雕塑家，生於澎湖。亦有資料寫為「黃清呈」。1919 年入小池角公學校（今澎湖縣西嶼池東國小），受劉清榮（1902-1981）的繪畫啟蒙。1933 年前往日本補修中學學業，1936 年考進東京美術學校（今東京藝術大學）雕刻科塑造部。

黃清埕，《少女頭像》，石膏，42.2 cm (height)，約 1940，臺北市立美術館分類號：S0111。

1938 年加入新創立的 MOUVE 美術集團。雖然學籍設在雕刻科卻更喜歡繪畫，畫風富野逸之趣，雕塑創作風格也有希臘出土的殘破雕像之缺陷期。1939 年入選帝展，1941 年東京美術學校畢業，獲日本雕刻家協會賞，首次個展於臺南公會堂，是生前唯一個展。此期間寄寓臺南魚塭大亨謝國鏞（1914-1975）家，展過的作品包括二十件石膏雕塑和所有油畫，也都寄存在謝宅。二次大戰臺南遭受空襲，這些作品都移置到防空壕，但避難的家人和鄰居不斷進出的結果，導致作品損壞或戰後散失，所以留下來的作品很少。

1943 年接受國立北平藝術專科學校（今中央美術

學院）聘書，赴任前先行返鄉一趟。3月16日偕
鋼琴家女友乘坐高千穗丸從神戶啟航。19日清
晨，大船行經基隆彭佳嶼海面，卻遭美軍魚雷射
擊沉沒罹難，僅三十一歲。2005年其短暫生平被
拍成電影《南方紀事之浮世光影》。（李欽賢）

參考書目
李欽賢，〈飄落海上的散花：黃清埕〉，收入《南方紀事之浮世光影》，
臺北市：草根出版，2005。

黃榮燦 Huang, Jung-Tsan

1916-1952

版畫家，生於四川。抗戰初期就讀於西南藝術職
業學校，在校期間組木刻研究會。1938年畢業
後，入昆明國立藝術專科學校（今中國美術學院）
就讀，受魯迅（1881-1936）木刻運動與社會主義
精神的感召。1939年任「中華全國木刻界抗敵協
會」昆明分會負責人。1942至1943年間主編《柳
州日報》副刊及《木刻文獻》，並任「中國木刻
研究會」桂林區理事及柳州支會負責人。1944年
轉任重慶育才學校，教授木刻與工
藝。1945年，木刻版畫《搶修火車
頭》刊登於美國 LIFE《生活雜誌》，
後與陳煙橋（1911-1970）、汪刃鋒
（1918-2010）等九人於重慶舉行
木刻聯展。1945年底抵達臺北，隔
年元旦於臺北舉辦個展。1946年任
《人民導報》副刊「南虹」之編輯；
同年以《修鐵路》參加「中華全國
木刻協會」於上海舉辦「抗戰八年
木刻展」。來臺後，常於《臺灣新

黃榮燦，《搶修火車頭》，版畫，
9.0 × 15.5 cm，1946，國立臺
灣美術館登錄號：08800238。

生報》、《中華日報》、《臺灣文化》、《臺灣評論》等報刊雜誌撰文，介紹中國新興木刻、提倡新現實主義美術與引介魯迅的思想，同時創作許多反映臺灣底層社會生活的版畫作品。1947年二二八事件發生，創作《恐怖的檢查》在上海《文匯報》發表，並於上海「第二屆全國版畫展」首次展出。1948年至1951年間，任教於臺灣省立師範學院（今國立臺灣師範大學）藝術系，教授素描、水彩及版畫。1951年與李仲生、朱德群、趙春翔（1910-1991）等人於臺北市中山堂舉行現代畫聯展。因受吳乃光（1920-1952）案牽連，於學校教職員宿舍被捕入獄，於1952年遭判死刑槍決。

黃榮燦版畫受前蘇聯木刻畫技法及形式的影響，強調以寫實的精神表現對大眾、社會的關懷。強調以寫實精神，表現對大眾、社會的關懷。如以二二八事件為內容，結合紀實與藝術表現的《恐怖的檢查》。（賴明珠）

參考書目

橫地剛著、陸平舟譯，《南天之虹：把二二八事件刻在版畫上的人》，臺北市：人間，2002。

陳樹升，《臺灣美術丹露：版「話」臺灣專題展》，臺中市：國立臺灣美術館，2003。

新北市立十三行博物館

New Taipei City Shihsanhang Museum of Archaeology (SSHM)

2003-

以臺灣及周遭東南亞、南島地區之考古學、民族學、地質學等學門為主題之博物館，簡稱十三行博物館。位於新北市八里河海交接處，一側面臨

新北市立十三行博物館外觀一
景。（圖版提供：藝術家出版
社）

大坌坑遺址，東側為臺灣第一座於遺址現地建立的考古博物館，成立宗旨為保存與推廣十三行文化遺址。

1957 年地質學者林朝棨（1910-1985）於現地勘查後，根據考古學多採用遺址發現地的最小地名命名之慣例，依發現地——新北市八里區頂罟里的別名「十三行庄」乃定名十三行遺址。後經考古學者石璋如（1902-2004）、臧振華（1947-）、劉益昌（1955-）等人陸續發掘極具代表性之文物與墓葬遺物，考證為距今 1800 年至 500 年前之臺灣史前鐵器時代代表文化。可能與平埔族中的凱達格蘭族有關，出土重要文物為陶器、鐵器、煉鐵爐、墓葬品，以及與外族之交易品等，代表性文物為人面陶罐。

1989 年因八里汙水處理廠計畫於十三行遺址興建，引起各方搶救。1991 年指定為國家二級古蹟，1992 年由行政院文化建設委員會（今文化部前身）勘定遺址保存面積，1995 年行政院決議由汙水廠撥地成立十三行遺址文物陳列館，1998 年更名為臺北縣立十三行博物館後正式動工興建，2003 年開館，首任館長為林明美（1955-），2010 年改名新北市立十三行博物館。規劃各類遺址出土重要文物之常設展、特展廳與考古學習體驗室，介紹臺灣史前十三行文化、植物園文化、圓山文化的相關遺跡與背景。（編輯部）

參考書目
臧振華，《十三行的史前居民》，臺北縣：臺北縣立十三行博物館，
2003。

劉益昌，《淡水河口的史前文化與族群》，臺北縣：臺北縣立十三行博物館，2006。

新北市立鶯歌陶瓷博物館
New Taipei City Yingge Ceramics Museum (YCM)
2000-

以臺灣陶瓷文化為主題之博物館，簡稱陶博館。位於新北市鶯歌區，相傳此區於清朝嘉慶年間設窯製陶，至日治時期當地產業以農業為主、陶瓷業為輔。第二次世界大戰後，陶瓷業已成為當地標誌產業。

新北市立鶯歌陶瓷博物館外觀一景。（圖版提供：藝術家出版社）

陶博館自 1988 年倡議興建，於 2000 年正式開館啟用，首任館長為吳進風（1956-2004），為一所致力於臺灣陶瓷研究、典藏、展示與教育推廣，並結合在地陶瓷製造產業的專業博物館。亦積極促進國際交流合作，開放國際藝術家在地駐村創作。曾主辦「2018 國際陶藝學會世界年會」，推進臺灣陶瓷國際化，拓展當代陶藝創作視野。

陶博館周邊亦規劃陶瓷藝術園區，以表現陶瓷多元風貌為主軸，並融入陶瓷元素興建具有鶯歌在地特色之四角窯、包子窯與仿古八卦窯等各式陶瓷燒製窯爐。（編輯部）

參考書目
邱碧虹編譯，《砠溯：陶博館 10 年》，新北市：新北市立鶯歌陶瓷博物館，2010。

陳庭宣主編，《典藏臺灣陶瓷：陶博館常設展》，臺北縣：臺北縣立
鶯歌陶瓷博物館，2005。

新竹書畫益精會
Hsinchu City Painting and Calligraphy Group
1929 創立

新竹書畫益精會為新竹地區之書畫團體。於 1929
年 1 月 2 日於新竹公會堂舉行成立大會及會員展，
有四十餘員出席。創會發起人有李逸樵（1883-
1945）、周春渠（1868-1933）、李登龍（1866-
1940）、羅白祿（1874-1949）、周維金（1882-?）、
鄭蘊石（1875-?）、鄭香圃（1892-1963）、鄭雨
軒（1883-1943）、鄭十州（1873-1932）、魏經
龍（1907-1998）等十人。成立大會中公推鄭神寶
（1881-1941）等十三人為幹事，張純甫（1888-
1941）等九人為顧問。

該會最初議定，每月召開一次研究會，會員各提
出作品陳列，相互觀摩、切磋研究；有時辦理即
席揮毫以及書畫講座等活動。

新竹書畫益精會成員鄭香圃
（左）、魏經龍（中）與陳湖
古（右）合影照片。（圖版提供：
藝術家出版社）

該會所辦理之展覽活動，在臺灣美術界中最
受到矚目的則是 1929 年 8 月 19 日至 23 日，
於新竹女子公學校所舉行的「全島書畫展覽
會」。是向全島書畫界公募徵件並有審查、
獎賞以及展售等活動。這項展覽共收到書法
五百餘件、繪畫兩百五十餘件，合計八百
餘件。審查委員有日籍的尾崎秀真（1874-
1952）、大木俊九郎（1879-1967），中國
書畫家李霞（1871-1939）、楊草仙（1838-
1944）、趙藺（生卒年待考）、詹培勳

（1865-?），以及臺灣的魏清德、莊太岳（1880-1938）、蘇孝德（1879-1967）等九位。林玉山獲繪畫部一等獎，魏經龍獲書法部一等獎。展出五天期間，參觀人數多達三萬人以上，作品售出約五十件，營造出日治時期民間辦理的美展之盛況。1930 年元月並將入選作品印行《現代臺灣書畫大觀》一書。1932 年 2 月，由於成員間理念不盡相同，會員張國珍（1904-1962）另組「麗澤書畫會」。1939 年受到戰時體制的影響，該會與「麗澤書畫會」合併為「興亞書畫協會」。（黃冬富）

參考書目

黃瀛豹編，《現代臺灣書畫大觀》，新竹郡：現代臺灣書畫大觀刊行會，1930。
李惠專，〈由《臺灣日日新報》探討「新竹書畫益精會」始末〉，《臺灣美術》第 103 期，臺中市：國立臺灣美術館，2016，頁 24–43。
白適銘，《臺灣美術團體發展史料彙編1：日治時期美術團體（1895～1945）》，臺中市：國立臺灣美術館，2019。

楊三郎 Yang, San-Lang

1907-1995

畫家，生於新北。就讀臺北大稻埕的末廣高等小學校（今臺北市福星國小）。每天路過一家小塚文具店，樓上為「京町畫塾」，指導老師是鹽月桃甫，一樓櫥窗陳列鹽月的油畫，此因緣啟迪他走上繪畫之路。

1923 年，十六歲的少年為圓畫家夢，瞞著家人逕自赴日，船抵神戶就近投考京都美術工藝學校（今京都市立藝術大學）。因該校傳授日本畫，乃轉往關西美術院修習油畫。1927 年的第一屆臺灣美術展覽會（臺展）獲入選。返臺後連年參展有佳績，卻於 1931 年的臺展慘遭落選痛擊，遂決

楊三郎，《玉山瑞雪》，油
彩，畫布，43.5 × 53 cm，約
1960-1980，國立歷史博物館
登錄號：97-00148。

心赴巴黎深造。一年後回臺灣，立即以旅歐作品入選第七屆臺展並獲特選。在巴黎得自古屋斑駁之美的感召，返臺後也創作大稻埕老街和廈門鼓浪嶼的舊建築。1934 年與畫友創立臺陽美術協會，被團體推為中心人物。戰後，臺灣省行政長官公署敦聘為諮議，與郭雪湖連袂整合戰前臺展畫家，組成臺灣省全省美術展覽會（全省美展、省展）籌委會，催生出 1946 年的省展。

畢生偏愛風景寫生，色彩繽紛，筆力渾厚，四季林相，春夏秋冬色溫分明，描繪海景更有獨到的浪濤筆法。曾獲頒「國家文藝獎」與「行政院文化獎」。出生地永和原址現闢為楊三郎美術館。（李欽賢）

參考書目
湯皇珍，《陽光‧印象‧楊三郎》，臺北市：雄獅美術，1994。

楊英風 Yang, Yuyu

1926-1997

雕塑家，生於宜蘭。父母親旅羈中國經商，宜蘭公學校（今宜蘭市中山國小）畢業後雙親接往北京就讀日僑學校。1944 年赴日，考上東京美術學校（今東京藝術大學）建築科。1945 年日本戰敗輟學回北京，進入北京輔仁大學（今併入北京師範大學）美術系，未及畢業，1947 年隻身返

臺，翌年投考省立臺灣師
範學院（今國立臺灣師範
大學）。1949 年兩岸斷絕
往來，從此與父母失聯，
陷入生活困難，黯然退學，
但迎向大型美展挑戰，逐
漸脫穎而出。此期間擔任
農業復興委員會發行的《豐
年雜誌》編輯，創作不少
鄉土版畫。

楊基炘，《雕刻家楊英風》，攝影，50.5 × 40.5 cm，1954，國立歷史博物館登錄號：88-00541。

1950 年代中，以拉長形雕塑《仰之彌高》奠定獨自造形風格，之後捲入現代主義潮流，所作版畫已具東方圖式的思維。1961 年製作日月潭教師會館大型浮雕，1964 年留學義大利三年，鑽研銅幣徽章雕刻。1970 年為大阪萬國博覽會中華民國館創作的《鳳凰來儀》，為臺灣早年最著名之融合中西美學語彙的景觀雕塑作品，朱銘（1938-）為其大弟子。

楊英風創作面向甚廣，版畫、繪畫、雕塑、銅徽、前衛藝術等。1980 年代專注於不鏽鋼大型抽象景觀雕塑，蜚聲國際，造型理念傾向天人合一，乃至宇宙觀的探索。1992 年「楊英風美術館」開館，館址是其早年的工作室。（李欽賢）

參考書目
蕭瓊瑞，《景觀·自在·楊英風》，臺北市：雄獅美術，2004。

楊啟東 Yang, Chi-Tung

1906-2003

畫家，生於臺中。1914 年入葫蘆墩公學校（今臺

中市葫蘆墩國小）就讀時，即自習日本俳句、短詩、和歌、新體詩。1918 年曾發表作品於《少年雜誌》。1920 年入臺灣總督府臺北師範學校（今臺北市立大學、國立臺北教育大學前身）本科就讀。1924 年跟隨石川欽一郎學習水彩畫。1925 年臺北師範畢業後，返鄉任教於臺中北屯公學校（今臺中市北屯區北屯國民小學）。1928 年首度以《滯船》入選第二屆臺灣美術展覽會（臺展），前後入選臺展、臺灣總督府美術展覽會（府展）十次之多。1937 年首次個展。戰後，於 1947 年起，任臺灣省立臺中商業職業學校（今國立臺中科技大學）美術教師。除參加臺灣省全省美術展覽會（全省美展、省展）之外，亦參加日本「大潮會展」、「日展」，並多次入選聖保羅雙年展（The Bienal de São Paulo）等國內外大展。除了參與展覽之外，1954 年與林之助、顏水龍、陳夏雨、葉火城等人創立「中部美術協會」，並積極參與「中部美展」的推動工作。1974 年又與賴高山（1924-2005）、李克全（1920-2011）、楊啟山（1915-）、張錫卿（1909-2000）等人創辦「東南美術會」。1976 年邀請楊啟山、馬朝成（生卒年待考）等人，創立「春秋美術會」。1977 年與楊啟山、馬朝成（生卒年待考）、黃潤色（1937-2013）等人共組「中部水彩畫會」。此外，自日治時期開始，亦常於報章雜誌發表藝術評論文章，對於美術

楊啟東，《淡水風景》，水彩、紙本，76 × 107.4 cm，1970，國立臺灣美術館登錄號：07900098。

展覽、國內外重要畫家及其作品，頗多論述。過世後，2010 年臺中市政府文化局與國立臺灣美術館分別為其舉辦「臺灣畫壇『孤獨的勇者』楊啟東紀念展」、「彩筆濃情：楊啟東捐贈作品展」。

其早期作品，忠於自然寫生，強調光線、透視、色彩、形體等視覺語言的精鍊。之後，運用不透明水彩，描繪中部鄉野田園風光、廟宇建築，表現樸實厚重，色彩鮮麗的特質。曾立志要完成「百美圖」，其人物畫運用流暢線條、明麗色彩，細繪女性各種姿態。尤其強調色彩的表現，以洗鍊技法結合色相、彩度、明度三要素，將人物纖柔純淨的風貌具現於畫面上。整體畫風奔放不失嚴謹，瑰麗不失典雅。（賴明珠）

參考書目

葉志雲，〈孤獨勇者：楊啟東彩筆濃情〉，《大墩文化》第 59 期，臺中市：臺中市政府文化局，2010，頁 35–37。

鄭芳和，《勇者‧精進‧楊啟東》，臺中市：國立臺灣美術館，2018。

楊基炘 Yang, Chi-Hsin

1923-2005

攝影家，生於臺中，家族積極參與各項社會活動及藝術贊助而富盛名。楊基炘五歲時前往日本就學，而後就讀於日本私立上智大學英文系。1946 年返回臺灣，於臺中縣立清水初級中學（今臺中市立清水高級中等學校）擔任英文教師，1950 年到臺北擔任《豐年雜誌》日文版編輯，不久即被同屬美援機構的「中國農村復興聯合委員會」（簡稱農復會）新聞組美籍組長邀請擔任專職攝影記者工作。農復會是由美國政府提供援助基金之獨立機構，其敘薪高於一般政府機構，楊基炘因而

楊基炘，《頑童》，攝影，40.5
× 50.5 cm，1954，國立歷史博
物館登錄號：88-00528。

得以領取優渥薪資，且可使用最新的攝影器材與專業的暗房沖印作業，期間共拍攝了一萬多張底片，記錄臺灣社會風貌。1960 年代離職創立太陽廣告公司，而後創設自行車工廠永輪工業股份有限公司，轉往企業界發展。1999 年於國立歷史博物館舉辦「時代膠囊：千禧年半世紀前的影像臺灣」攝影展，展出其 1940 至 1950 年代於豐年雜誌社與農復會時期所拍攝的攝影作品，記錄當時臺灣農業社會及城市的發展與變遷。爾後並出版展覽圖錄，且曾於新加坡與德國漢堡等地展出。（盛鎧）

參考書目
楊基炘，《時代膠囊：千禧年半世紀前的影像臺灣》，臺北市：時報，1999。

楚戈 Chu, Ke

1931-2011

畫家、藝評家、史學家，生於湖南。本名袁德星。1948 年與同學赴長沙從軍，1949 年隨軍駐紮南京清涼山，不久隨軍來臺。1957 年所屬單位駐紮於臺北士林，結識紀弦（1913-2013）、覃子豪（1912-1963）、鄭愁予（1933-）、商禽（1930-2010）、江漢東、楊英風等人，並加入紀弦發起的新詩現代派運動，同時以「楚戈」為筆名，寫了不少評論五月畫會、東方畫會的文章。1958 年開始創作抽象畫。1962 年皈依佛教，主編《獅子吼雜誌》。1967 年受邀至中國文化學院（今中國

文化大學）擔任「藝術概論」及「中國文化概論」講師。1968 年入國立故宮博物院器物處工作。1969 年與李錫奇於臺北聚寶盆畫廊聯展。1970 年參加美國「中國現代畫展」。

莊靈，《藝術家楚戈》，攝影，40 × 50 cm，2004，國立歷史博物館登錄號：94-00365。

1974 年參加東京上野美術館「中國現代繪畫展」。1979、1983 年分別於版畫家畫廊、龍門畫廊舉行個展，之後又代表國家至法國、韓國、香港、比利時、美國參展或個展。1981 年曾赴香港大學設計學院（今香港大學建築學院）短期講學。1985 年任東海大學美術系教授，同年獲「國際作家工作室」邀請至愛荷華大學訪問，並受邀在耶魯大學、柏克萊大學演講。1991 年於臺北市立美術館舉行「楚戈六十回顧個展」。1997 年於臺灣省立美術館舉辦「楚戈觀想結構展」。1998 年於國立歷史博物館舉行「楚戈結情作品展」，2004 年又於該館與韓國藝術家鄭璟娟（1953-）舉行「繩子與手套的對話展」。2010 年於長流畫廊舉行「楚戈八十大展」。

在國立故宮博物院器物處任職研究員期間，以青銅器紋飾為主要研究內容的多年經驗中，取中國編繩文化的圖騰符號，融入書法運筆，發展出獨特的抽象水墨畫風格。（賴明珠）

參考書目

楚戈，《人間漫步：楚戈 2003 創作大展作品集》，臺北市：國立國父紀念館，2003。

蕭瓊瑞，《線條‧行走‧楚戈》，臺中市：國立臺灣美術館，2014。

溥心畬 Pu, Hsin-Yu

1896-1963

書畫家，生於北京，本名愛新覺羅溥濡，字心畬。為道光皇帝曾孫，1912 年清宣統皇帝退位後，避隱北京西郊戒臺寺多年，自稱「西山逸士」。其間在母親教導下習書法、作詩詞、摹古畫，與法師談經論藝等。曾留學德國柏林大學獲天文、生物博士學位。

溥心畬，《鍾馗馴鬼圖－軒渠擭兩鬼》，彩墨、絹本，20 × 11 cm，約1950年代，國立歷史博物館登錄號「81 00318 ^

1924 年遷回北京恭王府，1930 在北京首次個展，聲名鵲起，畫室齋名「寒玉堂」，所作水墨畫淺淡清逸，工筆略帶抒放，樹立華北山水畫的清新形象，與大筆揮灑的張大千相異其趣，素有「南張北溥」之稱。

1949 年隨國民政府來臺，應聘臺灣省立師範學院（今國立臺灣師範大學）任教，也赴東海大學及香港中文大學講學，善繪鍾馗鬼怪之新創意。於畫室「寒玉堂」設塾授徒，江兆申、羅青（1948-）等皆其門下生。溥心畬與張大千、黃君璧齊稱「渡海三家」。（李欽賢）

參考書目
林銓居，《王孫・逸士・溥心畬》，臺北市：雄獅美術，1999。

葉化成 Yeh, Hua-Cheng

1800-1852

書畫家，生於福建。後移居廈門，字東谷。1835年（道光 15 年）舉人，曾遊於周凱（1779-1837）

門下，後由周凱推薦而擔任板橋林家西席。擅書畫，其書法屬帖學系統，行草書風典雅秀麗；其畫以山水見長，畫風師法清初四王一系，筆墨溫潤而秀氣。後世將他與先後在板橋林家擔任教師的流寓書畫家呂世宜、謝琯樵等三人，合稱林家三先生。對於清代臺北詩文、書畫之發展，助益頗多。惟其書畫作品，個人風格較不明顯，存世之作品也不多。因此在林家三先生當中，其評價略遜於呂、謝二氏。板橋林熊光（1897-1971）曾於 1926 年舉行林家三先生遺墨展，並印行《呂世宜、謝琯樵、葉化成三先生遺墨》。（黃冬富）

葉化成，《山水扇面》，彩墨、紙本，18 × 53 cm，1844，國立歷史博物館登錄號：96-00020。

參考書目
黃才郎執行編輯，《明清時代臺灣書畫》，臺北市：行政院文化建設委員會，1984。
許雪姬總策畫，《臺灣歷史辭典》。臺北市：遠流，2004。

葉火城 Yeh, Huo-Cheng

1908-1993

畫家，生於臺中。1922 年葫蘆墩公學校（今臺中市葫蘆墩國小）畢業後，進入臺灣總督府臺北第二師範學校（今國立臺北教育大學）就讀，在學期間受石川欽一郎之藝術啟蒙和教導。1927 年以水彩畫《豐原一角》入選第一屆臺灣美術展覽會（臺展）。先後共參展四次臺展，六次臺灣總督府美術展覽會（府展）；作品《葡萄藤》更曾獲第四屆府展特選。1928 年臺北第二師範學校畢業

後，任臺中州霧峰公學校（今臺中市霧峰國小）教員，而後轉任豐原女子公學校（今併入臺中市瑞穗國民小學）。戰後，他擔任臺中縣神岡鄉豐洲國民學校（今臺中市豐洲國小）校長，後又調任豐原鎮富春國民學校（今臺中市富春國小）、豐原國民學校（今臺中市豐原國小）等校，並曾任私立明志工業專科學校（今明志科技大學）工業設計科教授。

在創作方面，葉火城多以油畫為主。1946年獲第一屆臺灣省全省美術展覽會（全省美展、省展）特選學產會獎，1947年獲省展特選教育會獎，1948年獲省展文協獎，1949年又於省展入選而獲免審查資格，1959至1972年期間任省展西畫部審查委員，足見其畫藝深受肯定。1974年參與發起中華民國油畫學會，而後擔任第五屆理事長，1979年與李石樵等畫家創立葫蘆墩美術研究會，培養許多年輕學子和畫家，而有「豐原班」之稱，對中部藝文之推廣貢獻卓著。1977年於臺北市省立博物館（今國立臺灣博物館）舉行慈善油畫展，為首次個展。1987年於國立歷史博物館舉行八十回顧展。其作品主題涵蓋人物、靜物與風景，尤以臺灣各處山景與海景之寫生為多，且其風景畫之濃烈色彩和豐厚的肌理質感，最見個人特色。

（盛鎧）

葉火城，《朝》，油彩、畫布，100.7 × 80 cm，1943，國立臺灣美術館登錄號：08900041。

參考書目

盛鎧，《巨岩‧豐原‧葉火城》，臺中市：國立臺灣美術館，2016。

葉王 Ye, Wang

1826-1887

陶藝家，生於福建。清道光末年間，隨從事建廟的父親來臺，先落腳嘉義打貓（今民雄），其後遷居麻豆。幼年時臺南正在興築「嶺南會館」，當時承製瓦脊雕飾的粵籍陶匠，發現雕塑泥像玩耍的葉王頗有天分，遂將他收為學徒，傳授廣東低溫彩釉陶塑法。葉王得此燒陶本領之後，加上雕塑技藝精巧，南臺灣大小廟宇乃爭相延聘。

葉王，《八仙過海一曹國舅》，交趾陶，尺寸未詳，1868-1869，臺南佳里震興宮拜殿龍亭水車堵。（圖版提供：藝術家出版社）

1930 年臺南市舉辦「臺灣文化三百年紀念會」，全面整理出清代書畫、碑碣、刻石和工藝，重新發現葉王的陶藝最為精緻，隨即被命名「交趾燒」或「嘉義燒」，舉凡人物表情細膩，群像姿態生動，予以高度評價。交趾陶的獨特釉色有胭脂紅、翡翠紅、古黃色等等，現在臺南佳里的震興宮有作品殘存，1860 年左右葉王主持臺南學甲慈濟宮重修所雕作之陶藝，今慈濟宮內設立「葉王交趾陶文化館」較為完整保存。

（李欽賢）

參考書目
王國璠、邱勝安，〈製陶宗師葉王〉，收入《三百年來臺灣作家與作品》，高雄市：臺灣時報，1977，頁 65-68。

詹浮雲 Chan, Fu-Yun

1927-2019

畫家，生於嘉義，本名詹德發。青年時期因機緣得以和陳澄波、林玉山接觸互動，受此啟蒙而步

入藝術之路。1947年二二八事件爆發,陳澄波命喪國民黨軍隊槍下。詹德發因前往老師靈前祭拜,遭軍方羈押於嘉義衛戍司令部五天,幸經家人奔走而獲釋。風聲鶴唳中,匆匆遠走高雄,並改名為「浮雲」。1949年於高雄開設「浮雲畫室」,以繪製肖像畫及兼營照相器材買賣營生。1953年創辦「浮雲美術補習班」,慕名前來習畫者包括:呂浮生(1935-)、黃惠穆(1926-2010)、王五謝(1928-2019)及謝峰生(1938-2009)等人,日後皆為臺灣省全省美術展覽會(全省美展、省展)重要膠彩畫家。1952年首度入選省展國畫部,之後,省展多次入選得獎。因歷年成績優異,於1973年獲省展國畫第二部「邀請參加」,並受聘為評審委員。先後參與「高雄美術研究會」、臺灣南部美術協會及「十人畫展」等美術展覽之活動,對臺灣南部美術教育的推廣貢獻斐然。

詹浮雲,《臺北文化城》,油彩、畫布,130 × 97 cm,1982,高雄市立美術館登錄號:03832。

1975在後藤和信(1930-2007)引薦下,赴日進入其所主持的「光輪美術院研究所」研習日本畫。1980年入「東光會洋畫研究所」,師從森田茂(1907-2009)、江藤哲(1909-1991)、梅津五郎(1920-2003)等「日展」系油畫家。1981年詹浮雲以《醮祭》入選第四十七屆「東光展」,之後又連續六次入選該展。1988年更以《城》獲得第五十四屆「東光展」的「朝日繪具賞」,隔年則被推薦為「東光會」會友。1994、1995及1997年,更上一層樓,分別以《桂林古屋》、《廢屋》及《黃昏》油畫創作,入選日本最高美術權威「日

展」。

早、中期力求表現臺灣地域性的風土民情。晚期進行中影文化城、古建築風景、傳統戲曲人物等系列繪畫的反覆探索。（賴明珠）

參考書目

林佳禾、羅潔尹執行編輯，《人生若夢：詹浮雲藝術研究展》，高雄市：高雄市立美術館，2012。

賴明珠，〈詹浮雲繪畫視覺意象與意涵之探析〉，《臺灣美術》第109期，臺中市：國立臺灣美術館，2017，頁49-64。

廖德政 Liao, Te-Cheng

1920-2015

畫家，生於臺中。1933年考上臺中州立臺中第一中等學校（今臺中市立臺中第一高級中等學校），曾在校際水彩畫比賽中獲獎。1938年畢業後赴日，入川端畫學校（已停辦）習石膏素描一年，遇見張義雄，成為莫逆。1940年考取東京美術學校（今東京藝術大學）油畫科，指導老師為臺灣美術展覽會（臺展）審查員南薰造（1883-1950）。1945年第二次世界大戰方酣中休學，被派往廣島外海的江田島海軍兵學校，從事繪製軍事教材。8月6日上午目睹原子彈投下廣島市，天空一片漆黑，所幸身處外海毫髮無傷。

廖德政，《窗邊》，油彩、三夾板，90.5 × 55 cm，1955，國立臺灣美術館登錄號：08100265。

1946年返臺，為東京藝術大學改制以前東京美術學校最後一位臺籍畢業生。父親熱心社會運動，是日本憲警眼中的異議人士，也在1947年的二二八事件中受難失蹤，舉家從豐原遷往臺北。

1949 年任教臺北市私立開南商工職業學校（今臺北市開南高級中等學校）至 1998 年退休。1951年《清秋》一作獲第六屆臺灣省全省美術展覽會（全省美展、省展）第一名。1954 年與洪瑞麟等人合組「紀元美術會」，連續兩年內舉辦過三次展覽之後即行中斷。

因畫室面對觀音山，開始創作一系列凝視觀音山的油畫。寧靜的郊山風景、窗前的水果或畫樹林裡的《山路》等，是畢生創作主題，而且畫面一片祥和，少見人工建造物，乃是其風格特色。（李欽賢）

參考書目
李欽賢，《綠野‧樂章‧廖德政》，臺北市：雄獅美術，2004。

廖繼春 Liao, Chi-Chun

1902-1976

畫家，生於臺中。幼年失怙，幸賴兄長栽培方得以進入豐原公學校（今臺中市豐原國小）就讀。1918 年考取臺灣總督府國語學校（今臺北市立大學、國立臺北教育大學前身），畢業後回母校任教。

1924 年與陳澄波同船抵達日本，並一起考上東京美術學校（今東京藝術大學）圖畫師範科。1927年畢業，受聘臺南長老教會中學校（今財團法人臺南市私立長榮高級中學）教師，舉家遷往臺南。同年獲首屆臺灣美術展覽會（臺展）特選，1928年《有香蕉樹的庭院》入選第九屆帝展，從而備受畫壇矚目。1931 年有《椰子樹的風景》再度入選第十二屆帝展。1932 年起連續三屆出任臺展審

查員，也是臺陽美術協會創始人之
一。1933 年和 1934 年擔任臺展審
查時，曾邀請來臺旅遊的梅原龍三
郎（1888-1986）到臺南寫生。

1947 年起任教臺灣省立師範學院
（今國立臺灣師範大學）美術系。
1950 年代畫風明顯轉變，開始在
畫面上強調紅綠對比的東方色彩，
顯然有梅原龍三郎的影響。1960
年代抽象畫浪潮席捲下，也嘗作抽
象繪畫，其迎接新潮流的敏感度與
創作觀，備受推崇。1962 年應美
國國務院之邀訪美，回程轉往歐
洲，親歷藝術新風，大膽表現《威尼斯》、《西
班牙古城》。（李欽賢）

廖繼春，《有香蕉樹的院
子》，油彩、畫布，129.2
× 95.8 cm，1928，臺北市
立美術館分類號：O0427。

參考書目
李欽賢，《色彩·和諧·廖繼春》，臺北市：雄獅美術，1997。

臺北市立美術館 Taipei Fine Arts Museum (TFAM)

1983-

臺灣第一所現代美術館，長期擔任臺灣現、當代
美術發展之培植、推廣、國際交流角色，策辦「臺
北雙年展」、「威尼斯雙年展」、「臺北美術獎」；
簡稱北美館。

1976 年被納入政府十二項大建設之一，同年會議
暫定館名為「現代美術館」。1977 年 10 月成立「臺
北市立美術館籌建指導委員會」，1983 年延聘國
立故宮博物院蘇瑞屏（1944-）出任籌備處主任，

同年 12 月正式開館，由蘇瑞屏奉派為代理館長，首任館長為黃光男（1944-）。創立初期因國內美術館之任用制度尚不齊全，公務人員聘用法無法符合美術館之需求，因此 1985 年通過「教育人員任用條例」，使社教相關單位能聘用非公務員，並於 1985 年舉辦教育文化甲等特考，以完善美術館館長任用資格制度，最後由黃光男通過特考，擔任北美館首任館長。1990 年後訂「臺北市立美術館組織規程暨編制」，人員晉用走向公務員與專業人員雙軌制，北美館之設立過程亦是臺灣博物館專業人員聘用制度之建構歷程。

展覽、典藏方面，1984 年推出「中國現代繪畫新展望」開啟雙年競賽展之制度，並於 1990 年代後從典藏競賽獲獎作品，轉為主題性蒐購，以十九至二十世紀臺灣美術，與雙年展之新科技、新媒材作品為收藏重點。1998 年北美館因應全球化與亞洲雙年展之潮流，辦理第一屆臺北雙年展，並在 2000 年開始採雙策展人制度，邀請多國藝術家參展，以推廣臺灣於世界藝術舞臺之地位。（編輯部）

臺北市立美術館外觀一景。（攝影：羅珮慈，圖版提供：藝術家出版社）

參考書目

《臺北市立美術館》。檢索日期 2019 年 9 月 7 日。<https://www.tfam.museum/index.aspx?ddlLang=zh—tw>。

陳淑玲，胡慧如編輯，《編年卅北美館》，臺北：臺北市立美術館。

陳曼華，〈在政治權力撞擊中確認的臺灣現代藝術：以 1980 年代臺北市立美術館初創期為中心的探討〉，《想像的主體—八〇年代臺灣美術發展學術研討會論文集》，2018，頁 72–73。

臺北市立美術館，〈雙北大事紀〉，《臺北雙年展 1996–2014》，臺北市立美術館官方網站。檢索日期 2019 年 9 月 10 日。<https://www.taipeibiennial.org/TB1996—2014/index.aspx>。

臺北當代藝術館 Museum of Contemporary Art Taipei (MOCA Taipei)

2001-

以當代藝術為研究、展示主軸之美術館，簡稱當代館。其營運模式為公辦民營，由民間之基金會負責經營，董事會期滿後再進行重組。館舍建築前身原為日治時期的臺北建成尋常小學校，為日治時期標準之黑屋瓦屋頂與塔樓設計。

臺北當代藝術館外觀一景。（圖版提供：藝術家出版社）

1994 年臺北市政府研議將之規劃成文化機構。1995 年美術館部分委由臺北市立美術館進行整修與規劃，納入臺北市立美術館之「大美術館」計畫，規劃其作為其分館，展示數位藝術；2000 年則重新定位，將該館從北美館獨立出來，並正式命名為「臺北當代藝術館」。

臺北當代藝術館初期由臺北市文化局委託「當代藝術基金會」經營管理，並於 2001 年 5 月開館。2001 年 8 月始由臺北市文化局決議委託「財團法人當代藝術基金會」經營，正式成為一公辦民營的古蹟活化美術館，由里昂·巴洛希恩（Leon Paroissien, 1937-）擔任首任館長。2008 年由「財團法人臺北市文化基金會」接手經營，維持推廣當代藝術的理念持續辦展。（編輯部）

參考書目

臺北當代藝術館，〈當代建築〉，《探索當代》，臺北當代藝術館官方網站。檢索日期：2019 年 9 月 19 日。<Mocatipei.org.tw/tw/Discover/ 當代建築 / 臺北當代藝術館 / 臺北當代藝術館 >。

臺北雙年展 Taipei Biennial

1992-

為臺北市立美術館所辦理之國際型雙年展，自
1992 年始，北美館整併數項獎賽，從「中華民國
現代新展望」展更名為「臺北現代美術雙年展」
（The Taipei Biennial of Contemporary Art）並 對
外徵件。1996 年調整比賽審查制度為策展人邀請
制，第一屆以臺灣藝術主體性為題的大型公辦雙
年展，由六位策展人制定規劃議題。1998 正式更
名為臺北雙年展，成為臺灣首次舉辦之國際雙年
展。

臺灣之國際雙年展風潮自 1950 年代始，國立歷史
博物館送件參加聖保羅雙年展（The Bienal de São
Paulo），1995 年由北美館籌辦「臺灣館」參加
威尼斯雙年展（La Biennale di Venezia）。臺北雙
年展主題，逐漸自後殖民、主體性等議題，移轉
為對於全球化的探討。全球化議題則並逐漸從媒
體與資訊的關注，轉移到環保議題，並在 2016 年
進行檔案研究，關注當代藝術議題。（編輯部）

臺北雙年展，蔡國強和他的作
品《廣告城》，尺寸依場域而
定，1998。（圖版提供：藝術
家出版社）

參考書目
高千惠，《發燒的雙年展：政治／美學
／機制的代言》，臺北市：臺北市立美
術館，2011。
臺北市立美術館，〈雙北大事紀〉，《臺
北雙年展 1996–2014》，臺北市立美
術館官方網站。檢索日期 2019 年 9 月
10 日。<https：//www.taipeibiennial.
org/TB1996—2014/index.aspx>。
臺北雙年展，《首頁》，2010 年臺
北雙年展官方網站。檢索日期 2019
年 9 月 10 日。<https：//www.
taipeibiennial.org/2010/index.html>。

臺南市美術館
Tainan Art Museum (TNAM)
2019-

以臺南在地與臺灣近現代美術、文史發展為主要典藏、展覽、研究核心之美術館，簡稱南美館。臺南、嘉義地區之美術活動自日本政府時期即十分活躍，並有臺灣南部美術協會等組織。

臺南市美術館二館外觀一景。（攝影：廖婉君，圖版提供：藝術家出版社）

臺南市美術館宗旨以臺南在地文史發展為基礎，重新建構臺灣美術史，故特展多以捐贈典藏與臺南在地風光為主軸，連結當代與全球脈絡。

南美館為國內首座依《行政法人法》設立之地方美術館，於 2018 年辦理一館營運，並在二館落成後，於 2019 年正式對外開放。首任館長為林保堯（1947-），開館館長為潘襎（1964-）。臺南市美術館的一館與二館分別坐落於臺南市中西區的南門路與忠義路上。一館空間原為日治時期臺南州警察署，於 1931 年落成，為折衷主義裝飾藝術式樣風格建築。該建築 1998 年被指定為臺南市市定古蹟，之後又再擴充內部空間規劃為十間展覽室、工作坊、輕飲食區、典藏庫房、文物修復與檢測空間。二館則為普立茲克建築獎得主的日籍建築師坂茂（1957-）設計興建的現代主義造型建築。

開館展有「府城榮光」、「臺灣禮讚」、「南薰

藝韻：陳澄波、郭柏川、許武勇、沈哲哉專室」
以及「透明的地方色：郭柏川回顧展」等特展，
可見其以美術作品串聯，建構臺南在地藝術史脈
絡之宗旨。（編輯部）

參考書目
臺南市美術館，〈願景與使命〉，《關於我們》，臺南市美術館官方
網站。檢索日期：2019 年 9 月 20 日。網址：<https://www.tnam.
museum/about_us/vision_mission>。

臺展三少年

The Three Youths of Taiwan Fine Arts Exhibition

1927

1927 年第一屆臺灣美術展覽會（臺展）入選的三
名臺灣青年。陳進、林玉山和郭雪湖。臺灣人入
選日本官辦之美術展覽會，自 1920 年黃土水入
選第二屆東京帝展雕刻部，1926 年陳澄波入選
第七屆東京帝展西洋畫部，都成為臺灣媒體爭相
報導的藝術新聞。此時期來臺任教的日籍美術老
師，如石川欽一郎、鹽月桃甫與鄉原古統等人，
一致覺得應該設置一個具權威、富公信力的競技
場所，讓有志於藝術創作的日、臺籍青年，得以
相互切磋琢磨。因而石
川、鹽月等人乃與新聞
界、文教界和官方人物共
同倡議，促請總督府出面
主辦臺展。因此從 1927
年 10 月起，正式開辦第
一屆展覽會，簡稱臺展。
臺展的競技分為東洋畫與
西洋畫兩個部門。第一回

1993 年東之畫廊「臺展沙龍聯
展」，臺展三少年聚會照片。
左起：林玉山、陳進、郭雪湖。
（圖版提供：藝術家出版社）

臺展東洋畫部由鄉原古統及木下靜涯擔任審查委員，評選結果，原先被看好的臺籍資深傳統水墨畫家全部落選，只有陳進、林玉山和郭雪湖三位年齡二十歲左右的臺灣青年入選。而陳進、林玉山和郭雪湖因而在此後被並稱為臺展三少年。三人中，陳進當時是東京女子美術學校日本畫師範科在校生，以《姿》、《罌粟》、《朝》入選；林玉山當時是日本東京川端畫學校（已停辦）日本畫科學生，以《水牛》、《大南門》入選；郭雪湖則是大稻埕知名傳統畫家蔡雪溪的學生，以《松壑飛泉》入選。（賴明珠）

參考書目

謝里法，《日據時代臺灣美術運動史》，臺北市：藝術家出版社，1978。

《陳進、林玉山、郭雪湖：臺展三少年畫展》，臺北市：東之畫廊，1993。

臺陽美術協會 Tai-Yang Art Group

1934 創立

1934 年 11 月 12 日，臺陽美術協會（簡稱「臺陽美協」或「臺陽畫會」）於臺灣鐵道旅館舉行成立大會，隔年 5 月 4 日至 12 日於臺灣教育會館（今二二八國家紀念館）舉行第一屆展覽會。首屆展覽會上，除展出創始會員陳澄波、廖繼春、陳清汾、顏水龍、李梅樹、李石樵、楊三郎、立石鐵臣等人共四十一件畫作，亦聯合展出公開徵募之三十九位畫家共五十六件作品，總計展出九十七件，堪稱當時民間主辦的美術展覽中最具規模者。臺陽美協之展覽以西畫為主，1940 年第六屆方增設東洋畫部，1941 年增設雕塑部，目前則展出油畫、膠彩、墨彩、雕塑、版畫、水彩六類作

1937年5月8日第三回臺陽展臺中移動展會員歡迎座談會照片。前排右起：洪瑞麟、李石樵、陳澄波、李梅樹、楊三郎、陳德旺。中排左2：楊逵。（圖版提供：藝術家出版社）

品。自1935年起，至今仍持續舉辦，是國內歷史最悠久之畫會定期展覽活動。

美術評論家王白淵認為臺陽美術協會的成立及其展覽活動是「臺灣民族主義運動在藝術上的表現」，視之為傾向反對日本殖民統治的文化活動；創會成員廖繼春則說：「我們只不過因為看到秋天的臺灣島已有了臺灣美術展覽會（臺展）在修飾著它，所以才想起應該以什麼來修飾臺灣的春天，臺陽美展是在這種需要下組織起來的，它的傾向和它的思想與臺展是完全一致的，至於與臺展並立的想法我們是絕對沒有的。」因而難以認定臺陽美展的創設具有民族主義或政治上的意涵。

因戰事與時局動盪，臺陽美展停辦過三屆（1945-1947），1948年恢復舉行第十一屆，稱為「光復紀念展」。此後臺陽美術協會定期每年舉辦，並陸續增加會員。由於畫會核心成員多為臺灣省全省美術展覽會的組織者或評審委員，故對於國內美術界曾具有相當影響力。臺陽美展除以會員間切磋琢磨為宗旨，亦公開徵募作品及評選給獎，以鼓勵後進美術創作人才。（盛鎧）

參考書目
吳隆榮等編，《八十臺陽‧再創高峰特展專輯》，臺北市：臺陽美術協會，2017。
謝里法，《日據時代臺灣美術運動史》，臺北市：藝術家出版社，1995。

臺靜農 Tai, Ching-Nung

1902-1990

書法家，生於安徽。字伯簡，號靜者，書
齋名「龍坡丈室」。北京大學國學門研究，
歷任輔仁、齊魯、山東、廈門等大學教授，
1946年受聘任教臺灣大學而來到臺灣，後
出任中文系主任達二十年，1973年退休。
畢生專攻古典文學，1985年獲行政院文化
獎。

初學隸書，習顏楷、行奠定書法基礎。抗
戰期間避居四川，張大千贈送晚明倪元璐
（1594-1644）書跡真本，勤練不輟。

1982年生前唯一書法個展於國立歷史博物
館展出。1985年出版《靜農書藝集》的序
文中自述：「戰後來臺北，教學讀書之餘，
每感鬱結，意不能靜，唯時弄毫墨以自排遣，但
不願人知」。一介儒者，在學術志業背景中，書
法雖是餘興，卻能獨樹一格，不論是隸書或行草
皆有蒼古又創新之強勁復沉穩的筆趣。（李欽賢）

臺靜農，《杜甫詩行草中
堂》，墨、紙本，176 ×
93 cm，1981，國立歷史博
物館登錄號：71-01309。

參考書目

林文月，《回首》，臺北市：洪範出版，2004。
盧廷清，《沉鬱‧勁拔‧臺靜農》，臺北市：雄獅美術，2001年。

臺灣八景 Eight Vistas of Taiwan

1696 迄今

十七世紀末至十九世紀晚期，臺灣興起一股臺灣
八景、八景詩與八景圖的「八景學」風潮；此後
於日治時期與戰後亦有選定臺灣八景之活動。

「八景」的概念源自於傳統山水中的「勝景圖」，
而畫題可能始於北宋宋迪的《瀟湘八景圖》。臺
灣八景的選定、命名與書寫，最早出現於高拱乾
1696 年完成的《臺灣府志》。此後臺灣各地大、
小八景的擇選與命名，多由府縣廳長官決定，之
後再由文人同儕集體吟誦、書寫八景。臺灣名勝
風景經遊宦與本土文人不斷傳誦，乃轉換為意涵
豐富的文化地景。臺灣方志中最早刊刻八景圖，
是巡臺御史范咸、六十七纂輯，並於 1747 年刊印
的《重修臺灣府志》。置於府志卷首輿圖之後的
木刻八景圖，包括：《安平晚渡》、《沙鯤漁火》、
《鹿耳春潮》、《雞籠積雪》、《東溟曉日》、《西
嶼落霞》、《斐亭聽濤》及《澄臺觀海》，象徵
從府城到全島四個方位的自然美景，都被納入清
帝國版圖，成為邊域臺灣全境的文化想像地景。

1895 年領臺之後，臺灣總督府模仿「日本新八景」
的票選活動，於 1927 年 6 月由《臺灣日日新報》
舉辦公開募集票選「臺灣新八景」的活動，希望
藉由民選方式尋找具代表性的新八景，而非侷限
於傳統詩文或方志輿圖的勝景。同年 8 月，《臺
灣日日新報》公布，臺灣新八景為：八仙山、鵝
鑾鼻、太魯閣峽、淡水、壽山、阿里山、日月潭
及基隆旭岡，分布各地的「十二勝」，以及兩個
別格神域臺灣神社與靈峰新高山。此後，當局即
透過觀光休閒空間的建置、交通網絡的聯通，以
及媒體、圖像的宣傳等手法，將臺灣新八景轉化
為具有消費與凝聚國民意識等多重功能。

戰後，1953 年臺灣省文獻會重新選定新的臺灣八
景，2005 年交通部觀光局再次票選八景，也都從

觀光產業與政治、歷史、文化等背景，賦予臺灣
八景不同時代的意義與功能。（賴明珠）

參考書目
宋南萱，〈臺灣八景：從清代到日據時期的轉變〉，桃園縣：國立中
央大學藝術學研究所碩士論文，2000。
蕭瓊瑞，《懷鄉與認同：臺灣方志八景圖研究》，臺北市：典藏藝術
家庭，2007。
賴明珠，〈清修方志臺灣地景的再現（1747–1893）〉，《史物論壇》
第 23 期，臺北市：國立歷史博物館，2018，頁 125–152。

臺灣女性藝術 Women Art of Taiwan

1920 年代迄今

日治時期臺灣知名女性
畫家陳進於 1927 年第
一屆臺灣美術展覽會
（臺展）嶄露頭角，堪
稱是臺灣女性藝術史的
開端。陳進以學院寫實
畫風，再現二十世紀前
期，臺灣不同族群女性
的居家與公共領域的生

周紅綢，《少女》，膠
彩、絹本，90×120cm，
1936，家屬自藏，第 10
回臺灣美術展覽會東洋畫
部入選。（圖版提供：藝
術家出版社）

活，作品強調表現「鄉土性」與「時代性」。
1980 年代晚期，隨著社會、教育、政治環境的轉
變，臺灣女性藝術的成長空間逐漸擴大。1988 年
嚴明惠（1956-2018）《三個蘋果》一作，以女性
的身體探索女性的生理、心理和生活經驗，開啟
解嚴後臺灣女性藝術家以「身體」、「情慾」作
為創作題材的風潮。1990 年代，女性藝術菁英，
如：吳瑪悧（1957-）、林珮淳（1959-）、侯淑
姿（1962-）、陳慧嶠（1964-）等人，透過議題、
行動與團體的串聯，爭取集體發聲及在主流社會
的合法性地位，促使女性藝術的能見度大為提

升。邁入二十一世紀，當代女性藝術家則藉由關懷多元社群權益與環境生態等議題，企圖進行臺灣女性藝術突破與轉化的可能性。（賴明珠）

參考書目

陸蓉之，《臺灣（當代）女性藝術史：1945-2002》，臺北市：藝術家出版社，2002。

許淑真，〈臺灣當代女性藝術轉型之必要與困境（上）〉，《藝術認證》，第 19 期，高雄市：高雄市立美術館，2008，頁 92-95；

許淑真，〈臺灣當代女性藝術轉型之必要與困境（下）〉，《藝術認證》，第 20 期，高雄市：高雄市立美術館，2008，頁 106-109。

賴明珠，〈「風俗」與「摩登」：論陳進美人畫中的鄉土性與時代性〉，《史物論壇》第 12 期，臺北市：國立歷史博物館，2011，頁 41-71。

臺灣公共藝術 Public Art of Taiwan

1980 年代迄今

臺灣於 1980 年代引入美國公共藝術概念，立法院於 1992 年通過「文化藝術獎助條例」法案，明訂公有建築物、公眾使用建築物及政府重大公共工程，為了「美化建築物與環境」，依循美國「百分比藝術」（The Percent for Art）法案之先例，訂定應撥建築工程費的「百分之一」設置公共藝術品。1998 年行政院文化建設委員會發布「公共藝術設置辦法」，讓公共藝術的設置與執行有了法源依據。

楊英風，《孺慕之球》，景觀美化案，1290×800×800cm，1985-1986，高雄航空站。（圖版提供：藝術家出版社）

公共藝術強調「藝術與生活結合」、「公共空間」及「民眾參與」等要素。1998 年設置辦法頒布之後，與 1994 年提出的「社區總體營造」政策結合，目標在重建地方主體性並宣傳地

方特色,促使公共藝術迅速發展成為新的美學運動。

2019 年為止,臺灣公共藝術的數量已達四千餘件,總費用為七十五億元。早期臺灣公共藝術偏重於及「藝術性」,對於「民眾參與」要素較為忽視;因而公共藝術往往淪為建築、廣場、公園的附屬品,失去「喚醒民眾公共意識」的效能。2008 年文化部為了鼓勵政府機關、民間單位、藝術家與社區居民,投入公共藝術領域,進而提升國民美學,乃創設「公共藝術獎」。公共藝術獎不僅刺激藝術家在創作上相互競技,更促進整體空間、環境、建築、景觀、社區民眾彼此間的相互激盪。公共藝術不但成為重要文化資產,更是展現國家文化軟實力的利器。(賴明珠)

參考書目

呂清夫,〈我們與美醜的距離〉,《自由時報》A19 版(自由廣場),2019 年 9 月 6 日。

文化部公共藝術獎網站,檢索日期:2019 年 9 月 6 日。<https://publicartawards.moc.gov.tw/index/zh—tw>。

臺灣水彩畫 Watercolor Painting of Taiwan
20 世紀初迄今

水彩畫歷史在西方可溯自中古世紀,一般主要作為動、植物插畫之用途,十四世紀文藝復興時期始成為藝術媒材,例如德國藝術家杜勒(Albrecht Dürer, 1471-1528)於 1502 年所畫的《野兔》就是精采的藝術傑作。臺灣水彩畫歷史源於日治時期的近代美術教育,日本美術教師石川欽一郎引進了透明水彩畫,帶動寫生風氣,並培養第一批青年水彩畫家,促成繪畫團體,臺灣水彩畫之發

石川欽一郎，《村道》，水彩、紙本，31 × 38cm，20 世紀，國立歷史博物館登錄號：100-00024。

展與其息息相關。在二十世紀初，石川彩筆下的臺灣風景就展現非常甜美閒適的風貌。在論述上，他更不遺餘力於報端發表文章，質量均極為可觀，將臺灣風景觀定調為強烈的色彩與剛悍的線條，有著「南方特色」的地方風土個性，屬於粗獷的「強烈風景」之視覺語意。

傳承這項藝術的臺灣弟子如倪蔣懷、藍蔭鼎、李澤藩等人，則持續經營這片藝術園地直到戰後。1945 年之後，中國渡臺畫家分別介入各藝術領域，帶來西方抽象藝術、中國傳統繪畫等創作形式。此時來自中國的水彩畫家馬白水扮演著如同日治時期石川欽一郎的角色，作育英才，帶動風氣。在美術教育上推廣水彩畫的成功，也持續培養出一批批醉心於水彩創作的優秀畫家、師資與愛好者。1970 年代，臺灣的美術鄉土運動更著重在本土鄉間題材的發揮，例如席德進以氤氳的手法、民俗的色彩描寫民間建築與山水田園，獲得極大迴響。同時間，美國水彩畫家魏斯（Andrew Wyeth, 1917-2009）的作品被引進臺灣，掀起了鄉土寫實的風潮。繪畫團體也支持著這條水流不斷，例如 1927 年臺灣水彩畫會、1953 年「中國水彩畫會」、1970 年「臺灣水彩畫協會」等。在創作風格上，開始跨越出日治時期引進的印象派式描寫，走向多樣的嘗試。（廖新田）

參考書目
廖新田，〈臺灣水彩畫的傳統與變革：臺澳洲水彩畫的現代對話〉，《藝

術家》第 446 期，臺北市：藝術家雜誌社，2012，頁 340-345。
廖新田，〈臺灣水彩的「本土化」歷程：從多元與異質出發〉，《流
溢鄉情：臺灣水彩的人文風景暨臺日水彩的淵源》，臺北市：文化部，
2015，頁 27-35。

臺灣水彩畫會
Taiwan Watercolor Painting Group
1927 創立

臺灣水彩畫會成立
於 1927 年 11 月，由
石川欽一郎、石井柏
亭（1882-1958）、
真野紀太郎（1871-
1958）、三宅克己
（1874-1954）、倪蔣
懷、藍蔭鼎、片瀨弘

1927 年陳英聲（右起）、
藍蔭鼎、倪蔣懷於臺灣水
彩畫會展場合影照片。（圖
版提供：藝術家出版社）

（1894-1989）等七人所發起。其中石川欽一郎為
實際指導者，倪蔣懷則負責畫會經費的贊籌。畫
會成立目的為推廣水彩畫，促進繪畫技巧的進步
與發展。創立時會員有四十八人，至 1929 年則增
至六十餘人，日臺成員各半。

第一屆展覽共募集一百六十三件作品，選出九十
件展示。1928 年第二屆展出六十件。1931 年第
五屆則有九十餘幅畫作展覽，頗受注目。1932 年
石川欽一郎返回日本，其學生取其雅號成立一廬
會，並舉辦第六屆惜別展。1933 年第七屆展覽則
於臺北教育會館舉辦，除七十幅入選作品，亦展
出石川欽一郎近作與法國名家畫作為參考作品。
由於參觀人數眾多，第八屆展覽則開始收取入場
費。1935 年為日本治臺四十週年，該會因而將
第七屆展覽更名為始政四十週年紀念展，並擴大

辦理。1936 年舉辦創會十週年紀念展，參考作品更加入油畫、版畫與素描等媒材類型之作，創下七千人次觀展之紀錄。1937 年因中日戰爭緣故，該會並未辦理年度展覽，而與臺陽美術協會、栴檀社等團體合辦展覽會，其後則未有活動紀錄。該會對於日治時期臺灣水彩畫創作之推動，具有重要的貢獻。（盛鎧）

參考書目

白適銘，《臺灣美術團體發展史料彙編 1：日治時期美術團體（1895～1945）》，臺中市：國立臺灣美術館，2019。

勤宣文教基金會編，《日治時期臺灣官辦美展（1927–1943）圖錄與論文集》，臺北市：臺灣創價學會，2010。

臺灣水墨畫 Ink-wash Painting in Taiwan

溥心畬，《鷺絲柳》，水墨、紙本，82 × 36cm，1961，國立歷史博物館登錄號：81-00251。

水墨畫一詞，顧名思義是以媒材來分類、命名。在一般的概念中，它與華人繪畫傳統關係極為密切。不過，中國古代常以廣泛的「繪」、「畫」或「丹青」概稱繪畫作品，較早出現「水墨」之說法，則以唐代王維（701-761）〈山水訣〉中提到：「夫畫道之中，水墨最為上」之說法為代表，用以區別於「丹青」之重彩畫法。不過歷代繪畫論述中，使用水墨畫一詞則並不多見。1953 年徐悲鴻（1895-1953）主持的中央美術學院曾設「彩墨畫系」取代畫科之舊稱。臺灣大約在 1960 年代現代水墨畫興起以後，水墨畫一詞才逐漸被使用。大約在 1980 年代中期以後，海峽兩岸逐漸流行用水墨畫取代「國畫」一詞。

水墨畫狹義指的是純用水墨所作之畫，廣義的說法則等同於明朝末年西洋畫引進以

後，為了區別起見，而將當時以水墨繪寫為主的中國傳統繪畫統稱為「中國畫」或「國畫」之概念，後者有文化與國家認同的意涵。晚近水墨畫被約定俗成地廣泛使用而取代「國畫」一詞，其材質之運用，除了涵蓋色彩之運用外，也包容了其他繪畫材質的摻用。長久以來，水墨畫一直被視為中華繪畫傳統的象徵，也深深影響二十世紀以前的日本繪畫傳統，更與明鄭以來三百多年的臺灣繪畫發展關係極為密切。（黃冬富）

參考書目

何懷碩等，〈水墨畫專輯〉，《藝術家》第 58 期，臺北市：藝術家雜誌社，1980，頁 42–123。

沈柔堅主編，《中國美術辭典》，臺北市：雄獅美術，1989。

臺灣早期流寓書畫家
Sojourn Literati Artists in Ming-Qing Taiwan

「流寓」是指寄居他鄉，明清時期臺灣的漢人，大多自福建、廣東移墾而來。書畫藝術同樣是隨中國來此任官、佐幕、教讀的業餘書畫家，乃至職業畫師的引進。這些所謂「流寓書畫家」在臺灣停留的時間或短或長，甚至就此落地生根。流寓知識分子幾乎人人能書，是以流寓書畫家裡，擅書的人數遠多於擅畫者。

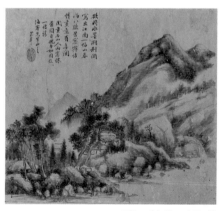

周凱，《山水》，水墨、紙本，26.5×29.5cm，19 世紀，國立歷史博物館登錄號：94-00556。

明清臺灣的流寓書畫家，較早期有沈光文（1612-1688）、寧靖王朱術桂（1618-1683）、國姓爺鄭

成功等（1624-1662），均有書蹟傳世。乾嘉以後，流寓書畫家之人數大量增加，如來臺任官職的楊開鼎（生卒年待考）、柯輅（1745-1830）、郭尚先（1785-1832）、葉文舟（?-1827）、陳邦選（1770-1850）、武隆柯（生卒年待考）、周凱（1779-1837）、曹謹（1787-1849）、王霖（生卒年待考）、沈葆楨（1820-1879）等；被聘來臺的佐幕、教讀人士有呂世宜、謝琯樵、曾光斗（生卒年待考）、魯琪光（1828-1898）、許筠（?-1908）……等人。值得一提的是，日治時期，由中國來臺的流寓書畫家人數，雖然大量銳減，其中自然沒有來此任官者，不過職業畫家則依然有一定數量，其中以 1928 年從福建仙遊來臺的畫家李霞（1871-1938），曾居住於新竹一帶，展現黃慎（1687-1772）一派畫風，尤其知名。流寓書畫家在臺停留期間的創作活動，在早期臺灣美術史上佔有重要的一環。（黃冬富）

參考書目
黃才郎編，《明清時代臺灣書畫》，臺北市：行政院文化建設委員會，1984。
王耀庭，〈日據時期臺灣的傳統書畫〉，收入臺北市立美術館編《臺灣地區現代美術的發展》，1990，頁 23–82。

臺灣南部美術協會

Southern Taiwan Art Group

1953 創立

高雄市成立歷史最久的畫會。以「高雄美術研究會」成員為基礎，結合「臺南美術研究會（南美會）」，並邀集嘉義「青辰畫會」與「春萌畫會」加入。其創始發起人，以及領導者都是劉啟祥。

據《南部展第二十
週年畫集》裡面所
附之〈臺灣南部美
術協會（南部展）
簡史〉中則提到其
概況：「本會成立
於民國42年（1953）
8月，由劉啟祥、郭
柏川、張啟華、劉
清榮（1901-1996）、

1953年第一屆「南部展」
展出者合影照片。前排左
起：王天賞、高雄市政府
主任秘書陳漢平、劉啟祥、
市長千金、高雄市長謝挀
強、王家驥和林守盤；後
排左起：李春祥、張啟華、
蒲添生、陳夏雨、楊三郎、
郭雪湖、林玉山、劉清榮、
陳雪山、王水河、鄭獲義
和劉欽麟。（圖版提供：
藝術家出版社）

顏水龍、曾添福（生卒年待考）、謝國鏞（1914-
1975）、張常華（生卒年待考）諸人發起。民
國41年……王家驥（1906-2010）……建議畫家
劉啟祥先生組高雄美術研究會。同年臺南美術研
究會（南美會）相繼成立，經多方贊助，以及各
界人士對南部藝壇之殷切期望，並由於諸會員對
於藝術之崇高追求，鑑於當時正在興熾的美術氣
息，逐（遂）聯合組織展覽會，定期展覽，名為
『南部美術展覽會』（簡稱「南部展」）……。」

之後，嘉義青辰、春萌兩畫會亦參加與會，遂使
南部美術展覽會囊括了臺灣南部七縣市，為南部
最具規模之藝術團體。每年發表作品，由高雄、
臺南、嘉義輪流主辦展覽。

臺灣南部美術協會將首屆「南部展」的創始發起，
當成該協會的創立時間點。其中也提到「以期培
養更多藝壇新生命，共同推廣美術，提高美術的
工作鋪路。」幾句話，或可視為該協會創會初期
的宗旨。

1961年起，正式定名為「臺灣南部美術協會」（南

部美協），會員組成之區域範圍仍然涵蓋嘉義以南一直到屏東，在帶動 1950 年代高雄地區美術發展，居功厥偉。迄今仍持續每年辦會員聯展，為南臺灣歷史悠久且頗具代表性的綜合性美術團體。（黃冬富）

參考書目

歷屆《臺灣南部美術協會南部展》專輯，高雄市：臺灣南部美術協會，1970–2018。

黃冬富，《南部展：五○年代高雄的南天一柱》，高雄市：高雄市立美術館，2018。

臺灣美術展覽會／臺灣總督府美術展覽會（臺展／府展）Taiwan Fine Arts Exhibition / Taiwan Government-General Art Exhibition (Taiten / Futen)

1927-1943

日治時期臺灣主辦之競賽型官辦美展，計十六屆。其所提倡之畫風與參賽者，後續在臺灣美術之發展上有長遠影響。

1927 年初，石川欽一郎、鄉原古統、鹽月桃甫等在臺日籍畫家，於臺北新公園（今臺北二二八和平公園）附近的海野商社樓上，與報社主筆及文化、工商界人士舉辦座談，期待臺灣有個全島性的大型美展初步取得共識，並議決成由民間自行籌組。總督府獲悉消息後主動要求再度磋商，並議成由臺灣教育會代表官方主辦，定名為臺灣美術展覽會（臺

左圖 《第一回臺灣美術展覽會圖錄》封面書影，1927 年出版。（圖版提供：藝術家出版社）
右圖 《第一回府展圖錄》封面書影，1939 年出版。（圖版提供：藝術家出版社）

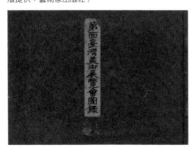

展），分東洋畫、西洋畫二部辦理審查。

第一屆於 1927 年 10 月開幕，從此臺展連年舉行，除石川欽一郎、鄉原古統、鹽月桃甫、木下靜涯之外，每年另從日本各聘一、二位東、西洋畫家，加入審查陣容。首回臺展東洋畫部臺籍畫家僅陳進、郭雪湖、林玉山等三位二十歲左右的青少年入選，遂引起其他落選的資深水墨畫家議論紛紛，這三位青年史稱臺展三少年。

臺展創立的目的屬美術社會化之教育作用，同時也提倡表現地方色彩。臺展第六屆至第八屆，破例聘請臺籍畫家陳進、廖繼春、顏水龍為審查員。經審查入選者中再挑出特選，連續特選者可獲免審查資格。初期臺展假樺山小學校（今警政署）和總督府舊廳舍（後改建成臺北公會堂，今臺北市中山堂）舉行，1931 年臺灣教育會館（今二二八國家紀念館）落成，改至該館展出。第一代臺灣畫家李梅樹、楊三郎、陳進、郭雪湖、林玉山等多人，都是在此機制下脫穎而出。

1936 年第十屆臺展落幕，翌年盧溝橋事變停辦，1938 年移交總督府接辦，轉型為第一屆臺灣總督府美術展覽會（府展），會場設於新落成的臺北公會堂，但以後都在臺灣教育會館展出，最後兩屆再回到臺北公會堂。府展又出現大批畫壇新生代，栽培不少更年輕的畫家，如薛萬棟、張李德和、李秋和（1917-1957）、黃水文（1914-2010）等嘉南地區的東洋畫新秀。1943 年戰爭中，第六屆府展結束後，劃下日治時期官辦美展的休止符。（李欽賢）

參考書目
李進發，〈官辦美展實施的背景〉，收入《日據時期臺灣東洋畫發展之研究》，臺北市：臺北市立美術館，1993，頁 212–214。

臺灣省全省美術展覽會（全省美展、省展）
Taiwan Provincial Fine Arts Exhibition

1946-2006

1954 年第九屆臺灣省全省美術展覽會會場照片。（圖版提供：藝術家出版社）

「臺灣省全省美術展覽會」，簡稱「全省美展」、「省展」。從 1946 年開辦以來，即由臺灣長官公署教育處（翌年改稱臺灣省政府教育廳）主辦，分為國畫、西畫、雕塑三部徵件。評審委員主要聘自日治時期臺灣美術展覽會（臺展）、臺灣總督府美術展覽會（府展）等重要美展競賽中，迭有佳績之臺籍藝術家。初期制度之規劃，也多參考自臺展和府展。不同之處，主要是評審委員以及參加之成員已無日籍人士，而主要以臺籍以及中國渡臺藝術家為主，為戰後初期臺灣最具代表性的政府公辦美展。省展歷經多次的部門變革，從最初的三類，後來增加至國畫、膠彩畫、書法、油畫、水彩、版畫、視覺藝術設計、工藝、雕塑、攝影、篆刻等十一個部門。其中攸關掄才的評審委員之聘請，在第二十七屆以前變動不多，到了 1974 年的第二十八屆，制度大變革以後，評審委員之遴聘始趨多元化，輪替流動之頻率大增。1989 年，第四十三屆省展轉移由臺灣省立美術館（今國立臺灣美術館）承辦，

1999 年，第五十三屆省展因精省及臺灣省立美術
館升格之緣故，主辦單位再移回臺灣省政府文教
組，至 2006 年辦完第六十屆後，因廢省及藝術生
態改變而停辦。（黃冬富）

參考書目

黃冬富，《臺灣全省美展國畫部門之研究》，高雄市：復文圖書，
1989。
蕭瓊瑞著、林明賢編，《臺灣美展 80 年（1927–2006）》（上、中、
下），臺中市：國立臺灣美術館，2009。

臺灣美術教育機構
Institutes of Art Education in Taiwan
20 世紀初迄今

臺灣美術的萌芽與日人在臺實施公學校、中學校
的圖畫教育、師範教育，以及推動官展（臺灣美
術展覽會、臺灣總督府美術展覽會）有極密切的
關聯，但專業的美術教育機構與美術館，在日治
時期卻始終闕如。有志研習美術專業的青年，只
有少數赴日或留歐者才得以進入專業的美術教育
機構學習。

二戰後，由於政治環境特殊，政策上保守封閉，
美術教育在配合國家統治方針下，由臺灣省行政
長官公署於 1946 年 6 月成立臺灣省立師範學院
（今國立臺灣師範大學），1947 年 8 月設立三年
制勞作圖畫專修科，隔年擴編為藝術系，1967 年
再改為美術系，並升格為國立臺灣師範大學，是
臺灣歷史最悠久的美術教育機構。另外，屬於軍
方系統的政工幹部學校（今國防大學政治作戰學
院）於 1951 年 7 月成立，亦設有美術系。國立藝
術學校於 1955 年成立，1957 年設立美術工藝科

（今工藝設計學系），1960 年改制為國立臺灣藝術專科學校，1962 年成立美術科（今國立臺灣藝術大學美術系）。私立學校方面，則有中國文化學院（今中國文化大學）於 1963 年成立美術系。至於戰前的師範系統，於 1960 年將臺灣省立臺中師範學校（今國立臺中教育大學）改制為三年制師專，隨後臺北、臺南師範也進行改制。1963 至 1967 年，所有三年制師專再改為五年制，都設有國小美勞師資科。1968 年 8 月 1 日起，臺灣實施九年國民教育，1970 年臺灣省立新竹師範專科學校開始招收第一屆美術科學生（今併入國立清華大學藝術與設計學系）。由於教育部的管制，直到 1982 年才又有國立藝術學院（今國立臺北藝術大學），以及 1983 年東海大學美術系的創立。

1987 年解嚴後，九所五年制師範專科改為四年制師範學院。種種美術教育機構的創立與改革，不僅強化臺灣美術教育的生態結構，同時也提昇整體美術教育的品質。（賴明珠）

參考書目

楊孟哲，《日治時代臺灣美術教育》，臺北市：前衛，1999。
徐秀菊、張德勝計畫主持，《臺灣地區國民中小學一般藝術教育現況普查及問題分析》，臺北市：國立臺灣藝術資料館，2003。
黃冬富，《踏實・穩健・韌性：戰後臺灣小學美術師資養成教育》，臺北市：藝術家出版社，2018。

臺灣美術運動 Taiwanese Art Movement

泛指日治時期臺灣近現代美術的興起和發展過程，為 1895 至 1945 年間日本統治臺灣時所開展的美術現象，亦稱為臺灣新美術運動。此時期最大的特色為引進西式美術教育，與臺灣美術展覽會（臺展）、臺灣總督府美術展覽會（府展）的

舉行；日臺美術交流頻繁，東洋畫、西洋畫也透過日籍美術教師與畫家在臺灣落地生根。

而「臺灣美術運動」一詞乃沿用臺灣新文化運動的概念，甚至是文化運動的一環，和社會改革與文化推廣有關，廣泛用於當時美術的討論中。例如，日人鹽月桃甫在 1929 年（昭和 4 年）參觀赤島社展覽後說，該團體是「臺灣藝術運動」中最有意義的。李石樵在 1935 年臺陽美術協會展覽會（臺陽美展）發表感想：「繪畫是比文化運動更為艱鉅的事業。」陳澄波於 1937 年的一篇文章寫道：「好好地發揮我南方熱情，那麼島內的美術運動會更容易推行吧！」日人宮田彌太郎（1906-1968）在 1939 年評臺灣東洋畫時也說：「藝術運動要配合文化發展與進步的步伐，……臺灣美術運動宛如一陣新鮮的氣息，茂密地發芽，促進或刺激政治的進展與社會文化方面的提升……。」

1954 年臺北市文獻委員會（今臺北市立文獻館）舉行「美術運動座談會」，探討日治時期的臺灣美術發展、相關問題及未來展望，標題一即是「文化運動中美術算最有成就」。此座談記錄發表於《臺北文物》第三卷第四期（北部新文化運動特輯之三，1955 年 3 月）。同期刊登王白淵的〈臺灣美術運動史〉，正式為此階段的美術發展歷史冠名，其中第二節為「初期美術運動及其團體」。該篇後來轉載為 1971 年的《臺灣省通志稿》卷六〈學藝志・藝術篇〉。1975 年 6 月，謝里法（1938-）接續使用此詞。《藝術家》雜誌連載謝里法〈日據時代臺灣美術運動史（1895-1945）〉，後集結出版。「臺灣美術運動」至此成為日治時

期臺灣西洋畫、東洋畫發展的專有用詞，例如1985年行政院文化建設委員會（今文化部前身）於國泰美術館舉行的「臺灣地區美術發展回顧展」第二單元，即名為「新美術運動的發軔」。

日治時期的臺灣美術發展奠定了臺灣近現代美術的發展基礎，留下許多珍貴而豐富的作品，反映特殊的臺灣美學與視覺藝術的樣貌與脈絡，是相當重要的一段臺灣美術史。（廖新田）

參考書目
謝里法，《日據時代臺灣美術運動史》，臺北市：藝術家出版社，1998。
顏娟英，〈臺灣早期西洋美術的發展〉，《藝術家》第168–170期，臺北市：藝術家雜誌社，1989，頁143–163、140–163、178–191。
廖新田，《臺灣美術四論：蠻荒／文明，自然／文化，認同／差異，純粹／混雜》，臺北市：典藏藝術家庭，2008。

臺灣原住民藝術 Aboriginal Art of Taiwan

史前時期迄今

臺灣原住民族到目前為止計有十六族，分別為：泰雅族、賽夏族、賽德克族、布農族、阿美族、鄒族、卑南族、魯凱族、排灣族、雅美族（達悟）、邵族、噶瑪蘭族、太魯閣族、撒奇萊雅族、拉阿魯哇族及卡那卡那富族。臺灣原住民族屬南島民族，總計約有五十七萬多人，佔全臺灣總人口數的2.4％。臺灣原住民藝術表現反映了族群生活智慧、集體記憶與文化認同，舉凡服飾、工藝、

哈古，《達悟族慶典（一）》，版雕，165×62×8cm，1999。藝術家自藏（圖版提供：藝術家出版社）

歌舞、祭儀等等,都與各族生活文化息息相關。

臺灣原住民族中,除了泰雅族和賽夏族之外,其他各族都持有陶器。其中排灣族的陶壺通常為頭目或貴族所擁有。早期陶壺為沒有紋飾的圓形壺,之後演變成帶有簡單太陽紋飾的圓形平底壺及蛇紋的菱形壺,近年則為裝飾多樣紋飾的圈足壺。木雕藝術則以具有階級制度的排灣族、魯凱族最為盛興,人像、頭像等圖紋具有象徵階級地位的意涵,只有頭目家屋的立柱、簷桁、壁板可以裝飾人像紋、人頭紋、蛇紋、太陽紋等。臺灣原住民各族的衣飾文化豐富多元。例如:泰雅、排灣、卑南和雅美(達悟)族的織藝各具特色。泰雅族衣飾的形制、圖紋與色彩具區域性特質;排灣族服飾圖紋複雜,且色彩沉穩;卑南族服飾鮮豔多彩;雅美(達悟)族織布技法繁複多樣,色彩素樸。而雅美(達悟)族的拼板雕舟,不只是漁撈工具,更是族群智慧與工藝文化的體現。排灣族的古琉璃珠承載著神話傳說,不同琉璃珠有專屬的紋飾詮釋與文化意涵。除此之外,他們各自擁有獨特的歌舞展演與祭儀文化,例如布農族的八部合音,展現圓融合聲的高超技巧,隱含族群人際關係的秩序,受到國際民族音樂界的注目。臺灣原住民文化蘊含豐富獨特的藝術性表現,也是臺灣文化與藝術資產中不可或缺的一環。(賴明珠)

參考書目
國立歷史博物館編輯委員會編,《祖先‧靈魂‧生命:臺灣原住民藝術展》,臺北市:國立歷史博物館,1999。
林建成,《臺灣原住民藝術田野筆記》,臺北市:藝術家出版社,2002。

臺灣新媒體藝術 New Media Art in Taiwan

王秀雄、楊熾宏，〈每月藝評專欄《法國錄影藝術展》〉，《藝術家》第 113 期，1984年 10 月，頁 60-62。（圖版提供：藝術家雜誌社）

利用科技作為表現媒介的當代藝術之泛稱。二十世紀後半，隨科技之進展，藝術家亦開始採用現代媒介，而出現所謂錄像藝術。近年來，則因數位科技的發展且成為藝術表現之媒介，而有科技藝術、數位藝術或新媒體藝術等語意相近的當代藝術新範疇出現，且逐漸被接受，甚或成立專門的展示空間並舉辦特定的藝術活動。新媒體藝術不只運用現代科技，而有聲音藝術、數位音像、網路藝術與多媒體等新式動態媒介，且常引入互動裝置，使觀者不再僅是被動的接受者，以求改變藝術觀看的既有模式。此外，新媒體藝術的創作亦常觸及科技對現代社會或人類感知的影響，加以反思。

新媒體藝術在臺灣的推廣，可追溯自臺北市立美術館 1984 年引介「法國 Video 藝術聯展」與 1987 年「德國錄影藝術展」之展出。但當時由於專業設備、技術及資金等條件限制，錄像藝術風氣未開，只有少數留學返國的藝術家從事創作。1992 年國立藝術學院成立「科技藝術研究中心」（今國立臺北藝術大學「藝術與科技中心」），首創新媒體藝術學術單位。1990 年代中期以後，隨著技術條件與創作環境日漸成熟，部分年輕藝術家亦投入新媒體藝術之創作，1999 年成立的鳳甲美術館是專注於新媒體藝術的私人美術館。近年來，政府相關部門也開始投注資源推動，如

2005 年國立臺灣美術館建置的「臺灣數位藝術知識與創作流通平臺」與 2007 年成立的「數位藝術方舟：數位創意資源中心」，以及臺北市政府於 2006 年成立的「臺北數位藝術中心」。較重要的活動則有臺北市政府文化局自 2006 年起主辦的數位藝術節，初期由「在地實驗」策劃執行，近年則由臺北數位藝術中心執行。（盛鎧）

參考書目
葉謹睿，《數位藝術概論：電腦時代之美學、創作及藝術》，臺北市：藝術家出版社，2005。

臺灣裝置藝術 Installation Art in Taiwan

「裝置」（Installation）一詞，根據《葛羅夫藝術辭典》（*The Grove Dictionary of Art*）的詮釋，乃「始於 1960 年代，用以描述為特定室內構設的構造或組合，通常是短期的，且由於它是一組分離的物件，在形體上支配整個空間，因此與較傳統的雕塑有所差異。」換言之，裝置藝術不是指某種風格，而是一種形式手法，強調的是作品佔有空間並具有環境氣氛。藝術家在特定空間場域裡，藉由選擇、改造及組合等手法安排物件，並與觀眾互動對話。

黃華成 1960 年代裝置藝術作品。（攝影：陳曼華）

臺灣裝置藝術之發展，其先聲可追溯至 1966 年黃華成（1935-1996）「大臺北畫派 1966 年秋展」，以廢棄物、生活用品裝置於展場空間。至 1980 年

代，林壽宇帶領一群自海外歸國的年輕藝術家，1984 年於臺北春之藝廊舉行「異度空間」展及 1985 年「超度空間」展中，為了突破媒材與形式，他們運用分割、變換、排列、組合等手法，在藝術行為中加入更多樣的材料及技術，嘗試將個人抒發與社會環境加以銜接，是為濫觴。1985 年臺北市立美術館舉辦「前衛、裝置、空間」特展，則象徵著官方對前衛裝置藝術的認可。1987 年臺灣解嚴之後，隨著臺灣本土意識的抬頭，裝置藝術的內容與型態即呈現富思辨與批判性的多元面向，並在 1990 年代蓬勃發展。（賴明珠）

參考書目

姚瑞中，《臺灣裝置藝術》，臺北市：木馬文化，2002。謝東山，《臺灣當代藝術 1980–2000》，臺北市：藝術家出版社，2002。賴瑛瑛，《臺灣前衛：六〇年代複合藝術》，臺北市：遠流，2003。"Installation." Grove Art Online. 2003. Oxford University Press. Date of access 20 Jul. 2020, <https://www.oxfordartonline.com/groveart/view/10.1093/gao/9781884446054.001.0001/oao-9781884446054-e-7000041385>

臺灣樸素藝術 Naïve Art in Taiwan

常被稱為「素人藝術」，或者亦稱「界外藝術」（Outsider Art）。臺灣最知名的樸素藝術家洪通，自 1973 年 4 月《雄獅美術》製作「洪通專集」開始，即引發許多議論。1976 年 3 月洪通在美國新聞處的個展，更吸引眾多觀賞者與廣泛報導，不僅提昇洪通的知名度，也讓社會大眾注意樸素藝術之存在與價值。臺灣之樸素藝術家數量眾多，除洪通外有吳李玉哥（1901-1991）以平和溫馨筆調描繪家鄉生活、林淵（1913-1991）的質樸趣味的石雕等等。

樸素藝術原指創作者未曾接受學院的藝術教育，也不曾系統性學習過繪畫技巧，只憑藉直覺創

作，故相對於職業畫家
或具有一定繪畫基礎的
業餘畫家，而被視為所
謂的「素人」。作品
風格往往與主流藝術相
異，被認為較為質樸或
直率天真，故有樸素藝
術之稱法。於十九世
紀，在進步史觀與原始

林淵石雕及繪畫作品。（圖
版提供：藝術家出版社）

主義之背景下，認為非歐洲國家之創作、未受繪
畫教育及孩童之創作，能表現繪畫的演化歷程；
在此定義下，樸素藝術被認為是一種原始之繪畫
階段，因此簡略、樸素、不具正確透視構圖為其
主要元素。然而，近年來有些學者認為，這類藝
術創作常被既有的審美觀與體制所排除，且有些
風格表現亦極為繁複，不能用「樸素」一詞概括，
故提出界外藝術之稱法替代。

樸素藝術的創作者有的是在日常工作之餘進行創
作，但有些則是在人生某些階段，如退休後或受
到觸發之後，全心投入藝術創作。此類作品的主
題往往與創作者的童年回憶、人生經驗或接觸過
的常民文化有關，且常專注於某類題材，而創作
手法亦多半較為一致。現今對於樸素藝術之價值
素有爭議，較為保守且堅持傳統價值者常予以否
定，但許多現代藝術家則肯定此種作品脫逸常軌
之表現，如杜布菲（Jean Dubuffet, 1901-1985）甚
且提出「原生藝術」（Art Brut）一詞，以表達此
類藝術的創意。（盛鎧）

參考書目
洪米貞編，《臺灣樸素藝術圖錄》，新北市：臺北縣立文化中心，
1995。

盛鎧，《邊界的批判：以洪通的藝術為例論臺灣藝術論述中關於分類與界限的問題》，桃園縣：國立中央大學藝術學研究所碩士論文，1998。

臺灣攝影藝術 Photography in Taiwan

臺灣最早可見的攝影作品可溯源自 19 世紀的博物學家或傳教士的影像紀錄，如英國攝影師探險家湯姆生（John Thomson, 1837-1921）拍攝的臺灣地景照片與牧師馬偕（George Mackay, 1844-1901）的宣教影像，乃外來者所見所錄。日治時期各式寫真帖與風景明信片則記錄各地自然景觀與風土民情，是殖民者統治下的景觀秩序，亦能見出臺灣現代性樣貌。此時攝影技術漸次普及，寫真館紛紛於各地成立。首批臺灣攝影師，大多向日本攝影師學藝，從修底片開始，經過嚴格的訓練而開業。如出身臺中地區的林草（1881-1953），於 1901 年成立「林寫真館」，當時的霧峰林家為其常客。林草之子林權助（1922-1977）及其後人亦繼承祖業，同時也是臺灣婚紗攝影業的元老之一。「攝影三劍客」中的鄧南光、張才，則赴日學藝，再回臺開業。

戰後的臺灣攝影分為沙龍攝影與紀實攝影兩大脈絡，各有發展且在美學理念上大相逕庭甚至針鋒相對。沙龍攝影又稱寫意或畫意攝影，以郎靜山、水祥雲（1906-1988）等人為代表，於 1953 年成立「中國攝影學會」，在當時屬主流派攝影。該會希望藉由攝影藝術擔負起國際文化交流的使命，促使國際認識自由中國的文化特色。有異曲同工之妙者屬駱香林，於 1955 年開始以類似畫意攝影加上著色及題詠，記錄花蓮風土人情。非主流團體如「臺灣省攝影學會」（2005 年後更名「臺

灣攝影學會」）於 1963 年成立，由鄧南光等人發起，以推廣現代攝影為宗旨，強調具本土特色的寫實主義。屏東林慶雲（1927-2003）於 1960 年籌組「東光攝影會」，之後再組「單鏡頭攝影俱樂部」；受到現代攝影主義的影響，林慶雲從鄉土寫實攝影轉向抽象構成趣味。至 1971 年，臺灣攝影團體高達 140 個之多。此外，受存在主義、抽象構成等世界思潮影響下，張照堂（1943- ）、柯錫杰（1929-2020）、莊靈（1938- ）等攝影名家輩出，爾後發展出更多元、更前衛、更具實驗性之風格。（盛鎧、廖新田）

參考書目

廖新田，2013，〈氣韻之用：郎靜山攝影的集錦敘述與美學難題〉，《影像、偶然、非秩序：重探臺灣藝術的當代性學術研討會論文集》，臺南：臺南藝術大學，頁 45–58。

黃冬富，2014/6/13，《創價電子新聞》，〈穿雲雙岳—寫在林慶雲、林磐聳父子聯展前〉。https://www.twsgi.org.tw/index-news-detail.php?n_id=3910

蒲添生 Paul, Tien-Sheng

1912-1996

雕塑家，生於嘉義。幼時家中為裱畫店，1919 年就讀玉川公學校（今嘉義市崇文國小），導師是陳澄波。1931 年前往東京入川端畫學校（已停辦）習素描，並短暫讀過帝國美術學校（今武藏野美術大學）。1934 年直接進入朝倉文夫（1883-1964）雕塑塾，接受嚴格的雕造訓練。從助手做起至卓然成家，前後長達八年，學到從塑造到翻銅的全套本領。其間回臺灣迎娶陳澄波長女為妻，再赴日至 1941 年才返臺定居。同年立即加入臺陽美術協會新成立的雕塑部，與陳夏雨同時被推為會員。

蒲添生，《運動系列之七》，
雕塑，60 × 55 × 34 cm，
1988，國立臺灣美術館登錄
號：08300018。

戰後遷居臺北市，設立鑄銅工廠，接受政府委託製作大型英雄銅像，如 1945 年的《蔣中正戎裝銅像》，1946 年的《孫中山銅像》（立於中山堂前）等，是戰後初期臺北街頭最醒目的地標。1958 年第三屆亞洲運動大會，恩師朝倉文夫是亞運美術委員，以主辦單位名義發函邀請前往考察，且破例獲准延長居留，四十七歲再度進朝倉雕塑塾修業年餘，在東京創作的《春之光》，入選改制後的首屆「日展」。1988 年「運動」系列，得自奧運女子體操的靈感，展現肢體律動，創出韻律節奏的雕塑系列。1995 年抱病完成的《林靖娟老師紀念銅像》，從構思到製作達四年之久，臨終前以此作表達像主為火燒車搶救學生的浴火精神。

蒲添生故居現規劃為紀念館，長子蒲浩明（1944-　）、孫女蒲宜君（1972-）亦克紹箕裘都是傑出雕刻家。（李欽賢）

參考書目
蕭瓊瑞，《神韻·自信·蒲添生》，臺北市：行政院文化建設委員會，2009。

閩習 Fujian Style

常見於福建地區的一種書畫風格。明清以來，臺灣的移民多來自福建和廣東兩省，書畫風格上尤其受到福建（閩）的用筆芒銳，常見飛白的劍拔

弩張之狂野率性閩習風格影響。閩習一詞首見於清代中後期秦祖永（1825-1884）所著的《桐蔭論畫三編》中，批評福建籍的黃慎（1687-1772）畫風「未脫閩習，非雅構也」；甚至較早期的張庚（1752-1792）在《浦山論畫》裡也提到「閩人失之濃濁」之觀感，顯見閩習不僅是地方屬性的名詞，其中還帶有「濃濁」、偏「俗」的狂野特質。書畫學者王耀庭（1943-）如此描述閩習特質：「這種風格臺地發揮得更加強烈，它意味著先民一股拓荒中所具有的勇往直前精神，質勝於文的美感。」

在臺灣延續到日治初期，臺灣美術展覽會（臺展）開辦以後，方始迅速消退。在書法方面，以中國渡臺的朱術桂（1617-1683）、呂世宜以及臺灣在地的林朝英、張朝翔（生卒年待考）等人之閩習特質尤其具有代表性。在繪畫方面則以臺籍在地的林朝英、莊敬夫（1739-1816）、林覺、范耀庚（1877-1950）以及中國渡臺的陳邦選（1770-1850）、李霞（1871-1939）尤其具有強烈的這種特質。相對於中原文人畫的主流，頗有雅俗互別之另類俚趣。（黃冬富）

參考書目

王耀庭，〈從閩習到寫生：臺灣水墨繪畫發展的一段審美認知〉，《東方美學與現代美術研討會論文集》，臺北市：臺北市立美術館，1992，頁 123–153。

蕭瓊瑞，〈「閩習」與「臺風」：對臺灣明清書畫美學的再思考〉，《臺灣美術》第 67 期，臺中市：國立臺灣美術館，2007，頁 92–105。

劉其偉 Liu, Max

1912-2002

畫家、文化人類學探查家與研究者，生於福建。

劉其偉，《犀牛》，複合媒材、紙本，43 × 31 cm，2002，國立歷史博物館登錄號：91-00219。

其畫作多以水彩為主，但並非傳統寫生，而有現代之造型與賦彩，極富個人特色。九歲時隨家人移居日本，1935 年畢業並返回中國，後任軍職。二戰期間曾因工作奉派至雲南，接觸到當地住民而萌生對少數民族文化與原始藝術之興趣。1945 年調任至臺灣任經濟部研究員。1949 年在臺北市中山堂觀賞畫家香洪（生卒年待考）的展覽後，開始發憤自習繪畫，隔年水彩畫作《寂殿斜陽》入選第五屆臺灣省全省美術展覽會（全省美展、省展），1951 年舉辦首次個展，1959 年參與籌組「聯合水彩畫會」。1965 年起，赴越南為美軍從事軍事工程三年，期間踏查中南半島古文明藝術，並繪製相關系列畫作，於 1967 年展出且出版《中南半島行腳畫集》。1971 年辭去公職全心投入創作，以畫作所得籌劃多次探險活動，除臺灣原住民族所居之處，曾遠赴菲律賓、中南半島、南美洲、婆羅洲、所羅門群島、沙勞越、大洋洲等地，進行民族誌踏察與創作。1974 年至私立中原理工學院（今中原大學）建築工程學系任教，1984 年開始於東海大學美術系兼課。1981 年於阿波羅藝廊舉行「劉其偉畫路三十週年特展」，之後常有個展且屢獲各式獎項，如「金爵獎」與「文馨獎」等。畫風介於具象與抽象之間而自成一格，且有細膩的色彩層次與肌理質感，具有自由與天真的趣味。劉其偉著有《水彩畫法》與《遊於藝》，並編譯《現代繪畫基本

理論》等藝術類圖書，也出版過《臺灣土著文化
藝術》與《藝術人類學》等書。晚年積極提倡生
態保育，1997 年獲國家公園榮譽警察之徽章。（盛
鎧）

參考書目
楊孟瑜，《探險天地間：劉其偉傳奇》，臺北市：天下文化，1996。
鄭惠美，《探險‧巫師‧劉其偉》，臺北市：雄獅美術，2001。

劉啟祥 Liu, Qi-Xiang

1910-1998

畫家，生於臺南。公學校
時期的美術才華即受到擅
長西畫的老師陳庚金（生
卒年待考）之賞識，其後
赴日本就讀中學，入東京
川端畫學校（已停辦）學
習一年素描，1928 年考
入東京文化學院美術部洋
畫科就讀，隨石井柏亭
（1882-1958）、有島生馬

劉啟祥，《荔枝藍》，油
彩、畫布，71.3 × 90 cm，
1985，高雄市立美術館登
錄號：04862。

（1882-1974）、山下新太郎（1881-1966）等人
學畫。在學期間即入選二科展，畢業後於 1932 年
6 月赴歐遊學。勤於羅浮宮美術館觀摩、研究，
於 1933 年入選巴黎秋季沙龍。1935 年返臺，不
久後又往東京繼續創作，1937 年於東京銀座三昧
堂舉行滯歐作品展，1940 年以《魚店》入選「紀
元二千六百年奉祝美術展覽會」。1941 年應邀加
入臺陽美術協會，1943 年以《野良》、《收穫》
獲「二科賞」，同時被推薦為「二科會」會友。

戰後初期移居高雄，邀集畫界人士於 1952 年 3 月

倡組高雄美術研究會，翌年又與郭柏川主持的臺南美術研究會（南美會）、嘉義的春萌畫會與青辰畫會等，共同舉辦「臺灣南部美術展覽會」（南部展）。此外，1956年他在高雄市設立名為「啟祥美術研究所」的短期補習班，1966年繼續在高雄市、臺南市分別設立「啟祥美術研究所II」以及「啟祥美術研究所臺南分所」，傳授畫藝、培育繪畫人才。戰後臺灣省全省美術展覽會（全省美展、省展）開辦以來，即擔任西畫部評審委員連續二十七屆。

其早年以女性人物畫和人物群像為主，旅法以後個人畫風特質逐漸凸顯，往往使用空間錯置及分割手法，其造形概括渾融、色彩層次豐富而略帶夢幻、浪漫而靜雅之特質。1950年代中期以後，轉向臺灣名山勝境主題，結構大開大闔，大幅面筆觸縱肆而奔放，氣勢宏大，邁入其得心應手之成熟時期。（黃冬富）

參考書目

顏娟英，《臺灣美術全集11：劉啟祥》，臺北市：藝術家出版社，1933。
黃冬富，《南部展：五〇年代高雄的南天一柱》，高雄市：高雄市立美術館，2018。

劉錦堂 Liu, Chin-Tang

1894-1937

畫家，生於臺中。1914年臺灣總督府國語學校（今臺北市立大學、國立臺北教育大學前身）畢業，1916年考取東京美術學校（今東京藝術大學）西洋畫科，是第一位赴日學西畫的臺籍青年。1920年到上海，國民黨中央委員王法勤（1869-1941）收他為義子，改名王悅之。

1921 年東京美術學校畢業後就讀北京大學，專攻中國文學，並兼任國立北京美術學校（今併入中央美術學院）西畫老師，與當地畫家組織「阿博洛學會」，設立阿博洛美術研究所。1925 年在北京舉辦阿博洛學會的繪畫展。同年北京當局委以考察專員身分到日本考察美術教育，順道回臺灣，是以成為生前最後一次返鄉。

劉錦堂，《香圓》，油彩、畫布，91 × 67.5 cm，1929，國立臺灣美術館登錄號：08900001。

1927 年離開北京，出任武昌美術專門學校（今湖北美術學院）和杭州國立藝術院（今中國美術學院）西畫教授。兩年後重返北京，以《燕子雙飛圖》參加第一屆中華民國全國美術展覽會（全國美展）。1930 年擔任私立京華美術專科學校副校長，兼任國立北平大學藝術學院教授。

1931 年嘗試絹布油彩創作《亡命日記圖》，畫風大轉變，關心的題材已觸及民族意識覺醒。1934 年出任教育部立案的私立北京藝術科職業學校校長，同年創作思鄉與憂國的《臺灣遺民圖》和《棄民圖》。《臺灣遺民圖》初名《三大士像》，仕女形姿有宗教救贖的隱喻；《棄民圖》是日軍環伺下的中國人命運之反照。（李欽賢）

參考書目

李柏黎，《遺民・深情・劉錦堂》，臺北市：行政院文化建設委員會，2009。

潘春源 Pan, Chun-Yuan

1891-1972

潘春源，《白鶴朝陽圖》，彩墨、紙本，125 × 34 cm，約 1929-1945，國立歷史博物館登錄號：91-00153。

畫家，生於臺南，本名聯科，人稱「科司」，字進盈，春源為號，後以號行，並為畫室名。曾在臺南第二公學校（今臺南市立人國小）念了三年後輟學，然仍勤學漢文並透過觀摩自學方式從鄰近廟宇中學習傳統書畫和廟宇彩繪。十八歲時，於府城三官廟旁開設「春源畫室」。適逢鄰近五帝廟重修，商請潘春源畫幾幅民俗壁畫而獲認可，自此開啟他廟宇民俗彩繪之藝術生涯。此後更積極研習上海的石印畫譜，也勤往各廟宇觀摩名手之畫法，同時勤練書法，並加入「以和社」、「經文社」等漢詩團體，力求詩、書、畫之相輔相濟。

三十歲時，適逢泉州畫師呂璧松（1873-1931）渡臺客居府城，潘春源常往請益，兩人情誼在師友之間。1924 年潘春源專程往廣東汕頭集美美術學校研習三個月，專習水墨畫和炭筆肖像寫生。1926 年再往福建泉州觀摩遊學。

1928 年起，潘春源曾以膠彩和水墨畫作，連續入選於第二屆至第七屆臺灣美術展覽會（臺展），其造形嚴謹而富於本土趣味的精緻藝術畫風極具特色而頗受矚目。1929 年更與嘉義的林玉山，結合臺南和嘉義入選臺展的東洋畫家，組成春萌畫會，為日治時期南臺灣極具代表性的東洋畫團體。

雖然其膠彩和水墨畫皆受肯定，但主要仍以民俗畫和廟宇彩繪來維持生計，成為日治時期全臺

知名的民俗彩繪匠師。目前臺南市善化區的慶安
宮、六甲區的和煦堂（原名媽祖廟）、關廟區的
山西宮舊廟等，仍保存其廟宇彩繪畫蹟。其子潘
麗水、潘瀛洲（1916-2004）亦傳續家學，弟子以
及再傳弟子人才輩出，開枝散葉，影響南臺灣民
俗廟宇彩繪界極其廣遠。（黃冬富）

參考書目

蕭瓊瑞編，《府城傳統畫師專輯》，臺南市：臺南市政府，1996。
林保堯，《潘春源〈婦女〉》，臺南市：臺南市政府文化局，2012。

潘麗水 Pan, Li-Shui

1914-1995

畫家，生於臺南，字
雲山，為府城名畫家
潘春源之長子。承自
家學，十六歲時開
始隨其父正式學畫，
五年後正式出師（滿
師）。1931 年他尚
屬學徒階段，即以
絹本膠彩繪製了《畫
具》，以潘雪山之名

潘麗水，《畫具》，膠彩、
絹本，71 × 100 cm，
1931，春源畫室藏。

參展，與其父一同入選於第五屆臺灣美術展覽會
（臺展）東洋畫部。這件工筆重彩的靜物寫實畫
作，具體而細膩地描繪了案上陳列的各種彩墨畫
用具如硯臺、毛筆、梅花盤、色碟、筆洗、排筆、
印章、印泥、孔雀羽毛筆、鉛筆、速寫本，以及
臺展、帝展圖錄。《翰墨因緣》畫冊和圖文對照
的冊頁等，忠實記錄了當時東洋畫家的繪畫工具
以及藝術圖籍，題材相當特殊，也頗具時代意義。

雖然潘麗水僅參加過一次臺展,其後他將心力專
注於民俗廟宇彩繪之鑽研和發揮,戰後以來成為
全臺知名的廟宇彩繪名師,其作品遍及全臺,
1990年前後,光是府城一地,幾乎三分之二以上
均出自其手。目前臺南市重慶寺、良皇宮、馬公
廟、北極殿、法華寺、保安宮、西華堂、清水寺、
天池壇,高雄市三鳳宮,臺北市大龍峒保安宮等
各地不少寺廟,都仍保存其廟宇民俗彩繪作品。
潘麗水於1993年獲教育部全國民俗藝師「民間彩
繪」類薪傳獎,相當於國家級民俗藝師的終身成
就之高度肯定。其子潘岳雄(1943-)承襲家學,
學生有蔡龍進(1948-)、薛明勳(1936-2001)、
王妙舜(1947-)等。(黃冬富)

參考書目
徐明福總編輯,《丹青廟筆:府城傳統畫師潘麗水作品集》,臺南市:
臺南市立文化中心,1996。
蕭瓊瑞計畫主持,《臺南市藝術人才暨團體基本史料彙編(造型藝
術)》,臺南市:財團法人臺南市文化基金會,1996。

膠彩畫 Gouache Painting

膠彩畫是一種以動物膠為媒介調融顏料作畫的一
種東方繪畫類型,在臺灣美術史中,膠彩畫主要
溯源於日治時期,當時臺灣美術展覽會(臺展)、
臺灣總督府美術展覽會(府展)兩項競賽類別之
一,當時稱之為東洋畫。1977年,林之助提議改
名為膠彩畫,以消弭正統國畫論爭帶來的衝擊,
並沿用至今。「以膠繪彩」的膠彩畫乃承襲久遠
的傳統繪畫方式。根據歐洲、亞洲、非洲的紀錄,
古代各地畫家就已使用礦物質材料作畫,例如希
臘、羅馬中世紀以前繪畫,印度古代及西域敦煌
壁畫,唐宋時期重彩畫,以及埃及法老時代壁畫

等，都是使用礦物質顏料調和動物膠來創作。臺灣之膠彩畫常見以膠加胡粉打底，並以天然礦物顏料的粉末，如：石青、石綠、朱砂、銀朱、黃丹、石黃、赭石等；土質顏料，如：紅土、高嶺土、白堊土等；以及植物性顏料，如：靛青、胭脂、梔黃、煙炱等，與水調和後，運用畫筆在絹、麻、紙或木板上作畫，甚至可以結合其他素材，表現出許多的可能性。

1950 年代，渡臺的外省籍畫家與臺籍畫家爆發正統國畫論爭，由於前者掌握語言優勢及美術教育的決策權，臺籍膠彩畫家居於劣勢。在戰後臺灣的學校教育體制中，直到 1985 年，始見東海大學美術系始設膠彩畫課程，由林之助擔任教授。1980 年代晚期，各地美術學院任教的年輕教師或畢業生，也紛紛遠赴日本、美國留學，開始使用礦物色厚塗，製作出各種肌理感，或運用金、銀箔光澤及其變色效果，營造更強烈的視覺效果。另外，亦有一些力求革新、對媒材持開放態度的年輕藝術家，嘗試將膠彩顏料與油彩、石膏、樹葉、貝殼等異材質結合，以開拓更具現代性、多元性思維的膠彩畫。（賴明珠）

參考書目

曾得標編，《膠彩畫藝術：入門與創作》，臺中市：印刷出版社，1994。

施世昱，《臺灣當代美術大系：膠彩藝術》，臺北市：藝術家出版社，2003。

蔡草如 Tsai, Tsao-Ju

1919-2007

畫家，生於臺南。本名錦添，1953 年改名為草如。幼年時期即展露繪畫興趣與天賦，就讀臺南

蔡草如，《慈母養育圖》，
彩墨、紙本，92 × 61 cm，
1987，國立歷史博物館登錄號：
80-00144。

市第二公學校（今臺南市立人國小）
六年級時獲全臺宣傳畫比賽第一名。
十五歲初識廖繼春，經常攜水彩寫
生作品向廖氏請益。十九歲開始跟
隨舅父陳玉峰（1900-1964）學習民
俗彩繪，入門半年之後即奉陳玉峰
派遣獨自前往現今的高雄市茄萣區
承接廟宇門神彩繪，圓滿達成任務。
自此跳級出師（滿師），但蔡草如
依然謙虛地繼續追隨襄助陳玉峰繪
製民俗彩繪。

1943 年蔡草如赴日進入東京川端畫
學校（今已廢校）日本畫科夜間部
學習，直到 1945 年 3 月該校毀於戰
火。戰後初期回臺後，他一方面以廟宇民俗彩繪
維生，另方面以彩墨畫和膠彩畫參加臺灣省全省
美術展覽會（全省美展、省展）、臺陽美術協會
展覽會（臺陽美展）國畫部。曾數度獲省展及「臺
陽展」等多項榮譽。獲邀為臺陽美術協會之會員
以及全省美展國畫部評審委員，並於 1964 年於臺
南市發起成立「臺南市國畫研究會」，帶動臺南
地區獨特的水墨寫生風氣。

蔡草如兼擅膠彩、水墨、民俗彩繪、水彩以至油
畫等材質。他以直接面對實物實景觀察寫生為其
創作方式，強調「眼睛看得到，手就要做得到」，
甚至其民俗道釋彩繪也是以寫生為基礎。他善於
將各種繪畫材質相輔相濟，靈活運用，畫風富有
民俗風土趣味。（黃冬富）

參考書目
林仲如編撰，《蔡草如：南瀛藝韻》，臺北市：國立歷史博物館，
2004。

黃冬富，《謙和・謙能・蔡草如》，臺中市：國立臺灣美術館，2017。

蔡雪溪 Tsai, Hsueh-Hsi

約 1884-1964

畫家，生於臺北，本名榮寬。1910 年師事日本來臺的川田墨鳳（1866- ？）習畫。1917 年自中國遊歷返臺後，遂以繪畫為本業。曾在臺灣南北舉辦個展，遊走於地方仕紳名流之間，愛好詩文的他，亦參與臺北「萃英吟社」之創立。1920 年自艋舺移居大稻埕，於永樂市場對面開設「雪溪畫館」，門下弟子眾多，例如任瑞堯（1907-1990）、郭雪湖等皆其門下傑出學生。1929 年首度以《秋之圓山》入選第三屆臺展，次年又以《扒龍船》二度入選，乃是他從傳統水墨脫胎進入寫實繪畫的嘗試。1930 年代期間，再到中國寫生，返臺後舉辦個展，並於 1936 年集結同好在太平町成立「新東洋畫研究會」。1941 年以《臺北孔子廟》參加臺灣總督府美術展覽會（府展）。1942、1943 年，持續以《菊圃》、《果物》入選第五、六屆府展東洋畫部。

蔡雪溪早年畫風傾向強調寫生的文人水墨畫。青年時期的中國遊歷經驗，促使他轉向注重詩畫合一的文人畫意境。中年之後，因官展的激勵，他改而追求細密寫實的風景畫。晚年時則再度轉折，重溫傳統繪畫文化，以秀麗、小品的花卉、靜物及人物畫等，表現文人雅逸畫風。

（賴明珠）

蔡雪溪，《山水》，彩墨、紙本，133.5 × 44.5 cm，1924，國立歷史博物館登錄號：93-00114。

參考書目
國立歷史博物館編輯委員會編，《丹青憶舊：臺灣早期先賢書畫展》，
臺北市：國立歷史博物館，2003。
黃琪惠，《日治時期臺灣傳統繪畫與近代美術潮流的衝擊》，臺北市：
國立臺灣大學藝術史研究所博士論文，2012。

蔡雲巖 Tsai, Yun-Yen

1908-1977

畫家，生於臺北，本名蔡永。就讀於士林公學校
（今臺北市士林國小）時，圖畫科成績表現優
異。1925 年畢業後於士林郵便局與總督府交通局
遞信部工作，1936 年起任職於臺灣拓殖株式會社
並遷居至大稻埕之太平町。蔡雲巖是日本畫家木
下靜涯的入室弟子，早期畫作顯見其師之影響。
1930 年以《靈石的芝山岩社》入選第四屆臺灣美
術展覽會（臺展），之後又有《谿谷之秋》與《秋
晴》等作，共入選七屆臺灣美術展覽會（臺展），
以及五回臺灣總督府美術展覽會（府展）。在東
洋畫部，就當時的臺灣人入選紀錄中僅次於臺展

蔡雲巖，《男孩節》，膠彩、紙
本，173.7 × 142 cm，1943，
國立臺灣美術館登錄號：
09100077。

三少年與呂鐵州，美術才華備受肯
定。也因為入選臺展，並參與當時
最活躍的東洋畫團體栴檀社，蔡雲
巖與其他畫家有了積極互動。臺展
初期風景畫盛行，蔡雲巖即致力於
風景畫的創作，而後轉向花鳥畫的
表現。府展時期，他開始較為自主
地開發新題材與新表現。但戰爭結
束後美術生態急遽轉變，儘管他曾
以本名蔡永參加前三屆臺灣省全省
美術展覽會（全省美展、省展），
且獲第二屆特選和第三屆無鑑查資

格，但之後卻幾乎不再參與美術界的活動。（盛鎧）

參考書目

吳景欣，《融會‧至真‧蔡雲巖》，臺中市：國立臺灣美術館，2018。

蕭瓊瑞著、林明賢編，《臺灣美展 80 年（1927–2006）（上）》。

臺中市：國立臺灣美術館，2009。

蔡蔭棠 Tsai, Yin-Tang

1909-1998

畫家，生於新竹。1926 年就讀州立新竹中學時，從南條博明（生卒年待考）習油畫技巧。1929 年入臺灣總督府臺北高等學校（今國立臺灣師範大學之前身），則接

蔡蔭棠，《黃昏淡江》，油彩、木板，33.4 × 53 cm，1960，國立歷史博物館 92-00025。

受鹽月桃甫的繪畫指導。1932 年入京都帝國大學經濟部（今京都大學經濟研究所），在校期間熱衷於研讀美術類雜誌。1935 年畢業，翌年任新竹市共榮信用組合監事。1940 年獲「新竹州學校美展」銀牌獎。1946 年應聘為新竹縣立一中教務主任。1953 年轉任臺北市立大同中學教務主任，並開始向該校美術教師張萬傳、吳棟材（1910-1981）請益。1955 年首度入選臺灣省全省美術展覽會（全省美展、省展）及臺陽美術協會展覽會（臺陽美展）。之後在臺陽美展屢有斬獲，1957 年勇奪臺陽獎，1958 年獲第一席獎，1960 年獲臺陽礦業獎。另外，1955 年與畫友成立「星期日畫家會」，1961 年和陳銀輝（1931-）等人組成「心象畫會」，1966 年又和陳銀輝、吳隆榮（1935-）及孫明煌（1938-2019）等人創辦「世紀美術協

會」。1969 年末赴美探親並展開九個多月旅行寫生，收穫良多。晚年於 1977 年移居加州，仍執筆創作，努力不懈。

蔡蔭棠戰前受南條博明、鹽月桃甫的啟發，戰後則在前輩畫家張萬傳、陳德旺等人指導下，參加省展、臺陽美展、「全省教員美展」屢獲佳績。早期的創作，大抵是從日本「外光派」的寫生功夫磨練起，進而沉潛於印象派、野獸派及立體派等，進行光線、色彩及造形等的探索。1960 年代因受到抽象風潮的影響。曾嘗試將自然外象簡化、符號化，再轉譯成抒發內在情感的純粹抽象語言。1960 年代晚期開始，他又重新回到具象畫領域，並以自由豪放的線條筆觸、主觀的色彩，歌詠自然、人體及靜物，追求湧自內在充實生命感的表現。（賴明珠）

參考書目

王美雲執行編輯，《城市意象·風景漫遊：蔡蔭棠百年特展》，臺中市：國立臺灣美術館，2009。

賴明珠，〈意象鏡射─一九六○年代心象及世紀畫會對現代藝術的省思〉，《鄉土凝視：20 世紀臺灣美術家的風土觀》，臺北市：藝術家出版社，2019。

鄧南光 Deng, Nan-Guang

1908-1971

攝影家，生於新竹，本名鄧騰輝。北埔公學校（今新竹縣北埔國小）畢業後，1924 年赴日進入名教中學開始接觸攝影，1929 年就讀於法政大學經濟學科，1935 年畢業返臺。留學之時，傳統和摩登文化交錯之情景對鄧南光不免有所衝擊，而在 1930 年代日本「新興寫真運動」影響下，他更觀察到城市中各式景觀以及現代女性的舉止與面容，並以快拍手法予以紀錄。回臺後在臺北京町

（今博愛路一帶）開設「南光寫真機店」營生，並投入臺灣各地民俗采風的攝影創作，如「北埔鄉事」系列記錄客家傳統文化，以及臺北都會街景與各式庶民生活情景等，成為紀實攝影重要的先行者。二戰末期，鄧南光在臺北城中記錄空戰與轟炸過後受災之景象，留下珍貴歷史影像。1948 年，參與《臺灣新生報》三週年紀念攝影比賽，與張才和李鳴鵰一起名列前茅，自此被合稱為攝影三劍客。1952 年三人共同出資，舉辦「攝影月展」，每月定期舉辦攝影比賽和展覽。1953 年「中國攝影學會」在臺灣復會，亦為發起人之一，同年創辦「自由影展」，每週固定舉行攝影講習。1963 年參與成立「臺灣省攝影學會」，推動寫實攝影並出版許多相關著作。1950 年代的「酒室風情」系列，關注現代女性議題，具有深刻的情感與雋永的意味。（盛鎧）

鄧南光，《北埔平安戲》，攝影，50.5 × 40.5 cm，1935，國立歷史博物館登錄號：93-00367。

參考書目

張照堂，《鄉愁‧記憶‧鄧南光》，臺北市：雄獅美術，2002。
廖春鈴、張照堂、簡永彬、菅原慶乃，《鄧南光百歲紀念展》，臺北市：臺北市立美術館，2008。
夏門攝影企劃研究室，《再見鄧南光：攝影全集典藏版》，臺北市：行人文化實驗室，2014。

鄭世璠 Cheng, Shih-Fan

1915-2006

畫家，生於新竹。1923 年入新竹第一公學校（今新竹市新竹國小）時，鄰居李澤藩擔任導師。

1930 年考上臺灣總督府臺北第二師範學校（今國立臺北教育大學），從石川欽一郎習水彩，1932年石川欽一郎離臺後再隨繼任的小原整（1891-1974）學油畫。第二師範畢業後，在公學校教書，1940 年辭教職轉行當記者。青少年時期有過畫壇名師薰陶，又格外關心畫壇訊息，對早期臺灣美術界知之甚詳。同時也常發表散文，筆名「星帆」。藏書豐富，書房取名「我樂多齋」（Garakuta），其日語原意為無價值的東西。

1952 年遷居臺北市，任職彰化銀行研究員，居家有小庭院，自稱「出多良芽園」（でたらめ園），日文本意原是「胡亂、隨便」，其急智的口才隨時可混合日、華、臺語創出謔而不虐的幽默雙關語。

戰後，繪畫題材有 1949 年鎖定小百姓的《三等列車內》，或 1959 年的都市街角之《西門町圓環》等，處理戰後城市景觀極有創意，其風格系從寫實跨到半抽象之間，應運新潮探索新風。1990 年代以噴畫實驗創作，重新建構出其不意的形象，顏色交互疊置，極富裝飾之美，達到個人游於藝的獨我世界。

1975 年創立「芳蘭美術會」，以臺北第二師範（今國立臺北教育大學）校友為主要成員，1994 年獲「吳三連文藝獎」。（李欽賢）

參考書目
鄭世璠，《星帆漫筆集》，新竹市：新竹

鄭世璠，《西門町》，油彩、甘蔗板，53 × 65 cm，1958，國立臺灣美術館登錄號：07900072。

市立文化中心，1995。
張瓊惠，《遊筆·人生·鄭世璠》，臺中市：國立臺灣美術館，2011。

鄭桑溪 Cheng, Sang-Hsi

1937-2011

攝影家，攝影教育者，生於基
隆。父母親在地經商，於青少年
時購入相機開始遊走街頭攝影。
曾加入張才指導的「新穗影展」
團體，並受張才等前輩攝影家的
紀實攝影觀念影響至深。1950 年
代在臺北攝影沙龍就開始嶄露頭
角。1959 年就讀國立政治大學新
聞系，在校時創辦「政大攝影研
究會」，並指導母校成功高中的
攝影社，而啟蒙當時的學員張照
堂（1943-）。1962 年入行政院
新聞局實習，1964 年入新聞局擔
任政府對外文宣刊物 *Vista* 月刊專

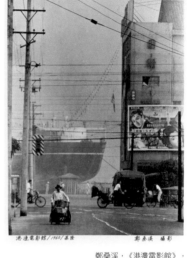

鄭桑溪，《港邊電影館》，
攝影，50.5 × 40.5 cm，
1960，國立歷史博物館登
錄號：93-00353。

任攝影。1963 年創基隆市攝影學會。政大在學期
間，1963 年即於臺北「美而廉」藝廊舉辦首次個
展出版攝影集。1967 年在臺灣電視公司製作主持
「攝影漫談」節目。1965 年與門生張照堂共辦「現
代攝影展」雙人展。1968 年轉任《綜合月刊》與
《婦女雜誌》兩份刊物的專任攝影，並於此時開
始先後在銘傳女子商業專科學校（今銘傳大學）
商業設計科、大眾傳播科、世界新聞專科學校（今
世新大學）新聞系等大專院校任教。1970 年赴日
本早稻田大學文學研究科（今早稻田大學文學學
院）攻讀碩士。1974 年返臺繼承父業但仍不忘情

於攝影，常於基隆和九份拍照，並在 1979 年重任基隆攝影學會理事長。1975 年與友人共創《攝影天地》月刊與「鄉土文化攝影群」，積極參與攝影公共事務。1989 年應臺北視丘攝影藝廊之邀舉辦「影像語言的探索與創造」、「報導攝影的先行與開展」兩次個展。1997 年應臺北市立美術館邀舉辦「世代映像與歲月：鄭桑溪六十回顧展」。其作品主要為紀實性的攝影，拍攝地點多在基隆一帶，具有歷史紀錄意義及藝術性。（盛鎧）

參考書目

楊永智，《臺灣攝影家·鄭桑溪》，臺北市：國立臺灣博物館，2018 年。

戰後渡海名家
Chinese Sojourn Artists in Taiwan

1949 年前後

溥心畬與張大千合作山水冊頁之七，《江帆去不盡巖葉落無聲》，水墨設色、紙本，29×19cm，華岡博物館藏。（圖版提供：藝術家出版社）

第二次世界大戰後，由中國各地隨著國民政府遷臺的書畫名家。1949 年 12 月國民政府遷臺，在此時間點之前後，其中不乏各省乃至具全國知名度的名家。這些遷移來臺之書畫家多飽學之士，加上隨身帶來的圖籍文物，透過教育體制或私人設帳授徒，或參與本島的藝術活動，短時間內將中原書畫藝術大量引進臺灣，成為 1950、1960 年代臺灣美術界主流。這批渡臺名家除了當代草聖于右任以及吳敬恒（1865-1953）均以書法名世而不擅畫之外，其餘大多兼長書畫以及詩文，如：溥心畬、黃君璧、馬壽華（1893-1977）、傅狷夫、王壯為、臺靜農、呂佛庭等，後來這一批書畫藝術界群體，

被稱之為戰後渡海名家。

比較特別的是，張大千在國民政府遷臺之際，雖然並未來臺定居（1977 年方始返臺終老），但在1949 年起即相當頻繁參與臺灣各種美術展覽活動，成就極高而畫風對臺灣產生很大的影響，因而藝術學界有將溥心畬、黃君璧和張大千合稱為「渡海三家」或「過海三家」之說法。（黃冬富）

參考書目
巴東，《張大千研究》，臺北市：國立歷史博物館，1996。
王耀庭，〈原鄉的風格．戀戀的題材：近百年中原水墨畫與臺灣的關係〉，收入國立歷史博物館編，《新方向．新精神：新世紀臺灣水墨畫發展學術研討會》，臺北市：國立歷史博物館，1999。
蕭瓊瑞等，《臺灣美術史綱》修訂本，臺北市：藝術家出版社，2009。

蕭如松 Xiao, Ru-Song

1922-1992

畫家，生於臺北。1935年就讀臺北州立臺北第一中學校（今臺北市立建國高級中學），受鹽月桃甫的啟蒙。1939年入選第五屆臺陽美術協會展覽會。1942年自臺灣總督府新竹師範學校（今併入國立清華大學）畢業，分發至高

蕭如松，《窗邊》，水彩、紙本，72.5 × 99 cm，1966，國立臺灣美術館登錄號：07700354。

雄千歲公學校（今高雄市河濱國小）任教。1945年因身體微恙，返回故鄉新竹療養，十一月至新竹縣竹東鎮竹東國小任教。1958 年任教於新竹縣立竹東初級中學，1961 年任省立竹東高級中學美

術教師，直至 1988 年退休。1955 年受聘為「新竹縣美術展覽會」審查委員。1972 年獲中國畫學會「金爵獎」。因臺灣省全省美術展覽會（全省美展、省展）獲得西畫部文協獎、主席獎第三名、教育會獎及水彩畫部第一名；於 1975 年獲聘為第三十屆省展水彩畫部評審委員。1982 年獲臺灣省資深教師師鐸獎，同年首次個展於臺北阿波羅畫廊。1991 年獲第十四屆「吳三連文藝獎」西畫類。1992 年過世後，新竹縣政府將其故居規劃為「蕭如松故居」並於 2005 年開幕；又於 2008 年正式成立「蕭如松藝術園區」，展示其畫作與生前居家與創作環境。

早期作品受鹽月桃甫、李澤藩影響，並私淑日本「新制作協會」畫家中西利雄（1900-1948）畫風，以水彩厚塗，激烈、快速筆觸，表現自由駕馭色彩的技術。中期受西方現代抽象派及蒙德里安（Piet Mondrian, 1872-1944）創作的啟發，以方形塊面、圓形等幾何造型組構畫面，並運用獨特筆法及色彩，呈現出簡潔明亮的繪畫風格。晚期，因大批畫作遭白蟻吞噬、生理病痛、家中迭遭變故，承受極大壓力，一度中斷創作。但在克服心理障礙後，1982 年著手創作「簡素化變形」系列，以單純化、精簡化、扭曲變形等手法，創造出靜謐、永恆的視覺意象。（賴明珠）

參考書目

蕭如松，《如沐松風：蕭如松紀念畫輯》，新竹縣：新竹縣立文化中心，1999。

凌春玉，《臺灣美術全集 24：蕭如松》，臺北市：藝術家出版社，2004。

賴傳鑑 Lai, Chuan-Chien

1926-2016

畫家，生於桃園。自幼愛好文學與藝術，十三、四歲時，即透過日本函授學校出版的「講義錄」，研習小說、劇本及詩的寫作，並涉獵書法、插圖、水彩、油畫等藝術領域。

賴傳鑑，《畫室》，油彩、三夾板，73.8 × 116.5 cm，1962，國立臺灣美術館登錄號：08100328。

1941 年入臺北開南商業學校（今臺北市開南高級中等學校）就讀。1943 年赴日，戰火中被徵召至海軍附屬工廠服勞役。1946 年返臺之後，入長官公署秘書處編譯室工作，並結識藍蔭鼎、金潤作、郭啟賢（生卒年待考）、吳瀛濤（1916-1971）、吳濁流（1900-1976）及龍瑛宗（1911-1999）等藝文界朋友。1940 年代晚期曾在多家報紙發表新詩及小說，表現普羅眾生的人間苦惱。1951 年任教於中壢義民中學（今私立義民高級中學）。1952 年首度入選臺灣省全省美術展覽會（全省美展、省展），因機緣開始向李石樵請益。1955 年南遷竹北，開始和李澤藩、李宴芳（1910-1985）、王沼臺（1994-1999）、蕭如松等人往來論藝，並擔任「新竹縣美術展覽會」審查委員。1962 年任教於桃園縣立新明初級中學（今桃園市立新明國民中學），直至 1981 年退休。

從 1950 年代於「全省教員美展」、省展、臺陽美術協會展覽會中屢獲佳績，1970 年以免審查參加

第二十五屆省展。此外，其美術論著亦頗為豐富，是臺灣藝壇少數文筆、畫筆兼擅的藝術家。

早期畫作強調形體構成，以褐、黑色為基調，講究光影變化，呈現學院寫實畫派之特質。1957 年之後，傾心於立體派風格，作品呈現色面分割、色彩亮麗等形式語彙的表現。1962 年之後，開始對抽象派產生濃厚興趣，從而探索紅、白單色調的抽象形式。晚期開始回溯寫實的根基，嘗試在具象與抽象之間取得平衡。（賴明珠）

參考書目
臺灣省立美術館編輯，《賴傳鑑回顧展：創作五十年的歷程 1948–1998》，臺中市：臺灣省立美術館，1999。
賴明珠，《沙漠・夢土・賴傳鑑》，臺北市：藝術家出版社，2015。

駱香林 Lo, Hsiang-Lin

1895-1977

攝影家、書法家，生於新竹。名榮基，字香林，號月舲，又號「與木石居」、「百石室主人」。十六歲隨父親北上移居臺北大稻埕，並師事趙一山（1856-1927）學習漢學。1915 年，與同儕七人共組詩社「星社」，號稱「七星」，1924 年與「星社」諸友創詩刊《臺灣詩報》，並擔任編輯工作。1933 年移居花蓮，於自宅設「說頑精社」傳授漢文，並參與創立詩社「奇萊吟社」，深受在地士紳歡迎。戰後，駱香林曾任《東臺日報》主筆，並主編《花蓮縣誌》與《花蓮文獻》，致力地方藝文的發展，對花蓮文藝的推動甚有貢獻。六十歲時，因編纂《花蓮縣誌》，記錄在地風土人物所需，開始接觸攝影，並於 1976 年出版攝影集《題詠花蓮風物》，留存昔時景象。駱香林的攝

影作品除取材自花東自然景觀與民俗風貌，亦常於畫面修飾或上色，並題詠落款，融合水墨畫的美學風韻。他亦曾嘗試運用多種暗房技巧，如集錦、中途曝光、實物投影等多樣技法，頗具實驗精神。駱香林涉獵範圍甚廣且皆有所成，但仍以攝影創作最受矚目。2006 年臺北市立美術館舉辦「躡影追飛：駱香林的攝影畫境」展覽，2017 年創價學會亦曾策劃「沃土的記憶：駱香林影詩」特展，呈現其攝影之成就。（盛鎧）

參考書目

駱香林，《躡影追飛：駱香林的攝影畫境集》，臺北市：臺北市立美術館，2001。

黃憲作，《駱香林集》，臺南市：國立臺灣文學館，2013 年。

葉柏強，《臺灣攝影家：駱香林》，臺北市：國立臺灣博物館，2017 年。

嶺南畫派 The Lingnan Painting Style

20 世紀初迄今

「嶺南」指的是中國地處五嶺之南的廣東，「嶺南畫派」一辭，通常指有「嶺南三傑」之稱的高劍父（1879-1951）、高奇峰（1889-1933）、陳樹人（1884-1948），皆於二十世紀初赴日留學，歸國後為革新國畫而主張「折衷中西，融會古今」的藝術宗旨，借鑒日本繪畫在明治維新以來融合西法，反映現實生活之經驗所發展而出，並進一步帶動國畫革新風潮之繪畫。

「嶺南畫派」此辭最早出現於 1936 年南京出版的《中國美術季刊》，其中一篇介紹包含高劍父在內的三十餘位廣東畫家所樹立的畫風特質，而以「嶺南畫派」稱之，然其所指涉之範圍與現今的概念不甚相同。至於現今普遍認定的「嶺南畫派」，則遲至 1948 年才由鄭振鐸（1898-1958）

高奇峰，《木蘭花》，彩墨、紙本，170.3×60.3cm，1924，臺北市立美術館藏。（圖版提供：藝術家出版社）

在撰寫中國近百年繪畫赴海外展覽之介紹文中所冠上，然後才逐漸流傳開來，成為約定俗成的概念。實際上當年「嶺南三傑」對這種帶有地域性限制的名稱也未盡滿意，他們寧可自稱為「折衷派」。

由於高劍父與陳樹人早年習畫於居廉（1828-1904），居廉初學畫於堂兄居巢（1811-1865），二居的「撞粉」、「撞水」技法，遠承惲南田（1633-1690），近師孟麗堂（生卒年待考）和宋光寶（生卒年待考）。因而或謂嶺南畫派始於居廉、居巢而成於高劍父、高奇峰、陳樹人，也有認為是惲南田沒骨花卉傳派寫生風貌的發揚光大。

嶺南畫派在借鑑外洋藝術之部分，主要取法日本的竹內栖鳳（1864-1942）的四條派以及橫山大觀（1868-1958）的「朦朧體」畫風，除了運用觀察寫生之法，也重視大氣感和光影效果之烘托，善用淡墨濕筆並暈染出煙潤朦朧的畫面氛圍。

戰後初期，高劍父曾移居香港，因而香港也有不少嶺南畫派人才。臺灣大概在 1960 年代末期才開始有嶺南畫派傳人來臺發展，其中以任教於中國文化學院（今中國文化大學）美術系的歐豪年（1935-）和黃磊生（1928-2011）最具代表性。2002 年中央研究院成立「嶺南美術館」，典藏並展示近百年來嶺南派重要代表人物之畫作。（黃冬富）

參考書目
黃鴻儀，《嶺南畫派》，長春：吉林美術出版社，2003。
萬青力，《並非衰弱的百年》，臺北市：雄獅美術，2005 年。

薛萬棟 Hsueh, Wan-Tung

1910-1993

畫家，生於高雄。父親是漁夫。1918年入公學校就讀。1928年移居臺南府城，在臺南火車站擔任鐵路平交道看守員。1929年師事臺南東洋畫家蔡媽達習藝。1932年、1934年分別以《姊妹》、《夏晴》入選臺灣美術展覽會（臺展）第六屆及第八屆東洋畫部。1938年代表作《遊戲》獲第一屆臺灣總督府美術展

薛萬棟，《遊戲》，膠彩、絹本，169 × 173.5 cm，1938，國立臺灣美術館登錄號：08800041。

覽會（府展）特選及總督賞。1939年，託陳永森（1913-1997）親戚攜帶其作品至日本參加新文展，因尺寸過大而被拒。1941年又託人將《碾米》一作，運至日本參展，但卻被告知船隻沉沒，畫作亦石沉大海。兩次企圖遠征日本中央畫壇的美夢，遂一一破滅。戰後，於1948年師事來臺水墨畫家賴敬程（1903-1989），研習文人寫意畫作。1949年辭去鐵路局工作，並於隔年在臺南市永福路「全美戲院」對面開設「萬棟畫室」，以畫肖像畫維生。1947至1973年，陸續入選臺灣省全省美術展覽會（全省美展、省展）國畫部十三次，而1962年以《織網》獲得第十六屆省展優選。戰後除了參加省展、臺陽美展的競賽，同時也熱心參與「南部美術協會」、「臺南市國畫研究會」、「臺灣省膠彩畫協會」的創作活動。2006年臺南市立文化中心為其舉行「遺珠：薛萬棟紀念展」，肯定其為府城優異的藝術家。

早期東洋畫創作，以細描筆法，亮麗色彩，呈現洋溢著南國地方特色的生活意象。獲得總督賞的《遊戲》一作，全幅無論布局、構圖、造形或用筆，都極為傑出，整體調性十分和諧。戰後創作媒材趨於多元，水墨作品以寫意之筆，表現傳統文人畫風；或以粉彩、膠彩及水彩等材質，描繪動物、花卉、肖像及風景等題材，表現寫意、寫實合一的畫風。（賴明珠）

參考書目

謝里法，《日據時代臺灣美術運動史》，臺北市：藝術家出版社，1978。

黃進財主編，《遺珠‧薛萬棟紀念展》，臺南市：臺南市立文化中心，2006。

謝琯樵 Hsieh, Kuan-Chiao

1811-1864

謝琯樵，《墨竹》，水墨、絹本，137.5 × 50.5 cm，約1850年代，國立歷史博物館登錄號：94-00570。

書畫家，生於福建。名穎蘇，號雲嫻，初字采山，二十歲後字改管樵，三十歲改為琯樵，其書畫作品多題「琯樵」，又號北溪漁隱。自幼出自書香世家，幼承家學，能詩文、解音律，兼長於技擊。九歲時便能繪事，及長詩、書、畫、篆刻兼長。1840年曾入閩浙總督顏伯燾（1792-1855）之幕多年，1851至1860年間多次來臺，1857年客座於臺南吳尚霑（1828-?）的「宜秋山館」，此外也講學於臺南海東書院（今臺南市中西區忠義國民小學）。翌年獲邀寫石芝圖八十壽屏，為林國華（1802-1857）賞識，1959夏天北上擔任板橋林家西席，不久因個性孤傲與東家不合而移居艋舺，其後曾往新竹潛園作客。後人將他與呂世宜、葉化成合稱為「林家三先生」。1860年代初，隨霧峰林家林文察（1829-1864）剿匪，1864年與

林氏一同殉職於與太平軍交戰的萬松關之役。

謝琯樵之畫以水墨蘭竹居多，花鳥、山水也都兼能。其蘭竹和花鳥受到華喦（1682-1756）、鄭板橋（1693-1766）、鐵舟和尚（1752-1824）、徐渭（1521-1593）、陳淳（1483-1544）甚至惲壽平（1633-1690）之影響；山水則略近於唐寅（1470-1524）和周臣（約 1460-1535）之勾斫畫法。其用筆雋爽利落，頗能反映其俠氣。其書法基本上奠基於顏真卿（709-785）、米芾（1051-1107）而摻以己意，以行草尤為突出，圓潤而秀勁。此外謝氏亦能篆刻。日本漢學家尾崎秀真（1874-1949）曾推崇他為：「清朝中葉以後南清第一鉅腕」。（黃冬富）

參考書目
林柏亭，〈三位傑出的畫家〉，收入行政院文化建設委員會編，《明清時代臺灣書畫》，臺北市：行政院文化建設委員會，1984，頁436–440。
謝忠恆，《謝琯樵〈石芝圃八十壽屏〉》，臺南市：臺南市政府文化局，2014。

禮品事件 The *Gift* Event

1975

畫家謝孝德（1940- ）於 1975 年展出油畫作品《禮品》，因呈現女子裸露下半身圖像而被指為色情作品的爭議事件。

謝孝德 1975 年旅居紐約，隨後至巴黎羅浮藝術學院進修，受到當時歐美流行之照相寫實主義（Photorealism）風潮的啟發，回臺倡導「新寫實主義」，逐步建立名聲。

1975 年國立歷史博物館與中華民國油畫學會合辦

謝孝德，《禮品》，油彩、畫布，144.8×96.5cm，1975，臺北市立美術館藏。（圖版提供：藝術家出版社）

第一屆全國油畫展，謝孝德以作品《禮品》參展。此作畫風為寫實手法，主題是一名裸體側躺但只見下半身的女性人體，且於左腳踝繫上象徵禮品的紅色緞帶，用意為批判當時商業往來的性招待歪風。但主辦單位卻擔心此作可能產生不良影響，未事先告知創作者即將之取下。經媒體報導後，《女性雜誌》亦主辦「藝術與色情」座談會，邀集心理學、教育、法學、醫學、美術、攝影、企業等各界人士三十餘人，於淡江大學以「純正藝術與低級趣味」為題進行座談。臺灣 1970 年代因裸體圖像被視為色情作品而遭禁的爭議事件，尚有 1977 年李石樵的畫作《三美圖》被華南銀行選印於宣傳火柴盒之上，發行不久就被檢舉並遭調查，而停止印行發送。足見當時官方文化機構與治安單位的保守作風，以及對藝術品的不理解與不尊重的威權心態。（盛鎧）

參考書目

莊秀美編，《桃園藝術亮點：油畫／寫意遊情的新寫實主義：謝孝德》，桃園市：桃園市政府文化局，2015。

藍蔭鼎 Lan, Yin-Ting

1903-1979

畫家，生於宜蘭。1916 年羅東公學校（今宜蘭縣羅東國小）高等科畢業，1917 年兼母校代用教員，1920 年受聘為美術老師。1924 年宜蘭線鐵路通車，石川欽一郎赴宜蘭考察美術教育，在羅東公

學校視察時發現他的繪畫
天賦，決定收為門徒。此
後他利用鐵路開通之便，
每週上臺北參加師範學校
的課餘講習與寫生活動。

1929年入選第十屆帝展，
也獲英國皇家水彩畫協會
會員資格。同年，臺北州
廳教育課長推薦下轉調

1975年藍蔭鼎坐在畫架前
接受訪問照片。〔攝影：
何政廣，圖版提供：藝術
家出版社〕

臺北第一、第二高等女學校（今合併為臺北市立
第一女子高級中學）任教，首開臺籍畫家在中學
授課之先例。1932年出品第六回臺灣美術展覽會
（臺展）的水彩畫《商巷》，贏得「臺日賞」。
1939年應義大利美術協會邀請，在羅馬舉行首次
個展。

二戰後，臺展轉型為臺灣省全省美術展覽會（全
省美展、省展），1946年起膺任西畫部審查委員。
1951年美援機構「中國農村復興聯合委員會」（簡
稱農復會）創辦《豐年雜誌》半年刊，出任社長；
楊英風於此時期在該雜誌擔任美術編輯並發表版
畫插圖。1954年應美國國務院邀請訪問美國，
1958年在美國新聞處（今二二八國家紀念館）舉
辦旅美作品展，乃生前國內唯一個展。與石川清
淡的手法不同，藍蔭鼎將景物瑣碎地細描、堆砌、
皴擦，筆觸俐落快速，布局繁複綿密，尤以描繪
竹林搖曳之姿，最能撩起臺灣農村意象。（李欽賢）

參考書目
黃光男，〈乘上時代之翼：藍蔭鼎其人其畫〉，《真善美聖：藍蔭鼎
的繪畫世界》，臺北市，國立歷史博物館，1998。
吳世全，《藍蔭鼎傳》，南投市：臺灣省文獻會，1998。

顏水龍 Yen, Hsuei-Long

1903-1997

畫家、工藝家，生於臺南，幼年失怙，由祖母撫養長大。1916年下營公學校（今臺南市下營國小）畢業，入教員養成所取得教師資格，1918年發派下營母校任教。1920年赴日補修中學學歷並勤練素描，1922年考上東京美術學校（今東京藝術大學）西洋畫科，接受岡田三郎助（1869-1939）與藤島武二（1867-1943）指導，1927年畢業。因同班同學有半數去了巴黎進修，此一風氣促發他赴歐。1930年取道火車大旅行，從朝鮮半島經西伯利亞鐵路前往巴黎遊學，在大茅屋工作室（La Grande Chaumière）、與現代藝術學院（Académie Art Moderne）習畫，並於羅浮宮臨摹大師作品，1931年《蒙特梭利公園》入選法國秋季沙龍。1932年從歐洲循水路返臺，並舉辦歐遊作品展1933年轉往大阪「壽毛加」（SMOCA）牙粉公司擔任設計師。1934年秉持學歷、經歷與畫歷，受聘第八回臺灣美術展覽會（臺展）西畫部審查員，與同是審查員的藤島武二（1867-1943）從日本連袂抵臺。

顏水龍，《高雄港》，油彩、木板，65.8×91cm，1958，家屬自藏。（圖版提供：藝術家出版社）

1935年首次登上蘭嶼調查原住民族藝術，之後轉向工藝領域，擔綱本土物產工業化的指導重任，設計出新造形的竹製品、木家具、大甲帽等並開發生產線。作畫主題也開始傾向原住民族生態之關懷，1980年代起創作不少蘭嶼之舟和盛妝

的原民少女。

馬賽克壁畫是另一種展現給大眾的環境藝術。臺北劍潭公園的《從農業社會到工業社會社會》，是一件把山壁當作畫布之臺灣風情巨型圖像，馬賽克作品尚有臺中太陽堂《向日葵》及臺中體育場的《運動》等。（李欽賢）

參考書目
涂英娥，《蘭嶼‧裝飾‧顏水龍》，臺北市：雄獅美術，1993。

魏清德 Wei, Ching-Te

1886-1964

收藏家、記者，生於新竹，號潤庵。後移居臺北，1906 年總督府國語學校師範部乙科畢業後，曾任中港公學校（今苗栗縣竹南國小）、新竹公學校訓導。1910 年進入《臺灣日日新報》社，歷任記者、編輯員以至漢文部主任。也擔任過臺北市社會事業委員、臺北市學務委員、臺北州協議會議員等公職。長於文才，尤擅詩，曾參加臺北和新竹地區不少詩社，1927 年任臺北最大詩社「瀛社」的副社長，戰後擔任瀛社第三任社長。著有《滿鮮吟草》、《潤庵吟草》、《尺寸園瓿稿》等詩集。

此外，魏清德也是日治時期有名的書畫收藏家，其書畫收藏偏向於傳統風格，包括明清時期中華書畫，以及日本南畫、日治時期日本書畫家之傳統風格作品為主。他在報上多次撰文介紹傳統書畫家作品，甚至 1930 年在《臺灣日日新報》報導一系列〈島人士趣味一斑〉，報導本島重要收藏家和書畫藏品。

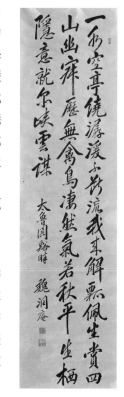

魏清德，《自書太魯閣谿畔詩》，墨、紙本，151 × 41 cm，1933，國立歷史博物館登錄號：96-00034。

黃土水於 1927 年以櫻木刻成的《釋迦出山》像，原安置於艋舺龍山寺中；然 1945 年 6 月燬於美機空襲，幸好當年黃土水感念接受委任此一經典佛雕時，魏清德曾居間協調玉成此事，特地翻塑一件石膏模相贈，1980 年代初，行政院文化建設委員會（今文化部前身）向魏氏家族借出石膏原模，以青銅翻鑄分藏臺灣各大美術館與寺廟。（黃冬富）

參考書目：
謝世英，〈魏清德的雙料生涯專業記者與書畫嗜好〉，《歷史文物月刊》第 173 期，2007，頁 6–17。
謝世英，〈從追逐現代化到反思文化現代性：日治文人魏清德文化認同與對臺美術的期許〉，《藝術學研究》第 8 期，桃園市：國立中央大學藝術學研究所，2011，頁 127–204。
蕭瓊瑞，《臺灣近代雕塑史》，臺北市：藝術家出版社，2017。

《藝術家》 *Artist Magazine*

1975 創立

《藝術家》雜誌封面書影。（圖版提供：藝術家出版社）

以報導臺灣本土藝術發展及國際藝術現況與趨勢為主之雜誌。內容涵括藝術史、藝術理論介紹、藝術評論、國內外藝壇動向、古董文物等，並配合藝術界趨勢與議題企畫相關專題之美術月刊。創辦人為何政廣（1939-），1975 年 6 月創刊後，持續發行至今。自 1996 年 9 月《雄獅美術》月刊停刊之後，《藝術家》即為國內持續出刊的美術類月刊中，發行歷史最為長遠的雜誌。

在臺灣藝術史的發展上，藝術家雜誌社佔有十分長的歷史區間。1975 年《藝術家》創刊始，謝里

法便在雜誌上連載〈日治時代臺灣美術運動史〉，後出版則更名為《日據時代臺灣美術運動史》。後續不論是藝術新訊或是相關主題報導，都是臺灣藝術界取得外國新知，以及國內資訊的重要來源之一。

其相關的出版事業有「藝術家出版社」，出版內容含括臺灣美術、中西藝術、攝影、藝術文化旅遊、建築、設計工藝、陶藝、宗教美術、兒童美術等類別。除持續出版月刊雜誌外，亦有《臺灣美術全集》、《家庭美術館系列》、《臺灣美術團體發展史料彙編》等。（盛鎧）

參考書目
郭繼生，《臺灣視覺文化：藝術家二十年文集》，臺北市：藝術家出版社，1995。

攝影三劍客 The Three Photographers
約 1948 年

張才、鄧南光與李鳴鵰三位臺灣紀實攝影藝術家之合稱，亦有謂「快門三劍客」，三人相互有長期合作關係。1948 年《臺灣新生報》於淡水沙崙舉辦三週年紀念攝影比賽，因一同名列前茅，而有「攝影三劍客」之稱。1952 年三人共同出資，舉辦「攝影月展」，每月定期舉辦攝影比賽和展覽，對推廣攝影活動甚有貢獻。張才與鄧南光都曾於戰前留學日本學習攝影，並受到 1930 年代日本「新興寫真運動」的影響，關注生活紀實與現代社會樣貌，而與畫意攝影之沙龍風格不同。戰後三人都在臺北經營寫真館或攝影器材行，並持續攝影創作。張才、鄧南光與李鳴鵰三位雖都以

紀實路線為主，但各自都有不同的選材偏好，以及各具特色的影像風格而獨領風騷。他們彼此合作，且經常參與展覽或擔任評審。（盛鎧）

參考書目

蕭永盛，《影心·直情·張才》，臺北市：雄獅美術，2001。
張照堂，《鄉愁·記憶·鄧南光》，臺北市：雄獅美術，2002。
蕭永盛，《時光·點描·李鳴鵰》，臺北市：雄獅美術，2005。

鹽月桃甫 Shiotsuki, Tōho

1886-1954

鹽月桃甫，《人物扇面》，
彩墨、紙本，41 × 25 cm，
1923，國立歷史博物館登錄號：
94-00264。

畫家，生於日本宮崎，本名善吉。1903 年入宮崎縣師範學校（今併入宮崎大學），畢業後返鄉執教。1909 年考取東京美術學校（今東京藝術大學）圖畫師範科，出校門後輾轉服務於四國地區之高等學校。

1921 年舉家遷臺，任教臺北州立臺北第一中學校（今臺北市立建國高級中學）。1922 年臺灣總督府高等學校（今國立臺灣師範大學前身）成立，轉任該校教授，受其美術教學薰陶的臺籍生是許武勇。來臺第一年與鄉原古統深入太魯閣，描繪原住民族圖像，1924 年的個展即展出以原住民為主題的作品。從 1927 年首屆臺灣美術展覽會（臺展）揭幕至 1943 年第六屆臺灣總督府美術展覽會（府展）落幕，全程參與西洋畫部審查，且是出品原住民油畫題材最多的畫家。1930 年發生霧社事件，1932 年第六屆臺展展出油畫《母》，即描繪事件中帶領三個稚兒在日警鎮壓行動中逃生的

一幕，堪稱懷抱人道主義精神的畫家。

因推崇野獸派，《母》之創作也傾向深具個性化的表現風格。目前還能看到的彩色圖版《莎勇之鐘》，雖屬美化戰爭的應景之作，卻仍不失賦色與風格相當強烈的代表性作品。1946 年日本戰敗歸國，1953 年獲宮崎縣文化賞。（李欽賢）

參考書目
王淑津，《南國・虹霓・鹽月桃甫》，臺北市：雄獅美術，2009。

MOUVE 美術集團　MOUVE Artist Society

1938 創立

1938 年 3 月張萬傳糾集陳德旺、洪瑞麟、陳春德、呂基正、黃清埕六人，推出「MOUVE 美術展」，有意在 5 月的臺陽美展前登場。成員之一的洪瑞麟就讀帝國美術學校（今武藏野美術大學），有意效法母校學生組織「動向」小集團，批判既有

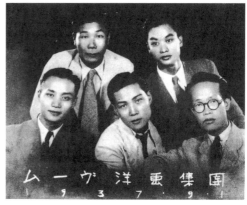

1937 年 9 月 1 日 MOUVE
美術展會員合影照片。前排右起：張萬傳、呂基正、陳德旺。後排右起：陳春德、洪瑞麟。（圖版提供：藝術家出版社）

的藝術環境的精神。曾在東京與張萬傳、洪瑞麟同宿舍的畫友藍運登（1912-1997），提議取名「MOUVE」，再以日文片假名拼成「ムーヴ」。其所象徵的意義就是前衛與年輕。藍運登替畫會取名之後，並沒有加入畫會。

「MOUVE」源出於法文，有「行動」、「動向」之意。繼臺陽美術協會之後竄起的 MOUVE 美術

集團，主導的張萬傳僅抱定在野的決心，未立創
會宗旨，出入會全採開放態度，會員變動大，參
展作品也包容水彩、油畫、海報、雕塑、工藝等。

1938 年首屆「MOUVE 美術展」選在臺灣教育會
館（今二二八國家紀念館）舉行，1940 年 5 月移
師臺南公會堂舉辦「MOUVE 三人展」，三人是
張萬傳、謝國鏞（1914-1975）、黃清埕。第二次
世界大戰期間因日本與英美敵對，取締以英文為
名的畫會，1941 年 3 月被迫改名「臺灣造型美術
協會」，仍假臺灣教育會館展出，新加入陣容的
還有藍運登、顏水龍和范倬造（1913-1977）。翌
年，臺灣造型美術協會在謝國鏞經營的臺南望鄉
茶坊舉行非正式的小品展，是協會的最後活動。

（李欽賢）

參考書目：
李欽賢，《永遠的淡水白樓，海海人生張萬傳》，收入新北市政府文
化局編，《臺北縣資深藝文人士口述歷史》，新北市：新北市政府文
化局，2002。
廖瑾瑗，《在野‧雄風‧張萬傳》，臺北市：雄獅美術，2004。

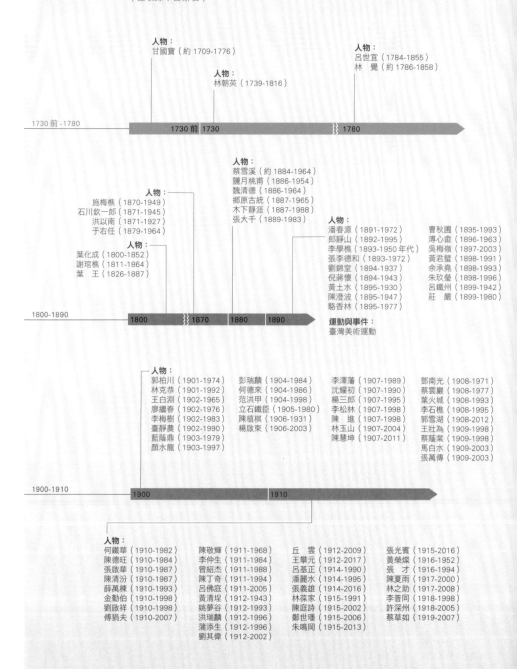

人物：
甘國寶（約 1709-1776）

人物：
林朝英（1739-1816）

人物：
呂世宜（1784-1855）
林　覺（約 1786-1858）

1730 前 -1780

1730 前　1730　　　　　　　1780

人物：
蔡雪溪（約 1884-1964）
鹽月桃甫（1886-1954）
魏清德（1886-1964）
鄉原古統（1887-1965）
木下靜涯（1887-1988）
張大千（1889-1983）

人物：
施梅樵（1870-1949）
石川欽一郎（1871-1945）
洪以南（1871-1927）
于右任（1879-1964）

人物：
葉化成（1800-1852）
謝琯樵（1811-1864）
葉　王（1826-1887）

人物：
潘春源（1891-1972）　　曹秋圃（1895-1993）
郎靜山（1892-1995）　　溥心畬（1896-1963）
李學樵（1893-1950 年代）吳梅嶺（1897-2003）
張李德和（1893-1972）　黃君璧（1898-1991）
劉錦堂（1894-1937）　　余承堯（1898-1993）
倪蔣懷（1894-1943）　　朱玖瑩（1898-1996）
黃土水（1895-1930）　　呂鐵州（1899-1942）
陳澄波（1895-1947）　　莊　嚴（1899-1980）
駱香林（1895-1977）

1800-1890

1800　　　1870　1880　1890

運動與事件：
臺灣美術運動

人物：
郭柏川（1901-1974）　彭瑞麟（1904-1984）　李澤藩（1907-1989）　鄧南光（1908-1971）
林克恭（1901-1992）　何德來（1904-1986）　沈耀初（1907-1990）　蔡雲巖（1908-1977）
王白淵（1902-1965）　范洪甲（1904-1998）　楊三郎（1907-1995）　葉火城（1908-1993）
廖繼春（1902-1976）　立石鐵臣（1905-1980）李松林（1907-1998）　李石樵（1908-1995）
李梅樹（1902-1983）　陳植棋（1906-1931）　陳　進（1907-1998）　郭雪湖（1908-2012）
臺靜農（1902-1990）　楊啟東（1906-2003）　林玉山（1907-2004）　王壯為（1909-1998）
藍蔭鼎（1903-1979）　　　　　　　　　　　陳慧坤（1907-2011）　蔡蔭棠（1909-1998）
顏水龍（1903-1997）　　　　　　　　　　　　　　　　　　　　　馬白水（1909-2003）
　　　　　　　　　　　　　　　　　　　　　　　　　　　　　　　張萬傳（1909-2003）

1900-1910

1900　　　　　　　　1910

人物：
何鐵華（1910-1982）　陳敬輝（1911-1968）　丘　雲（1912-2009）　張光賓（1915-2016）
陳德旺（1910-1984）　李仲生（1911-1984）　王攀元（1912-2017）　黃榮燦（1916-1952）
張啟華（1910-1987）　曾紹杰（1911-1988）　呂基正（1914-1990）　張　才（1916-1994）
陳清汾（1910-1987）　陳丁奇（1911-1994）　潘麗水（1914-1995）　陳夏雨（1917-2000）
薛萬棟（1910-1993）　呂佛庭（1911-2005）　張義雄（1914-2016）　林之助（1917-2008）
金勤伯（1910-1998）　黃清埕（1912-1943）　林葆家（1915-1991）　李普同（1918-1998）
劉啟祥（1910-1998）　姚夢谷（1912-1993）　陳庭詩（1915-2002）　許深州（1918-2005）
傅狷夫（1910-2007）　洪瑞麟（1912-1996）　鄭世璠（1915-2006）　蔡草如（1919-2007）
　　　　　　　　　　蒲添生（1912-1996）　朱鳴岡（1915-2013）
　　　　　　　　　　劉其偉（1912-2002）

人物：

洪　通（1920-1987）	金潤作（1922-1983）	陳英傑（1924-2012）	賴傳鑑（1926-2016）
方　向（1920-2003）	蕭如松（1922-1992）	江兆申（1925-1996）	沈哲哉（1926-2017）
朱德群（1920-2014）	周　瑛（1922-2011）	施翠峰（1925-2018）	夏一夫（1927-2016）
廖德政（1920-2015）	李鳴鵰（1922-2013）	李奇茂（1925-2019）	詹浮雲（1927-2019）
許武勇（1920-2016）	席德進（1923-1981）	楊英風（1926-1997）	張炳堂（1928-2013）
陳其寬（1921-2007）	楊基炘（1923-2005）	陳其茂（1926-2005）	朱為白（1929-2018）
李　德（1921-2010）	吳學讓（1923-2013）	江漢東（1926-2009）	

1920　**1930**　1920-1930

畫會團體：
七星畫壇（1926）
臺灣水彩畫會（1927）
春萌畫會（1928）
新竹書畫益精會（1929）
赤島社（1929）

人物：
楚　戈（1931-2011）
秦　松（1932-2007）
吳　昊（1932-2019）
林壽宇（1933-2011）
鄭桑溪（1937-2011）
李錫奇（1938-2019）

畫會團體：
栴檀社（1930）
一廬會（1932）
臺陽美術協會（1934）
MOUVE 美術集團（1938）

畫會團體：
臺灣南部美術協會（1953）
七友畫會（1955）
東方畫會（1957）
五月畫會（1957）
現代版畫會（1958）

機構：
國立故宮博物院（1965）

運動與事件：
現代藝術論戰（1960 年代）

人物：
姚慶章（1941-2000）

運動與事件：
正統國畫論爭（1946-1983）

機構：
國立歷史博物館（1955）

1940　**1950**　**1960**　1940-1960

運動與事件：
美術鄉土運動（1970 年代）
禮品事件（1975）
三美圖事件（1977）

機構：
奇美博物館（1992）
高雄市立美術館（1994）
順益臺灣原住民博物館（1994）
朱銘美術館（1999）

1970　**1980**　**1990**　**2000**　1970-2020

機構：
臺北市立美術館（1983）
國立臺灣美術館（1988）

運動與事件：
紅色雕塑事件（1985）

機構：
新北市立鶯歌陶瓷博物館（2000）
臺北當代藝術館（2001）
國立傳統藝術中心（2002）
國立臺灣史前文化博物館（2002）
新北市立十三行博物館（2003）
臺南市美術館（2019）

附錄 │ 2 │ 美術教育機構沿革名稱對照表

一、現今校址在臺灣者

中國文化大學	1962	中國文化學院創立
	1980-	改制為中國文化大學
國立中央大學	1915	國立南京高等師範學校於南京創立
	1921	改名為國立東南大學
	1927	改名為第四中山大學
	1928	改名為國立中央大學，1952 後因中國政權變化，分為南京工學院及南京大學兩校。
	1962-	以國立中央大學之名於臺灣復校
國立臺中教育大學	1899	臺中師範學校創立
	1902	停辦兩年
	1933	重新建校開辦
	1945	改制為臺灣省立臺中師範學校
	1960	改制為臺灣省立臺中師範專科學校
	1987	改制為臺灣省立臺中師範學院
	1991	改制為國立臺中師範學院
	2006-	改制為國立臺中教育大學
國立臺北科技大學	1912	民政局學務部附屬工業講習所創立
	1914	改名臺灣總督府工業講習所
	1918	增設臺灣總督府工業學校
	1919	臺灣總督府工業講習所改名為臺灣公立臺北工業學校
	1921	臺灣總督府工業學校改名臺北州立臺北第一工業學校，以日籍學生為主。臺灣公立臺北工業學校，改名為臺北州立臺北第二工業學校，以臺籍學生為主。兩校在同一位址上課。
	1923	臺北第一工業學校與臺北州立臺北第二工業學校合併，改稱為臺北州立臺北工業學校
	1945	改名臺灣省立臺北工業職業學校
	1948	升格改制為臺灣省立臺北工業專科學校
	1981	改名國立臺北工業專科學校
	1994	改制國立臺北技術學院

	1997-	改名國立臺北科技大學
國立臺北教育大學	1895	芝山巖學堂創立
	1896	改名臺灣總督府國語學校
	1919	改名臺灣總督府臺北師範學校
	1927	分割為臺灣總督府臺北第一師範學校，以日籍學生為主；與蘭芳校區之臺灣總督府臺北第二師範學校，以臺籍學生為主
	1943	分割之兩師範學校合併，改名臺灣總督府臺北師範學校
	1945	蘭芳校區改名臺灣省立臺北師範學校
	1961	改制臺灣省立臺北師範專科學校
	1987	升格改制臺灣省立臺北師範學校
	1991	改隸國立臺北師範學院
	2005-	升格改制為國立臺北教育大學
國立臺北藝術大學	1982	國立藝術學院創立
	2001-	改名國立臺北藝術大學
國立臺灣師範大學	1922	臺灣總督府臺北高等學校創立
	1945	改制為臺灣省立臺北高級中學
	1946	與新成立之臺灣省立師範學院共用校地、設備與師資。1949年臺灣省立臺北高級中學停招，由臺灣省立師範學院繼承校地與設備。
	1955	改制臺灣省立師範大學
	1967-	升格改名為國立臺灣師範大學
國立臺灣藝術大學	1955	國立藝術學校創立
	1960	改制國立臺灣藝術專科學校
	1994	升格國立臺灣藝術學院
	2001-	改名國立臺灣藝術大學
國防大學政治作戰學院	1950	設立政治幹部訓練班
	1951	政工幹部學校創立
	1970	改名政治作戰學校

現今名稱		機構名稱沿革
	2006-	配合北部軍事院校調併，改制為國防大學政治作戰學院
臺北市立大學	1895	芝山巖學堂創立
	1896	改制臺灣總督府國語學校
	1919	改名臺灣總督府臺北師範學校
	1927	分割為臺灣總督府臺北第一師範學校，以日籍學生為主，為現今臺北市立大學；與蘭芳校區之臺灣總督府臺北第二師範學校，以臺籍學生為主
	1943	分割之兩師範學校合併，改名臺灣總督府臺北師範學校
	1945	因臺北大空襲，校舍幾乎全毀，再度分拆兩校，並改名臺灣省立臺北女子師範學校
	1964	升格臺灣省立臺北女子師範專科學校
	1967	改名臺北市立女子師範專科學校
	1979	開始招收男學生，並改名臺北市立師範專科學校
	1987	升格臺北市立師範學院
	2005	改名臺北市立教育大學
	2013-	與臺北市立體育學院合併，改制為臺北市立大學

二、現今校址在臺灣以外者

現今名稱		機構名稱沿革
大阪藝術大學	1945	平野英學塾創立
	1957	改名大阪美術學校
	1964	改名浪速藝術大學
	1966-	改名大阪藝術大學
川端畫學校	1909	川端畫學校創立，於 1945 年停辦
中央美術學院	1918	國立北京美術學院創立
	1923	改名國立北京美術專門學校
	1925	改名國立北京藝術專門學校

	1927	北京九所國立高等學校合併為京師大學校專門部，國立北京藝專改名國立京師大學美術專門部
	1928	京師大學校改名國立北平大學；藝專改名國立北平大學藝術學院
	1934	恢復為國立北平藝術專科學校
	1938	因戰爭因素，學校南遷，與國立杭州藝術專科學校合併，改名國立藝術專科學校
	1946	改名國立北平藝術專科學校，在北京恢復辦學
	1949	國立北平藝術專科學校與華北大學三部美術系合併，改名國立美術學院
	1950-	改名中央美術學院
中國美術學院	1928	國立藝術院創立，部分研究中亦稱之為杭州國立藝術院
	1929	改名國立杭州藝術專科學校
	1938	與國立北平藝術專科學校合併，改名國立藝術專科學校。曾遷移至浙江、江西、湖南、昆明、重慶等地，此時期亦有稱「重慶國立藝專」等
	1945	學校遷回杭州，在部分研究中又稱為國立杭州藝術專科學校
	1950	改名中央美術學院華東分院
	1958	改名浙江美術學院
	1993-	改名中國美術學院
北京師範大學	1902	京師大學師範館創立
	1908	改名京師優級師範學堂
	1912	改為北京高等師範學校
	1923	改為國立北京師範大學校
	1927	改稱京師大學校師範部
	1928	國立北平師大學
	1937	遷往西安，並與國立北平大學、國立北洋工學院組成西安臨時大學
	1938	遷至漢中，改名國立西北聯合大學
	1949-	遷回北京，改名北京師範大學
四川美術學院	1940	四川省立藝術專科學校創立
	1950	改名成都藝術專科學校

	1953	與西南人民藝術學校合併，改名西南美術專科學校
	1959-	改名四川美術學院
私立北平美術專科學校	1933	私立北平美術專科學校創立，於 1937 年停辦
東京藝術大學	1887	東京美術學校創立
	1949	改名東京藝術大學
京都工藝纖維大學	1899	京都蠶業講習所創立
	1902	改名京都高等工藝學校
	1914	改名京都高等蠶業學校
	1931	改名京都高等蠶系學校
	1944	分為京都工業專門學校與京都纖維專門學校
	1949-	合併改名京都工藝纖維大學
京都市立藝術大學	1880	京都府畫學校創立
	1891	改名京都市美術學校
	1894	改名京都市美術工藝學校，於 1889 年被京都市政府接管
	1909	京都市立繪畫專門學校創立，並挪用部分京都市美術工藝學校之校舍
	1945	改名京都市立美術專門學校
	1950	京都市立美術大學創立
	1969-	合併京都市立音樂學院，改名京都市立藝術大學
武藏野美術大學	1929	帝國美術學校創立
	1948	改名武藏野美術學校
	1962-	改名武藏野美術大學
湖北美術學院	1920	私立武昌藝術專科學校創立
	1923	改名為武昌美術學校
	1930	私立武昌藝術專科學校，並於後續抗戰時期遷校至四川
	1949	併入中原大學，後併入湖北教育學院、華中師範學院
	1978-	改名湖北美術學院
廈門美術專科學校（已停辦）	1923	廈門美術學校創立

	1971	改名湖北藝術專科學校
	1978-	改名湖北美術學院
廈門美術專科學校（已停辦）	1923	廈門美術學校創立
	1929	改名廈門美術專門學校
	1930	改名廈門美術專科學校
魯迅美術學院	1938	於延安創立
	1949	改名東北魯迅文藝學院
	1953	以其美術部為基礎，組建東北美術專科學校
	1958	瀋陽師範學校部分併入東北美術專科學校
	1958-	改名魯迅美術學院
魯東大學	1930	山東省第二鄉村師範學校創立
	1934	改名山東省立萊陽簡易鄉村師範學校，並於 1937 因戰爭因素停辦
	1938	膠東宮學創立
	1958	於萊陽師範之基礎上，成立萊陽師範學校
	1961	改名煙臺師範專科學校
	1984	升格為煙臺師範學院
	2001	山東省交通學院併入
	2006	改名魯東大學
福建師範大學	1907	福建優級師範學堂創立
	1953	華南女子文理學院、福建協和大學、福建省立師範專科學校、福州大學等，多校合併成立福州師範學院
	1972	改名福建師範大學

辭條名	英譯	其他英譯對照
一廬會	Ichiro Art Group	Yi Lu Art Association
七友畫會	The Seven Friends Art Group	Seven Friends Society / "Chi Yu / Ci You / Qi You" Art Association
七星畫壇	Seven Stars Art Group	"Chi Hsing / Ci Sing / Qi Xing" Art Association
三美圖事件	The Three Graces Event	The "Three Beauties / San Mei Tu" Event
于右任	Yu, Yu–Jen	Yu, You–Ren
中華民國全國美術展覽會（全國美展）	National Art Exhibition of the Republic of China	
中華民國國際版畫雙年展	The International Biennial Print Exhibit, R.O.C.	
五月畫會	Fifth Moon Art Group	Salon de Mai / "Wu Yüeh / Wu Yue" Art Association
方向	Fang, Hsiang	Fang, Siang / Fang, Xiang
木下靜涯	Kinoshita, Seigai	
王白淵	Wang, Pai–Yuan	Wang, Bai–Yuan
王壯為	Wang, Chuang–Wei	Wang, Jhuang–Wei / Wang, Zhuang–Wei
王攀元	Wang, Pan–Yuan	Wang, Pan–Yuan
丘雲	Chiu,Yun	Ciou,Yun / Qiu, Yun / Chiu, Yunn
正統國畫論爭	Controversy over Orthodox Chinese/National Painting	
甘國寶	Kan, Kuo–Pao	Gan, Guo–Bao
石川欽一郎	Ishikawa, Kin–Ichirō	
立石鐵臣	Tateishi, Tetsuomi	
地方色彩	Local Color	
朱玖瑩	Chu, Jiu–Ying	Chu, Chiu–Ying / Jhu, Jiou–Ying / Zhu, Jiu–Ying
朱為白	Chu, Wei–Bor	Chu, Wei–Pai / Chu, Wei–Po / Jhu, Wei–Bo / Zhu, Wei–Bo
朱銘美術館	Juming Museum	
朱鳴岡	Chu, Ming–Kang	Jhu, Ming–Gang / Zhu, Ming–Gang
朱德群	Chu, Teh–Chun	Chu, Te–Chun / Jhu, De–Cyun / Zhu, De–Qun
江兆申	Chiang, Chao–Shen	Jiang, Jhao–Shen / Jiang, Zhao–Shen
江漢東	Chiang, Han–Tung	Jiang, Han–Dong
何德來	He, Te–Lai	He, De–Lai / Ho, Te–Lai
何鐵華	He, Tieh–Hua	He, Tie–Hua / Ho, Tieh–Hua
余承堯	Yu, Cheng–Yao	
吳昊	Wu, Hao	
吳梅嶺	Wu, Mei–Ling	
吳學讓	Wu, Hsueh–Jang	Wu, Syue–Rang / Wu, Xue–Rang
呂世宜	Lu, Shih–I	Lyu, Shih–Yi / Lu, Shi–Yi
呂佛庭	Lu, Fo–Ting	Lyu, Fo–Ting
呂基正	Lu, Chi–Cheng	Lyu, Ji–Jheng / Lu, Ji–Zheng
呂鐵州	Lu, Tieh–Chou	Lyu, Tie–Jhou / Lu, Tie–Zhou
李石樵	Li, Shih–Chiao	Li, Shih–Ciao / Li, Shi–Qiao
李仲生	Li, Chun–Shen	Li, Chung–Sheng / Li, Jhong–Sheng / Li, Zhong–Sheng
李奇茂	Li, Chi–Mao	
李松林	Li, Sung–Lin	
李梅樹	Li, Mei–Shu	
李普同	Li, Pu–Tung	
李鳴鵰	Li, Ming–Tiao	
李德	Lee, Read	Li, Te / Li, De
李學樵	Li, Hsueh–Chiao	Li, Hsueh–Chiao / Li, Syue–Ciao / Li, Xue–Qiao
李澤藩	Lee, Tze–Fan	Li, Tse–Fan / Li, Ze–Fan
李錫奇	Lee, Shi–Chi	Li, Hsi–Chi / Li, Si–Ci /Li, Xi–Qi
沈哲哉	Shen, Che–Tsai	Shen, Jhe–Zai / Shen, Zhe–Zai
沈耀初	Shen, Yao–Chu	

赤島社	Red-Island Association	"Chih Tao / Chih Dao / Chi Dao" Art Association
周瑛	Chou, Ying	Jhou, Ying / Zhou, Ying
奇美博物館	Chimei Museum	
明清時期書畫傳統	Paintings and Calligraphy During the Ming and Qing Dynasties	
東方畫會	Eastern Art Group	"Tong Fang / Tung Fang/ Dong Fang" Art Association
東洋畫	Oriental-Style Painting	Tōyōga
板橋林家三先生	Three Fellows at Lin Family	
林之助	Lin, Chih-Chu	Lin, Chih-Chu/ Lin, Jhih-Jhu / Lin, Zhi-Zhu
林玉山	Lin, Yu-Shan	
林克恭	Lin, Ke-Kung	Lin, Ko-Kung / Lin, Ke-Gong
林朝英	Lin, Chao-Ying	
林葆家	Lin, Pao-Chia	Lin, Bao-Jia
林壽宇	Lin, Show-Yu	Richard Lin Show Yu / Lin, Shou-Yu
林覺	Lin, Chueh	Lin, Jue / Lin, Jyue
金勤伯	Chin, Chin-Po	Jin, Cin-Bo / Jin, Qin-Bo
金潤作	Chin, Jun-Tso	Jin, Run-Zuo
姚夢谷	Yao, Meng-Ku	Yao, Meng-Gu
姚慶章	Yao, Ching-Jang	C.J. / Yao, Ching-Chang / Yao, Cing-Jhang / Yao, Qing-Zhang
施梅樵	Shih, Mei-Chiao	Shi, Mei-Qiao
施翠峰	Shih, Tsui-Feng	Shih, Cuei-Fong /Shi, Cui-Feng
春萌畫會	The Spring Bud Art Group	Chun Meng Art Association
洪以南	Hung, I-Nan	Hong, Yi-Nan
洪通	Hung, Tung	Hong, Tong
洪瑞麟	Hung, J.L.	Hung, Jui-Lin/ Hong, Ruei-Lin /Hong, Rui-Lin
紅色雕塑事件	The Red Sculpture Event	
美術鄉土運動	The Nativistic Movement of Taiwan Art	
范洪甲	Fan, Hung-Chia	Fan, Hong-Jia
郎靜山	Long, Chin-San	Lang, Ching-Shan / Lang, Jing-Shan
倪蔣懷	Ni, Chiang-Huai	Ni, Jiang-Huai
夏一夫	Hsia, I-Fu	Xia, Yi-Fu
席德進	Shiy, De-Jinn	Xi, De-Jin
梅檀社	Chinaberry Art Group	Sen Dan Shya
秦松	Chin, Sung	Cin, Song / Qin, Song
馬白水	Ma, Pai-Shui	Ma, Bai-Shuei / Ma, Bai-Shui
高雄市立美術館	Kaohsiung Museum of Fine Arts (KMFA)	
國立故宮博物院	National Palace Museum (NPM)	
國立傳統藝術中心	National Center for Traditional Arts (NCFTA)	
國立臺灣史前文化博物館	National Museum of Prehistory (NMP)	
國立臺灣美術館	National Taiwan Museum of Fine Arts (NTMOFA)	
國立歷史博物館	National Museum of History (NMH)	
張大千	Chang, Dai-Chien	Chang, Tai-Chien / Jhang, Dai-Cian / Zhang, Dai-Qian
張才	Chang, Tsai	Jhang, Cai / Zhang, Cai
張光賓	Chang, Kuang-Pin	Jhang, Guang-Bin / Zhang, Guang-Bin
張李德和	Chang Li, Te-He	Jhang Li, De-He / Zhang Li, De-He
張炳堂	Chang, Ping-Tang	Jhang, Bing-Tang / Zhang, Bing-Tang
張啟華	Zhang, Qi-Hua	Chang, Chi-Hua / Jhang, Ci-Hua
張義雄	Chang, Y.	Chang, Yi-Hsiung / Jhang, Yi-Syong / Zhang, Yi-Xiong
張萬傳	Chang, Wan-Chuan	Jhang, Wan-Chuan / Zhang, Wan-Chuan
曹秋圃	Tsao, Chiu-Pu	Cao, Ciou-Pu / Cao, Qiu-Pu

臺展三少年	The Three Youths of Taiwan Fine Arts Exhibition	Three Taiten Youths
臺陽美術協會	Tai-Yang Art Group	
臺靜農	Tai, Ching-Nung	Tai, Ching-Nung / Tai, Jing-Nong
臺灣八景	Eight Vistas of Taiwan	
臺灣女性藝術	Women Art of Taiwan	
臺灣公共藝術	Public Art of Taiwan	
臺灣水彩畫	Watercolor Painting of Taiwan	
臺灣水彩畫會	Taiwan Watercolor Painting Group	
臺灣水墨畫	Ink-wash Painting in Taiwan	
臺灣早期流寓書畫家	Sojourn Literati Artists in Ming-Qing Taiwan	
臺灣南部美術協會	Southern Taiwan Art Group	
臺灣美術展覽會／臺灣總督府美術展覽會（臺展／府展）	Taiwan Fine Arts Exhibition / Taiwan Government-General Art Exhibition (Taiten / Futen)	
臺灣省全省美術展覽會（全省美展、省展）	Taiwan Provincial Fine Arts Exhibition	
臺灣美術教育機構	Institutes of Art Education in Taiwan	
臺灣美術運動	Taiwanese Art Movement	
臺灣原住民藝術	Aboriginal Art of Taiwan	
臺灣新媒體藝術	New Media Art in Taiwan	
臺灣裝置藝術	Installation Art in Taiwan	
臺灣樸素藝術	Naïve Art in Taiwan	
臺灣攝影藝術	Photography in Taiwan	
蒲添生	Paul, Tien-Sheng	Pu, Tian-Sheng
閩習	Fujian Style	
劉其偉	Liu, Max	Liu, Chi-Wei / Liou, Ci-Wei / Liu, Qi-Wei
劉啟祥	Liu, Qi-Xiang	Liu, Chi-Hsiang / Liou, Ci-Siang / Liu, Qi-Xiang
劉錦堂	Liu, Chin-Tang	Liou, Jin-Tang / Liu, Jin-Tang
潘春源	Pan, Chun-Yuan	
潘麗水	Pan, Li-Shui	Pan, Li-Shuei
膠彩畫	Gouache Painting	
蔡草如	Tsai, Tsao-Ju	Cai, Cao-Ru
蔡雪溪	Tsai, Hsueh-Hsi	Cai, Syue-Si / Cai, Xue-Xi
蔡雲巖	Tsai, Yun-Yen	Cai, Yun-Yan
蔡蔭棠	Tsai, Yin-Tang	Cai, Yin-Tang
鄧南光	Deng, Nan-Guang	Teng, Nan-Kuang
鄭世璠	Cheng, Shih-Fan	Jheng, Shih-Fan / Zheng, Shi-Fan
鄭桑溪	Cheng, Sang-Hsi	Jheng, Sang-Si / Zheng, Sang-Xi
戰後渡海名家	Chinese Sojourn Artists in Taiwan	
蕭如松	Xiao, Ru-Song	Siao, Ru-Song
賴傳鑑	Lai, Chuan-Chien	Lai, Chuan-Jian
駱香林	Lo, Hsiang-Lin	Luo, Siang-Lin / Luo, Xiang-Lin
嶺南畫派	The Lingnan Painting Style	Lingnan School
薛萬棟	Hsueh, Wan-Tung	Syue, Wan-Dong / Xue, Wan-Dong
謝琯樵	Hsieh, Kuan-Chiao	Sie, Guan-Ciao / Xie, Guan-Qiao
禮品事件	The Gift Event	
藍蔭鼎	Lan, Yin-Ting	Lan, Yin-Ding
顏水龍	Yen, Hsuei-Long	Yen, Shui-Lung / Yan, Shui-Long
魏清德	Wei, Ching-Te	Wei, Cing-De / Wei, Qing-De
藝術家	Artist Magazine	I Shu Chia / Yi Shu Jia
攝影三劍客	The Three Photographers	Three Musketeers of Photography
鹽月桃甫	Shiotsuki, Tōho	
MOUVE 美術集團	MOUVE Artist Society	ムーヴ美術集團

十畫

十二畫

臺灣美術史辭典 1.0

發行人：廖新田
出版者：國立歷史博物館
100025臺北市中正區徐州路21號
電話：+886-2-23610270
傳真：+886-2-23931771
網站：www.nmh.gov.tw

總策畫：廖新田
總審訂：廖仁義
計畫執行：國立歷史博物館國際學術創新小組
主要撰者：廖新田、黃冬富、李欽賢、賴明珠、盛鎧
主編：賴貞儀、陳曼華
執行編輯：鄭友寧
圖像授權行政：陳麗雯、藝術家出版社
編修顧問：胡懿勳
美術顧問：周子荇、華家緯
校對：鄭友寧、陳麗雯、高以璇
資料查覈：文化部重建臺灣藝術史專案辦公室
英文翻譯：Jeremy Matthew Peck
英文審稿：余曉冰、張淇富
總務：許志榮
主計：劉營珠
法律顧問：林信和律師事務所

編排印製：藝術家出版社
出版日期：2020年11月(初版)
定價：新臺幣600元

展售處：五南文化廣場臺中總店
400002臺中市中區中山路6號
電話：+886-4-22260330
www.wunanbooks.com.tw

國家書店松江門市
104472臺北市中山區松江路209號1樓
電話：+886-2-25180207
http://www.govbooks.com.tw

國家網路書店
http://www.govbooks.com.tw

統一編號：1010901835
國際書號：978-986-282-262-3

國家圖書館出版品預行編目資料

臺灣美術史辭典 1.0 = Dictionary of Taiwanese art history
/ 廖新田等撰；賴貞儀、陳曼華主編.
— 初版. -- 臺北市 ： 藝術家出版社，國立
歷史博物館，2020.11
面； 公分
ISBN 978-986-282-262-3(平裝)

1. 美術史 2. 文集 3. 臺灣

909.33 109017894

Publisher：Liao Hsin-Tien
National Museum of History
21, Xuzhou Road, Taipei 100025, R.O.C.
Tel：+886-2-23610270
Fax：+886-2-23931771
http://www.nmh.gov.tw

Director：Liao Hsin-Tien
Chief Reviewer：Liao Jen-I
Project Executive：
International Academic Innovation Task Force, the
National Museum of History
Principal Contributors
Liao Hsin-Tien, Huang Tung-Fu, Li Chin-Hsien, Lai
Ming-Chu, Sheng Kai
Chief Editors：Lai Jen-Yi, Chen Man-Hua
Executive Editor：Cheng Yu-Ning
Copyright Permission Coordinators
Chen Li-Wen, Artist Publishing House
Editorial Consultant：Hu Yi-Hsun
Art Consultants：Chou C. Jessy, Hua Chia-Wei
Proofreaders：
Cheng Yu-Ning, Chen Li-Wen, Kao I-Hsuan
Fact Checking Assistants：
Reconstruction of Taiwan's Art History Project
Office, the Ministry of Culture
Translator：Jeremy Matthew Peck
English Proofreaders：Candice Jee, Chang Chi-Fu
Chief General Affairs：Hsu Chih-Jung
Chief Accountant：Liu Yin-Chu
Legal Consultant：Lin Hsin-Ho Law Firm
Designed &Printed by：Artist Publishing House
Publication Date：November, 2020 (First Edition)
Price：NT$600

Distributed by：
Wunanbooks
6, Chung Shan Rd., Taichung 400002, R.O.C.
Tel：+886-4-22260330
www.wunanbooks.com.tw

Songjiang Department of Government Bookstore
209, Songjiang Rd., Taipei 104472, R.O.C.
Tel：+886-2-25180207
http://www.govbooks.com.tw

Government Online Bookstore
http://www.govbooks.com.tw

GPN 1010901835
ISBN 978-986-282-262-3